機動戰士鋼彈ＵＣ UNICORN

⑥ 在重力井底

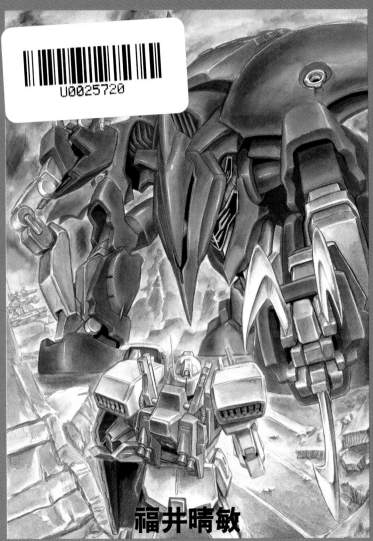

U0025720

福井晴敏

角色設定 安彥良和　　機械設定 KATOKI HAJIME　　原案 矢立肇・富野由悠季　　插畫 虎哉孝征

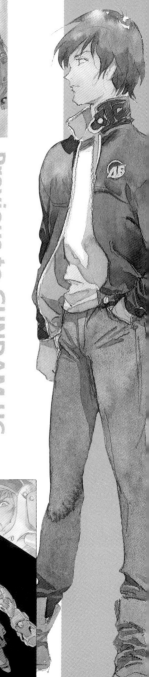

Previous to GUNDAM UC

前情提要

　　宇宙世紀OO96年，工業用殖民衛星「工業七號」上，為了據稱一旦開啟，便可能顛覆聯邦政府的神秘「拉普拉斯之盒」，新吉翁軍殘黨、地球聯邦政府，以及畢斯特財團三方的圖謀複雜交錯，掀起偶發的武力衝突事件。

　　住在這座殖民衛星的少年巴納吉·林克斯，由於協助自稱奧黛莉的神秘少女而被捲入這場紛亂中，還受闊別的生父卡帝亞斯·畢斯特託付了開啟「拉普拉斯之盒」的鑰匙——MS「獨角獸」。雖然巴納吉被聯邦軍戰艦「擬·阿卡馬」收容，逃離殖民衛星，但背後有追尋盒子的新吉翁

軍首領弗爾·伏朗托進逼。

巴納吉一度敗給伏朗托，被帶至新吉翁軍殘黨的據點「帛琉」，不過趁著「擬·阿卡瑪」的奇襲，他成功逃離該處。不僅擊退前來追擊的強化人瑪莉妲駛的ＭＳ「剎帝利」，也如願回到「擬·阿卡瑪」上。而被揭露真實身分是米妮瓦·薩比的奧黛莉，則在戰鬥造成的混亂中與利迪一起乘著「德爾塔普拉斯」逃離艦上，前往地球。

在調查「獨角獸」所提示，有尋找「盒子」線索的前首相官邸「拉普拉斯」殘骸當中，巴納吉等人再度受到伏朗托襲擊。失去了塔克薩，也失手殺了認識的吉翁兵，巴納吉被重力俘虜，朝大氣層墜落。就在「獨角獸」將被燃燒殆盡之際伸出援手的，是追著被帶到地球的瑪莉妲而來的新吉翁偽裝貨船「葛蘭雪」。

插畫／安彥良和、虎哉孝征

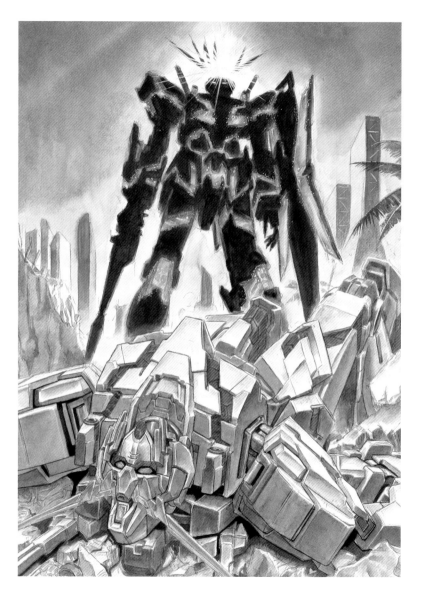

背對太陽，黑色機體忽然而立，貌似獅子的「鋼彈」將無表情的視線投注向「獨角獸鋼彈」。——（中間省略）巴納吉回望黑色「鋼彈」的眼睛，並且將那個人的名字由喉嚨深處擠出。「瑪莉妲……小姐……」（摘自本文）

機動戰士鋼彈UC〈UNICORN〉6　在重力井底　福井晴敏

Kadokawa Fantastic Novels

封面插畫／安彥良和

KATOKI　HAJIME

扉頁・內文插畫／虎哉孝征

機動戰士

鋼彈UC UNICORN

MOBILE SUIT GUNDAM UNICORN

0096/Sect.5 在重力井底

登場人物

●巴納吉·林克斯
本故事的主角。受親生父親卡帝亞斯託付MS「獨角獸
鋼彈」，一步步被捲進圍繞著「拉普拉斯之盒」的戰爭
中。16歲。

●米妮瓦·拉歐·薩比（奧黛莉·伯恩）
昔日吉翁公國開國之祖薩比家的末裔。為了平息圍繞
著「拉普拉斯之盒」的戰爭，與利迪一起前往地球。
16歲。

●利迪·馬瑟納斯
地球聯邦軍隆德·貝爾隊的駕駛員，政治家族馬瑟納
斯家的嫡子。與米妮瓦一起逃到地球。23歲。

●弗爾·伏朗托
統率謔名「帶袖的」的新吉翁軍殘黨之首領。有「夏
亞再世」之稱，親自駕駛專屬MS「新安州」戰鬥。年
齡不詳。

●安傑洛·梭裴
擔任伏朗托親衛隊隊長的上尉。迷戀伏朗托，對於伏
朗托所關注的巴納吉抱持執拗的反感。19歲。

●斯貝洛亞·辛尼曼
新吉翁軍殘黨偽裝貨船「葛蘭雪」的船長。為了奪回
部下瑪莉妲而降落地球。52歲。

●瑪莉妲·庫魯斯
尊辛尼曼為「MASTER」，是新吉翁軍製造出來的強化
人。與「獨角獸鋼彈」戰鬥後被聯邦軍收容。18歲。

●亞伯特·畢斯特
移送瑪莉妲至NT研究所的亞納海姆公司幹部。是巴納
吉的異母哥哥，親手殺了親生父親卡帝亞斯。33歲。

●塔克薩·馬克爾
地球聯邦軍特殊部隊ECOAS的部隊司令，中校。為了
幫助巴納吉而犧牲了自己的性命。得年38歲。

●奧特·米塔斯
在被「拉普拉斯之盒」相關狀況擺弄的突擊登陸艦
「擬·阿卡馬」上擔任艦長，階級為中校。45歲。

●美尋·奧伊瓦肯
在「擬·阿卡馬」艦上服役的新到任女性軍官，是一
位活潑伶俐的女性。22歲。

●羅南·馬瑟納斯
地球聯邦政府中央議會議員。利迪的父親。企圖將
「拉普拉斯之盒」納於政府的管理之下，以維持聯邦的
霸權。52歲。

●布萊特·諾亞
隆德·貝爾隊司令。擔任旗艦「拉·凱拉姆」艦長，
涉入與「拉普拉斯之盒」相關的事件。階級為上校。
38歲。

●奈吉爾·葛瑞特
隆德·貝爾隊的王牌駕駛員。與戴瑞、華茲共同組成
有「隆德·貝爾三連星」之稱的小隊。27歲。

●瑪莎·畢斯特·卡拜因
畢斯特家的女帝王。卡帝亞斯的妹妹。企圖將「拉普
拉斯之盒」納入掌中，維持畢斯特財團對地球圈的控
制。55歲。

●馬哈地·賈維
有阿拉伯王室血緣的反地球政府聯邦激進派。與三名
親生子女一起操縱巨大MA「尚布羅」。58歲。

●羅妮·賈維
馬哈地的么女。與兩位哥哥阿巴斯、瓦里德一同聽從
狂熱偏執的父親指示行動。18歲。

●拓也·伊禮
巴納吉的同學，是個重度MS迷。目標是成為亞納海姆
電子公司的測試駕駛員。16歲。

●米寇特·帕奇
在「工業七號」讀私立高中的少女。對巴納吉有好
感。與拓也等人一起搭上「擬·阿卡馬」。16歲。

●卡帝亞斯·畢斯特
畢斯特財團領袖。將開啟「拉普拉斯之盒」的鑰匙
「獨角獸」託付給兒子巴納吉後殞命。享年60歲。

0096/Sect.5 在重力井底

1

從耳機聽到的聲音，就像是在地板下流動的水聲。那種反覆傳來的「咻咻咻」、「咕嚕咕嚕」的不協調音，感覺跟水管該換時會有的聲音很類似。

「……真搞不懂。」

張開原本閉著的眼睛，聲納長將耳機從耳邊拿下。他隔著兩名當班乘員的頭望向聲納儀表板，確認各項裝置都正常地運作，然後便把耳機擺回了操控台的勾架上。聲納室的陰暗照明，正照出一張聳肩苦笑著的臉，坐在執勤席上的亞迪體會到一股絕望的心情。

即使是在老手雲集的士官陣容中，時年四十二的聲納長也算頗有年資。當亞迪還在跟蹌學步的時候，聲納長便已搭上潛艦了。聲納就好比艦艇的耳朵，在判讀聲納這方面，聲納長無疑是亞迪的老前輩，但他卻缺乏感受力。聲納長習慣將自己的想像力棄之不用，不經思索地就接納機器的判斷。然而無論技術再怎麼發達，潛艦的乘員還是會需要本能性的直覺，以及匠人般的巧思。

「這是被動聲納在三十分鐘前偵測的聲音。這確實不是水流噴射引擎的波長，聲音也顯得忽隱忽現。」

當然，一名在半年前才剛分發就任的新手聲納員，是不可能當面批評聲納長的。一面將音訊紀錄的範本編號輸入至解析螢幕上，亞迪慎重地開口。

「但是，接收到的聲音卻有一定的規律。這實在不像海底火山活動的聲音。很久以前的核能潛艦中，有的艦艇就會發出這種聲音。要是能跟司令部的資料庫進行比對的話⋯⋯」

解析螢幕上出現了不規則的正弦曲線。儘管艦上的資料庫顯示了無資料吻合的訊息，仍無法保證這就不是潛艦推進系統的聲音。現今潛水艦的作風，是在潛航時以雜音較少的核融合水流噴射引擎來航行，而所謂的螺旋槳，則只有在水面上航行時才會用到。不過無聲推進系統早在美國與蘇維埃進行冷戰的舊世紀裡，就已經是研究的課題。這段曲線所顯示的聲音，便與早期的無聲推進系統有著類似的部分。

要是沒有從潛艇學校的資料庫裡找出以前的紀錄，亞迪或許也會將其視為自然現象所造成的雜音了事。他持續進行著提高聲音解析精密度的操作，然而聲納長對他發出的，則是混有嘆息聲的一句：「我說，亞迪啊⋯⋯」

「熱心研究是好事，我也承認你的耳朵夠靈光。不過，這不是學生在做社團活動。古早

時期的核能潛艦會在這兒出現嗎？某些舊世紀的艦艇的確到現在還在服役，但它們的設備也早就受過改良了。你覺得，已經被艦內資料庫排除在外的老古董，到現在還有人會用嗎？」

站到當班乘員席背後，聲納長把手插在自己粗肥的腰上。年輕時維持著苗條體型的他，終究也屈服於潛艦乘員最大的敵人——運動不足，腰圍一點一點地確實在變粗。更麻煩的是，潛水艦的供餐是全軍中最美味的。

「聽好了，我們在找的是太空船。在低軌道上頭搞了特技表演，然後摔到這大西洋裡的吉翁殘黨的太空船。為了躲避來自空中的搜索，他們肯定是在船內注水，潛到了海裡。那艘船不可能搭載有水流噴射引擎，更不會發出跟古早核能潛艦一樣的聲音。要是有聲音，你也只會聽到船身因為預料外的潛航，而被水壓擠壓的聲音。你該找的是那種聲音。海軍可不是為了滿足你的興趣，才把昂貴的裝備交給你使用的。」

當頭壓上的這些沉重話語，讓亞迪覺得包覆住艦體的水壓也不過如此。他垂下灰心喪氣的臉，在回答了「是」之後重新戴上耳機。鼻子噴氣、縮起肚子，聲納長穿過當班乘員座位的後頭，逕自離開了可以說窄得跟鳥籠一樣的聲納室。

用以隔間的帷幕一拉開，空氣便從相鄰的發令室流了進來。與狹窄的聲納室不同，在長寬各有十公尺長的發令室之內，常時性地有著自艦長以下十名左右的要員在執勤。對

地球聯邦海軍潛水艦「北梭魚」ᴱ ᶠ ˢ 來說，這塊區域發揮的是相當於頭腦的機能。與發令室直接相連在一起的聲納室，則要靠著配備於艦內的聲納感應器，將艦艇周圍的情況通報給進行決策的中樞，盡到自己身為耳朵的責任。全長達兩百公尺的朱諾級潛水艦中，所有事務都是有機性地在協調運作，而這裡也是支持著它的器官之一。

目前，潛水艦的深度是三百公尺。它正以十節的航速，一面潛航於非洲大陸與南美大陸中間，赤道正下方的大西洋，一面探索著船艦以下約五十公尺深的廣闊海域。在以大西洋中央海嶺構成的海底山脈中，這一帶被稱為羅曼什斷裂帶ʳᵒᵐᵃⁿᶜʰᵉ。因為生成於此處的年輕地殼含有磁礦的緣故，要以感應器進行探索便很有難度。新吉翁的航宙船若想隱匿行跡，這裡會是最適合的地點。儘管環繞於斷裂帶的險峻岩礁也阻礙了搜索活動，但可以想見的是，對方並不會潛航至太深的海域。即使氣密性相同，航宙船隻的耐壓性能仍遠遜於潛水艦。若是潛至更深的深度，他們在等到友軍前來救援之前，就會先被水壓壓垮。

不，根本說來，就連地球上是否存在著可以讓對方稱為友軍的勢力，都是值得懷疑的。

從搜索開始經過了三天，探索海底的監視器上只能看見岩礁的蹤影，而探查到的發聲源，盡是同樣在進行搜索的我方船艦。在一般航海部署下的艦內，氣氛卻有如航海訓練般和緩，所有乘員都逐漸淡忘一開始出航的緊張感。感覺到自己對來路不明的發聲源急速喪失了興趣，

亞迪發出嘆息。坐在隔壁，耳尖的格農下士聽見後，安慰道：「別放在心上。」

音訊螢幕也沒有反應，你大概是聽到『海底幽靈』的嘆氣聲了吧。」

拿下單邊的耳機，格農揚起嘴角。「不過，我也覺得那不會是古董級的核能潛艇。畢竟

「聲納長在大學是靠足球闖出一片天的體育派，和你這種學文的人當然合不來。」

「海底幽靈？」

「只是謠傳而已啦。大概在半個月前左右，SOSUS在大西洋的監控系統有偵測到來

路不明的音訊。那時候他們懷疑是系統出現故障⋯⋯」

所謂的SOSUS，是透過設置在海底的聲納收報器，在世界各大洋張開監視網的一項

防禦系統。這項系統在各組成國的港口附近設置得格外集中，而與聯邦政府的首都——達卡

相鄰的大西洋SOSUS出現故障，並不是一件能夠讓人一笑置之的事。「為什麼這消息

沒有向上回報呢？」嘟著嘴的亞迪如此埋怨。

「因為那套系統在吉翁殘黨的海軍瓦解之後，都成了有名無實的裝飾品。要是隨便將故

障報告上去的話，他們怕預算會被砍啊。」

「是這麼回事啊⋯⋯」

「我老爸那個年代的人，好像還有跟吉翁的『瘋狂漁人』轟轟烈烈地鬥過的樣子，但現

在的潛水艦隊根本不可能遭遇實戰呀。就連我們這艘『北梭魚』，都已經是艦齡十七歲的老太婆了。如果不是顧忌到失業問題，海軍老早就跟陸軍統整啦。因為這個時代的人能活得下去，靠的全是宇宙軍嘛。」

「那你為什麼會加入海軍？」

「為了孝順我爸媽啊。要是做兒子的沒在海軍服役，靠著年金過活的退休士官，馬上會被趕去宇宙。都到了那把年紀了，我不想讓老爸老媽跑去殖民衛星上生活。你不是也一樣的嗎？」

「我……」面對瞥了自己一眼的格農，亞迪欲言又止，把臉轉回聲納儀表板的面前。亞迪的父親的確是海軍的士官，如果沒有這層關係，他根本不可能進得了海軍，而他的心裡，也不是沒有「只要待在海軍，就能繼續住在地球」的盤算。但亞迪並非單純為了明哲保身，才會選擇加入海軍。他只是純粹喜歡船而已。而且，他喜歡的並不是在宇宙中飛翔的船，而是航行在海上的，貨真價實的船。

由於父親工作的關係，亞迪成長的環境總是在基地附近。或許是受到這點影響，他從小就很喜歡海。胸前配掛著亮晃晃潛水艦勳章的父親，一直是亞迪尊敬的對象，而年幼時在枕邊聽到的軍旅故事，也在他心裡深植下對於大海的憧憬。由聲納探測出的鯨魚歌聲、沉沒在

機動戰士
鋼彈UC UNICORN
MOBILE SUIT GUNDAM UNICORN

海平面上的夕陽之美、吉翁那令人聯想到海怪的MS威容，以及與敵方潛水艦之間激烈得令人窒息的深海交戰——特別是一年戰爭末期，聯邦軍過去本部所在地賈布羅的近海曾發生一場大海戰，那段故事亞迪更是纏著父親說過好幾次，連他自己都不知道已經聽了多少遍。

小時候的亞迪一直希望長大後能加入海軍，搭上潛水艦。儘管進入青春期的他也和常人一樣，開始對父親感到疏遠，但這項目標始終沒有動搖。順利進入潛艇學校後，亞迪靠自學超修了畢業所需的學分數，更獲得被分發至「北梭魚」的權利。即使潛水艦隊在裝備更新方面顯得停滯不前，當時的「北梭魚」仍屬於最新的艦艇，它和亞迪父親在大戰時所搭乘的潛水艦一樣，都是朱諾級的潛水艦——對於其構造與性能，亞迪肯定和艦長一樣了解。亞迪幹勁十足地參加了他的第一次航海，但戰後的大海卻與父親所說的不同，那裡不再是個可供冒險的地方了。

經過兩次的新吉翁戰爭，地球上的吉翁殘黨幾乎已被掃蕩一空。殘留下來的，頂多是零星發動恐怖攻擊的游擊部隊而已。在這五年來，地球上並未發生過大規模的戰鬥。儘管有被蔑稱為「帶袖的」的新生新吉翁軍竄起，動亂也總是發生在宇宙。對於海軍，特別是地盤只在海中的潛水艦來說，完全是不相干的事情。

「聽說之前的戰鬥，讓『拉普拉斯』的史蹟被摧毀了呢。」

格農帶起話題。小學參加太空營隊時，亞迪記得自己曾經隔著太空船的窗口，看過那運行於低軌道上的官邸殘骸。他接腔：「好像是這樣沒錯。」

「說是新吉翁的船，也和那座遺跡一起掉到地球上了……那群**外星人**也真夠拚命的。」

苦笑之後，格農重新戴起耳機，為閒聊的時間劃上了句點。沒有錯，那些外星人已經跑到我們的地盤了。重新這樣想過之後，亞迪緊緊地握住耳機線。宇宙軍並不懂大海的事情，既然宇宙的動亂被帶到大海來了，能應對的就只有我們而已。亞迪在心裡低語，然後重新審視操控台上的各項裝置。

他檢視起能夠以CG重現出海底狀況的海底探索監視器，以及靠著主動聲納的反射波來投影出目標形狀的音訊螢幕。隔著相同間距設置於艦首、艦身側面的主動聲納，可以過濾掉多餘的聲音，並將探察音集中在耳機裡。所謂「多餘的聲音」，是指「北梭魚」本身所發出來的機械聲響，還有安裝於兩舷上的核融合水流引擎攪拌海水的聲音。

從地球登上宇宙，氣壓其實也只是由「一」下降到「零」，但換成在水中，水壓卻會隨著下潛的深度而增加。就不適於人類生存的角度來想，深度三百公尺的海底，與宇宙一樣是與世隔絕的場所。即使敵人的太空船沉入了海底，要進行救援也並非易事。不過，吉翁殘黨軍或許還是有救難用的潛水艇。閉起眼睛的亞迪把手肘撐在操控台上，全神貫注地聽辨起聲

音。聽著那像是在折磨老舊水管的水流聲，他豎起耳朵，想從中探查出潛伏於龐大水壓底下的敵人氣息。

潛水艦的周圍，是太陽光無法深及的黑暗。如果有扇窗，應該也只能窺見比宇宙更為濃厚的一片漆黑。這上頭有著海面，有著天空，有著居民已達百億的宇宙。在生活於殖民衛星的人們眼裡，自己這些人會是什麼模樣呢？忽然想到這點，亞迪苦笑出來。留在地球上的他，待的是繞行於海底的巨大鐵管。宇宙移民者好像是將地球稱為「重力井」，那麼自己這些人，大概算是沉在井底的短棒子吧──

叩咚。就在這個瞬間，鐵與鐵碰撞的低沉聲音震動了亞迪的鼓膜。

按在耳機上的手隨之緊繃，他看向身旁的格農。對方似乎也聽到了一樣的聲音。臉色發青的亞迪操作操控台，將大有問題的聲音抽出並修正，然後他凝視聲納雷達的圓形螢幕。沒過多久，螢幕上便浮現橘色的亮點，嗶嗶作響的短促警示聲傳進了亞迪的耳朵。

比對結果是無。雖然探測不出推進聲，但有某種東西正逐漸從右舷後方接近。距離不足一千公尺，底細不明的金屬聲響也持續傳來。亞迪只顧拿起艦內無線電的麥克風，大叫：

「發令所，這裡是聲納室！」

「聲納探測，方位一三二。目標速度推定為三十節。」

18

拖著奇妙餘韻的金屬聲還沒停。就在亞迪與格農分頭進行著辨識作業的時候，艦長與聲納長衝進聲納室裡頭。與聲納長互為對比，艦長的體型顯得消瘦，由於前陣子才動過胃潰瘍手術的緣故，他的臉上顯得較無英氣。但對於一名海兵來說，艦長依然是崇高的人物。「你認為這是什麼？」面對低頭朝著自己質問的艦長，亞迪全身緊繃地答道：

「我不清楚。這與魚雷發射管的開合聲並不一樣，但聽起來仍像是金屬的聲音。我覺得是機械的運轉聲……大概就像機器關節在運作的聲音。」

講完之後，亞迪自己也覺得確是如此。這陣沉沉地持續低鳴的聲音，與吊車之類的巨大機械運作聲很接近。「這傢伙雖然是新人，但耳朵的確很靈。」聲納長說。將耳朵湊到預備的耳機後，艦長將嘴靠近無線電的麥克風。

「發令所，我是艦長。要魚雷管制員各就各位。航向偏東，保留操艦餘地。增速十。」

叮叮兩聲，速度通訊機響起，潛艦一面增速一面改變航向所產生的慣性，開始作用在身體上。聲納長將手擺在亞迪的雙肩上，支撐著自己身體的同時，那似乎也是在犒賞迅速應對事態的新人。受到認可的喜悅與緊張不相上下，繃緊臉上神經並轉向操控台的亞迪，卻又因為格農叫道「目標，增速！」的聲音而吃了一驚。

「距離八百。正筆直地朝著這裡過來。」

雷達上的閃爍標示急速地接近向圓心。超越四十節的速度，已經凌駕朱諾級的最高水中速度。有著明顯黑人血統的艦長變了臉色，向無線電號令：「發令所，再增速十。舵轉到底。」同時間，聲納長叫道「打出聲波！」的聲音響起，亞迪立刻按下了操控台上的主動聲納鈕。

鏗的一聲，嵌入隔間壁的喇叭發出尖銳聲音，撼動了「北梭魚」的艦體。傳達速度比在空氣中快四倍的反射波受到機械解析，目標的輪廓一投影在音訊螢幕上，可以感覺到，現場所有人都嚥了一口氣。

因為雙方幾乎是待在同樣的深度，那形狀肯定是從正面所見的模樣。然而，目標的輪廓卻十分異常。呈現扁平菱形的它，最大寬幅近八十八公尺，縱高亦超過三十公尺。從形狀來看，那八成不會是潛水艦，或者應該說它根本就脫離了艦艇的概念。不只如此，目標時時刻刻都在改變形狀，並且以高速在海中潛泳逼近。

「是海底幽靈嗎……？」

艦長低喃。在推進系統毫未發出聲響下欺近而來的物體緩緩協調姿勢，朝回頭的「北梭魚」右舷側面衝了過來。明明就沒有使用核融合水流噴射引擎，為何對方能在海中活動自如？在亞迪腦袋變得一片空白的瞬間，將他推開的聲納長操作起聲納儀表板，發出「距離，

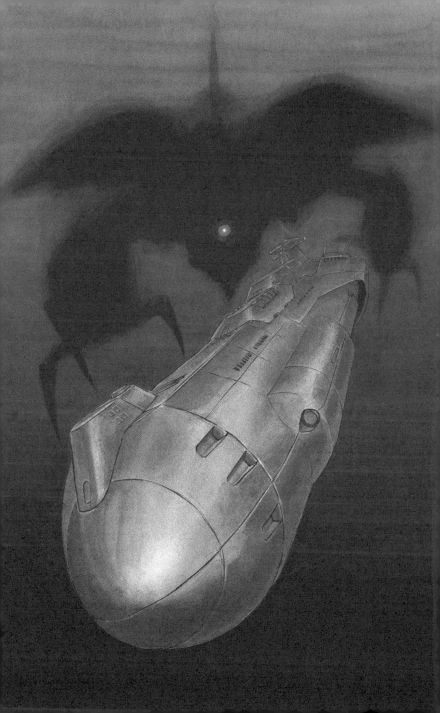

六十!這樣下去會直接撞上」的警告。「急速迴避……」艦長如此向無線電發下號令,卻被

格農高叫「來不及了!」的聲音所掩蓋,而突然來訪的死亡預感,則使得亞迪全身僵硬。

我會在這種地方死去。我什麼都還沒做。既沒有像父親那樣活躍,也沒有經歷過冒險。

夕陽、鯨魚的歌聲、一切的一切,我都還沒見識到——

「衝突警報!」

艦長那接近於慘叫的聲音在耳邊響起。隨後,鋼鐵撕裂的聲音貫穿艦體,亞迪從椅子上

被甩了出去。

格農同樣也被彈飛,艦長與聲納長一背撞在牆上。就在警報響起、照明閃爍的時候,亞

迪聽到艦體被壓垮的咯嘰聲響。海水從被撕裂的隔間壁大量湧進,已經分不清上下的艦體則

逐漸下沉。露出海怪般的尖銳獠牙,將整艘潛艦啃碎的海底幽靈——吞下父親也沒有體會過

的未知恐懼,亞迪的意識就此消失了。

※

穿透貼有橡膠狀吸音材的外殼,深達內殼的那隻「爪子」在把潛艦開腸剖肚後,便抽離

了艦體。

壓艙槽中的高壓空氣從裂口噴出，「北梭魚」被聲勢猛烈的氣泡所包覆。取代空氣流入的海水使艦身右傾，浮力一被完全抵銷，「北梭魚」就朝著海底的氣泡沉了下去。艦體自尾部與海底劇烈衝突，在岩礁碎裂的粉塵撒滿海中之前，外號海底幽靈的物體，已開始緩緩地上浮。

隨著機器關節運作的聲音，長有三根利爪的一對手臂──或者說是前腳──逐步摺疊縮回。手臂根部安裝的是一片具有弧度、形狀令人聯想到貝殼的裝甲，從正面看去，它的輪廓就像是壓扁的菱形，但這不過是物體複雜造型中的一部分而已。巨大雙臂與細長的流線型身體，使它那有機性的身影簡直與海棲的甲殼類唯妙唯肖，而尾部則連接著像是寄居蟹蟹殼的構造物，質量遠勝於身體。由上方俯瞰時，它呈鏟狀的前端部分同樣具備著生物一般的曲線，令人聯想到猛禽類的嘴喙；近似頭部的部位開有一道裂縫，裡頭能看見燦爛閃爍的「眼睛」。

由舊吉翁公國軍首開先例的單眼感應器閃爍著，那架物體背對著噴湧的氣泡，開始從永遠黑暗的海底浮上。當兩臂轉到身後，和肩部裝甲一起摺疊收納之後，它的輪廓便改頭換面，變成了完整的流線型，但形狀依舊完全無視於潛艦的概念。在米諾夫斯基時代的兵器體系中，與MS各擁半壁的機動兵器──MA的系譜裡頭，就能尋得這種狀似怪物的機械。翻

過那體現出海怪樣貌的巨大身軀，AMA‧X7「尚布羅」航向高壓的深海中。驅使著裝設於肩部裝甲內的電磁流體誘導推進組件，「尚布羅」一邊留下與核融合水流噴射引擎相異的噪音，一邊在一百公尺左右的深度將航路改為水平。

與定義為人型機動兵器的MS不同，MA在形狀上並不受限。只要能滿足個別的用途，「尚布羅」也不例外，讓巨大身體發揮出機動性的四肢更不需要侷限於「手腳」的概念。「尚布羅」也不例外，實際上，它的外觀就像是具備格鬥用手臂的艦艇，但異於需要眾多乘員才能運用的艦艇，它的管制是由極少數的駕駛員在負責。夠格稱為機動要塞的機體中樞內，有處具備線性結構的駕駛區塊——在那裡可以看見坐於機長席上的馬哈地‧賈維，正凝視著經CG修正的海底圖像。

駕駛艙有跟太空船操縱室相同程度的寬敞空間，其中面對前方的牆壁是一整面的螢幕，螢幕之前則並列著負責操縱、索敵、防禦的三個操作席。機長席兼有操作攻擊的功能，在駕駛艙後方占有高出一截的空間。當然，這套系統在危急時，也能從機長席進行所有的操作。

透過暗視攝影機與聲納的複合情報，螢幕上重現了海中的景象，只見被擊沉的敵潛艦冒出的氣泡與浮游物質正四散飛舞。年紀已適合蓄鬍的兩名青年——各自坐在操縱、索敵席的阿巴斯與瓦里德都看著那副光景，而坐在防禦席上的唯一一名女性，羅妮，也緊盯著螢幕不

放。看見她纖弱的肩膀緊繃著，馬哈地隔著機長席的操控台朝她問了一聲：「羅妮，妳害怕嗎？」頭盔面罩遮著的小麥色臉蛋轉了過來，眼黑多於眼白的羅妮眼神焦慮，她坦率地回答道：「是的，父親。」

「這樣就好。不肯表露感情的傢伙，在遇到萬一時是沒辦法冷靜處理事情的。阿巴斯與瓦里德也看清楚了。我們才剛殺了兩百出頭的敵人。以後還會有更多的血流下，你們可別把目光從敵人的屍體上挪開。」

「是。」齊聲回答之後，阿巴斯與瓦里德正面注視著從敵潛艦流出的血與內臟的筋。遵從民族自古以來的風俗，馬哈地有著多名妻子與眾多子嗣，而眼前的三人，則是賈維家血統最為純正的三個孩子。包括這架「尚布羅」第一次創下的戰果，馬哈地很想讓無緣瞧見孫子臉孔便過世的父親看到這一切。恐懼和興奮在腦子裡互不相讓的他原本是如此認為，但馬哈地隨後又改了想法。他想到，自己與父親會面的日子應該也不會太遠才對，於是他那開始混雜有白毛的鬍鬚在嘴邊上揚了。

從繼承下第一次新吉翁戰爭的遺產，並開始製作這架「尚布羅」算起，已經過了六年餘。透過沉沒於眼前的潛水艦殘骸，地球聯邦軍將會知道，海底幽靈並非是虛幻的存在。那群人馬上會明白，所謂的「幽靈」將對他們造成更直接的威脅。蟄伏的時刻結束，採取行動

的時機總算到來。在宇宙數度掀起爭奪戰之後，「盒子」掉到了地球——馬哈地的行動，就是為了那據傳能顛覆聯邦政府的「盒子」。

可是，載有「盒子」的新吉翁船隻卻不知去向，至今仍行蹤不明。接獲報告之後隔了三天，馬哈地已搜遍能預測的墜落海域，依舊毫無斬獲。他讓目光落到因敵艦沉默而粉塵紛飛的海底探索監視器上。「『帶袖的』的大質量離陸機馬上就要下降至地球了。」坐在中央操縱席上的阿巴斯，在這時以帶有長男風範的沉穩聲音插了一句。

「我聽說『葛蘭雪』是在戰鬥中衝進大氣層的。它該不會是在空中分解了，或者因為墜海的衝擊而四分五裂了吧？」

「辛尼曼不會出那種差錯。但他們有可能是偏離了軌道，只好迫降在沙漠上……」

馬哈地與問題核心的貨船船長——辛尼曼・斯貝洛亞曾見過面。儘管信仰不同，對方仍是個值得認同的男子漢，不過，人的命運終究掌握在神的手上。對馬哈地來說，這是單方面的真理。設定為格林威治標準時間的時鐘顯示為上午六點四十分，確認過時間之後，馬哈地心算至HLV回收地點的距離與所需時間，判斷已經是時候收手，他從操控台上抬起頭。

「不得已。暫時中斷對『葛蘭雪』的搜索。新航路，方位○二○。去回收『帶袖的』的HLV。」

三個孩子在復誦後，也各自操作自己的操控台。兩肩的MHD推進系統吸進海水，「尚布羅」的龐大身軀緩緩傾斜了。

肩頭的隙縫吸進海水，超導線圈所製造的強大磁場再將那誘導至管狀的推進機關，隨後被吸入的海水便會加速向後噴射。在無音推進系統中，MHD是最早被開發出來的一套系統，但在同為無聲式的核融合水流噴射引擎普及後，它就因為出力不足而被遺忘了。像「尚布羅」這種外型把流體力學擱到後頭的巨大MA，單單靠MHD來驅動是不夠的，它另外還搭載有一套完全不同的引擎。

乘著MHD推進系統掀起的水流，宛如巨大魟魚般的機體迅速迴旋，將傾斜的姿勢調回水平。內藏於雙臂的米諾夫斯基航艦引擎，是航宙艦艇於重力下飛行時所使用的裝置，它能常時性地散播出米諾夫斯基粒子，藉此製造I力場，讓物體產生出上浮的動能。「尚布羅」所搭載的這套引擎，在日漸小型化的米諾夫斯基航空器中算是最新的，透過它，受I力場離子化的海水會成為機體的「保護膜」，大幅減少潛航時在水中受到的阻力。這是以過去新吉翁軍的開發計畫為基礎，由賈維企業傾全力研究出來的成果。基本上，光是生產一架「尚布羅」，所花的經費就足夠建造三座基礎工業用的太陽能發電廠。

然而，這是值得的。獲得米諾夫斯基航空器的「尚布羅」，會在登陸後發揮出它真正的

價值。倚著完全不會產生震動的駕駛艙，馬哈地再度確認到「尚布羅」的性能與預估無誤，像在自白般地說：「最壞的情況下，就算找不到『葛蘭雪』，事情也還是會有辦法。」

「事態已經動起來了。之前全無音訊的弗爾・伏朗托慌慌張張地派援過來，就是最好的證明。再加上這架『尚布羅』，要清算我等『杜拜末裔』背負了百年的仇恨，已經指日可待……」

羅妮只是微微動了頭，三個孩子什麼也沒說。他們各自背負著民族的悲哀，同時也掌握了顛覆時局的力量。將三道背影納入視野之後，馬哈地仰望在一百公尺上方擺盪生波的海面。隔著經由CG修正的螢幕，海面滿盈著足以讓人相信阿拉確實存在的神聖光芒，看起來就像在祝福初戰告捷的「尚布羅」。

搖擺著徒具形式的新吉翁勳章，「尚布羅」的龐大軀體航行於海中。微弱的推進聲並沒有被聲納撒下的網眼捕捉，它消失在海水厚厚的面紗深處。

※

「沉了？」

不禁鸚鵡學話般地重複了對方的話，羅南·馬瑟納斯從讀到一半的文件上抬起頭。回答道「是的」的派崔克，則把準備好的資料擺到桌上。

「泰德中將私底下進行了聯絡。救難隊已經前往現場海域，但乘員生還的機率似乎是絕望性的低……」

派崔克的句尾之所以會變得聲音微弱，似乎並不是只導因於對潛水艦沉沒的同情。自從回收了「獨角獸」的新吉翁船隻掉到地球上之後，派崔克一方面為了自己原本參加的地方選舉奔波，同時也得擔任羅南與參謀本部及情報局之間的聯繫人。羅南把視線從神色焦躁的女婿身上挪開，他拿起蓋有「僅供內部查閱」戳印的資料，將事件經過簡單瀏覽了一遍。

最後在大西洋上發出求救訊號後，聯邦海軍潛水艦「北梭魚」就失去音訊了。不難想像，前往搜索新吉翁船隻的那艘軍艦，肯定是與尋找著同樣目標的吉翁殘黨有了接觸，便在連應戰都來不及的情況下遭到擊沉。望著除了將名字排列出來之外，什麼作用也沒有的乘員名單，羅南在內心低喃：這也算是「盒子」的犧牲者嗎？然後他摘下老花眼鏡，把成疊的資料拿開。「草草處理失業問題的報應來了哪！」撇下一句，羅南將椅子轉向背後的窗台。在宅邸中採光格外良好的辦公室，正沐浴於和煦得令人惱火的午後陽光之下。

「米諾夫斯基粒子讓感應器失靈之類的，並不是這場事故發生的理由。戰爭結束後，之

所以沒有去修復地球上被吉翁破壞得七零八落的監視網，是為了將巡邏工作留給地球的軍隊。所以要找一艘掉在地球上的船才會這麼費工夫。即使殘黨軍暗中增強了戰力，軍方也無法好好掌握，這就是現況。要是與戰前同等級的監視衛星還在發揮機能，根本不需要讓人命白白犧牲……」

不表示肯定或否定，派崔克沉默地將臉對著羅南。這也難怪，因為建立起這種機制的正是羅南的世代，而派崔克他們則是被迫要付出代價的世代。揉起眼頭，硬是把嘆息憋住的羅南說著「那麼，事情辦得如何？」，並重新望向派崔克，投以該讓第一祕書看到的眼神。派崔克拿出夾在腋下的另一份資料，開口說道：

「我試著從中將給的名單中篩選過了，這一位應該是適任的。」

戴上眼鏡，羅南朝附有照片的資料瞥了一眼。「隆德‧貝爾司令，布萊特‧諾亞上校……」一面將內容唸出，羅南再度抬頭仰望派崔克。「他來到地球上了嗎？」

「為了試驗新裝備的米諾夫斯基航空器，他搭乘『拉‧凱拉姆』到遠東了。雖然這一位是處於司令的立場，但現在也還兼任著艦長。或許是因為布萊特上校打從骨子裡就是個戰艦乘員吧？我認為他是個認真正直的人。」

「這人可是很難說話的。你至少也聽過他的名字吧？」

「當然囉，畢竟對我這年紀的人來說，他在以前總是個英雄嘛。《白色基地戰記》也讓我讀得很入迷呢。」

「那時候的傳說反而誤了他，讓他被軍方的主流排除在外。上層的人認為他有反動思想……一言以蔽之，就是懷疑他是新人類哪。之後參謀本部似乎是有拉拔他的意思，但他卻甘於擔任旁系的隆德·貝爾的司令。哎，總之就是個與政治合不來的男人。」

將對於對方表面上的所知講完之後，說著「能馴服得來嗎？」的羅南，把試探的目光投向了派崔克。派崔克沒有迴避岳父的視線，回答道：

「那艘『擬·阿卡馬』也是所屬於隆德·貝爾的戰艦。在將戰艦供給給參謀本部後，它與隆德·貝爾司令部的通訊就一直處於斷絕狀態。對於布萊特上校這樣的軍人來說，無法與自己旗下的戰艦取得聯絡，一定會讓他精神緊張才對。如果知道那艘戰艦還與之前的恐怖攻擊事件有關的話，就更不用說了。」

「針對這點下手就有希望──」面對派崔克如此表態的臉，羅南覺得有些心寒。想像著原本以運動家氣質為資產的這名男子，也漸漸為政治的色彩所沾染，這除了讓羅南感到可靠之外，更讓他感到愧疚。羅南再度拿下老花眼鏡，只與對方確認道：「『擬·阿卡馬』在軌道上被絆住了吧？」

「是畢斯特財團使的手段。因為『擬・阿卡馬』上的乘員，正是一連串事件的當事人嘛。如果讓他們出來作證，一直以來協助著財團的幕僚們就危險了。」

「換句話說，只要他們還在參謀本部的掌上，我們就沒有把柄能對財團進行控訴。況且，搜索『帶袖的』的地球軍同樣也在財團的保護傘下。還是得弄顆棋子來才行。這顆棋子必須有還算靈光的腦袋，也要懂得應變複雜的事態。」

望著布萊特上校那張看來便令人覺得堅毅正直的照片，羅南用食指敲響桌子。大約過了三秒，做出結論的他交代「幫我安排和他見面」，將整份資料收進了抽屜裡。

「就失去戰爭的緊張感便無法生存下去的觀點來看，地球軍比宇宙軍更容易依賴財團。米妮瓦・薩比接受我們保護的消息，應該也早就傳到財團的耳朵裡了。你得慎重辦理。」

「好的。就在達卡見面嗎？」

「不，在地方上好。這事要快。我也不能離開達卡太久。」

若是搭極超音速客機，從亞特蘭大到達卡大約要兩小時出頭。雖說只要有意，這樣的距離也是可以當天來回，但羅南並不想在有著輪班記者常駐的議員會館商討關於「盒子」的對策。看著第一祕書點了頭、轉過身，正想轉移視線的羅南突然想到一件事，他叫了一聲「派崔克」，留住對方的背影。或許是感受到語氣的微妙變化，轉回女婿臉孔的派崔克隔著自己

32

的肩膀回頭。

「……呃，你和辛希亞處得還好嗎？」

自覺到這比之前的台詞都還要虛浮，羅南仍不甚流暢地把話說了出來。儘管辛希亞並不知道化名為奧黛莉・伯恩的，就是米妮瓦・薩比本人，也完全被隔離在爭奪「盒子」的事端之外，但直覺敏銳的馬瑟納斯家長女，沒道理會察覺不到圍繞在家裡內外的險惡空氣。羅南也有從做管家的杜瓦雍那裡不著痕跡地打聽到，辛希亞似乎對堅決不肯透露口風的派崔克累積著不滿，這也讓夫妻間的關係吹起了一陣寒風。

露出有些意外的表情之後，回答道「您不用擔心」的派崔克放鬆嘴角。那張微妙的笑臉看起來像是對岳父的顧慮，也像在取笑一扯上俗事就變得笨拙的男人。

「雖然辛希亞是變得有點神經質，但她也是個理智的大人。她和米妮瓦……奧黛莉小姐似乎也相處得不錯。」

「是嗎。」

「不過，還是請爸爸找機會跟她把事情說清楚吧。畢竟她也是馬瑟納斯家的人啊。」

我終究是個外人——將包含這個弦外之音的話語刺向羅南毫無防備的胸口後，派崔克離開了辦公室。不關心家庭的男人要是做起不習慣的事，就會落得這種下場。忍住胸口遭到偷

襲的疼痛，羅南擠退皮椅猛站起身。站在窗邊，他望向和煦陽光照耀下的中庭。

環繞在宅邸腹地周圍的山茱萸樹，已經長出淡粉紅色的花朵。四月下旬的南美，比北半球更早迎接了夏天。新綠更添濃艷，為陽光璀璨的景象著迷的羅南，在聽見遠方馬匹的嘶鳴聲後將視線轉去。他看見急馳的馬穿越過山茱萸林間。

羅南認出手握韁繩的人就是利迪。他的腿緊緊夾於馬腹，也把姿勢放低到幾乎要讓胸口碰到馬頸的程度，與馬成為一體的臉龐正在群樹的縫隙間忽隱忽現著。對於學校教的英式馬術以「無聊」兩字做評，靠自學學會西部馬術的利迪騎起馬來，已稱不上是優雅。那副模樣與上流社會該有的身段相距甚遠，狂放得好似就要與馬兒一同回歸野性，但他隨風搖曳的金髮，卻美麗得令人有些心醉，羅南注視著兒子騎馬的身影，直到看不見為止。他的髮色宛如燃燒的金色火焰，正讓心中滿溢而出的各種感情噴湧爆發──

但利迪的背影卻潛藏著一陣灰暗的陰霾。直到幾天前，他還能跟真相保持絕緣。然而，在得知支撐著這個世界的基底有多脆弱之後，他的背影看起來就像是為了擺脫襲向自己的陰霾，才會駕馬狂奔。再怎麼奔馳，那些東西都無法甩開。無論是「拉普拉斯之盒」的真相，還是生於馬瑟納斯家的宿命，利迪都只能將那視為身體的一部分，設法承受下來──儘管如此，他還是騎上了馬背。羅南深深吐出一口氣，背對了窗口。一度聽見的馬蹄聲在耳邊揮之

不去，無止盡地存留於倍感難過的身體裡。

※

米妮瓦聽說過，沒有生物比馬對人類的情緒更為敏感。跨在馬鞍上的人要是氣力十足，馬就願意聽從對方的命令；要是騎者帶有畏怯，馬就會輕視對方。即使虛張聲勢，馬似乎也感覺得出來，牠會忽停忽走，對騎者做出壞心眼的小動作。與外表所見的一樣，馬應該是種自尊心強烈的生物。

現在在眼前奔馳的這匹馬，肯定也察覺到了騎者的心情。讓漆黑的鬃毛隨風飄揚，跑在廣大中庭外原的盎格魯阿拉伯馬，看起來幾乎與利迪合成了一體。即使是站在能俯瞰中庭的陽台，也能感覺到兩者渾然一體的氣息，米妮瓦·拉歐·薩比感嘆出來。那匹馬著實是信任著利迪的。否則，牠絕不會那樣狂奔。

但那模樣也讓人覺得有些難過。像是為了發洩鬱積已久的憤懣，騎者被迫執起韁繩，而感受到騎者心情的馬兒，亦顯得心有畏懼。騎者打算從不管怎麼甩，都無法甩開的事物中脫身，載著那樣的他，馬兒也像是火燒上身似地狂奔……那樣猛衝，難道不會傷到腳嗎？

正當米妮瓦如此想著，不自覺地想從陽台欄杆探出頭去的時候，她感覺到背後有人。在被推開的玻璃門旁邊，出現了辛希亞‧馬瑟納斯站著的身影。和米妮瓦對上目光之後，說道「牠的名字叫作皮爾格林姆（註：pilgrim，意指朝聖者。），是利迪之前照顧了一陣子的馬」的來者，露出別無用心的笑容，一邊撩著金髮走了過來。感覺到自己心中有些愧疚，米妮瓦避開了對方的視線。

「牠是匹不好馴服的馬，但不知道為什麼，就是和利迪特別親。換成是我想騎上去的話，牠一定會先把臉別過去。雖然說從利迪離開家裡以後，都已經過了三年了。」

辛希亞站到米妮瓦身旁，朝她一望，問道：「妳不騎看看嗎？」在投注過來的眼神之中可以感覺得出來，辛希亞有試探的味道。「不用了……」米妮瓦如此回答，把目光飄移到中庭裡。

年幼時期，當新吉翁軍的宇宙要塞「阿克西斯」還健在的時候，米妮瓦記得自己有在某處的殖民星學過初步馬術。因為攝政團提心吊膽地看著自己的模樣實在太過滑稽，米妮瓦還曾不聽勸阻地駕馬疾驅，但她並不覺得自己現在的心情能將馬兒駕馭住。即使請利迪幫她握著韁繩，也只會讓載著兩人份不安的馬兒感到困惑吧。俯瞰著騎在馬上的利迪，辛希亞混著嘆息地低語出「真是個笨拙的孩子」的聲音，也讓米妮瓦聽得並不好受。

36

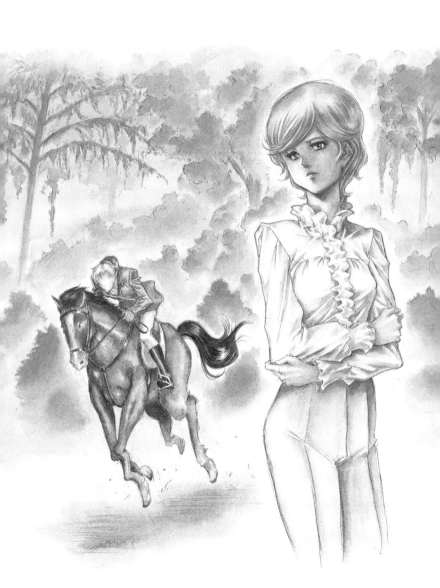

「他從以前就是這樣。做事情很死心眼，又藏不住心事，只要一頭栽進一件事之後，就會完全顧不到身旁的人。自己明明都分身乏術了，心思卻又太過細膩，所以總是會獨自一個人扛著一堆煩惱。」

米妮瓦覺得這是段相當切實的性格評析。一邊佩服親人的眼光就是看得如斯透徹，另一方面，想起自己在這陣子一直沒有和利迪說到話的米妮瓦，又變得更喪氣了一點，讓視線避向天空。

開始逗留在馬瑟納斯家之後，已過了三天。為了要維修留在基地的「德爾塔普拉斯」與處理其他事情，利迪常常都不在家，米妮瓦幾乎沒機會能和對方講話，而羅南與派崔克也總是避著她。會見到面的，就只有辛希亞與杜瓦雍等人而已，家裡知道米妮瓦身分的男人們，明顯地都不願意與她面對面。辛希亞也有感覺到這股不自然的氣氛——不對，對她來說，米妮瓦才是將異狀帶進家裡的根源才對。想到這些，彷彿能照耀心靈底部的陽光，也突然變得難受起來。米妮瓦垂下臉。

我想離開這裡——米妮瓦打從心裡如此希望。就算待在這裡，也成不了任何事。只會以奧黛莉‧伯恩的名字被幽禁在這裡，變成日後為人所用的外交籌碼。否則，也會像派對那天的夜晚一樣，讓具有未知磁力的肌膚一把抱進懷裡……

「畢竟家裡是這個樣子，想放輕鬆會比較難⋯⋯不過，希望妳也能多讓著利迪一點。再過一陣子，我想那傢伙就會恢復平常的調調了。」

被人輕輕碰觸的肩膀顫了一下，米妮瓦從思索中回神過來。辛希亞露出同性間的體貼笑容，離開了陽台。看來，心思細膩應該是家族遺傳的吧？目送著坦然而灑脫的大人背影，憂喜參半的米妮瓦在內心嘀咕，如果真的像對方所講的就好了。但是，辛希亞的猜測大概會落空。要將利迪心中出現的異狀視為一時性的變化，只是種抱有期望的觀點而已。逐漸在改變的他，正為了改變而痛苦著。就因為米妮瓦處在不需負責的外人立場──或者該說，她正是一身承擔起利迪噴湧出的激情的人，所以她對利迪的改變，是看得最清楚的。

然而，米妮瓦還看不出利迪的情緒是朝向何處。她嘆了口氣，仰望起融有雲絮的藍天。

米妮瓦從新聞得知，在這片天空的另一端，似乎發生過一場在低軌道上的戰鬥導因於這陣子的騷動，那麼，會是新吉翁的艦艇侵入地球了嗎？「葛蘭雪」現在怎麼樣了呢？「擬・阿卡馬」、「獨角獸」和巴納吉的近況又如何？

事態時時刻刻在推移，自己卻被擱置在原地。一股想讓人大叫出來的焦躁突然湧上心頭，米妮瓦閉緊了嘴唇。利迪駕馬狂奔的吆喝聲撼動著空氣，將憤懣發洩在地面的馬蹄聲，穿進她的身體與心靈深處。

　　　　　　　　　　　　　　※

　熾熱到似乎會發出聲音的烈日在天頂閃耀著。應該以熱線稱之的陽光所照耀的，是一片綿延至遙遠地平線的熱燙沙漠。

　氣溫是攝氏四十二度。呼呼吹過的熱風與陽光相乘在一起，逐步奪走了燥熱肌膚裡寥寥無幾的水分。在太陽昇到正上方的這個時刻，也很難找到可以成為蔽蔭的東西。一面剝著臉上因日曬所造成的脫皮，斯貝洛亞・辛尼曼仰望起聳立於眼前的沙丘。在陽光反射下，從斜坡一端露出來的船首閃閃發著光，勉強能看出「葛蘭雪」就埋在沙丘底下。

　「埋得還真深。因為這樣也能躲得掉監視衛星的眼睛，要說好的話當然是好……」

　這麼說著，把手伸到船隻外殼的布拉特・史克爾叫出一聲「好燙」，又立刻收回了手。

　偏離了預計的軌道，迫降在非洲的撒哈拉沙漠西側已過三天。嘗試以船腹著陸的結果，是讓「葛蘭雪」在沙漠上滑行數公里，一頭栽進砂丘中，而這之後兩度吹起的暴風沙，則使它完全埋進沙丘裡頭。露出在外的只有船首，以及橫躺在地的一部分舷側，船尾的後部艙門也被數十噸的沙子堵住了。儘管共計三具的主推進器中，有一具的噴嘴從沙丘頂端露出臉，但從

遠處望去，那看起來也只像是零星分布於沙漠中的其中一塊岩石而已。只要沒有針對這一帶拍攝到的衛星圖像進行集中分析，八成不會有人注意到被埋進沙漠中的航宙貨船的存在。

就好比從前發射升空的火箭，「葛蘭雪」在重力之下同樣採取了將船身豎立的垂直著陸形式。一翻倒在地面上，「葛蘭雪」便無異於一隻四腳朝天的烏龜，完全無法期待它能靠自力改變姿勢，當然也不可能離陸升空。基本上，如果不先將這堆物量龐大的沙子挪開，根本就談不上其他打算，而靠人力挖出來的，也只有人員出入的氣閘而已，要是缺乏大型機械的助力，實在沒辦法拖出船後部的搬運用懸架。三角錐狀的船體中，位於底面的後部艙門更是面積巨大，光一邊的長度就超過二十公尺，如今則落得讓沙子沿坡度風積在上頭的下場。

終究是走投無路。再度體認到事態的身體變得沉重，辛尼曼重新將船長帽的帽緣戴至眼眶前。仰望著燙得能煎蛋的舷側外殼，布拉特咕噥：「要是右舷可以朝上就好囉。」

「那樣的話，至少還有側面的卸貨艙門能用。現在連後部艙門都被埋進沙子裡，根本束手無策嘛。如果從裡頭用光束射穿船側的話，ＭＳ是能出得來，可是……」

「到時『葛蘭雪』也就真的壽終正寢了。只能當成是最後的手段吧。」

仰頭喝下水壺裡的水，辛尼曼不願意再提到這個話題。沙漠並不是個適合讓人進行討論的地方。流出的汗水隨後便開始蒸發；只要有縫隙，粉末一般的細沙就會鑽進所有的角落。

讓機械產生故障，並且侵蝕身心的沙漠地獄——它的可怕與麻煩，對於一年戰爭中曾在非洲存活下來的布拉特來說，是再熟悉不過的。在所有乘員都躲在傾斜船身內的大白天裡，布拉特反而讓自己暴露在炎熱氣候下，他肯定是想喚回自己當時的記憶。已經不容猶豫了，現在就是選擇是否要拿出最後手段的時機。他心想。

放眼望去，只有沙子、沙子、沙子。佔去非洲大陸百分之四十面積的撒哈拉沙漠，其總面積廣達一千三百萬平方公里，是世界上最大的沙漠。這裡的年平均氣溫超過攝氏三十度，一年降雨量則不足兩百毫米。要是因為炎熱而脫去衣服，馬上會被曬得紅腫，引發皮膚方面的感染病。而在四月下旬，白天氣溫更會攀升至攝氏四十度以上，變成名副其實的炎熱地獄，但這也是殖民衛星砸到地球上之後，幾年以來的氣象異常導致地球暖化加速、促使全球沙漠化的結果。儘管如此，在日落後便會直線下降的氣溫，卻打從舊世紀起就沒改變過，夜晚甚至還會吹起足以讓人凍死的冷風。

最殘酷的，則是堪稱開闊的視野很容易誘使人產生「只要有意挑戰，就可能徒步走出沙漠」的想法這點。沙漠的遇難者之中，便有許多人被這種錯覺所迷惑，而落得在遇難地點周圍繞來繞去，最後曝屍荒野的慘狀。沙丘會隨風勢移動，讓地形也跟著改變的沙漠，是個要人類自食其力地橫越實在過於殘酷的世界。待在這裡，除了有敵人眼線不易遍及的優勢之

外，另一方面，被己方人馬發現的可能性卻也微乎其微。

因此，沙漠成了吉翁殘黨在地球上的隱密巢穴，至今仍有幾支游擊組織將據點設置於此，但他們要花上多少時間才會發現「葛蘭雪」，就不得而知了。儘管通過大氣層時有事先知會，當時預定的迫降地點卻是大西洋。在對方察覺「葛蘭雪」偏離了軌道，墜落在距離預定地點數千公里遠的沙漠之前，不知還得費上幾天工夫。

迫降的衝擊使衛星無線裝置故障了。剩下的只有船內ＭＳ配備的無線電，但發訊範圍並沒有辦法超出地平線。雖說緊急求救訊號的發訊機也還安好，然而不實際放手嘗試，也無法知道先一步探查到訊號的，到底會是敵方還是我方。

既然這艘船上載的是開啟「拉普拉斯之盒」的鑰匙，聯邦軍理應會傾全力進行搜索才對。相反地，對於物資經常處於匱乏狀態的吉翁殘黨來說，壓根就不會有大規模派出搜索隊的餘裕。「如果不換掉整套裝置，要修復衛星無線幾乎是絕望的。」如此說道的布拉特臉上，掛著的是確信已經沒有時間再躊躇的表情。

「幸好水和糧食都還有剩，不過，也不能一直待在這裡。不趁早跟自己人聯絡上的話，會先被敵人發現。特姆拉剛才也說，他有聽見飛機的聲音。」

抬頭望著飄在天空的薄薄雲層，布拉特含了一口水壺的水。結束大西洋方面的搜索後，

數量不算少的監視衛星也會將目標移轉到沙漠。辛尼曼用鼻子噴了一口氣代替回答。

「照地圖看來，朝東前進六十公里左右之後，就會看到綠洲。那裡是一個叫亞塔爾的小鎮。在那邊應該可以和我們的人取得聯絡才對。搭ＭＳ的話，飛一下就到了。」

「是這樣沒錯……」

「庫瓦尼的機體還需要修理，但艾邦的『吉拉・祖魯』可以用。即使得讓船報廢——」

「你忘了還有一架。」

辛尼曼開口打斷。「咦?」地眨起眼睛後，布拉特馬上露出了回想起來的表情，他苦笑著搖頭回答：「不能指望『獨角獸』吧。」

「我讓整備人員檢查過了。說是沒辦法解除駕駛員的生體認證哪。」而它的駕駛員又是那副模樣……」

布拉特伸出下巴，指向距離約五十公尺遠的出入用氣閘門口。在門口旁邊堆起的沙丘後頭，可以看見巴納吉・林克斯蓋著遮陽布縮成一團的身影。巴納吉並未察覺到布拉特等人的視線，讓濃密陰霾所籠罩的臉蛋，只是一直朝著什麼也沒有的沙地，要是不明講，實在很難認出那是個活人。和被人從「獨角獸鋼彈」的駕駛艙拖出來的時候一樣，他的眼睛什麼也看不進去——

看起來雖然像是新兵容易罹患的虛脫症狀，但請看護長診察過後，似乎也不是那回事。

儘管精神陷入了過度的疲勞，身體卻是完全健康的，在用餐及日常生活方面也無大礙。然而，巴納吉並沒有主動求生的意志，要是不準備餐點，他就不會進食；如果擱著不管，他就會整天茫茫然地一直坐著。與其說拒絕生存所須的行動，以有氣無力來形容比較恰當的這種症狀，與高齡者容易出現的自暴自棄是接近的。為了將心靈封閉，隔離對一切事物的關心，他本人正在不知不覺間讓自己逐漸衰落。這算是無意識性的自暴自棄。

不管是威脅他或討好他，都收不到效果，雖然說不會反抗，但他也完全不肯表達任何自發性的意志。一留神，才發現巴納吉已經躲了起來，成天只是待在那裡發著楞。從他在「工業七號」被捲入事件算起，已經過了兩個禮拜多，或許是這段期間所累積的壓力一直到現在才到達臨界點，但在所有乘員被逼著要做出非生即死的決定時，讓這種連俘虜都稱不上的小鬼擺著無精打采的臉在身邊遊蕩，只會倍感煩躁而已。布拉特似乎也有同感，他撇下了滿滿帶刺的一句：「真是個累贅。」

「就算拉普拉斯程式提示出新的座標，若『獨角獸』沒辦法動，根本走不了下一步。是可以將小鬼綁在駕駛艙裡，要其他ＭＳ搬著走啦。但那個座標卻又是個麻煩極點的地方。」

從懷裡拿出列印有新座標的紙，頻頻發牢騷的布拉特像是認為那已經沒價值多瞧一眼，

便開始摺了起來。辛尼曼沒有提出異議。儘管NT-D上次啟動之後，又解開了拉普拉斯程式的一道封印，但這次指定的座標仍是一處充滿玩笑意味的地點。那裡同樣是個在半吊子的覺悟之下不可能隨意闖進的地方，就這層意義而言，門檻之高絕非「拉普拉斯」的遺跡可以比擬。布拉特把列印紙摺成紙飛機的形狀，並且用指尖將那拈在手上，咕噥著「什麼跟什麼啊，真是的」，將紙飛機射了出去。

「一直開一直開，在裡面看到的卻還是另一個新的盒子……我們不會是被卡帝亞斯‧畢斯特要了吧？」

就算只是句玩笑話，布拉特眼裡卻蘊含著強烈的憤怒。不管怎樣，若不能讓真相水落石出，那麼奇波亞與其他死去的乘員也不會得到安息。是要等待不知有無指望的救援？還是要毀船進行求救？在心裡認為還有一個選擇的辛尼曼，正用眼睛追著布拉特射出的紙飛機的動向。沒有搭上風勢的那台飛機，在飛不到十公尺之後就失速墜落，摔到了熱燙的沙子之上。

<div align="center">※</div>

混在風聲之中，紙片摩擦的些微聲響震動了鼓膜。巴納吉‧林克斯稍稍抬起頭，把目光

投往聲音傳來的方向。

是紙飛機。讓紅褐色的沙子掩去一半，機翼沙沙作響的那架飛機被風吹著，逐漸滾出視野之外。巴納吉不久前才看過一樣的東西。在沙塵滿天的「帛琉」城鎮裡，提克威曾射出一架紙飛機……不對，那好像是滑翔機的樣子。心不在焉地回想到的瞬間，一道尖銳的衝擊猛然穿過全身，巴納吉加強抱住腿的力道。

是你殺的。你殺了奇波亞，殺了提克威的父親。對方明明沒有攻擊的意思，你卻單方面開火。好可憐，提克威變成沒有爸爸的孩子。和你一樣，都是沒爸爸的孩子。是你殺的。

除此之外，你還殺了好多人——化為衝擊穿過心頭的這些話語，和亞伯特說著「你正是催生出災禍的種子」的聲音重疊，讓蜷縮在酷熱氣候中的身體陣陣冷了下來。天氣這麼熱，身體裡卻是冷的。就像是被人灌進了鉛一樣，肚子底部緊繃著。我是在做什麼？明明沒有人需要我，就連我自己也不需要自己，我又為什麼要一直縮在這裡呢？

隔著披在額頭上的遮陽布，巴納吉將目光轉向茫茫無際的沙漠。不知道是不是陽光太強讓他花了眼，蓋在褪色大地上的藍天看起來是陰暗的。僅僅一處的光源，為什麼能照耀得這麼廣呢？在殖民衛星長大的巴納吉仰望著讓他感到不可思議的太陽，再把目光轉回只覺得像是未知行星的沙漠上，然後他試著思考——只要跑進這片沙漠就行了。太陽光可以烤熟皮

膚、讓腦袋沸騰、將全身的體液曬乾，變成粉末。就連肚子裡的鉛，以及受到詛咒的家族血統，一定也會燒得乾乾淨淨。只要這樣做，「獨角獸」就不會再動，「鋼彈」也不會再覺醒。自己不用再殺人、也不會被殺，而「拉普拉斯之盒」也將永遠遭受封印——

然後又怎樣？冷淡異常的聲音從旁干涉，為妄想的時間作結。湧上全身的衝動迅速萎縮，疲倦感襲向心頭，使得巴納吉連思考也嫌吃力，一無貢獻地蜷縮著的身體，又變回了之前的石塊。這裡的確是重力井的井底，巴納吉如此承認。他的身體與心靈都被綁在地底，沉重得動不了。宇宙是那麼遙遠，唯有心靈正從沙塵一般地縮著的身體逐漸溶解。這是個獨一無二的零件，它可以自己做出決定——別把它弄丟了，塔克薩先生是這麼說的。我也不想弄丟，我不是甘願才把它弄丟的。但我已經撐不下去了。要是勉強將那帶在身上，我的身體會被撕裂。我只能什麼都不想、什麼都不求地坐在這裡。直到心完全溶解為止，我會一直等下去……

一道影子悄悄伸到面前，視野變暗了。被沙子弄髒的鞋尖出現在眼界一角，巴納吉轉動呆滯的眼球。

辛尼曼就站在那裡。背光的高大體格怒氣騰騰地站著，聲音低沉地朝巴納吉發出一句：

「站起來。」巴納吉則對來者失去興趣，立刻垂下了目光。

「走個六十公里就會有城鎮。我現在要徒步過去求助。你跟我一起過去。」

開什麼玩笑？這麼想著的腦袋閃過些微電流，巴納吉再度抬起目光。將毫無笑意的蓄鬍臉孔入視野後，慵懶的目光又垂了下去。忽然，巴納吉遭辛尼曼伸來的手腕揪住胸口，重心放在身體後方的身體也立刻被拖離地面。

「你打算這樣耗到什麼時候！」憤怒的一句話吼進巴納吉耳裡，沙子從他那癱軟搖晃的身體落了下來。巴納吉的兩隻腳不聽使喚，體重全靠揪在胸口上的一條胳臂來支撐，但辛尼曼承受著重量的那隻手腕卻像支鐵鉗一樣，絲毫沒有搖晃。

「太陽下山後就出發。馬上給我進去船裡。想要橫越沙漠，得準備很多東西才行。」

突然讓人推倒，巴納吉一屁股摔到了地上。沙子意外堅硬的感觸震撼腦袋，一句「為什麼？」想要出口，卻鯁在他的喉嚨裡，出不了聲。迴避著辛尼曼「啊？」的威嚇視線，巴納吉擠出沙啞的聲音問道：「為什麼要找我？」

「因為你看起來最閒。」

「太亂來了啦，怎麼可能用走的橫越沙漠。」

「戰爭時，我曾在非洲戰線待過，多少還懂點沙漠的事。行得通。」

說完，辛尼曼再次揪住巴納吉胸口喝道：「喂，給我站起來！」感覺到突然拉緊的肌肉

抽筋產生劇痛，只顧把臉背向對方的巴納吉說道：「請你住手……！」

「不要管我。我已經受夠了。我不想再和別人扯上關係，也不想被利用。」

「想得美，如果你是駕駛員的話，就該盡自己的義務。」

「義務？我已經盡了義務啦。我坐上MS，把新吉翁的恐怖分子擊墜了。這難道還不夠嗎？我還要再殺多少人才行？」

只有這時候，巴納吉才正面看向辛尼曼的眼睛，朝著對方把話說出口。講什麼義務與責任？聽了那些話之後，結果就是這樣。在巴納吉想著自己這次絕不會再被騙，打算靠自己雙腳站穩的瞬間，「砰」的一聲沉沉地傳進腦袋，世界炸了開來。

讓人揍飛的身體摔到沙地上，熱燙的沙子味擴散在口中。埋進沙子裡的臉陣陣疼痛起來，趴倒在地的身體一邊發抖，巴納吉一邊聽見辛尼曼在頭上說著：「你可以否定我們。」

「但是別自命為被害者，在這裡跟我耍脾氣。擊墜奇波亞的如果是一名駕駛員，我還可以認命，換作是一個連覺悟也沒有的小鬼，我就絕對饒不了。」

話語化作尖針撒下，使得撐在沙子上的手跟著發抖，但這還不足以讓巴納吉忘卻被揍的疼痛。肚子裡的鉛掀起熊熊熱潮，巴納吉用力吐出口中變成泥水的沙粒，低喃著「我又不是自願的……」，一邊擦去嘴角的血。

「是別人一廂情願地要我坐上ＭＳ，等到回神過來之後，事情已經變成這樣了。如果你饒不了我，就殺了我吧。不要繞著圈子把義務之類的字眼掛在嘴上，狠下心來殺了我，不就好了⋯⋯！」

堅硬的拳頭還緊緊握著，辛尼曼把氣得發抖的眼皮當作是回答。看吧，講著那些冠冕堂皇的話，結果這個男的和那些想要「盒子」的人還不是一丘之貉。「你根本就不敢嘛！」雙唇破了的巴納吉接著說，嘴角不遜地高高揚起。

「我要是死了，『獨角獸』就動不了。如果沒辦法取出『盒子』的資料，你們把『獨角獸』留在身邊也只是白搭。再怎麼恨我，你也不可能殺——」

第二次的衝擊襲向臉頰，被揍飛的身體這次撞到了後面的沙丘。感到陣陣麻痺的頭蓋骨裡頭，響起了對方「那些大人物可能是這樣想的，但我們不一樣」的低沉話語，巴納吉把辛尼曼蓄鬍的臉孔納入自己搖晃的視野裡。

「『盒子』怎麼樣都無所謂。我的船沒那個餘裕來養活你這種沒有求生意願的傢伙。」

形成陰影的高大身軀大步跨向巴納吉，堵住了他的視野。和第一次見面時一樣，殺手般的目光在陰影深處閃爍，巴納吉將雙掌連沙子一起緊緊握起。

直直盯向對方不帶光采的兩顆黑眼珠，巴納吉使力繃緊發著抖的膝蓋。設法讓搖晃不止

的身體站起之後，他鼓足所有氣力回瞪向辛尼曼。巴納吉心想：做得到的話就來啊，被打趴的我，一定會把血吐在你身上。當巴納吉受到一股來路不明的脾氣唆使，搖搖晃晃的身體正要試著站直時，白色牙齒從辛尼曼蒙上陰影的臉孔露了出來。

理解到那是在笑之前，巴納吉被對方輕輕推了一把，一屁股坐到地上。辛尼曼苦笑道：

「你擺那什麼眼神？」這個反應大出巴納吉的意料，他回望對方。

「擺得出那種眼神的傢伙，是不會簡簡單單就崩潰的。快去做準備，沙漠可聽不進人類的藉口。」

語畢，辛尼曼邁步離去。你是認真的嗎？想開口質疑的巴納吉發不出聲音，狂跳的心臟正將晚了一拍的恐懼傳達至指尖——不被別人需要，也不被自己重視的身體，仍冥頑不靈地在鼓動出生命的聲音。低吟出一句「可惡！」，巴納吉猛踹腳邊的沙子。衝上全身的血氣讓他回想起炎熱，忽然間開始大量流出的汗水，在滴下之前就蒸發了。

當綻放白熱光芒的太陽染上紅暈，身影也半已隱沒在砂丘另一端的時候，周遭的氣溫開始急速下降。這是所謂的輻射冷卻效應。由於空氣中幾乎沒有水分的緣故，使得溫度無法穩定，沙漠在日夜會有攝氏三十度左右的溫差。從白天的酷暑或許很難想像，但在沙漠中凍死

52

似乎並不算新鮮事。

每個畫夜都重複著熾熱與酷寒的循環，就這項性質而言，沙漠的環境也讓巴納吉回想起月球。把這裡當成是只有適於生存的氣壓、而沒有大氣恩惠的地方，說不定會比較妥當。巴納吉封緊工作外套的前襟，並且將頭巾圍到脖子上，試著審視周圍連綿不絕的沙丘。只聽見風沙呼嘯而過，沒有任何東西在動。等到星星在完全入夜的天空上閃爍時，四下應該就會寂靜到即使佯稱這裡是月球，也能讓人相信的程度。

對方真的要橫越這樣的土地嗎？巴納吉就地蹲下，一邊確認著束在牛仔褲褲腳的簡易綁腿是否穩固，一邊也觀察起聚在氣閘周圍的一群人。周遭已經開始為薄暮所籠罩，光源從氣閘內照出，裡頭可以看見布拉特及其他乘員的背影。光是從背影，也能看出一群人不安的神情，而在他們的中心，則是打算以一件老舊皮夾克配船長帽裝束的辛尼曼。「這張地圖是游擊部隊的人做的，可以信得過。」他的聲音，在風聲中聽來格外響亮。

「我們會專挑晚上趕路。只要有月光，五、六百公尺內的範圍都還看得見。沒有沙漠機型的GPS是比較不妥，但這一帶要看星星也很清楚，和羅盤併用的話，總還有辦法。」

面對攤開地圖、語調裝得一派輕鬆的船長，布拉特等人投以明顯具有懷疑的目光。他果然不是開玩笑的嗎？同樣投以懷疑目光的巴納吉適時打住，聽從辛尼曼的話，開始檢查背包

裡的行李。口糧、睡袋、手電筒、禦寒衣物、抗紫外線的護唇膏、圍巾、遮陽布，以及包含防蟲噴霧的急救組全準備在裡面，還有最重要的水——這可就重了。每日五公升的水裝了四天份，背包總重將近有三十公斤。若想橫越沙漠，這份重量可以直接換算成生命的重量⋯⋯

「到亞特爾的距離大約是六十三公里。在通宵趕路的情況下，只要不出意外，四天後的早上就會抵達。到那邊和友軍取得聯絡之後，估計可以在當晚或第五天早上把救援部隊帶過來。我想阿德拉爾與提里斯・宰穆爾的游擊部隊應該會有行動。」

「我覺得這主意不是很理想⋯⋯」

代表著表情不安的乘員們，布拉特說道。比起冒這樣的危險，在場所有人肯定都覺得，打穿船腹讓MS出來的作法會比較好。敷衍掉眾人的疑慮，背著背包的辛尼曼在對布拉特交代道「我不在時，一切就交給你指揮了」之後，便離開了乘員的人陣。

「如果等了五天還是沒有任何聯絡，你們要將船報廢也無所謂。到時就把MS開出來跟友軍聯絡吧⋯⋯小鬼，要出發囉。」

被辛尼曼橫越沙漠的視線所牽動，布拉特等人的視線集中到巴納吉身上。不言自明地，他們反對辛尼曼橫越沙漠的最大根據，就是出在巴納吉這名同行者身上。一面承受著充滿狐疑的視線，巴納吉背起背包。他心想⋯誰理你們啊，有意見的話，去向你們的船長講。沉甸甸地壓

在背脊上的重量讓巴納吉踩空腳步，慌忙取回平衡後，他裝著平靜的表情走近辛尼曼身邊。

「那，我走了。幫我們祈禱不會吹起熱風沙。」

對著眾人輕輕舉手道別，辛尼曼開始踏出腳步。用著莫可奈何的表情目送了自己的船長之後，布拉特朝巴納吉投以頗有深意的目光。你最好要有自知之明——對方如此暗示著的淒厲目光讓巴納吉一瞬間感覺到寒意，但下一刻他便專注地看向前方，展開了只有兩人的穿越沙漠之行。背對著像是熟透果實的夕陽，巴納吉登上緩緩地綿延而去的坡面，邁向沙丘的另一端。就由它去吧！懷著這般心情踏出的腳步卻被沙絆住，巴納吉落得了才剛出發就撲倒在地的下場。

※

同日，四月二十一日，美國中部標準時間下午一點。

奧古斯塔下著雨。要當成春雨還嫌冰冷的雨水，正從烏雲密布的天空灑下，讓閒散的滑行跑道濡濕成淡墨色。背對著規模疑似在中型以下的機場管制塔，亞伯特‧畢斯特將時間花在等待上。一邊聽著雨滴打在傘面的聲音，他抬頭凝視滿滿地低垂於天邊的雲朵。沒過多

久，一道黑色痕跡出現在天空的一點，噴射引擎的轟鳴聲開始交雜進雨聲，準時出現的太空船身影逐漸在眼前變大。

填有耐熱材的機腹放下起落架，著陸在有著盞盞誘導燈閃爍的跑道上。機輪的摩擦熱讓雨水蒸發，在逆噴射裝置的轟然巨響籠罩下，機體逐步減速。兼作MS實驗場地的奧古斯塔研究所機場內並無其他機影。等待著太空船滑行至指定的停機坪，亞伯特搭上了部下駕駛的迎賓用電動車。運載機梯的扶梯車也同步開動，開始朝停機坪駛去。

抵達奧古斯塔的這艘太空船，是亞納海姆電子公司所擁有的小型地球往返機，在機體側面噴印有「AE」的商標。雖然這是供幹部緊急用的公務機，但會搭載私人太空船往返地球與月球的幹部人數並不多。在扶梯車讓機梯靠向太空船氣閘的這段期間，亞伯特下了電動車，耐心地站在被雨水淋濕的跑道上守候。而後，發出近似沉沉嘆息聲的氣閘開啟，早一步走下機梯的客艙乘務員在門口撐起了傘。

跟著是穿著酒紅色套裝的嬌小女性走下機梯。儘管1G的重力使她的腳步有些蹣跚，那名女性端正姿勢時，仍沒有借助客艙乘務員的手，她從機梯上居高臨下地對空曠的跑道審視了一瞬，然後便馬上發覺到亞伯特的視線，微微瞇起眼。

女性的年齡突破五十大關已久，但她對於活得像個「女人」一事並無任何躊躇。這位便

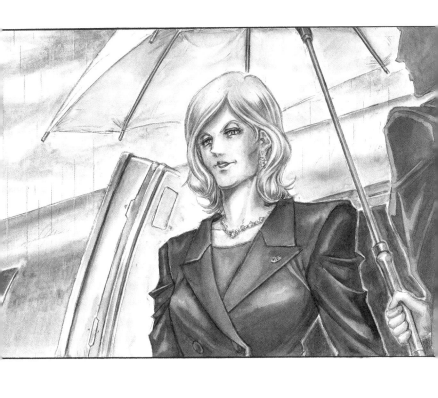

是亞納海姆電子公司的董事長夫人，同時也是畢斯特財團的代理當家。懾服於瑪莎‧畢斯特‧卡拜因一如以往的目光，亞伯特嚥下一口唾液。鬆緩的嘴角突然閉緊，仰望了灰濛天空的瑪莎從乘務員手中接過傘，開始走下機梯。

「下雨真討厭。」

即使太空船的引擎仍持續在空轉，亞伯特仍然看清對方如此說著的嘴型。他行了禮，畢恭畢敬地迎接降臨於地球的月之女帝。

位在北美喬治亞州的奧古斯塔，地處於南卡羅萊納與喬治亞州邊界的克拉克希爾湖湖畔。當地的新人類研究所以奧古斯塔研究所的別名著稱，就設置在鄰接於湖泊的地段，這裡在過去同時也用作ＭＳ的實驗場地，擁有廣大的腹地。

然而，新人類研究所的招牌如今已被卸下，此處從軍方的設施一覽中遭到剔除也歷時已久。儘管土地是登記在聯邦空軍的名下，實際上設施內的機場也未供作航空基地來使用，只有乍看之下形同空屋的建築物群被棄置在此處。用著才剛迎接瑪莎的雙腳，亞伯特走向設施內被稱為Ａ棟的最大建築物。每邊各長五十公尺的大樓共有六層，在陰天之下看來有如廢棄醫院般陰鬱，等待著從電動車下來的亞伯特與瑪莎。

「只剩對程式進行若干的修正，二號機在重力環境下的測試就能完成了。由於有一號機的實戰資料做為回饋，空間機動性比最初完工時，有了大幅度的改善。」

沒有空調的大廳顯得寒冷。迫在頭也不回地走著的瑪莎後頭，亞伯特繼續報告著這三天的狀況。

「昨天參謀本部的馬西亞斯上校來視察過。雖然只有讓測試駕駛員實地進行操演而已，但他似乎很滿意。他表示宇宙軍的重編計畫果然還是不能欠缺UC計畫……」

話鋒在這邊突然頓住，亞伯特停下了腳步。因為他在通往電梯廳的轉角處感覺到有人的動靜。

在因節約電能而顯陰暗的通路一角，有道黑色的人影從轉角後伸出。那道影子輕靈地動起，凝縮成一具小小的人形之後，變成四、五歲小孩的影子從轉角偷看起亞伯特。那令人熟悉的瞳孔顏色好似要燒烙在自己的視網膜，亞伯特不自覺地背過了臉。又來了嗎？你也該鬧夠了吧？心裡低喃著，亞伯特百般恐懼地睜開閉緊的眼皮。神似巴納吉‧林克斯的小孩身影突然消失，只看見擺在轉角的觀葉植物影子拖在地上。

呼地吐出一口氣，亞伯特動起止住的雙腳。同樣停下腳步的瑪莎，則一直對他投注著端詳的眼光。亞伯特以咳嗽敷衍過去，在不與瑪莎眼神交會的態勢下繼續開口報告：

「移民問題評議會似乎也有動作，但最高幕僚會議是堅決支持財團的。正如同代理宗主

您的估算，只要能讓二號機在完備的狀態下交貨──」

「你還放在心上嗎？」

一邊再度邁出腳步，瑪莎一邊開口打斷亞伯特。聽不懂對方話中所指為何，亞伯特望向

眼前沒有回頭的背影。

「亞伯特，你還在放在心上嗎？」

銳利的質疑聲音又一次響起，這次是與好似能看穿所有事物的目光同時拋來。亞伯特的

肩頭猛然一顫，承受住隔著肩膀注視而來的冷酷視線後，答道「……不會」的他低下頭。

「那就好。」這麼說道，瑪莎又將視線轉回正面。

「讓『帶袖的』把『獨角獸』帶走雖然是意料之外的結果，但在當時選擇廢棄掉機體，的

確是明智的決定。不執著於回收，而打算將其抹消的你，是正確的。」

隨著牽引用鋼索被切斷，白色機體墜落至灼熱的谷底──一邊幻視到那瞬間的光景，亞

伯特試著捫心自問：那算是判斷嗎？當時自己心裡只有想將『獨角獸』從眼前抹消的衝動，

他不記得在那個瞬間有做過理性的判斷。因為，他害怕而且憎恨，那名與卡帝亞斯有著相同

瞳孔的「獨角獸」駕駛員──讓卡帝亞斯細心照料的機器所守護，數度在自己面前現身的巴

納吉・林克斯。相似得與鏡子裡的自己也能重疊在一起的那雙眼睛，就像會永無止盡地告發出他所犯下的罪過……

「不要再把那件事放在心上了。從生物學上，他和你雖然是血脈相繫的兄弟，但我們是人類啊。比起血緣，還有其他應該要優先守護的責任。身為畢斯特家的嫡男，你完成了該盡的責任。」

也不知道瑪莎是否了解亞伯特心裡的感慨，她繼續出聲細細道來。包括父親與胞弟，一個不漏地對自己親人下毒手的責任是嗎？實際上，亞伯特認為自己被詛咒了，他低聲回答：

「是。」

「再說，他恐怕還活著。你應該會再度跟他面對面吧。雖說是血親，『盒子』的鑰匙也不能讓心沒向著財團的人來保管。這你也懂吧？」

嗖地回頭看來的視線，暗示著亞伯特下次不能再失手。亞伯特沒自信能冷靜回答對方，他加快腳步趕過了瑪莎。拐過轉角約走二十公尺，亞伯特來到通路盡頭的鐵門前，他拿ID卡刷過設置於門側的讀卡機。

開鎖的燈號亮起，厚重的鐵門朝左右開啟。穿越門口，裡頭是個開有空調的明亮空間。

通路牆上嵌有數面密閉的窗口，可以看見數名披白衣的人員正站著工作。對外宣稱已經關閉

的奧古斯塔研究所之中，不能對外張揚的就是這個區塊。陪伴著臉上毫無怯色前進的瑪莎，亞伯特踏進這個佔去建築物大部分的警備區域。

不知從哪兒傳來了消毒水的氣味。或許是從前曾經進行無視人倫的實驗的緣故，內部明明沒有實施電能節約，卻也讓人覺得陰暗。據傳新人類研究所一方面打著軍事應用研究的名號，一再對無依無靠的戰爭孤兒進行外科性、藥劑性的實驗，製造出大量的廢人，才會遭勒令關閉。只因為這裡是軍方的委任機關，昔時的設備與研究員都還存留於此。當然，光是被承認為空軍的一處設施，並不能夠使這裡獲得足以營運的預算。軍方發放的預算與實際營運資金的差額，是亞納海姆公司透過數條第三方管道供應的。

儘管在抵達後已過了三天，亞伯特其實在無法喜歡上這裡。亞伯特甚至還陷入不具實體的幻覺；他覺得總是有人在看著自己，回頭一望，彷彿就能聽見幾名孩童逃離而去的腳步聲。穿著沾有血跡的手術衣的少年，腦漿從剃掉頭髮的頭殼上露了出來的少女。關於幽靈的怪談不勝枚舉，陪同的部下之中，更有人肆無忌憚地公開表示，自己也聽見過小孩的笑聲。

剛才會看到無聊的幻覺，大概也是此類傳言留在腦裡的關係吧。看著沾附在牆上的陰鬱痕跡，亞伯特又感到膽寒起來，然後他認出來到眼前的白衣男子，停下了腳步。

「我是所長班托拿。沒能前去迎接您，真是失禮了。」

嘴裡說著一邊將手伸出的班托拿，便是一副與人體實驗室的頭頭再相稱不過的德性。駝背加禿頭、骨瘦如柴的身上再披件白衣的模樣，可以說是瘋狂科學家的體現，也宛如中世紀的獄卒一樣陰沉。冷淡回答道「你好」的瑪莎面色不改，用手撥起了頭髮。伸出的手無處可去地縮回身邊，班托拿年約六十的臉上，露出了只能以奴顏卑躬屈膝形容的笑容。

「您長途跋涉也累了吧，我們不如先──」

「雖然難得來一遭，我還是想珍惜時間。能請你直接告訴我進行的狀況嗎？」

瑪莎的作風便是鄙視鞠躬哈腰之輩，對其極盡使喚之能事。朝著將猶疑目光瞥來的班托拿，亞伯特一聲不吭地點了頭。聯邦軍在過去曾打算粉飾太平，而將所有研究者一掃而空，他們認為如此便可盡除晦氣，有能耐與其為敵，並且固守地位至今的班托拿自然也不會是個書蟲。「失禮了，請來這邊。」似乎是立刻理解到董事長夫人過來這趟並非為了閒逛，收起笑容說道的他率先邁出腳步，展露了自己應變的能力。

「應該說真不愧是強化人吧，她的回復力十分驚人，幾乎已經跟健康人沒有兩樣了。再過三天，要讓她操縱MS也是可能的。」

一邊按下最近的電梯按鈕，班托拿做出說明。瑪莎只顧看著樓層顯示，連搭腔也沒有。

「她可以說是最適合駕駛『報喪女妖』的人選，對我們來說也是千載難逢的實驗對象，

所以每個成員都鼓足了勁。雖說有亞納海姆的支援，但在失去軍方給的名分之後，要保有檢體也變得難上加難。儘管如此，卻還要我們將研究做下去，這實在⋯⋯」

「她身上有什麼問題？」

出聲打斷的瑪莎，在電梯抵達之後率先走了進去。班托拿露出冷不防地被對方嚇著的表情才一瞬，就立刻跟上瑪莎身後。「問題在於，她是遺傳基因受過先天性設計的類型。」他邊接著說，邊關上電梯門。

「如果是經過後天性調整的強化人，要再度進行調整並不難。只要使用藥物輔助，就可以在保有能力的情況下，點狀性地消去他們的記憶。但若換成先天性的強化人，那又得另當別論了。因為她和後天性的強化人不同，不常使用抑制排斥反應的藥物，對於精神藥會有的反應也和一般人沒有太多差別。說得明白一點，就是她不習慣腦袋被動手腳。要是勉強逼她服從，有可能會破壞掉她的自我，變得不堪一用。」

電梯抵達了最高層的六樓。外面的雨勢似乎正逐漸轉為豪雨。一面聽著遠方的雷鳴，亞伯特來到有著武裝警衛站哨的通路。沿通路並列著嵌有柵欄的鐵門的這個區塊，與其說是監獄，氣氛倒還更像是收容著重度精神病患的隔離病房區。

「簡單地說，就是心的問題。她擁有自己的靈魂，抗拒著再度接受調整，對吧？」

走在前頭的瑪莎表情不變地說道。一面為「她」這個人稱詞感到心驚，亞伯特停在名牌寫著「12」的鐵門之前。「是啊，這樣講也……」班拿托話說到一半，瑪莎像是要逼退他似的，毫不猶豫地窺向鐵柵之中。

在邊長五公尺的正方形空間裡，能看見一張床鋪，以及一道不免也用柵欄框起的窗口。遠方雷霆的閃光由那邊照進，讓坐在床鋪上的人影浮現了一瞬。隔著瑪莎後腦杓窺見陰暗房間內部的亞伯特，因為那張比自己想像得更為年幼的臉龐而嚥下了一口氣。之前看到的她有那麼纖弱嗎？感覺上，在「擬・阿卡馬」遇到刺客襲擊時，那具馬上護住自己的身軀明明更壯才對啊。當亞伯特正嚐著某種心緒糾結的痛楚時，瑪莎若無其事地說著「有意思」的聲音傳來，他悚然地看向對方。

「我要和她談談看。」

目光沒從鐵柵的另一端挪開，瑪莎讓嘴角扭成了微笑的角度。感覺到背後的班托拿嚥下了唾液，亞伯特再度將視線移向房間裡的「檢體」。

對於柵欄外的視線絲毫不以為意，瑪莉妲・庫魯斯那人偶般的臉一動也不動，只是朝著窗外。然而被雷光照耀出來的那對眼睛，卻好似蘊藏有生命的魄力，正在面對著外界。看到此情此景，亞伯特第二次嚐到心緒糾結的滋味。

※

被風吹襲，時時刻刻變換著表情的沙丘，透露著一種宛如女性胴體體般的豔麗。緩緩的稜線描繪出有如豐腴腰桿般的曲面，不禁讓觀者想像，要是伸手摸去，觸感或許真的和人體一樣柔軟。

但實際上，綿延著和緩坡度的沙丘，正是絆住步行者雙腳的難關。每踏一步，沙堆便跟著塌陷，讓人所剩無幾的體力一點一點地流失。出發後第二天的夜晚，到城鎮的距離連三分之一都還沒消化完。巴納吉咬緊牙關，努力地跟著走在約十公尺前的辛尼曼背影。夜晚乾燥的空氣拭去汗水，使得肌膚冷冷地繃緊。氣溫是攝氏十度左右。要是有風吹過，身體感受到的溫度應該還在這之下。

明明已經喝掉了一天份的水，理應變輕了的背包，巴納吉卻覺得比昨天還重。是因為白天沒睡好的緣故。在意識快離開的時候，不知從何而來的大群蒼蠅振翅聲就會阻擾他入睡，而隔著遮陽布照進來的陽光也一直留滯在眼皮裡，無法散去。休息的時間就在巴納吉徜徉於白日夢之際告結，等到太陽下山，他再度踏上了旅程。昨天的疲勞還累積在身上，也提不起

食慾。巴納吉只是一直走，拖著自己如此疲倦的身體。

辛尼曼的狀況又怎樣呢？追著消失於稜線另一端的背影，巴納吉總算登上沙丘頂部，在看見擴展於眼前的光景後，他啞然無語。

走下斜坡之後，緊跟著又是一道上坡，而沙丘的對面則接著另一座沙丘。起伏於地表的沙丘山脈中，大型的沙丘高達一百公尺，寬則可以橫跨十幾公里，自然界所呈現的層次感，精緻得直叫人發楞。那裡並沒有任何讓人類感性介入的餘地。精緻過頭的景象，使得巴納吉胸口湧上一陣噁心。留下點點足跡，先一步走下斜坡的辛尼曼的背影，則是破壞著層次感的一粒塵埃。

這就是自然嗎？人類就是誕生自這種毫無慈悲的美麗，編織出數千年之久的歷史嗎？在名為殖民衛星的大筒中成長的身心嚇得動彈不得，巴納吉呆站在原地。

在月光照耀下的沙丘沒有顏色，白色稜線與夜晚的漆黑鮮明地劃分出界線，單色調的荒涼世界無邊無際地綿延下去。這種事不可能辦到。想橫越這種地方的人，根本就不正常。在內心叫道的巴納吉不自覺地往後退，被他這麼一踩，腳邊的沙子霎時間塌陷，巴納吉的身子被猛然往沙丘下方拽去。一屁股跌在斜坡上，被背包重量拖得往後翻了個大跟斗的他，來不及重整體勢就一路從沙丘滑落。

視野眼花撩亂地回轉起來，粉末狀的沙子鑽進鼻與口。一面讓肩膀與腹部撞在沙地上，在像個壞掉的人偶滾落到斜坡下之後，身體總算才停止翻滾。巴納吉想吐掉嘴裡的沙，卻又分泌不出口水，也沒力氣撐起沾滿沙子的身體，只聽見踩著沙子的接近的腳步聲。顫動了無力地擱在沙上的指頭一下，巴納吉設法睜開眼，在朦朧的視野中看到辛尼曼的鞋尖。

才覺得對方拉扯自己的手，巴納吉趴在地上的上半身被整個拉起，不聽話亂動的雙腳想設法站直。沒能靠著這股勁一口氣站穩，巴納吉彎下使不上力的膝蓋，再度被背包的重量給壓垮，趴倒在地上。跟著跌坐在沙地上的辛尼曼，一臉被這誇張狀況嚇呆的表情喃喃說道：

「你這笨蛋是沒有喝水吧！」

「我不是告訴過你，就算口不渴，也要定期喝水嗎？」

巴納吉的臉被一把抬起，水壺口則湊到了他的嘴邊。反射性含入口的水流進氣管，讓巴納吉狠狠地嗆住。他彎下腰，將剩餘的體力就這麼一起咳出嘴裡，臉頰也貼到冷透了的沙地上。

「欸，振作點。」揮開了那麼說著的辛尼曼的手，巴納吉縮起連呼吸都顯吃力的身體，乾澀的嘴唇作出說「不用管我」的嘴型。

「不用管我……請把我留在這裡。」

從像是要堵塞住的喉嚨裡，巴納吉擠出了沙啞的聲音。在沉默一會之後，辛尼曼回答

道：「別講這些不爭氣的話。」聲音聽起來似乎好遠好遠。

「就算走在一起，我也只會拖累你而已。請你先走吧，我會自己想辦法的……」

「說什麼傻話，連星座都不會看的傢伙，一個人又能做些什麼？你只會在同樣的地方繞來繞去，最後曝屍荒野而已。」

「就算這樣也沒關係……你就是為了這個目的，才把我帶來的吧？」

「啥？」

「你想讓我在沙漠變成人乾……乾脆一鼓作氣把我殺了吧……」

巴納吉感覺到蓄鬍的那張臉孔在頭上眨起眼，還深深地用鼻子呼出了一口氣。「真傷腦筋，沒想到你會抱著這種想法跟我走。」帶著苦笑地這麼說道，辛尼曼拍去屁股上的沙，一面站了起來。

「就跟我剛才說的一樣，這一帶是最大的難關。因為繞路得花上一個禮拜才能走完，只好直接穿越過去。只要能撐過這段，接下來就都是平地了。就差一把勁而已，再努力吧。」再努力吧。這句話刺進胸口，讓巴納吉生出了一陣負面的熱潮。我要為了什麼努力？我有什麼資格努力？抓起沙子，巴納吉回瞪辛尼曼俯瞰的眼睛，震動就要堵住的喉嚨說……「我有啊……！」

「我搭上了ＭＳ，也和人彼此殘殺，現在還像這樣拚命地走在沙漠上，你還要我做什麼努力？你到底希望我怎麼做……！每個人都在講些只顧自己的話，把別人逼上絕路……太不負責任了……」

做你覺得該做的事、盡你的責任。卡帝亞斯與塔克薩的話在空蕩蕩的身體裡迴響，逐漸濡濕了巴納吉的視野。就算我努力，也救不了任何人。沒有人會得到回報，更沒有人會給我回報。我什麼都不想做了，也知道不管我做什麼，都一樣是白費的。就跟「哥哥」所說的一樣，我是為周圍帶來不幸的災禍種子。

即使受別人擅自賦予的期待，我也很困擾。我身上沒有任何東西能回應你們。我只是一邊感覺到自己與世界的「脫節感」，一邊在工業衛星的角落活了下來。要是能回到那樣的生活，我也想回去。我想回到那段不用彼此殘殺、不用詛咒自己的血統，還可以被朦朦朧朧的溫柔情感包圍著的時光。如果我沒有搭上「獨角獸」，也沒有和奧黛莉相遇──流過臉頰上的水珠滴落在地上，一邊聽著那逐漸滲透進乾燥沙地裡的聲音，巴納吉握緊手掌中的沙子。

辛尼曼「哼」地用鼻子呼出氣來，拍了拍蒙上一層沙的船長帽，然後用唾棄的語調說：「你在對不相干的外人期待些什麼？」

「想普普通通活下來的人光是要照顧你，就已經費盡心神了。特別是在攸關生死的時

候。就算只有口頭上會理你，只要有人背跟你說話，你就應該心懷感激了。」

對巴納吉來說，這是番意外的話。感覺到肚子裡的鉛在微微扭動，他將辛尼曼納入了視野。巴納吉看見俯望著自己的那兩顆眼睛，正綻放著比夜空星辰更強的光芒。

「就算你這樣跟我嘔氣，你的眼神也還沒死去。你還留有戰鬥的氣力。我覺得你能變成一個可以獨當一面的男人，才會把你帶來。即使痛苦，如果你是個男子漢，就該回應別人的期待，挺起胸膛忍到最後一刻。」

重新背好背包，辛尼曼不等對方回答便踏出了腳步。幾乎是反射性地撐起了上半身，巴納吉問道：「你說戰鬥……是要我跟你什麼戰鬥？」「你自己去想。」這麼回答的背影，有一半已經把他擱到意識之外了。

「男人的一生，到死為止都是戰鬥。」

加上的這句話乘風傳來，敲打耳朵後又遠去。把膝蓋往前抬起，完全撐起上半身的巴納吉，讓搖搖晃晃的身子站在沙地上。也不知道自己為什麼要這樣做，他追著先行離去的背影踏出一步。我是個笨蛋。充分自覺到這點的身體再度開始前進，爬上了綿延不斷的坡面。

一步步踩著會塌陷的立足點爬上斜坡，再一路爬下，然後沿著聳立的稜線走向下一座沙丘。不想輸給那道背影、想要趕上對方的想法被當成支柱，巴納吉默默地持續趕路。月亮被

背後的沙丘所遮去，星光讓隱沒於黑暗中的沙丘微微浮現。沒有一項東西是會動的。唯有隔上一段距離走著的兩道人影一點一點地推進，在沙丘上留下小小的痕跡。這是個除了風聲與自己的呼吸之外，什麼也聽不見的世界。好似全世界的人類都已滅亡，只有兩人留在世上，四周是絕對的靜謐……

辛尼曼沒有回頭，以一定的步調逐步爬上斜坡。讓背著背包的身體向前傾，巴納吉也一語不發地動著腳。這個人究竟是怎麼樣處事的呢？從他身上感覺不出卡帝亞斯那樣明確的指向性，而他也不是塔克薩那種一板一眼的軍人。辛尼曼跟伏朗托不一樣，並沒有蘊含著一股非人的氣息，但他背後有某種奇妙的磁力，會讓巴納吉不明所以地受牽引。即使沒有回頭，他也能掌握到巴納吉的狀況，要是巴納吉倒下，他一定又會走回來。辛尼曼一方面讓人產生奇妙的安心感，一方面卻也透露出一種嚴拒外人踏入自己心房的頑固，結果那接近不得、但又不會離去的背影就持續地在眼前晃動著──

「我是在聯邦的俘虜收容所和船長認識的。當時我是少年服務隊的一分子，那是個在基地裡供人使喚的小鬼頭團體。奇波亞也是一樣。我們全都在收容所被人扒個精光、被人檢查過肛門，可以說是在同一條船上共患難的哥兒們。」

出發之前，從布拉特那裡聽到的那番話橫越腦海，巴納吉把目光落到了腳邊的沙子。一

年戰爭期間，參加地球侵攻作戰的辛尼曼等人就是在非洲戰到最後，而成為聯邦軍俘虜的。

然後他們在收容所迎接了戰爭的終結。完全無從得知在宇宙進行的決戰是如何歸結，也沒被告知自己的故鄉究竟變成了什麼模樣。

「在聯邦眼中看來，我們是把殖民衛星砸到地球上的惡魔。收容所對我們的待遇根本和協議或人道扯不上邊，但這都無所謂。就算那時候還只是個小鬼，我們一樣是軍人。只要吃的是軍隊給的飯，走到哪都得扛著國家的名字。我沒辦法原諒的是，聯邦把槍口指向我們留在故鄉的親人。」

戰爭結束後，吉翁公國被迫解體，受到以共和國名義重新出發的處置。不過，光是換個名字，也不可能把從以前到現在累積下來的仇恨一筆勾銷。對於進駐共和國的佔領軍來說，吉翁就是吉翁。一年戰爭死的人實在太多，只因為戰爭結束就要讓所有恩怨打住，這根本做不到。在大人物們進行和平談判的時候，另一方面，佔領軍的部隊一直在累積不滿。就這麼原諒吉翁的惡魔好嗎？不如像我們遭受到的一樣，也把吉翁的殖民衛星全部燒掉吧──這樣的聲音日漸增長，最後便發展成了即使產生暴動也不奇怪的氣氛。『把禽獸不如的吉翁趕盡殺絕』、『想要女人就去吉翁搶』，那群人在戰爭中，都是聽著這種話活過來的。其中更有親兄弟死在吉翁手上的人。要平息這群人的怨氣，是需要祭品的。他們需要一個可以讓自己將

憤怒以及憎恨發洩出來，並且凌遲示眾的祭品……而被他們選上的，就是船長老家所在的小鎮。」

被選上的鎮叫做葛洛卜。那天晚上，葛洛卜所在的殖民衛星下達了戒嚴令，所有民眾都被禁止外出。就在所有居民都屏息躲在家中的時候，佔領軍的一支部隊包圍住葛洛卜，並以鎮壓反抗活動的名義湧進鎮上。當時出征的士兵才剛開始返鄉，鎮裡頭只有守在大後方的老人、女性以及小孩而已。

即使以含蓄的字眼來表現，受到上級縱容的士兵們，仍然是一群對血感到飢渴的野獸。他們在晚餐時間踹開家家戶戶的大門，隨欲望採取了行動。對他們來說，是大人或小孩都無所謂。男人們被凌虐至死，女人們則被侵犯到私處皮開肉綻。哭叫的小孩被槍托打倒在地，再也無法哭泣。城鎮周圍讓武裝的士兵所守住，沒有任何人伸出援手。面對在佔領軍與共和國政府雙方面默許下產生的「出氣行為」，警察和媒體都只能保持緘默而已。

葛洛卜被選作祭品的經過並無定論。但是，在殖民衛星砸下地球之後，吉翁國內慶祝戰勝而歡聲雷動的模樣被報導至全世界，葛洛卜的居民因此在電視上露面也是事實。踐踏著數億人類的屍體，吉翁的國民們擺出笑臉，沉浸在喜慶氣氛中——或許，強忍住眼淚看著這段轉播的聯邦市民們，是將憤怒與憎恨全集中到碰巧上了電視的葛洛卜鎮上。無論如何，蹂躪

整座城鎮的士兵們腦中並不存在道理與理性這兩個辭彙。士兵們化作暴徒後所做出的野蠻行為，輕易地便將鎮裡人們建立起來的生活破壞殆盡。居民被嘲笑、踐踏、奪走一切的尊嚴。超過千名以上的人們迎接了這世上最殘酷的死亡。

早早死成的人是幸運的。若有小孩持續地看著母親被輪姦，或許也就有立場相反的慘劇發生在當晚。沒有人能在這殘酷的夜晚中神智清醒地久活。瘋狂的盛宴持續到天明，留下的只有無數屍體。焦味從失火的民家中飄出，混雜著屍臭與排泄物氣味的臭味，在殖民衛星中瀰漫了好些時候。就像被吉翁軍注入毒氣的殖民衛星一樣，城鎮也化成了完全的廢墟。不，那裡就連廢墟也稱不上，而是讓佔領軍發洩憎恨與欲望的「公共廁所」舊址，也是宣示人類可以殘酷到何等程度的展示場。

在取締反抗運動之際，由於變成暴徒的鎮民們發動攻擊，軍方不得已只好以武力鎮壓。

聯邦軍對外如此解釋發生在葛洛卜的慘劇，共和國政府與媒體則接受了這套說詞。要是這樣的犧牲性能讓士兵收斂住情緒，就該容忍他們的行為——佔領軍與共和國政府之間，都有一樣的認知。當然，真相在任何人眼中看來，都不言自明。透過交換俘虜回到吉翁國內的辛尼曼等人，在看到被破壞得慘不忍睹的故鄉後，馬上就明白了是怎麼一回事。他們憎恨聯邦、憎恨化作其傀儡的共和國政府。但是比什麼都教人憎恨的，是沒辦法守護住家人的自己。

他們詛咒自己的無力，只要試著想像妻小臨死之際所嚐過的苦痛，煩悶就會將自己苛責到將近發狂的日子從此展開。對從各種層面上都失去了故鄉的這群人而言，剩下的路就只有繼續戰鬥而已。帶著出生不久的米妮瓦・薩比遠走高飛至遙遠小行星帶的「阿克西斯」，成了他們的容身之處，辛尼曼等人度過了幾年的蟄伏時光。然後在「阿克西斯」回到地球圈，標榜新吉翁的名號之後，他們又以此為發端，投身於前後兩度的新吉翁戰爭。在那裡沒有「終戰」兩字存在，只有為了接納至今仍活著的自己，而反覆掀起的戰端。

「到現在我還會想，如果立場相反，自己又會變得如何。在戰場上，任何人的精神都會出問題。就算看到和敵兵屍體勾肩搭背，笑著比出V手勢的照片也不算稀奇……可是哪，聯邦那些傢伙是人的話，我們一樣也是人。有些事是說什麼也沒辦法饒過的。只要聽到有人曾把葛洛卜的慘劇拍成影片，而那些玩意至今都還在黑市流通的消息，我也會想再把殖民衛星砸下去一次啊。

你能懂嗎？自己的老婆和小孩變成了滿身是血的玩物，那副模樣卻被人拍成影片，到現在還繼續流傳在世界的某個角落，甚至有變態看著那個感到興奮。即使聽得見當時的慘叫，也沒辦法去救她們。因為時間是不可能倒回的。那種悔恨，那種覺得把自己大卸八塊還比較痛快的苦悶，你能想像得到嗎？」

這不是個容易回答的問題。巴納吉只是低下頭，迴避著布拉特那充滿血絲的目光。

「獲命擔任公主保鏢的我們，同時也一直把心力花在掃蕩流出影片的業者。會找到瑪莉姐，也是在調查那些變態的流通管道時發生的事。瑪莉姐她……哎，不提也罷。總而言之，我們這群人不是抱持鬧著玩的心態在行動的。

吉翁的確有把殖民衛星砸到地球上。別人認為我們死有餘辜，這也可以理解。但我們扛在身上的仇恨，跟國與國之間的問題是兩回事。並不是成功復興吉翁，就能讓誰獲得救贖。『盒子』變得怎麼樣，和我們都扯不上關係。看是要詛咒整個世界，還是一輩子戰鬥下去，我們只有這兩種選擇而已。」

所以，你可別以為自己絕對不會被宰。話講到最後，布拉特揪起巴納吉的胸口，朝他厲聲斥道。

「我不知道你的背景。我只知道，你是殺了奇波亞的敵方駕駛員。聽好了，要是你敢扯船長的後腿，就等著瞧吧。如果你也是個駕駛員，就像個駕駛員一樣地，貫徹你自己的生存之道。」

駕駛員──即使殺人或者被殺，都不能有所怨言的戰鬥單位。一邊將瑪莉姐以前說過的話對照，巴納吉試著思考。自己已經被視為一名駕駛員了。就算是在偶然下促成的結果，自

己也發揮了與這個稱謂相符的功用。即使是被稱作小鬼，也沒有人會願意讓他撒嬌。自己已經被認定成狀況的一部分，也實際在對狀況造成影響，他心想。

並不是自己希望才變成這樣的。這一點對辛尼曼或布拉特等人來說也一樣。每個人都在面對不合理的事態。要想活得隨心所欲，這個世界太過殘酷，人類也顯得太過無力。現在的自己，正好就處在生與死的邊界上。巴納吉不知道自己還能夠走多久。被剝去文明外皮的肉體，是這麼的脆弱。或許，人類誕生在如此苛刻的自然中，本身就可以說是一種錯誤，同時也是一項不合理到了極點的事態。

儘管如此，人類還是活下來了，人類與苛刻的自然戰鬥、攝取水分，並且吞食下其他生命。就算懷抱著至死都無法得到償還的痛苦，辛尼曼也還活著。一邊講著已經什麼事都不想做了，巴納吉自己也還在走著。明明也能停下腳步，一股連自己都搞不清楚的衝動卻推著他，讓他不顧一切地向前走去。

因為巴納吉發自本能地知道，停下腳步，就等於敗給了這不合理的事態。從停下腳步、只顧詛咒世界的時候算起，那個人的世界便封閉住了。人類靠著脆弱的肉體開拓自然，求生，終至飛往宇宙。這種不顧一切的衝動，推動了世界不合理的部分。疾病、飢餓、歧視、戰爭……只要活在這個世上，所有的生命就註定得跟不合理的事情戰鬥下去，而那戰鬥的歷

史，也正是人類的歷史。

所以要向前進、要往前走。直到自己可以接受為止，都要一直往前走。朝著能夠從所有不合理解放出來的世界前進。即使明知那種世界根本就不存在，還是要沒頭沒腦地繼續走下去——甚至不惜破壞這塊自然。順從著叫道「只要還在前進，就不會輸」的本能。

尚未枯竭的希望。懷抱著存在於體內的可能性之力，並且相信明天會比今天更好。靠著一杯水，以及他人分給自己的一點點同情。光是知道每個人都一樣辛苦，就會覺得自己還能再走一小段——帶著如此思考的單純，以及溫柔……

可是，活生生的肉體究還是肉體。儘管不甘心，但肉體是有極限的。強烈的睡意忽然湧上，巴納吉感覺到雙腳開始變得沉重。夜晚的深沉從周圍凝聚，視野急速地暗了下來。不行，別睡著，繼續走。在心中叫道的這些話亦無作用，腳邊的地面垂直升起，想撐住身體的手腕則在沙上滑移。撞在地上的衝擊變成遙遠的回音擴散開來，巴納吉甚至連倒下的感覺都無法喚起。一頭將臉埋進沙裡，巴納吉的意識遠去了。

火焰燃燒的爆裂聲傳來。感覺到觸及臉頰的熱度，巴納吉睜開眼。

滿天星斗中，一道煙柱宛若溶入淡墨般地緩緩升起。旁邊則是坐在地上的辛尼曼正在生火，映照在背後岩石上的影子正搖曳舞動著。巴納吉的目光投向了影子周圍的刻痕上。那些圖樣看起來像是牛隻、拿著弓箭的人，仔細一瞧，高聳的岩壁上刻劃了無數這樣的痕跡。或許，這些痕跡是在遙遠的從前，當人類才剛開始步行的時候，住在這一帶的人所留下的。

岩壁上能看到畜牧的人、前往打仗的男子，坐在車上面對面的女性們。意思是指，這一帶在過去也有可供人類居住的綠蔭，也有出現過工作、戰爭、家庭等人類的活動嗎？橫躺著仰望壁畫，徜徉於半夢半醒般心情的巴納吉，忽然和不知從何時開始看著自己的辛尼曼對上了視線。

巴納吉馬上想坐起身，這時他注意到自己蓋著毛毯。躺在堅硬地面上的身體全身僵硬，每次動起肌肉，都讓巴納吉痠痛難耐。辛尼曼拿起擺在火堆上加熱的小鍋，把裡面的液體倒進空罐。像是在說著「拿去」一樣，對方將罐子遞來，熱湯的芬芳從中飄出，巴納吉想都不想地就接過了湯罐。

就連吹涼浪費時間，巴納吉急著將熱湯灌進冷透渴極的身體。用貨真價實的火焰加熱的湯，和附有加熱機能的容器所熱的湯不同，能讓人暖至心田。受到滋養的全身神經在振動，從身體內側亦有熱潮湧上。巴納吉可以感覺到，理應已將氣力與體力都用盡的身體，正

因歡喜在發抖，並且冒出陣陣脈動。我沒死，我還活著。在心中這麼明白的瞬間，巴納吉全身的熱度都聚集到鼻子一帶，他抬頭望著天空。

硬留住就要從眼角滿溢而出的淚滴，巴納吉注視著在視野裡暈開的閃爍星群。不知何為電力光源的這片夜空，比他想像的還要明亮。銀河的胳臂化為光河流過，讓夜空閃亮得好似帶有深青色調。

「你為什麼哭？」

一邊將枯枝丟進火堆，辛尼曼咕噥出一句問道。巴納吉維持著仰望天空的姿勢，回答道：「因為星星實在太漂亮了……」他也覺得自己找的藉口很傻，但這倒不是謊話。「哼」地用鼻子呼出氣，辛尼曼也仰望起頭頂。

棲息在地裡頭的蛆蟲聲音悄悄地翻攪著夜晚氣息，逐步讓黑暗吸收而去。想起晚上蠍子與蛇會被熱氣吸引而來，巴納吉把拭去了淚珠的眼睛朝向左右。看到驅蟲用的感應器圍繞在四週，他安心地呼出氣來。看來自己已經爬過沙丘了。周圍是由凹凸不平的岩塊綿延而成的岩質沙漠，能看到的盡是長年遭受風蝕，變得奇形怪狀的岩石。堅硬乾燥的地面上散亂著岩屑，四處還能看見長在地上的矮草。眼睛忽地一亮，迅速消失在黑暗深處的小小黑影，則大概是住在沙漠的老鼠或某種生物吧。

就連這種老早被人類摒棄的地方，也有生物居住。忍耐著苛刻的環境，盲目地受生存的衝動所驅，為了延續下今天一天的生命，牠們持續尋找著獵物。這些生物就不會覺得世界是不合理的嗎？仰望著應該是太古人類遺留下來的岩石壁畫，巴納吉試著牽動起還算不上思考的思緒。畫出來，然後思考，只有人類才被賦予有這樣的能力。如果這種智慧正是讓人類體會到不合理的源頭，那麼，或許沒有其他生物會比人類在因果循環中陷得更深吧。要是現代人也能和留下這些壁畫的人一樣，與自然共生下去——

「待在這裡，會覺得地球受到汙染的說法就好像是唬人的一樣呢。」

仰望著清澄星空的辛尼曼忽然開口。巴納吉感到意外地看了他的側臉。

「但實際上，這一帶的天空也比以前髒了許多。聽說沙漠每年都在擴張，就快逼到達卡的跟前了。這是再度開發地球造成的負面影響，也是砸下殖民衛星和隕石之後造成的異常氣象，所招致來的結果……不過，這些事對地球來說，搞不好根本就無所謂呢。」

風吹過岩石的縫隙，讓附近傳出了近似人聲的聲響。辛尼曼沒有看向巴納吉，逕自繼續說道：

「保護地球這句話的意思，只是在守護人類賴以維生的生態系而已。這句話是可以成立在讓暖化與沙漠化繼續下去，而地球也被化學物質污染殆盡的代價上的。如果人類算是自然

所孕育出來的生物，那麼人類製造的垃圾與毒素，同樣也可以當成是自然生成的物質之一。

活不下去的要是只有人類，搞不好也是自然藉以取得平衡的結果。對於地球而言，大地上有沒有生物活著，大概都無關緊要吧。」

對於差點死在沙漠手上的巴納吉來說，這番話是能夠感同身受的。與自然共生——這樣的主意，或許正是讓文明寵慣了的人類才會有的奇想。對於自己的思慮淺薄產生感慨，巴納吉低下頭。

「和嚴苛自然一路戰鬥過來的從前人類，是本能性地了解這個道理的。自然對人類不會有任何慈悲。所以人類為了活下去，便製造出文明，用名為社會的制度來保護自己。但隨著時間歲月的經過，這套制度不知不覺地發展得太過複雜，反而讓人類變得必須為維持制度而活。為此人類發動戰爭、毫無節度地重複進行開發、讓經濟蓬勃……到最後，就本末倒置地走向了讓本身難以生存的結果。」

制度一旦形成之後，守護制度就成了人類的處世之道，而這卻也讓人類變得無法客觀地看待自己——巴納吉聽見塔克薩之前的那番話夾雜進風聲，穿過了耳底。

「所以人類才會去追尋宇宙這片新天地，但制度本身還一直留在地球。制度所求的，是將增加過度的人口從地上排除。結果，有一群人被拋棄到宇宙，在那裡發展出別的制度。

那就是吉翁。為等同於棄民的宇宙居民帶來希望，指示出求生方針的新制度……理所當然地，地球的制度對其產生排斥。出處不同的兩套制度是無法相容的。只有讓其中一邊屈服於對方才行。在聯邦這種制度建立起來以前，舊世紀的人類已經在歷史中證明了這一點。」

將目光遠遠投注向故鄉所在的眾星之間，辛尼曼閉上嘴。一邊感覺到腦子裡模糊不清的部分變成話語，開始滲進腦袋的深層，巴納吉注視著對方讓火堆照亮的臉龐。辛尼曼將視線瞥向對方。「怎樣？你是想說，我這種人不適合講這種長篇大論？」掩飾起害臊之情，他嘟著嘴說道。回答了一句「不會」，巴納吉把目光從那意外地親切的大鬍子臉上挪開。

「我覺得很感動，你能將想法整理得這麼清楚，真的好厲害……要是老師能用這種方式教我的話，我的歷史就會念得更像樣了。」

「因為大自然會讓人變成哲學家嘛。」

用悠哉的聲音說完，辛尼曼往地上一躺。微微苦笑之後，巴納吉把目光落到喝完的空罐中。「可是……」他試著將鯁在胸口的話語轉換成聲音。

「可是，跨越以前的歷史，人類建立了聯邦這樣的統一政府，也實現了能讓百億人口住在宇宙中的世界。這種事對舊世紀的人來說，應該只是個幻想吧！人類不是也有這樣的可能性嗎？要讓兩種思考方式合而為一，創造出新的制度應該也是可能的吧……」

也有人這麼相信過。巴納吉並不希望，聯邦政府首任首相那場與「拉普拉斯」一起碎散

在宇宙的演講，就只是一場演講而已。辛尼曼沒有挪動彎起胳臂當枕頭的身體，混有嘆息地

說道：「那是眾多犧牲下才建立起來的。」

「聯邦並沒有將所有人視為平等。被他們彈壓、鬥倒的分子大有人在。那股怨念到現在

都還纏在地球上。不是簡簡單單就能消除得掉的。」

透露出自己也因為歷史的不合理而失去妻小的恨意，辛尼曼的臉孔有一瞬間看起來就像

惡鬼。不忍繼續看著對方，巴納吉立刻低下頭，用小到幾乎聽不見的聲音說：「這實在是太

悲哀了……」

「是啊，很悲哀。明明是為了拋去悲哀才活下來的……為什麼會這樣呢……？」

辛尼曼低喃著的臉已非惡鬼，那是被山一般高的哀傷與不合理所折磨，卻仍然想活得像

個人的臉孔。那也是因為一併擁有知性與血性才會痛苦，而又能表露出溫柔的人類臉孔。這

個人應該很溫柔吧。他不知道該如何去跟殘酷的現實妥協，只好讓惡鬼寄宿在自己的身體裡

頭——這才真的讓人感到悲哀，如此訴說著的胸口發起抖，不知分寸地湧上眼眶的淚珠讓巴

納吉噤聲了。巴納吉也躺到地上，背對著辛尼曼，用毛毯掩飾自己抽鼻子的聲音。

辛尼曼投注而來的視線扎在巴納吉背上。「我知道啦！」巴納吉不與對方對上臉地說。

「你是想說，男子漢不應該在別人面前哭對吧？」

擦著眼角說完，平靜答道「看時間和場合吧」的聲音傳來，巴納吉微微轉向辛尼曼。

「自哀自憐流下來的眼淚是很難看，但如果是為別人所流下的眼淚，就另當別論了。發生任何事都不會哭的傢伙，我是不會信任他的。」

這麼說道的聲音，在巴納吉就要融入那片寂靜當中的耳邊響起。

「多少也得趕上落後的路程才行哪。好好休息吧，許多病都會因睡眠不足而沾上身。」

在火堆的另一端，熊一般的背影隨火光搖曳著。對那背影留下看起來格外龐大的印象，巴納吉也閉上了眼。

有很多事情是自己應該想清楚的。這樣的想法讓巴納吉有一瞬間忘卻了幾天來的懶散，在心中低喃：首先要越過這座沙漠。但強大到驚人的睡魔撲向巴納吉，只消片刻，他便深深地落入睡意的底部。

只是，在沙漠中，落後的行程並沒有那麼容易趕回。

花上比預定多出一倍的時間跨越沙丘的結果，就是讓原先估計遊刃有餘的日程立刻被拖

垮，到第三天結束時，消化掉的距離是三十公里餘。消費了預定中四分之三的時間，到亞塔爾的路程只有走完一半的事實攤在眼前。

在沙漠中延長旅程，會直接導致飲水不足這項最為嚴重的事態。忍個一天的想法是行不通的。據說不喝水在沙漠中行動的極限，是四小時。超過這個極限，人就會動彈不得，只能在沙漠裡等待全身的體液被蒸乾而已。

途中並無水源一類的地點。當然，也不能期待下雨。即使在地平線上有看見幾片烏雲，降下的雨滴也會在到達地表前就蒸發掉。第五天早上，節省到極限的飲水也僅剩五百毫升不到，原本沉重的背包更是變得格外輕盈。這就等於剩餘性命的輕重——隔著從頭上垂到肩膀的遮陽布仰望頭頂，在眼底裡留下那褪色的天空之後，巴納吉試著摸了摸因為脫皮而變得粗糙的額頭。以束住布料的繩子為界，肌膚摸起來的觸感完全不一樣。只有從髮際起上那一公分的範圍內，還保留有原本的膚色與觸感，感覺就像是自己還沉浸於名為無知的幸福時的象徵。從旁人眼中看來，額頭的顏色肯定是清清楚楚地分成了兩截，布底下的皮膚就和嬰兒一樣，不懂得接近極限的疲憊，也不懂得乾渴。

離開地平線已久的太陽，正從斜上方撒下等同惡意的熱線。巴納吉的身體差不多該稍事休息了，然而辛尼曼走在前頭的背影卻沒有打算止步的跡象。他時而環顧左右，交互看著羅

盤與地圖，數度通過了適宜歇息的岩質地段，持續推進著。要是在這裡停下來，肯定會再也

動不了——這種危機感巴納吉同樣也有，但他並不覺得這就是辛尼曼只顧往前推進的唯一理

由。這段期間內，巴納吉一直沒有看見他用GPS檢視座標的模樣。辛尼曼什麼也沒說，巴

納吉也沒有勇氣向他確認，但GPS大有可能是因為熱與沙而失靈了。

不管怎麼走，都只有同樣形狀的岩石山圍繞在地平線旁，周圍則是宛如廣闊鍋底般平坦

的乾裂大地。在這種毫無標示的場所，靠著羅盤的指針也不一定就能直向前走。因為人慣

用的那隻腳腿力比較強，極有可能在不知不覺的情況下，讓足跡描繪成一道又長又廣的弧

線。照地圖看，他們理應走到距亞塔爾不遠處了，但地平線上至今仍能看不見任何城鎮的蹤

影，搞不好就是因為走偏了的緣故。望向辛尼曼透露出焦慮的背影，巴納吉只在胸口裡感覺

到一瞬間的涼意，他馬上又靠著淨空的腦袋挪動腳步。沙漠就只有這點好。不安和迷惑都將

變成汗水蒸發掉，不會滯留在體內。吹過的熱風也奉獻一股助力，讓稱得上是思考的思考，

全部都從毛細孔流落。

從正面吹來的這種熱風稱為坎辛風（Khamsin），是一種挾帶著沙塵的乾燥熱風。當地中海或歐洲出

現低氣壓的時候，撒哈拉的熱空氣就會從西南方流入。在不趕路就會渴死，而趕路又會讓飲

水提早耗盡的情況下，或許辛尼曼也陷入了停止判斷的狀態。一面讓吹風機一樣的熱風吹在

曬傷的臉上，巴納吉默默地走在炙熱的平底鍋底。全身都好熱。乾渴至極的舌頭彷彿成了一塊海綿。這風還真是熱啊！風勢時時刻刻在增強勁道，將足以把人蒸熟的熱度塞進口與鼻之中——

曝光般的白色視野裡冒出一陣黑影，巴納吉抬起頭。不知道是什麼時候停住腳步的辛尼曼，讓人形的影子拖在乾裂的地面上。他的目光正遙遙望向圍繞在地平線旁的山勢稜線上，一動也不動。不知道是否是海市蜃樓的影響，岩石山的輪廓正緩緩地搖晃著，看起來就像海嘯一般地在蠢動。

不，不對。那真的在蠢動著。赤褐色的塊狀物體從地平線上的一端湧現，正逐步地在擴張範圍並掀起旋風。可以看出，就連高度也漸漸在升高的那塊物體，正慢慢朝巴納吉他們的方向逼近。那並不是遠方山勢的輪廓。

「是熱風沙……」

辛尼曼低喃。在這個時候，赤褐色的旋風仍持續變大，並且擴展向視線所及的地平線範圍上。熱風聲勢浩大地颳起，捲至數百公尺高度狂舞肆虐的沙壁，彷彿像是一陣領頭吞沒世界的洪水。愕然地呆站著的辛尼曼在下個瞬間揪住巴納吉的上臂：「走這裡，快！」話才說完，他便拔腿猛衝。

「要是繼續呆站在原地，全身的皮膚都會被風颳裂。我們得找有岩石遮蔽的地方趴下來。」

朝著能在彼端看見的岩質地形，兩人好似要跑到雙腳打結般地一股勁狂奔。這時熱風的勁道也仍逐步在增強，吹到臉與手上的沙塵開始變得有如銼刀般銳利。被風颳裂，這樣的形容突然有了真實感，巴納吉用著像是要追過辛尼曼的步調在沙地上猛衝。熱風沙──沙與狂風交織而成的瀑布越漸成長，最後其上緣已經變得能觸及太陽了。

天色嗖地暗下，熱風颳起的轟然巨響讓大地也隨之鳴動。跑了又跑，巴納吉與辛尼曼衝進小規模的岩質地帶躲避風頭，就連調整呼吸的空閒也沒有，兩人趴倒在地上。熱度遠遠高出體溫的熱風吹向岩石，打在上頭的沙塵劈啪作聲。臉好熱，要是沒有背對風吹來的方向，連呼吸都有困難。

「用水把布沾濕，蓋在自己的嘴巴以及鼻子上。否則風沙會讓你窒息喔。閉上眼睛，在我說可以之前，絕對不要睜開。」

巴納吉勉強能聽見辛尼曼吼出的聲音。解開遮陽布，巴納吉用所剩無幾的水將其沾濕，並把那纏在臉的下半部。嘴巴反射性地吸起布上的水分，還來不及吸進嘴，超過攝氏五十度的熱風在瞬時間就將布吹乾了。颳進岩地裡的沙塵堆積而上，就在身體逐步被埋進沙子裡的

90

時候，巴納吉微微轉過臉，望向逼近眼前的熱風沙。

那是一片帶有血色的沙塵雲霞。太陽已經失去蹤影，除了遮蔽五官的風聲之外，聽不到其他聲音。讓撲在自己身上的辛尼曼壓住頭，巴納吉最後只看見掀湧於地面的沙塵。閉上眼睛，巴納吉僵住被熱風沙奔流吞沒的身體。

被沙塵刮到的手背好痛。宛如要烤熱地上所有生物那般，帶著紅褐色澤呼嘯而來的死亡之風，無情地吹在伏於地上的兩具軀體上。在身體隨時像是要被狂風捲離地面的恐懼中，巴納吉聽見自己心臟陣陣跳動的聲音。趴在自己背後的辛尼曼的鼓動與那重疊、共鳴，巴納吉確切感覺到，抵抗著死亡的兩道生命之音擴散至外界。

聲音壓倒了風聲，穿過鳴動的大氣，一路貫穿至遙遠的天空那端。巴納吉在「獨角獸」之中也聽過這種聲音——原來那是自己的鼓動被機械增幅後的聲音嗎？巴納吉在微微留存著的意識深處領悟到。一直以來，人類就是順從著這種聲音，和毫無慈悲的自然奮戰的吧？人們為了守護脆弱的個體而群聚、建立社會，並讓文明的外殼發展，終至壓迫世界本身的吧？這種破天荒的生命力是罪惡嗎？發展至宇宙世紀之前的漫長戰史，難道只是為了歸結於無為的滅亡紀錄嗎？不。這陣鼓動如此訴說著——要提出答案還太早。我們是還在成長中的一群。不要把潮流終止。

爸爸、塔克薩先生、奇波亞先生，踏著他們的性命，自己才能走到這裡。我不能回頭。

這份鼓動已經不是我自己一個人的了。我一定要活著，要活下去，將讓我帶有知性與血性的人類力量與溫柔展現出來——

世界鳴動起來，大氣肆虐的聲音漸漸遠離。填入意識底部的，只剩重疊在一起的兩陣鼓動聲，被沙塵掩埋住的巴納吉緊握拳頭。

那是一片完全寂靜的黑暗。鳥兒聽似慌張的振翅聲打破沉寂與漆黑，讓微弱的光芒浮現於其中。

扳開原本緊緊閉著的眼皮，巴納吉望向聲音傳來的方向。他看見一隻鴿子，正一邊在沙上留下足跡，一邊走著。停下腳步，鴿子在看向巴納吉之後歪了頭，然後又不太有警戒地再度踏出腳步。抖動起像是被臘封住的身體，巴納吉設法從沙子裡拔出差點被活埋住的頭。隨著沙子落下唰的一聲，辛尼曼原本擺在他頸邊的胳臂無力地擱到了地上。

鴿子是吉兆，辛尼曼之前這麼說過。因為鴿子不會離水源住得太遠，如果看到鴿子，就是附近有城鎮或綠洲的證據。環顧了一陣風都沒有的沙漠，巴納吉輕輕搖頭，在沾上頭髮的沙子被甩落前，他將目光移到身旁。巴納吉把手伸向趴著不動的辛尼曼，想確認被沙子沾成

全白的大鬍子有無呼吸。脈搏確實地傳到了按在頸動脈的指尖，就在巴納吉發出安心的嘆息時，鴿子突然飛起的翅膀聲讓鼓膜騷動。牠飛向熱風沙威脅已去的天空，遮去照耀下來的陽光一瞬，接著消失在岩地的彼端。

巴納吉解開當作口罩而沾滿沙塵的布，深深吸入新鮮的空氣。沙子跑進氣管，讓他咳出聲音，但口中仍絲毫沒有被唾液濕潤的跡象。只顧把粉狀的沙子吐出嘴裡好一陣子，接著巴納吉扶著岩石，撐起了雙腿。解下已經塞滿沙子的背包，他控制著搖晃的腳步，試著繞到岩石的另一端觀察。紅沙構成的瀑布已然洩盡，巴納吉望向明顯分隔出晴朗天空與大地邊界的地平線，一瞬間，他感覺到腦筋一陣空白。

眨了幾次眼，巴納吉伸手摸向呆呆張著的嘴巴。嘴唇乾裂粗糙的觸感，還有頭髮甩下沙子的聲音，都能紮實地知覺到。那不是幻覺——如此確認的瞬間，巴納吉又變得沒辦法相信自己的眼睛，他爬回岩石提供的遮蔽處底下。搖著趴在地上的辛尼曼，巴納吉用幾不成聲的聲音喚：「船長！」搖了好幾次後，辛尼曼忽地睜開眼，猛然撐起被沙掩埋的龐大身軀。

觀察過左右之後，辛尼曼似乎還對不上焦距的眼睛轉向巴納吉。無視於嘴巴剛要打開的辛尼曼，巴納吉用力拉了他的胳臂。不知道是不是腳使不上力的緣故，巴納吉設法撐住辛尼曼差點跌倒的巨大身軀，半背半扶地帶他走向岩石的另一側。才看見彼端的地平線，辛尼曼

也張大了嘴巴，數度眨起望向一點的眼睛。他用手掌擦起臉，拍掉沾在鬍鬚上的沙子，然後以趴倒在地上的姿勢，將脖子伸向前。

辛尼曼的臉忽然露出笑意並扭曲，近似咳嗽的聲音更震動著喉嚨深處。而後，與沙子一起被吐出的聲音變成低沉的笑聲，跟著又轉變為聲勢浩大的大笑，迴盪於沙漠。船長也有看見，那果然不是幻覺。終於獲得確認的身體沒了力氣，巴納吉當場跌坐在地上。持續笑著的辛尼曼用力拍向巴納吉的背，讓他差點倒向前去。當神經在緊繃的臉上接通，感覺到臉頰肌肉能動的時候，巴納吉也放聲笑了出來。

巴納吉大力回拍辛尼曼的背，讓自己的笑聲與對方粗啞的大笑相乘。自己到底有多久沒這樣放聲大笑了？忽然浮現的想法被兩人份的笑聲掩去，巴納吉持續用渾身力氣笑著。不知道是否與剛才是同一隻，有隻鴿子從另一處岩地展翅翱翔，朝彼端的地平線飛向藍天。

在牠飛往的方向，有著簡樸的石造建築圍繞於地平線旁邊，看得出是椰子樹的綠意正在陽光下閃耀。無視於彼此笑著的兩人，亞塔爾那大概數百年來沒有變過的景觀在沙漠一角浮現，心照不宣地為兩人宣告旅程的結束。

三天後。

沉睡了一星期以上的核融合火箭引擎甦醒過來，位於船體側面的姿勢協調推進器冒出轟鳴聲。大量沙塵隨白熱的噴射火炎掀湧而上，將埋住船首的沙山吹散，橫躺於沙漠的「葛蘭雪」緩緩抬起了船身。

沙塵與煙霧籠罩住全長一百一十二公尺的船身，熱風甚至吹到近一公里遠的地方。面對好比熱風沙的驚人聲勢，巴納吉戴上防風鏡，用手掩住了嘴。隔著狂暴的沙塵，能看見綁在「葛蘭雪」船首的三條鋼索直直繃緊，原本待命在船旁邊的巨人們同時有了動靜。各自拖著鋼索，將「葛蘭雪」船首拉起的三名巨人，都是塗裝成褐色的沙漠用MS。

具有甲冑般輪廓的機體是薩克型，體型矮胖且在裙甲內藏有氣墊的則是德姆型。因為任何戰爭博物館都有展示這兩種機體，巴納吉也區分得出它們的差異。雖然兩者都是第一世代的MS，即使稱之為一年戰爭的遺物也不為過，但像這樣用在大型工程上，依然可以當成具有百人份力氣的苦力來使喚。同樣飽經沙塵折磨的巨人們踏響大地，將體積對它們而言相當於巨鯨的航宙船自左舷拖起，於是一併挪動方向的船尾便撥開沙山露臉了。「葛蘭雪」緩緩掉頭，尾部轉向挖在船體側面的巨大豎坑後，這次則換連接於船尾方向的鋼索被拉起，「葛蘭雪」巨大的身軀也緩緩地開始後退。

在船尾方向負責牽引的也是三架MS，其中兩架的下半身為履帶式坦克，身形頗為詭

異。只是在大型戰車的砲塔部位組裝成上「薩克」上半身的「薩克坦克」，其兩臂都換成了簡便的摺疊機械臂，活脫脫是一副工程機械的風貌。在挖洞時同樣大為活躍的「薩克坦克」旁邊，則有將德姆型MS小幅改裝的「德瓦基」踏著粗壯雙腿，將船首就要抬起的「葛蘭雪」逐步拉向後方。船尾被拖至豎坑的邊緣，而船首上舉、大約傾斜有三十度左右的船身，則在越過某一點之後便順著本身的重量，滑進了豎坑。當「葛蘭雪」一陷進挖鑿深達二十五公尺的洞裡，以船尾起落架為支柱的船體便一口氣垂直豎起，讓沉沉的地鳴聲響徹四周的沙漠。噴湧而上的濃密沙塵形成巨大的蕈狀雲，在「葛蘭雪」豎立的船體為其包覆遮蔽的同時，周圍冒出了歡呼與拍手的聲音。

「行啦，幹得好！」辛尼曼亦朝無線電發出喜上心頭的聲音。等待沙塵平息，巴納吉拿下防風鏡，重新仰望垂直豎起的「葛蘭雪」船身。垂直起降船在重力下的正確著陸姿勢，彷彿往昔垂直升空的火箭。只剩補給完所需的燃料，「葛蘭雪」就應該隨時能再度離陸才對。

在電話勉強可以接通的亞塔爾取得聯絡後，辛尼曼等人與茅利塔尼亞的吉翁殘黨軍接觸已經過了兩天。能夠按船體的計算強度繫上鋼索、挖出豎坑，並且像這樣拖起「葛蘭雪」，全是半打MS不眠不休地進行作業的成果。「好厲害……」巴納吉坦率地驚嘆道。即使扣除陷入豎坑的部分，屹立於沙漠的「葛蘭雪」依然具有近九十公尺的全高。相當於四十樓大廈

96

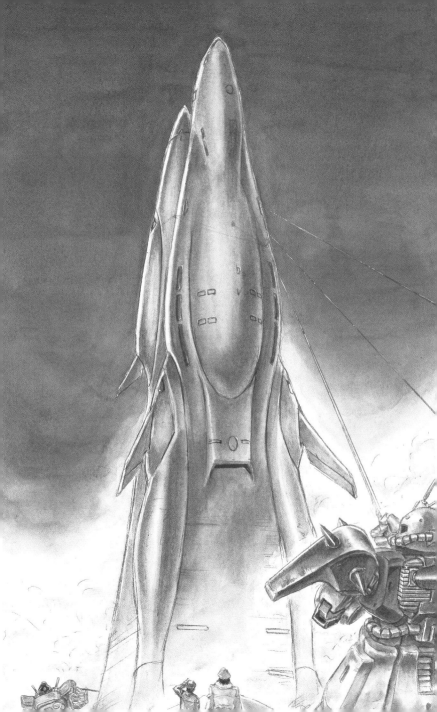

的高度，其威容足以令人聯想到出現於聖經中的巨大高塔。辛尼曼似乎也有同感，在無線電

聯絡告一段落之後，仰望著自己的船，說道「這樣就能脫離這見鬼的混帳沙漠啦」的那張

臉，百感交集地露出了無法以安心一詞形容完的情緒。

「我要向你道謝。要是沒有你，我可能在中途就累倒了。」

那張臉龐忽然平靜地開了口，使得巴納吉為之一驚。回想起來，從橫越沙漠之後，自己

和辛尼曼就一直沒講到什麼話。「哪兒的話⋯⋯」一邊感覺到立刻回話的臉泛上熱潮，巴納

吉將視線轉到了腳步聲隆隆的ＭＳ們上頭。

「我只會扯後腿，根本什麼也沒做啊。」

「也不盡然。光是有個可以嘔氣的對象陪在旁邊，感覺就不一樣。你的頑固可真是讓人

開了眼界。」

微微和巴納吉對上目光後，辛尼曼笑了。只不過如此，之前吃過的所有苦頭好像都有了

代價，一面對自己的心情感到疑惑，巴納吉垂下頭。布拉特似乎是在背後聽見兩人的對話，

他聳著肩說道：「真傷腦筋。」

「船長的老毛病又來了。葛蘭雪隊又要有新成員了嗎？」

布拉特帶著苦笑望向巴納吉的視線，已經不像前幾天那樣帶刺。想都沒想到的一句話刺

進胸口，巴納吉慌張地回望辛尼曼的臉。辛尼曼艦尬地迴避對方的目光，瞪著布拉特說道：

「你在這兒打混行嗎？」

「雖說是游擊部隊，這群人就像是由非法居留者湊成的組織哪。你給我好好顧著，別讓船被他們搞壞。」

「好好好，我盡可能當好魔鬼工頭就是了……那邊的『薩克』！我不是說過要把鋼索鬆開還早嗎！」

一朝無線電喝斥，布拉特的臉真的變成了魔鬼工頭，他朝著在沙塵那端來來回回的MS跑去。目送著那不管怎麼看，都讓人覺得豪邁爽快的背影，巴納吉無心地想著，自己和對方或許合得來呢，而再度產生了迷惑。背對著朝無線電號令的辛尼曼，巴納似看非看地仰望在陽光下閃耀的「葛蘭雪」。

「獨角獸」就沉睡在那裡面。等到能出發之後，應該又會開始搜索「盒子」的下落吧？

理所當然地，聯邦軍不會對這些動作坐視不管。既然有這麼多的MS在活動，他們也有可能已經捕捉到我方的動向了。雖說性質上有一半算是在收容非法居留者的組織，吉翁殘黨軍的規模仍然不可小覷。要是這些人也協助對「盒子」進行搜索，不難想見，地球將會掀起一陣

風波。

到時候，自己究竟該怎麼辦呢？讓天空佔滿了眼底，巴納吉想起讓自己覺得格外遙遠的

「擬‧阿卡馬」的乘員們，隨後，一雙翡翠色的眼睛突然闖進他的心頭。奧黛莉‧伯恩──

被稱為米妮瓦‧薩比的那名少女，她也在地球上。在這片天空底下的某處，她一定也正為類

似的猶豫與迷惑所困。

好想見她。從深處湧上的思念揪住胸口，在巴納吉無目的地握緊拳頭的剎那，噴射引擎

的聲音遙遙混進風聲。巴納吉反射性地擺出防衛架勢，朝左右轉頭，他看見一架小型機體從

沙丘那端現出了蹤影。

那是舊式的Ｖ－ＴＯＬ飛行機。尺寸與許久以前的賽斯納小型飛機相仿的那架機體，在

巴納吉的守候之下掠過了頭頂。背對著說道「用不著擔心，那架機體有和我們聯絡」的辛尼

曼，巴納吉用眼睛緊追著Ｖ－ＴＯＬ飛行機的動向。在殘黨軍輸送機搬運著ＭＳ的那一端，

Ｖ－ＴＯＬ飛行機才在「薩克坦克」身旁捲起沙塵，跟著便以熟練的技術軟著陸於沙地上。

在抱著成束鋼索的「沙漠薩克」行經飛行機前頭之前，機體側面的艙門開啟，一條穿得一身

黑的人影從操縱席上下來了。

整塊黑色布料包覆住全身，來者纖瘦的身影在海市蜃樓中搖曳著。巴納吉在電視上看

過，那是阿拉伯的民族服飾⋯⋯對方應該是當地人吧？巴納吉凝視著靜靜走來的人影，辨識到從布料間露出的瞳孔顏色之後，他嚥了一口氣。因為和奧黛莉一樣的翡翠色眼睛，就在自己眼前。

「您是斯貝洛亞・辛尼曼上尉吧？」

無視於一旁吞下唾液的巴納吉，站在眼前的人影以澄澈的聲音問道。面對回答「是我沒錯，妳又是？」的辛尼曼，來者掀起了遮住自己面部鼻子以下的布。

「我叫羅妮・賈維。我是代替父親來見您的。」

褐色的臉上，與奧黛莉顏色相同的眼睛閃耀著，巴納吉認為對方是與自己年紀相仿的少女。反芻起羅妮這美麗的字音，巴納吉懷著略受壓迫的心情望向少女的側臉，身旁的辛尼曼則雙眼睜大⋯⋯「父親⋯⋯這樣啊，妳是馬哈地・賈維的女兒？」羅妮臉上忽然露出微笑，開口說道：

「我父親想和您見面。請您和我一起過來。」

「這是不要緊，但馬哈地他人在哪裡？」

「他在達卡訂了旅館。」

聽出話中的弦外之音，辛尼曼變了臉色。「⋯⋯聽來並不是為了談生意哪！」面對如此

說道的辛尼曼，羅妮也收斂眼中的笑意。察覺到一種不好的預感，巴納吉微微縮起下巴。

「『盒子』的情報也有傳到我們耳裡。拉普拉斯程式提示的下一個座標正是達卡……家父

將地點約在那裡，似乎也是為了和您商討對策。」

這番話讓巴納吉想起了從腦袋裡被自己遺忘的事。做為通往「盒子」的道標，拉普拉斯

程式已經提示出新的位置座標——沒有與不自覺地轉頭的巴納吉對上視線，辛尼曼繃緊的蓄

鬍臉孔朝向羅妮，他在留下一句「我了解了。妳稍等，我去準備」之後，離開了現場。感覺

到有某種東西脫離手中，找不出話和對方說的巴納吉目送著辛尼曼，這時羅妮問道：「你就

是『裂角』的駕駛員？」巴納吉聞言嚇得肩膀發顫。

「『裂角』？」

「那不是你駕駛的ＭＳ嗎？我聽說它的角會裂開，讓機體變形成『鋼彈』呢。」

羅妮露出潔白的牙齒說道。孩子般的光芒蘊藏在她那具有大人樣的眼神中，讓巴納吉又

嚥下一口唾液。

「和我聽說的一樣，你很年輕呢。可以的話，你也一起來吧。」

「我也可以去嗎……？」

「你是宇宙居民對吧？去看看達卡不會吃虧啦。畢竟那裡就是我們的敵人……地球聯邦

政府的首都啊。」

　不等巴納吉回答，羅妮轉身。巴納吉想反駁自己的立場並非如對方所想，但聲音卻鯁在喉嚨裡，他只得目送羅妮瘦小的背影。拉普拉斯程式所提示的新座標──聯邦政府首都，達卡。不解其中涵義的腦袋想不透原因，只知道事態正往下發展的巴納吉，仰望聳立於眼前的「葛蘭雪」。挾帶沙塵的風吹過，捉弄著他苦思不出下一步的身體。

2

讓人從後頭用力推上一把，差點跌跤的瑪莉姐‧庫魯斯才剛設法站穩腳步，門板關上的巨大聲響隨即從她背後傳出。

四周一片黑暗。從聲音迴盪的狀況來判斷，她知道自己正位於一處相當開闊的空間。瑪莉姐並沒有魯莽到會在此時輕舉妄動，她先閉上眼、做了深呼吸，等待眼睛習慣黑暗之後，才將視線掃向左右。室內沒有窗戶一類的設施，可以在遠遠壁面上看到消防裝置的燈光。儘管漆黑難辨，但天花板也是高得驚人。這裡會是MS的機庫嗎？在瑪莉姐思索的瞬間，反扣住雙手的手銬發出些微聲響，她感覺手銬從手腕上脫落。

『普露十二號。』

遙控開鎖的手銬掉落地板的同時，一陣女聲響徹黑暗。瑪莉姐的身體為之一顫，她用目光探索起聲音的來源。

『這是妳的名字沒錯吧？回答我。妳該聽從MASTER的指示喔。』

周圍迴響的聲音和黑暗混雜，襲向瑪莉妲的身心。這也是新種類的實驗嗎？回顧起十天來的遭遇，別說身體，就連精神深處都曾受到粗暴的調查，瑪莉妲握緊變得能適應1G的重力的拳頭。連日使用藥劑的實驗讓她覺得頭痛，但瑪莉妲認為自己體力已經恢復得能適應1G的重力了。

雖然身上只穿著一件醫療用的貫頭衣，活動起來倒也靈活。

倘若對方有意調查自己的體能，就當成是復健，盡可能地活動身體也不壞。瑪莉妲在只要稍有鬆懈便可能會腿軟的雙腳使力，以冷靜的聲音回道：「妳並不是我的MASTER。」

霎時間，閃光彷彿帶有聲響地從正面冒出，她的視野被染成一片白茫。

一面不自覺地用手遮蔽，瑪莉妲一面讓瞇起的眼睛望向光源。恢復速度倍於常人的視野裡，映出兩個背光的人影。背對著鑲滿無數燈源的照明器具，一道能辨別出是女性的身影，以及依偎其身旁的矮胖男性，正朝瑪莉妲逐步走近。男方應是亞伯特‧畢斯特吧？瑪莉妲暗忖。注視著那兩道沒帶手槍、也沒帶電磁棒，可說是毫無防備的人影，瑪莉妲被對方用強烈上數倍的視線回敬，她僵住身子。

女性的金髮在逆光中顯得火亮耀眼，她目光銳利地直視瑪莉妲。「這樣很危險。」亞伯特邊說邊揪住那名女性的袖子，卻被甩開，答以「沒事的」；女性穿著高跟鞋的腳在瑪莉妲前方三公尺左右的位置停下。

「如果沒有MASTER的指示，這女孩是無法將力氣用來保護自己的。」

和一開始聽到的一樣，那陣帶著沉重壓迫感的聲音纏上瑪莉姐。女性未將目光從瑪莉姐身上挪開，搽有口紅的嘴唇上揚：「沒錯吧？」

「要不是這樣，她在身體被折磨得不成人樣前，應該隨時都能逃走吧？」

女性的視線刺在瑪莉姐下腹部，蒼白的瘦臉上全無憐憫之意。要是她確認過調查結果，自然也會知道自己身體機能不全的部分。瞬間，瑪莉姐深深體會到讓身體為之顫抖的屈辱，但她立刻將嘴唇扭成笑容的形狀，並以收斂的聲音朝女性說道：「我似乎是被誤解了。」

「現在的我，已經是新吉翁的軍官。做為一名軍人，我有義務要保護自己。並不需要MASTER對我指示。」

我也可以選擇將妳挾為人質，逃離這令人作嘔的實驗室——以沉默補充了自己的句意後，瑪莉姐挪動目光，探索著眼前酷似機庫的黑暗空間。回道「真了不起」的女子，則是繼續將毫無動搖的視線投注於瑪莉姐身上。

「不過，想保護自己，卻還必須特地找來這種理由，妳真可憐。」

「可憐……？」

「因為妳被男人們的邏輯給支配住了啊。妳不覺得，我們女人應該活得更自由才對嗎？」

試探他人斤兩的目光悄悄地緩和下來後，女性微笑著朝瑪莉姐走近一步。瑪莉姐不自覺地退後了。

和瑪莉姐以前在瀰漫著酸腐臭味的紅燈區裡看到的分子一樣——對於用那種方式露出笑容的大人，絕對不能掉以輕心。他們會先讓對方安心，再突然動粗。瑪莉姐近乎本能地感到恐懼，在情緒驅使下，她將神經全部集中在女性的動作上，然而，說道「我是瑪莎·畢斯特·卡拜因」的聲音，卻讓她吃了一驚。

「我不是軍人，也不是這裡的研究人員。我只是有事想請妳協助而已。」

女性說話的音色變得與上一刻截然不同，帶著一種公事公辦的味道，她朝身後伸出手。

如影隨形地守候在旁的亞伯特走近女性身邊，將筆記型隨身終端交給她，隨後自稱瑪莎的女性便讓瑪莉姐看著她操作。某種機械的三面圖顯示於螢幕上，瑪莉姐看得出那是架MS；在思考前，她的目光先凝視了螢幕。

那架MS具有地球聯邦軍傳承下來的直線輪廓，以及形狀頗具特徵的頭部，而機體上絕無僅有的特殊構造，更不可能讓瑪莉姐看錯。「這是……？」如此說道的瑪莉姐吞了一口氣，瑪莎的目光未從她身上挪開，並以嚴肅的聲音接話：「我們叫它『報喪女妖』。」

「我希望讓妳擔任它的駕駛員。」

如此說道的臉孔與紅燈區的居民完全無緣，看起來只像是大器已成的權力菁英。瑪莉姐開始無法相信自己方才的直覺，她重新將訝異的目光朝向瑪莎。

「我想妳應該也很清楚，這不是尋常駕駛員能操縱得來的機體。得要妳這種趨於完美的強化人才能勝任。妳一定可以百分之百……甚至更進一步地發揮出它的性能。」

關上終端，瑪莎將那遞給後頭的亞伯特。冷酷的光芒蘊藏在她堅定眼神深處，使瑪莉姐感到一股悚然的寒意。

「問題在於妳太過完美的緣故，我們很難再度對妳進行調整。但我認為這樣才配擔任『報喪女妖』的駕駛員。簡簡單單就能置換記憶的人偶，根本沒辦法讓我提起興趣。我想要的是……」

權力菁英的表皮裂開，瑪莎臉上再度滲出某種意圖難辨的笑意。這女人究竟是怎麼回事？看著骨瘦如柴的指尖逼近眼前，瑪莉姐的臉頰感覺到一股寒意，她一股勁地揮開了瑪莎的手。

「我說過，我是新吉翁的軍官，沒有理由要協助你們。」

「那是妳對自己做的催眠。妳的靈魂，其實更想飛翔在其他地方……」

「即使真是如此，我也不想在妳提供的地方飛翔。要我協助你們，不如直接對我進行再

這女人很危險。瑪莉姐感覺得出來，她不只是身上充滿令人生厭的毒素，還打算讓所有與自己有關的人受到感染。「妳，妳說話最有點分寸⋯⋯」無視於拉高嗓音如此說著的亞伯特，瑪莉姐重新將看待敵人的目光朝向瑪莎。就在這個剎那，笑意從瑪莎身上雲消霧散，她喝斥道：「你安靜！」

逆光中，浮現亞伯特肩膀顫抖的身影。下個瞬間，瑪莎強烈焦躁的表情又變成做作無比的笑容，她那說著「你該懂吧？」的視線則舔遍了亞伯特全身。

「這是女人間的談話，不聽聽她的意見是不行的，你說對不對？」

與瑪莎視線一同伸及亞伯特身上的手，則輕輕從他的腹部撫弄到下腹部。光是如此，亞伯特的氣力似乎就被瑪莎吸取，像隻夾著尾巴的狗縮起身子；瑪莉姐立刻將目光從這兩人身上別開。

他們的關係並非上司與部下，親密程度更不僅止於親人，從中能嗅到男女間某種扭曲腐爛的臭氣——像要將人射穿般，瑪莎的險惡視線迅速轉來，逼得瑪莉姐心驚地再度將目光挪回正面。

「這女孩是連身為女人的直覺都被強化了嗎？真是麻煩⋯⋯！」

度調整或拷問。」

不過是個人造物，還敢如此猖狂——眼神中如此透露著弦外之音，瑪莎將右手舉至頭上，瑪莉姐則站穩了架勢。舉起的手並未朝她揮下，正面的照明熄滅後，光芒這次改從瑪莉姐背後發出，照亮了陰暗的機庫。之前隱沒於黑暗的物體在瑪莉姐眼前現出蹤影，使她有幾秒變得無法呼吸。

像是凝聚著黑暗的靛色機體無力地癱著四肢，焦黑的頭部則讓人毀去了單眼，儘管那背部隆起的巨大莢艙及腳尖前端翹起的洗鍊線條，皆為地球重力下孕育不出的文化的產物——象徵著吉翁主義的匠氣此時就在她的眼前。戰後，流竄至小行星帶的吉翁殘黨為了保留對祖國的記憶，便製造這架機體。依觀看的角度，也可視其為吉翁徽章的具現。異形般的機械裡，灌注的是偏執與鄉愁……

「這是量產型『丘貝雷』，在過去曾由『妳們』駕駛的機體。」

瑪莎說道。猛跳的心臟撞擊胸腔，瑪莉姐呼吸困難地揪緊貫頭衣的胸口。

沒錯，這就是我——「我們」所搭乘的機體，說得上是自己身體的一部分。它應該已經與姊妹們一起遭到破壞了，為什麼又會出現在這裡？這是誰以前使用的機體？瑪莉姐感到疑惑。標記在左胸的機體編號已經焦黑，無法辨識，腿部的編號則讓腳尖的陰影遮住而看不

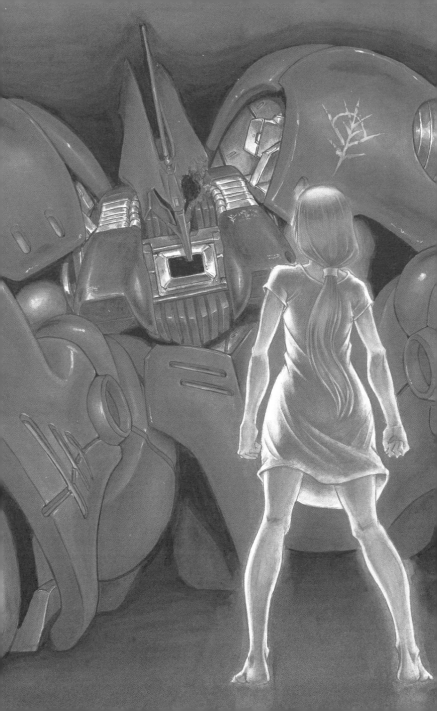

見。雙肩的莢艙無力地下垂，巨人倚靠牆際坐倒在地，瑪麗姐端詳巨人的目光在掃視到駕駛艙蓋的時候，便緊盯在上頭，一動也不動。儘管爆炸的能量已經讓艙蓋裂開，但逃生艙並無射出的跡象。機體也沒有受過直擊，開著陰暗孔穴的駕駛艙，看起來仍完好地保留著。除了我之外，說不定還有其他生還者──

瑪莉姐突然冒起雞皮疙瘩，胸口也湧上一股噁心感。不可能。如此叫道的身體開始狂亂地發抖，瑪莉姐連忙將目光從眼前的機體挪開。這是為什麼？身體出現的排斥反應，強烈到連她自己都無法相信。或許還有其他跟自己一模一樣的生命存在於世上，也不知道為何，瑪莉姐對此竟會從生理上感到厭惡。

簡直就像惡夢成真一樣。在令人窒息的恐懼感驅使下，瑪莉姐半無意識地退了身子。不行，再待在這裡的話，自己會沒辦法保持自我。得離得遠遠的才行。自己得盡快、盡可能地從這架機體旁邊離開。她如此自覺到。

「妳看仔細了。」

瑪莉姐的胳臂被抓住，硬是讓人拖去的身體則踏空了腳步。她直接被瑪莎抱進懷裡，下巴也讓對方一把捏住，不由分說地被迫與機體面對面。

「那就是妳本身的模樣。妳還待在那架機體的駕駛艙之中。即使想扮演名為瑪莉姐・庫

魯斯的人類，妳的靈魂依舊被囚禁在那裡頭。」

駕駛艙的陰暗孔穴闖進了瑪莉姐的視野，她閉不上眼睛。若有意掙脫，她明明可以甩開對方，但身體卻完全使不出力氣。住手！本身的意思無法化作聲音，瑪莉姐只能束手無策地繼續與自己的分身面對面。

「為什麼會這樣，妳知道道嗎？因為妳是男性邏輯下的產物啊。只懂鬥到頭破血流的男人們把妳當成戰鬥的道具而製造出來。明明生命是產自於女人的子宮，妳不覺得這很不自然嗎？」

瑪莉姐流下冷汗、心跳加速。沒錯，我是道具。要是失去戰鬥用途，我便只能用於滿足男人的欲望——體內萌生的某股意念朝她細語，驚嚇至極的瑪莉姐開始扭身掙扎。瑪莎的手絲毫不為所動。緊緊招進瑪莉姐臉頰的細細指頭，正一陣陣把冰冷體溫逐步散播到她身上。

「但是，不管出身如何都無所謂。因為妳確實像這樣存在著。妳沒必要配合男人們的邏輯去壓抑自我，讓我帶妳走出那架機械。」

瑪莎冰冷的指頭由臉頰滑到喉嚨，然後撫過胸前的弧線。像是被人抽光了全身的力氣，瑪莉姐奮力站穩腳步。

「外面的世界很有意思喔。不會有任何束縛妳的東西，可以自由使用自己的力量。要是

有妳這樣的力量，要重新規劃這個世界也是可能的。和我一起來吧！走出這種陰暗地方，和我一起拯救這因男性邏輯而走上死路的世界。」

裂成笑容形狀的雙唇上方，瑪莎眼裡透露出陰鬱的怨念光芒」。遭人毀去單眼的「丘貝雷」與她猙獰的臉孔重合在一起，讓瑪莉姐發出不成聲的慘叫。

※

開球用的球桿奮力揮下，堅硬球體切過風中的獨特聲音，便高高地穿越天空。飛過球道之上，被擊出的球逐步溶入藍天，再也無法用眼睛追尋去向。

即使是在外行人眼中，這一桿仍然打得十分漂亮，周圍傳出稀疏的鼓掌。即使有想到這應該是禮儀，但布萊特‧諾亞完全不懂高爾夫，也沒有光在形式上入境隨俗的意思。他沉默地注視著男子站在發球區的背影。羅南‧馬瑟納斯自己拔起發球座，並將球桿交給桿弟保管；他似乎是在動作之間注意到了布萊特的視線。羅南與交替走上發球區的年邁男子談上兩三句，展露笑容之餘，仍一直將銳利的視線拋向布萊特。

「這邊請。」

像是察覺到羅南的意思，站在布萊特身旁的派崔克‧馬瑟納斯低聲說道。在參謀本部傳

來消息後過了不久，羅南的女婿便專程至佐世保的港口迎接對方，而他這時也不忘記擺出自

己身為公家祕書的面孔，只以幕後人員的態度來為布萊特領路。布萊特明白派崔克對自己付

出的敬意，而那也絕沒有表面殷勤，實則輕蔑的味道，但羅南這種擺架子的手續仍先讓他感

到不快。撇開這層不談，布萊特也沒有非得跟羅南見面的理由，更沒有要在高爾夫球場上等

待對方的道理。

羅南從成群球友中抽身，以粉紅色馬球衫搭配遮陽帽的他，就坐在高爾夫球車上。背對

著一絲不苟的派崔克的目光，布萊特走近羅南跟前。調正了打不慣的領帶，他保持立正不動

的姿勢──有一半是為了惹惱羅南。望向球道那令人目眩的綠意，羅南首先出聲道：「抱

歉，把你叫來這種地方。」

「我也想直接將您請到家裡招待，只可惜外界的目光實在盯得太緊。」

「不會……身為移民問題評議會議長的您，找我這樣的軍人有何貴幹？」

儘管口氣收斂，布萊特仍直率地表達了己意。微微挪動臉龐，羅南打量的目光俐落掃過

對方身上，問道「你不打？」後，又將視線轉回廣闊的球場。

「這在宇宙不流行。」

雖然布萊特覺得自己的回答不近情意，但他也沒有其他話可回。這時候，下一名球手將球擊出的風聲剛好傳來，羅南一面應酬性質地鼓掌，一面帶著苦笑地說道：「你真是個坦率的人哪！」

「很高興能知道你是正如傳聞的人物，但此時此地實在得請你稍加配合。我希望你裝成熟人來打招呼般，和我把戲演下去。車子已在俱樂部等著了。」

銳利的一瞥，短短地顯露出羅南身為重量級議員的威嚴，隨後他擺著輕鬆的笑容，從高爾夫球車上起身。此時，羅南的肥碩軀體緩緩搖晃，險些跪到草皮上。布萊特不作多想地伸手攙扶，卻見羅南肥厚的臉龐朝向自己，帶有笑意地眨眼；了解到「戲碼」已然上演，使他皺起臉。「您怎麼了嗎？」其他球手發出關切。

「沒關係，不礙事。我從早上就有點不舒服。」

「這樣不行哪，您要先回去嗎？」

「既然我在上一場比賽裡已經拉開比數了……也好。」

在桿弟攙扶下，羅南坐上球車。布萊特並未多看對方的背影，與派崔克交換過眼神，他沒跟疑似地方權貴的其他球友對上臉，自己離開了發球區。

越過第七洞這片平緩連綿的綠色絨毯後，有棟建造得氣派脫俗的俱樂部。對無望出人頭

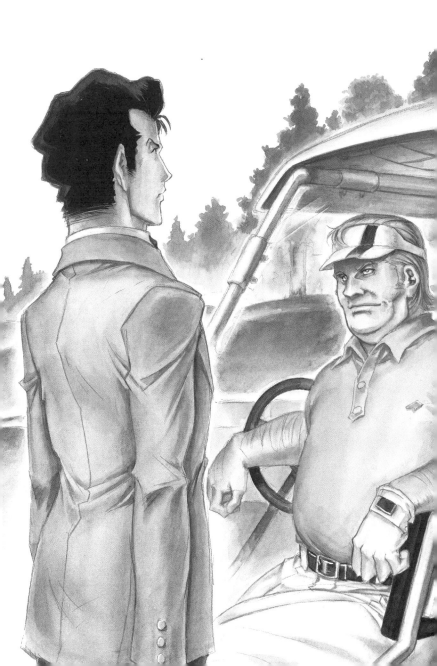

地的軍人來說，能走在地球自然中的機會不多，更遑論會員專用的高爾夫球場。拒絕了邀自己一同坐上車移動的派崔克，布萊特決定兼當散步地走到俱樂部。早一步回俱樂部的羅南多少也需花點時間整裝。既然球場裡也有「外界」的眼光觀望，布萊特判斷，他們還是別輕率地同進同出比較妥當。

布萊特在位於亞洲東半的佐世保工廠受邀搭上私人噴射機，直到抵達北美亞特蘭大的高爾夫球場為止，共花了六小時餘。這裡燦爛灑下的陽光及炫目怡人的綠意，在根本上都與遠東溫和濕潤的空氣相異。即使球場裡的綠地與殖民衛星一樣整頓得井井有條，似乎仍掩飾不去每處土地特有的氣息。這種無法壓抑的活力正是地球的特質，想到自己正處於其中，布萊特突然被叫來到這種地方的不快，多少也得以平息了。回想起來，他發現自己從來到地球後就一直來回於陰暗的艦橋與港口間，都沒在太陽底下好好走過。布萊特將這當成臨時的短暫休憩；在頂級高爾夫球場裡做個森林浴，倒也不壞。對年紀已經來到三十後半的身體而言，運動不足也是個無法等閒視之的問題。

但只要離開這裡一步，布萊特就得開始面對羅南把自己叫來的意圖。做為獨立機動艦隊──隆德‧貝爾的司令，政治家只會視他是一顆容易使喚的棋子。既然對方已經透過參謀次官安排了這場避人耳目的會談，即將找上他的麻煩肯定也自有其分量。事態不只得對媒體保

密，恐怕還必須避開政府內部的目光——無論如何，只求對方不會將自己塞進後車廂，硬是載到馬瑟納斯家就好。一面在心裡把玩著稱不上玩笑的想像，布萊特漫步於經過修剪而整齊得詭異的草皮。美國南方的強烈陽光，曬得他時差暫時還調適不過來的腦袋隱隱作痛。

在今日，搭載米諾夫斯基航宙引擎的艦艇數目絕不算少。此種航宙引擎能在船體下方覆蓋I力場——一種透過蓄積米諾夫斯基粒子而產生的力場，並利用其與導電物質的反作用力將船體抬起。搭載了這等米諾夫斯基物理學的結晶後，所有的航宙艦艇都可能在大氣層內運用。換句話說，完全無視航空力學的「宇宙戰艦」在地球天空飛翔的時代業已到來。

只是，除了一部分的例外，那些艦艇是欠缺往返地球的能力的。即使它們可利用大氣層突破裝置降落地球，卻無法靠本身推進力脫離重力圈，再度回歸宇宙。這全是因米諾夫斯基航宙引擎的出力不足，艦艇一旦降落地球，就必須裝備噴射系統或利用質量投射裝置，在外力輔助下回到宇宙。適逢地球軌道艦隊重編之際，就戰力彈性運用及經費觀點來看，這都是公認須盡速改善的問題。

結果，開發低成本高出力的米諾夫斯基航宙引擎就成了近程的目標，而這項目標在去年底也已大致完成。應會成為新時代基準的這具引擎，則是率先被裝備在隆德·貝爾的旗艦

機動戰士
鋼彈UC UNICORN
MOBILE SUIT GUNDAM UNICORN

「拉・凱拉姆」上，即將在重力下執行實地測試。艦長由兼任隆德・貝爾司令的布萊特・諾亞上校擔任。軍方指派人選時，或多或少都受到布萊特自身的經歷影響。在一年戰爭時，有一艘已搭載米諾夫斯基航宙引擎，並具備往返地球能力，「實屬例外」的戰艦——飛馬級突擊登陸艦「白色基地」。在戰後，這艘戰艦被捧成了聯邦軍的勝利象徵，而布萊特則是在順水推舟的情勢下成為其艦長的男人。

一名將滿二十的年輕人因戰時特例而任官的後補軍官，並受命指揮聯邦軍第一艘MS母艦，終至成為反攻作戰的核心人物——這些英雄事蹟點綴了大戰末期的戰史，但就當事人的說法，則純粹只是巧合的累積罷了。在進港時受到吉翁軍奇襲，含艦長以下的主要乘員全數戰死，這是巧合。儘管率領的只有少數倖存的軍人以及收容於艦內的避難民眾，卻能以單艦突破敵陣、還引來吉翁軍注目，這也是巧合。才剛完成的試作型MS，RX-78-2「鋼彈」能創下驚人戰果，甚至讓吉翁全軍稱其為「白色惡魔」，更是巧合中的巧合。要是沒有這些偶然，聯邦軍首腦就不會將眼光放在「白色基地」上，布萊特應該也早被派至其他職位了。

若他不曾被迫帶領該艦單槍匹馬擔任誘餌，也不會落得在最後決戰成為核心的下場，如今扛在身上的職責，自然也該大有不同才對。

然而實際上，「白色基地」的名號卻已傳遍世上。與其具備同等性能的新型米諾夫斯基

粒子航空器量產計畫既已著手進行，前艦長之名也被提為進行實驗的人選。結果，像羅南這樣的男人也把目光放在布萊特身上，更邀他至私人宅邸會談——布萊特暗想，或許自己的人生，已經被十七年前的巧合給支配了。走進馬瑟納斯宅邸的大門後，他終於與羅南在午後陽光射入的禮車中屏息以待近一個小時。儘管沒被人塞進後車廂，布萊特仍在裝設霧面玻璃的辦公室裡對上面。派崔克短暫停留後便趕回選舉事務所，在老管家端茶來以後，就沒有任何人敲過房門。承載著政治家一族的悠久歷史，唯有兩人獨處的辦公室顯得空氣沉重，陣陣壓迫著布萊特與權勢無緣的身心。

不過，隔著窗戶窺見的群樹綠意倒是令人驚豔，在羅南安坐至對面的沙發之前，布萊特只顧將目光擺在窗外。與高爾夫球場那種受盡呵護的綠意不同，簇擁於宅邸周圍的蒼鬱森林，則是散發著一股只要擱置不管，好似就會吞沒整片大地般的鮮活魅力。布萊特想起，自己的妻子曾提過陽光所具有的氣味。即使有反射鏡引進的陽光，照在殖民衛星的光卻是不具氣味的。相反地，在地球就能聞得到陽光獨有的氣味，正是因為有科學無法判明的這種感覺存在，地球才會成為孕育生命的搖籃吧——她如此說過。因為再怎麼營建出近似地球的環境，就算等上一億年，殖民衛星也不可能創造出生命——

「令公子在高中是專攻植物學，對吧？」

像是察覺到布萊特的心情，坐在辦公室沙發上的羅南開口說道。布萊特有些心慌地將目光轉回正面，略顯語塞地答道：「是啊，您還真清楚。」

「我派人調查過。這一帶還留著舊世紀以來的植被，若你有興趣，也可以帶他過來逛。如果他有意成為植物觀察官，我也能幫忙介紹工作。」

雖然羅南的目光表明並無他意，但這些話語仍讓聽者無條件地意識到彼此的身分差異。

「嗯……」察覺對方似乎是認真地打算拉攏自己，布萊特以慎重的聲音回話。

「你家裡還有一個女兒，太太則是『白色基地』的前操舵手，聽說是八洲重工會長的直系血親。」

「這已經是以前的事了，因為她放棄了繼承權。」

宛若要打斷他人話鋒的語氣，似乎讓羅南再度確認到對方在世間被評為有過度潔癖的風聲。他微微苦笑繼續說：「如果提及上校的事蹟，則是年紀輕輕便擔任『白色基地』的艦長，而後又繼任為軍用艦艇的船長。於格利普斯戰役時加入反地球聯邦政府軍，與惡名昭彰的迪坦斯屢次交鋒；而在兩次的新吉翁戰爭中，同樣是威名遠播，現在則擔任隆德·貝爾司令……有這麼充分的本錢，沒想到你卻對政治毫無野心。」

「本錢？」

「憑上校的經歷與人望，群眾和企業都會搶著支持。只要有我們的政黨在後面撐腰，不管是情勢多麼嚴苛的選區，你也一定能當選。」

咧嘴一笑之後，羅南閉嘴暫歇。由於沒想到對方會誇讚自己，布萊特只是沉默地以紅茶就口。

「雖然你這種反應也是值得賞識……哎，也罷。就因為你是這樣的人，有件工作我想託付給你。」

羅南打開擺在身旁的資料夾，並將那遞給布萊特。總算進入正題了，布萊特邊想，邊簡略瀏覽不算厚的資料。

那似乎是商船管理局所管理的航宙貨船資料，以及擁有貨船的公司概要。內附的圖像除了登記時繳交的照片以外，也包括幾張疑似戰場的照片，還有一張拍到了問題船隻衝進大氣層的模樣。儘管不甚清楚，赤熱化的船體上仍能看見一道類似MS的機影。

「這艘『帶袖的』偽裝貨船，大概是在十天前降落到地球上的。」羅南說道。布萊特則重新讓眼光落在被命名為「葛蘭雪」的貨船照片上。「我希望你的戰艦也能加入他們的搜索活動。」

「目前，陸海空軍正傾全力在進行搜索。雖然試航的「拉・凱拉姆」尚未接獲出動的命令，但聯邦軍在地球軌道上與新吉翁發生

的小規模衝突及「拉普拉斯」史蹟遭到破壞的消息，布萊特也已透過參謀本部得知。布萊特

不禁抬起頭，一聽見羅南續道「我有一項條件」的聲音，他便噤了口。

「我希望你能比搜索中的各個部隊先一步找到它，並且聽從我的指示處理。當然，

你在行動時的方便，我會盡可能地爭取。情報也會優先給你。」

「換句話說，您是想將『拉‧凱拉姆』充作私用？」

不像話，這根本是軍閥的作法。對於立刻產生的反感不做壓抑，布萊特將擱起的資料夾

擱置桌上。羅南隨即瞇著眼說道：「我聽說，在地球面臨危機之際，隆德‧貝爾是可以自行

做出判斷並且行動的部隊。」

「我希望你能理解，現在正是那樣的時候。這是一項必須瞞著政府內部進行的作戰，並

不能託付給把軍務誤解為發達途徑的將官來辦。」

「您這麼看得起我，也讓我很困擾。我只是偶然踏上了偏離主流的道路，實際上——」

「因為你擔任的是新人類部隊的指揮官，身為一名軍人，這個頭銜斷了你務實過日的途

徑。我有說錯嗎？」

這句話語穿透布萊特胸口的同時，羅南盯向他的目光也愈顯銳利。無法立即回話，布萊

特暗自握緊膝上的拳頭。

『鋼彈』與『白色木馬』的名字至今仍為人稱道。在那之後，你又擔當了歷任鋼彈型MS的母艦艦長，會被聯邦視為是新人類部隊的指揮官，也不會讓人感到不可思議。雖然可靠，但就本質而言，你也可能是造成聯邦威脅的雙刃劍……參謀本部對於你的評鑑，大概就是這麼回事。運用不當，就會禍及本身。從這層意義來講，要說你跟核子武器一模一樣，倒也不為過。」

「您說，核子武器是嗎……？」

聽見這般誇張的形容，讓布萊特不禁苦笑出來。如果具有新人類特質的駕駛員被歷代

「鋼彈」牽引可以視為是一種偶然，那麼自己會照顧到那些駕駛員，也同樣是出於偶然。即使再怎麼解釋，也無法讓公諸於世的結果翻案，更不可能得到羅南的認同。這種經驗，布萊特在以往已有深刻的體會。

但世間就是這樣──根本說來，羅南遊說時是希望對方能產生此種共鳴。「若太直率展露自己的才能，反招來禍端。你的情況也算一例。」從他接續說道的口氣裡，也能聽出同情的味道，布萊特重新注視眼前這名政治家的臉。

「如果你願意接受，我也可以將你引薦至中央……但這種勢利的話我就不多講了。畢竟你大概不會這麼希望。可是，這艘造成問題的偽裝貨船與『工業七號』以及『帛琉』的事件

也有牽連。身為隆德・貝爾的司令，你也會在意『擬・阿卡馬』的安危吧？」

在布萊特正視對方的瞬間，朝他襲來的卻是強烈的一擊。提供給參謀本部執行直轄的任務後，「擬・阿卡馬」本身的動向對原屬部隊隆德・貝爾亦遭隱瞞。即使布萊特對現狀提出疑問，本部也只堅稱相關細節皆為機密事項，不肯公開其行蹤。最高幕僚會議同樣噤口不提，想透過政界收集情報也全無成果。雖然事態已經可疑得讓布萊特捕風捉影地想像，

「擬・阿卡馬」是否與先前的恐怖攻擊事件扯上了關係，羅南卻告訴他，那捕風捉影的想像正是現實。

原來如此，這就是對方的絕招。自覺本身完全上了鉤，布萊特瞪向正前方。羅南不以為意，只是以平靜的聲音強調：「就先跟你攤牌吧，我並不想讓你覺得自己有人質被人握在手上。」

「擬・阿卡馬』在地球軌道上被拖住了，是畢斯特財團透過參謀本部使的手段。你聽說過畢斯特財團的事吧？」

「是有聽過傳聞……」

「他們也在追尋偽裝船的下落。要是我們能早一步確保這艘偽裝船，面對畢斯特財團就能占於優勢。這不僅可以讓『擬・阿卡馬』回歸原屬部隊，應該也能將參謀本部裡倒向財團

的幕僚一掃而空。只有你這樣的軍人才能勝任這項工作，你了解我話裡的意思了吧？」

「要說這是自己時來運轉的機會，我是可以認同……這艘偽裝船上有什麼問題嗎？」

「『拉普拉斯之盒』。」

只有在說這句話的時候，羅南臉上失去了微笑。嚥下那令人為之心驚的字彙後，布萊特回望眼前的臉孔。

「那艘偽裝船上載著被人如此稱呼的物品。若能確保該物當然最好，要是有困難，我希望你能把它破壞。為了這個目的而採取的行動，我一律容忍。」

羅南的目光望著布萊特，毫不閃爍，讓人無法懷疑他說的是否是玩笑話。總之，隱約理解到這似乎不是單純想將麻煩強加在自己身上後，布萊特把視線從羅南身上挪開了。

政府的保守派與畢斯特財團各自於參謀本部紮根，正為爭奪「拉普拉斯之盒」掀起暗鬥。要是涉足，只會讓自己捲入政治惡鬥。布萊特要以一句「另請高明」憤而離席並不難，但在回絕對方之下，又得如何將「擬‧阿卡馬」喚回？擔任非主流部隊的司令的他，在相當於自己雇主的國防議員中也有人脈。若動用這層關係──不，畢斯特財團應該會立刻得知，並在某個階段攔阻他的行動。政治家是種成立於借貸關係上的職業，不會有沒欠人人情的政治家存在。要是勉強介入，政壇便會開始清算人情，追究的管道自然也會遭封鎖。當交易在

機動戰士
鋼彈UC UNICORN
MOBILE SUIT GUNDAM UNICORN

一名軍人無從干預的地方完成後，真相就永遠石沉大海了。

簡言之，「擬·阿卡馬」已經蹚進這池渾水，別說是歸建原隊，就連乘員的安全也無法確認。是要依循難以指望的政界管道，或者帶著一同蹚進渾水的覺悟，置身於事中？一面自覺到自己正拿不定主意，布萊特將視線轉回羅南身上。對於彼此眼底的想法稍作揣測後，低著頭說道「對了，我想介紹一個人讓你認識」的羅南突然站起身。

拿起辦公桌的電話，羅南朝話筒交代道：「叫他過來。」幾秒後，一名青年隨著敲門聲走進室內，布萊特則微微吃了一驚。他在意的並非是對方穿的深灰色軍官禮服，或是將帽子夾在腋下的站姿。而是不知為何，來者生硬的褐色瞳孔，竟和羅南給人的印象類似。

尚留孩子氣的臉孔下，配發時日應不算久的少尉領章正閃閃發光。「我是利迪·馬瑟納斯少尉。」立正不動的青年行舉手禮說道，聽見對方所言，布萊特回神站了起來。一面回禮，布萊特微微朝羅南的方向瞥去。「如你所料，這是我不成材的兒子。」苦笑著說完，羅南沒多看那名青年的臉，逕自在沙發上重新坐下。

「要認為我在寵自己的小孩也無妨，可以讓他搭上你的戰艦嗎？別看我兒子這副模樣，其實他也是隆德·貝爾的駕駛員。」

緊繃著端正的五官，青年同樣沒有多看自己的父親，眼光只注視著一點。這麼一提，布

128

萊特記得自己無心間聽人事課說過，有個中央議員的兒子分派到隆德・貝爾隊。摸索著當時的記憶，布萊特想起對方被分配到的部隊名稱，壓抑住內心的動搖，他望向青年的臉孔。

「利迪少尉……我記得，你是被分派至『擬・阿卡馬』沒錯吧？」一邊開口問道，布萊特側眼瞪向羅南。

無視於回答道「是的。目前我已被除隊，正處於待命狀態」的利迪少尉，羅南也將表情難辨的目光朝向布萊特。是要讓親生兒子來監督自己嗎？先不論利迪一個人脫離『擬・阿卡馬』的經過，布萊特重新體認到，一切事情未免都設計得太好了，忍住口中的嘆息，他將視線轉回眼前的少尉。褐色的眼睛裡散發出某種別於緊張的僵硬，利迪也回望布萊特的臉。

「現在也」同時在進行新型MS的評價測試，『拉・凱拉姆』上可沒有缺人駕駛的機體喔！」

「不要緊，參謀本部有分發試作機給我。如果甲板上還有空間，希望您能讓我使用。」

就連MS都已張羅完畢了是嗎？連佩服的氣力也提不出，布萊特沉沉地坐回沙發上。窺探向羅南篤定自己絕不會拒絕的臉色，布萊特忍不住發出嘆息，然後仰望立正不動的利迪。

利迪並未做出俯視長官的無理舉動，依舊將繃緊的目光聚集在一點之上。利迪面對的不是布萊特，也不是他的父親。那看起來像是與其他事物對峙，正拚命想站

穩腳步的表情。緊繃到好似要逼垮自己的目光，隱藏著他內心的脆弱──布萊特回憶到，沒錯，搭乘歷代「鋼彈」的年輕人，都具備這樣的眼神。將令人不安的想像與冷掉的紅茶一起吞進口，布萊特把目光轉回羅南。柱鐘遠遠響起，模糊的報時聲緩慢地攪拌了房裡的空氣。

※

與來時相同，裝設有液晶霧面電動窗的禮車，讓車上訪客得以不露真面目地穿過正門。

感覺到籠罩於房屋內的緊張感和緩下來，米妮瓦一邊小小嘆了口氣，一邊離開窗邊。

短時間之內，請您不要走出房門。從杜瓦滿懷歉意地如此轉告後，已經過了一個小時。儘管還未做到將門反鎖的慎重程度，從若無其事地指派人員在走廊上看守來判斷，證明這位訪客必定有其來頭。會是軍人、警察，還是公安機構的官吏或政治家呢？不管如何，來訪的肯定是某個可以認出米妮瓦的人，與她並非無緣的事態正逐步在運作。米妮瓦領悟到，當自己在此浪費時間時，這棟宅邸的人們已確實採取了行動──毫無意願聽取她的意見，只照著聯邦的道理在盤算。

我想離開這裡。不，我不離開這裡不行。朦朧的焦躁感急遽成形，米妮瓦緊緊揪住了穿

著女用襯衫的胸口。這種宅邸的警備狀況，以及在屋外巡邏的人員動向，米妮瓦心裡都大致有數。要脫逃並非全無可能，但離開之後又該怎麼做？即使想投靠地球上的同志，米妮瓦也不知道該如何與他們接觸。在這之前，回去新吉翁陣營是否妥當，也是她必須思考的問題。

米妮瓦知道，自己只是招致了事態的混亂，卻什麼也不能做——可是，其他還有什麼樣的地方，能夠接納現在的她？

再著急也沒有。只要待在這裡，就有機會跟位居聯邦中樞的人物會面。十天來一直阻礙著米妮瓦行動的邏輯湧上腦海，即使如此——當她在心裡如此反駁時，敲門聲搖盪了室內的空氣，米妮瓦抬起頭。

「請進。」打理完儀態，米妮瓦以平靜的聲音說道。她原本以為，是杜瓦雍來告知允許外出的消息，但站在房門外的卻是張預料外的臉。為何你事到如今才露面？壓抑不下的怨言浮上心頭，米妮瓦立刻把臉背對來者。

「抱歉，我能進來嗎？」

似乎是看懂米妮瓦的臉色，利迪擺出僵硬的笑容問道。瞧見這陣子沒看到的灰色軍官制服，讓米妮瓦心裡為之忐忑，回答道「這裡是你家」後，她轉而面對窗戶的方向。壓抑不住自己焦慮的心情，米妮瓦打開窗戶，讓外面的風吹進房裡。毫不掩飾自己為難的臉色，利迪

走進房間，隨後反手帶上房門。

「我得回去軍中的崗位，明天就會離開家裡。」

隨風搖曳的蕾絲窗簾，遮住了利迪突然開口的臉。米妮瓦將沉默的視線投注到蕾絲的另一端。

「……」

「我被分發到隆德‧貝爾的旗艦上，要去的地方大概是非洲。剛才和司令談的就是這些話。」說至此，利迪低下語氣含糊的臉，垂在大腿旁的雙拳則緊緊握起，他低聲補足道：

「我感到很抱歉。」感覺到對方呆站著的身體流露出「無力」兩字，米妮瓦暗自嘆息。

「說大話把妳帶來的明明是我，卻又幫不上忙……但是，我現在只能這麼做而已。」用著意外強硬的聲音把話說完後，利迪抬起頭。感覺到房裡的空氣像是掀起一陣波濤，

米妮瓦反問：「這是怎麼回事？」

「馬瑟納斯家和畢斯特財團……就像是兩張面對面的鏡子。我在這幾天才知道，自己的家族是靠著如此難堪的方式，長久生存下來的……」

「難堪……？」

「即使得將妳當成人質，為了防止『拉普拉斯之盒』外流，我的家族仍可能用上這種卑

鄙的手段。」

一口氣說完後，利迪背過臉去。感覺到模糊瀰漫在四周的某種氣息開始化作明確形體，並且壓向自己的雙肩，米妮瓦將說不出話的臉龐轉向利迪。

那天夜晚，利迪抱住她時所發出的低喊。「我竟然把妳帶到這種糟透了的地方」，這句話的真意是——

「要避免那樣的事發生，只能搶在財團或新吉翁之前，先將『盒子』拿到手。或者破壞開啟『盒子』的鑰匙。」

「鑰匙⋯⋯你是說『獨角獸』？」

險險將「巴納吉」這個名字吞進嘴裡，米妮瓦說道。像是在表達自己並不想思考這個問題，利迪別開臉，沒有回答她的質疑。

「所以⋯⋯妳可以成為我們家族的一分子嗎？」

相對地，臉沒有轉回來的利迪卻說出這種話。米妮瓦不了解對方朝自己說了什麼，她皺起眉頭。

「將吉翁與薩比家都拋下，變成馬瑟納斯家的人好嗎？這樣子，我老爸他也——」

對利迪來說，或許後面這句也在他的預定之外。眼皮發著抖，利迪像是回神過來地收了

口，他再次垂下一度與米妮瓦對上的目光。

「……即使只是形式也好。如此一來，這場無益的戰爭就會結束。妳也能獲得自由。」

「你覺得……那能稱得上自由？」

心境宛如嚼沙般苦澀，米妮瓦同樣垂下了目光。這些話對說者或聽者而言都太可悲了。明明只是幾個接連的字音，米妮瓦卻能了解到，身心已逐漸被玷汙。某種重要之物上的頑垢脫落，而且再也無法取回——這般的失落感在心中擴張開來。自己為什麼要待在這裡？又為什麼會來到這裡？想放聲痛哭的後悔情緒，驅使米妮瓦跟著握緊了拳頭。利迪不發一語，也不願看米妮瓦的眼睛。

站在那裡的，並不是為了打開局面而說服米妮瓦來到地球的聯邦軍官。那是個被灌輸某種觀念、了解某些事情，進而將數天前的自我全部抹殺在虛空中的陌生人。米妮瓦沒有任何能與陌生人說的話，她體會到好似獨自被拋棄在虛空中的無助。要繼續待在這裡的理由已經完全消失了。得離開才行，在遭到感化的身心完全被蒙蔽前，非離開這裡不行——

「……該怎麼說呢？我這個男人，似乎真的變成瑪瑟納斯家的人了。」

低聲拋下一句後，利迪轉過身去。「抱歉，忘了我剛才說的話吧。」這麼說道，利迪走向門口。米妮瓦不出聲音地目送對方，她看見利迪的背影在中途停住，把臉微微轉向自己。

「不管發生什麼事，只有妳，我一定會守護住。我只希望妳能相信這句話。」

不等米妮瓦回話，利迪打開門，走出了門口。儘管心裡認為這句話才更讓人覺得卑鄙，她什麼也沒說地看著對方離去。無論怎麼解釋，剛才那番話都只能視為是求婚而已。門一關上，米妮瓦心裡便湧上這種想法，她感覺到屈辱與失落感的波濤重新撲向了自己。

並不是利迪不好。不管對象是誰，米妮瓦都不希望自己是以這種形式來面對人生大事。了解到這是種帶有孩子氣的憤怒，她靠向窗邊，呼吸起外面的空氣。包圍住宅邸的森林綠意既深又暗，硬將走進死胡同的絕望感塞到米妮瓦眼前。

但米妮瓦找不到話語，來與望著另一個宇宙的利迪疏通意思，她什麼也沒說地看著對方離去。

※

明明出生與成長的環境都完全不同，巴納吉卻意外地從羅妮‧賈維身上發覺與自己相近的氣息。遠遠看見羅妮在猶如廢墟的大樓後頭，與一名貌非善類的中年男子爭論的模樣，巴納吉覺得他似乎能知道自己會這麼想的理由。

想涉足地球聯邦政府的首都——達卡，必須做好足夠的準備。不只得備妥接受盤問時要

用的車輛檢查證，還需要可以代替護照使用的ID卡。在達卡郊外的沙漠地帶停下V－TO

L飛行機之後，羅妮開車載一行人前往鄰近的城鎮，而她現在正在進行交涉，除了事先要求

的辛尼曼的偽造ID之外，她似乎是要對方連巴納吉的份一起張羅出來。儘管聽不見他們交

談的內容，從應為從事地下行業的男子的難看臉色，大概也能想像到朝對方豎起三根指頭、

氣勢洶洶地開口的羅妮是在說些什麼。對於在後座低喃著「那女孩還真有能耐哪」的辛尼曼

不予理會，巴納吉持續隔著車窗偷看孤軍奮戰的羅妮。交涉大約在十分鐘後結束，露出服輸

表情的業者不甘不願地讓了步，羅妮則帶著兩人份的ID回到車上。

　　羅妮解開原本將頭完整罩住的披巾，改將略短的斗篷服貼地蓋在肩膀上。儘管仍有長袖

襯衫與緊身褲遮住肌膚，露出帶有緩緩波浪的黑髮的她，所穿的服裝已經不像用整塊布包裹

全身時那麼厚重。「久等了。」這麼說道，羅妮坐上駕駛席的身段亦顯輕巧，讓巴納吉不知

為何地感到小鹿亂撞。羅妮伸手扶著副駕駛座倒車，巴納吉刻意將身體離遠對方，一面把目

光挪向窗外。不知道是什麼時候，幾名孩童群聚在路面龜裂的馬路上，他們投注在車子的視

線若要解釋為好奇，倒也未免陰沉了些。

　　在左右兩側搖搖欲墜的大廈形成的陰影中，有名年約十二、三歲，疑似帶頭者的少年吐

了口唾沫，隔著車窗拋來一陣分外陰沉的目光。直覺到對方會有動作，巴納吉語帶深意地朝

駕駛席說道：「羅妮小姐⋯⋯」羅妮沉默地轉動方向盤，讓保險桿撞開放置路旁的大型垃圾桶後，她便將排檔桿打到前進檔，並踩下油門。

車子一口氣加速，朝著通往大街的巷道猛衝而去。同時間，孩童們開始拿石頭與空罐猛砸，碰撞到物體的沉沉聲響在車裡響起。巷道前方亦有小小的人影冒出，穿著汗衫配短褲的孩子們紛紛拿石頭朝車子丟來。不知是否也有人從沿街建築物的窗口拿東西砸下，當盆栽直接掉在擋風玻璃上時，巴納吉不免捏了把冷汗，但說道「不要緊，這是防彈玻璃」的羅妮，則絲毫沒有改變表情。

羅妮並非一股勁地讓車子加速，轉起方向盤閃避孩童時，也沒出現驚險場面。看著那對綻放大人般敏銳光芒的翡翠色眼睛，巴納吉再度體認到，對方和母親果然很像，他望著孩子們的身影在照後鏡中越變越小。夾雜著鄉音與穢言濁句的歡呼漸漸從後方遠去，當最後一顆石頭砸中後擋風玻璃，下一秒車子便穿越後巷，來到了大街。

被撞飛的垃圾桶蓋子滾著滾著，在積有沙塵的柏油地上發出刺耳的聲響。孩童們留在巷道內，就是不肯追到大街上。因為他們知道，那裡並不是自己的地盤，如果讓支配大街的正牌混混失了面子，就會有可怕的制裁等著。想起那些恐怕是非法居留者、大概連學校都沒得念的孩子，以及他們陰沉的目光，一時間，巴納吉覺得自己似乎嗅到了故鄉鎮上的氣味。

在老舊的殖民衛星中，巴納吉成長的城鎮可說是數一數二的蕭條，連下水道的臭味都會從狀況不良的共同管道散發出來。要是沒有母親那種不願同流合汙，又能保持氣度面對周遭的堅強，巴納吉應該也成了朝外人丟石頭的小孩之一。在與境遇相同的夥伴一同行動，不斷為小地盤你爭我奪的過程中，自己想要離開貧民區的志氣或許也就衰頹了。要是事情變成那樣，自己也不可能有此機會，能像這樣看著地球的貧民區——

「你很習慣呢。」

啟動雨刷擦去沾在車窗上的土，羅妮說道。巴納吉聽見自己了心臟猛然鼓動的聲音。

「你不是第一次來這種地方吧？」

「嗯……我長大的殖民衛星，感覺也和這裡一樣。」

轉來頗為意外的目光後，回了一聲「喔」的羅妮揚起嘴角，然後不多追究地將視線擺回正面。她的側臉也帶著一股親切的味道，不知為何地感到呼吸困難的巴納吉帶起別的話題：

「我比較想問的是，妳這樣好嗎？」

「我指的是妳的打扮。我聽人說過，伊斯蘭教女性好像不能給人看到自己的肌膚耶。」

「穆斯林（註：Muslim，伊斯蘭教徒。）也分成好幾種喔。從一字一句地實踐著教義的基本教義派，到配合著各自環境進行適應的人文派教徒都有。前者目前幾乎已經絕跡了。話說回

來，如果我是基本教義派，看到我長相的你可就要小心了。」

「為什麼？」

「看是要被我殺掉，還是跟我結婚，你只能從這兩種裡面選一種。」

乾脆說出口的這句話穿進巴納吉胸口，他知道自己更困窘的臉變紅了。後座的辛尼曼則把獨笑著的臉湊到了駕駛席與副駕駛座之間。

「這位小姐的父親是賈維企業的會長，要想靠發電事業擠進政經界的中樞，不表現得貼近人文一點的話，根本辦不到。」

「那種人也會成為新吉翁的贊助者嗎？」

「有句話不是說，敵人的敵人就是同伴嗎？賈維家從戰時就一直協助吉翁到現在了。只要是情報比較靈通的人，都知道這件事。信奉的主義與做生意是兩回事。從我們手上廉價買到電力的企業，並不會在意自己付出的費用流向何處，而只要政治是成立於那些企業的支援下，聯邦政府也不會對我們這些『杜拜末裔』出手。」

「『杜拜末裔』？」

「這名字證明了人的仇恨並不會輕易消失……已經能看到目的地了喔。」

沿著道路興建的骯髒大廈樓頂，逐漸露出遙遙聳立彼端的高樓群身影。忘了羅妮微微帶

有陰霾的表情，巴納吉把臉湊到車窗上，凝視著遠方的景觀。

沐浴在太陽光之下，摩天樓頂顯得光彩奪目，與周圍籠罩在沙塵中的大廈在色澤與質感上都大有不同。和背景裡的藍天一比，銀色高樓是那麼的格格不入，簡直就像一座隔絕於人世的玻璃城堡。數目則有三、四座……要是接近觀察，或許還能看到更多。高度應該不只一百公尺吧？言而總之，這些肯定都是在地球才能看見的光景，望著遠方雲霧中的摩天樓，巴納吉露出茫然的表情。在離心力作用範圍有所限制的殖民衛星中，並不會出現如此雄偉的高樓大廈。

在緊貼車窗的巴納吉旁邊，辛尼曼也將銳利的目光投注在高樓大廈之間。羅妮則望著正面開了口：

「那就是達卡。聯邦政府首都。」

達卡市位處非洲大陸最西邊，突出於大西洋的維德角前端。這裡從舊世紀開始，就一直是支持大西洋貿易的主要港灣之一，並做為西非商業的重心地帶繁榮至今。也因為世界最嚴苛的賽車賽程——達卡越野賽的終點設在此處，更使得達卡馳名於世。

另一方面，達卡過去在中世紀也是奴隸貿易的中心地帶，據說從這裡被送往西半球的黑

奴，比任何港口都要多。但這似乎是在達卡成為聯邦政府首都後才傳出的風聲。諷刺的是，經過數百年的歲月，輸出黑奴的貿易港口這回又成了強制人口移民宇宙的聯邦政府首都——

先不論由此是否能解讀出歷史的惡意，對聯邦抱有反感的人會將這點拿來揶揄，倒已是不可動搖的事實。車輛載著巴納吉等人由南側的灣岸道路駛進市內，並前往市中心的普拉托地區。普拉托地區位於呈現鉤狀的維德角南端，本身看起來也像是一塊獨立的半島，為海包圍的地勢上蓋滿了高樓大廈，活絡的景象甚至會令人喟嘆，戰前的曼哈頓也不過爾爾。

基本上，首都建立於此其實是戰後的事情。在一年戰爭的初戰中失去首都後，做為復興計畫的一環，聯邦政府決定遷都至達卡。利用塞內加爾自治區的官邸與廳舍設備，聯邦費上幾年的工夫將首都機能移轉至此，但這項行為卻顯示，他們輕忽了殖民衛星砸下後所造成的環境異變。由撒哈拉西部迎面而來的沙漠化現象，在首都移轉的途中便已開始吞沒市區末端，傳聞在往後百年內，達卡整體可能就會完全沙漠化。戰後，諸如格利普斯戰役以及新吉翁戰爭，達卡更不只一次地受到戰火波及，政府就連在首都坐穩的空閒都沒有，就落得了計畫再度遷都的下場。然而，這般地被移轉至西藏拉薩的首都，才真的是曇花一現的幻影。因為在第二次新吉翁戰爭，又稱「夏亞之亂」的抗爭中，成為隕石砸下目標的正是拉薩。

就在中央官廳總算完成移轉的階段，從軌道上墜落的礦物資源衛星「月神五號」擊中拉

薩，與之雙雙消滅。雖然察覺到新吉翁軍用意的中央議會與官僚，當時已早早搶先於完全不知情的市民逃離拉薩，即使撤去因此增長的反聯邦聲浪不管，對於聯邦政府來說，得以保住維持中央的人才，仍可說是不幸中的大幸。也因為遷都至拉薩的計畫還在執行途中，聯邦政府便立刻決定二度遷都至達卡，原本預定投注在拉薩的龐大資本，也全數回流至達卡了。爆發性的建築熱潮、林立於普拉托地區的高樓大廈群、在宇宙世紀裡名副其實地成了沙上樓閣的的新曼哈頓，都是隨之而來的結果……以上便是羅妮向巴納吉說明的所有事情。

達卡既有讓海洋與沙漠圍繞的地勢，摩天樓裡頭也不可能盡是官廳以及各企業跟隨設立的分社。其中若有高級旅館，自然也會出現滿布整條大街的特種行業店家、從事服務業的人們所住的住宅區，而學校與醫院同樣也是必要的。此類設施全都挪至鄰接在旁的艾爾馬迪郡，政治經濟的中樞機能則聚集在普拉托地區，儘管如此，眼前的景象開發得未免也太過密集了。仰望著流動於車窗外的高樓大廈時，巴納吉抱持的心情幾乎像在參訪外星球一樣。近半數的大樓還在建設途中，巨大的起重機聳立於天際，追求著更上層樓的高度。另一方面，雖說沙漠正逐漸朝都市擴張，明明就還有許多空著的土地，真有必要將樓房都集中在這麼一塊區域嗎？：地球的面積如此廣闊，人類卻非得讓這麼高的建築物密集在此──

「簡直就像撐著太陽的支柱……」

在巴納吉記憶的範疇內，除了密閉型殖民型衛星中用來支撐人工太陽的支柱外，他從未看過這麼高的建築物。巴納吉不自覺地低語出來後，羅妮與辛尼曼同時露出了若有深意的笑容，這才讓他發現，自己剛才的發言似乎是極富詩意的。不想特地特此做解釋，說道「這真的很奇怪耶」的巴納吉噘起嘴。

「會把房子蓋得那麼高，是因為他們想接近宇宙？但，那些人卻又不肯離開地球。」

「他們並沒有打算仰望宇宙，只是想俯視大地罷了。地球居民就是這副德性。」

辛尼曼說道。要是這樣，登上宇宙不就能俯望整顆地球了嗎？雖然巴納吉反射性地冒出這種想法，但他同時也理解到，自己的論點似乎從根本上就有錯誤，於是他將目光轉回了被稱作龐畢度大街的主要幹道上。高級服飾店、寶石店、略顯時尚的露天咖啡座，與方才即將被沙漠所吞沒的貧民區大相逕庭，這裡的街容甚至讓人懷疑是否連顆灰塵都找不著。來往於街上的人們全都打扮得光鮮體面，即使是看錯了，也絕不會出現穿著汗衫的小孩。環繞於周圍的海洋，明明具備讓魚市成為觀光景點的本錢，就算在街上看到漁業相關人士，應該也不奇怪，但巴納吉就是看不見那樣的人。難道這裡還設置有關卡，一一檢查人們出入於街上時的裝扮嗎？

這麼一想，巴納吉眼中的市容變成了缺乏生活感，且又充滿人工氣息的心寒景象，他將

自己的想法告訴羅妮。羅妮則含蓄地笑道：「也只有宇宙居民，才能說出這樣的感想呢！」

「並沒有人特地去規範喔，而是其他族群自然而然就不會走來這裡。在管理階層居住的都市裡，常會出現這種現象。因為各區塊都像棋盤一樣規劃得整整齊齊的，人們的生活樣式也會配合著做出改變。殖民衛星裡應該還設計得更精細吧？在一切都是人工打造的殖民衛星中，人們反而會希望過著龍蛇雜處的生活──」

「而在嚴苛的自然環境中，則會希望住在規劃整齊的都市裡……簡單說，就是在追求本身所沒有的東西囉？」

「應該吧。兩種極端的正中間，大概就是對人類而言最適切的環境吧，但人性總是不懂得節制。」

車子開過大街後，高樓大廈逐漸從後方遠去，開闊的視野裡出現了醒目地植有群樹的綠色地帶。唯有一處廣場是空著沒有植被的，廣場中央是一座橢圓形的公園，圍繞公園的環狀道路上則點狀地部署有警車。在路標認出「總理府」字樣的巴納吉突然感到一陣口渴。眼前出現的是整體而言蓋得並不高，看起來質樸又堅固的廳舍群，以及在弧形頂飾上施有浮雕，宛如神殿一般的建築物。大門前有著警備兵站守的白鎧建築物，恐怕就是首相官邸了，而隔著環狀道路聳立於前，占地廣大且橫幅少說有兩百公尺的建築物則是──

「那就是議事堂……」

「沒錯，那裡就是聯邦政府的大本營。聚集了地球上的各國代表，並且召開中央議會的地方。」

羅妮小麥色的肌膚上透露出一絲緊張，為巴納吉接話。「同時，也是拉普拉斯程式指定的新座標……」

露出些許難以呼吸的表情，辛尼曼也沉默地將觀察的目光投注在上頭。一行人之所以沒有直接前往馬哈地，賈維等待著的旅館，卻經由陸路將市區繞了一圈，全是為了事先確認議事堂周遭的地勢。片刻前猶如觀光的心情逐漸褪去，巴納吉感覺到自己縮緊的胃袋變得沉重，他仰望那座可說是地球聯邦政府象徵的建築物。六層樓的橫長建築物中央，矗立著一棟約有三十層樓高的白皙長方體大樓。對於本身蘊藏的巨大權能未作掩飾、亦未作張揚，它那不通情面的臉孔正面對著非洲的陽光。

在平常上班的日子，要進入議事堂並非是多困難的事情。即使沒有事前預約，只要到下議院的報名窗口進行申請，就能進去參觀。雖然在建築物之中需要遵從安全人員的導引，但議事堂前庭實質上是塊開放的空地，想拍照攝影都是自由的。儘管還需經過行李檢查和金屬

探測器兩道關卡，倒也可以說，進入其中就跟去公園或廣場一樣容易。

基本上，議事堂到處都設置有監視攝影機，參觀的訪客無時不在這些鏡頭的監視之下，只要有人露出可疑的舉動，立刻會被手持衝鋒槍的安全人員包圍。這天似乎是有小學在此進行社會科的參觀活動，面朝前庭的正面大門有著大群七、八歲的學童聚集，可以看見他們正順從女性安全人員的引領。然而，背景裡四處站著的武裝守衛，卻讓空氣顯得十分詭異。是一直以來都這樣呢？還是因為這陣子的恐怖攻擊事件，才強化了警備？判斷不出哪種推測才是對的，巴納吉仰望挑空有三層樓高的中央玄關。爬上樓梯後，在第一任首相銅像的兩側，各有一道青銅製的門扉，光是一扇門的重量就重達一點五噸，據說這兩道門只會在議院大選以及當選議員首次登院時開放。人員平時是藉由建築物左右分隔為上議院、下議院的兩處玄關進出，該處處則有等距架設的長桿，上頭還安裝著監視攝影機，更有準備了折疊式路障的安全人員站哨，戒備森嚴。配備著防彈背心與衝鋒槍的安全人員，就像塔克薩之流的ECOAS成員一樣具有威嚴。

監視攝影機也會隨機轉向，暗暗表現出自己並非裝飾品。既然自己已被捲入這麼多的風波，說不定長相也被登錄到需注意人物的名單中了。巴納吉盡可能地不看攝影機，走動時則刻意混在小孩或其他參觀者之中。辛尼曼輕輕戳了他的肩膀提醒。

「你那種模樣反而會被懷疑，要走路就給我光明正大地走。」

在耳邊低語過後，辛尼曼裝成鄉巴佬的表情，環顧了左右。既然連辛尼曼的臉都沒曝光，自己應該也沒事。靠著沒根據的道理說服自己，巴納吉也努力表現得自然。然而，就在這時候，巴納吉又開始在意飛機忽近忽遠地響起的引擎聲，他好幾次將視線轉到了有著午後太陽照耀的藍天上。

從巴納吉所在的位置，能看見中央大樓由樓頂算下來約十層樓左右的上空，自中央玄關望去，有兩架飛行物體行經而過。攀升到了大概一公里高的高度。沒有翅膀，靠著圓盤狀的舉升體滑過大氣的機身，看起來就像許久以前人們想像的外星飛行工具一樣。「那不是戰鬥機，而是可變式MS哪！」辛尼曼小聲嘀咕道，巴納吉則是有些膽寒地追尋著飛行物體的去向。那些機體似乎常時性地盤旋於議事堂上空，在飛進建築物死角後馬上就看不到了。

如果那是可變式MS，議事堂周圍會有許多空地的理由也就不解自明了。這表示安全機制事先便有設想到，在出事之際可以讓它們降落至議事堂前，張開防衛線。當然，其餘配備在地面的戰力應該也會立刻行動，配合敵人攻擊的狀態來進行應變。經過灣岸沿線的道路時，巴納吉在海上也有看見搭乘氣墊船巡邏的吉姆型MS。說不定地底下也潛藏有坦克型的MS。

「要是直接闖進這裡的話，轉眼間就會變蜂窩哪。改成從上空突圍，大概還有辦法，可是……」

「如果不能站在這裡，『裂角MS』就不會辦識眼前的狀況。」

羅妮說道，她似乎也接觸過之前的資料。「沒錯。」辛尼曼嘆息承認。

「小手段是騙不過那架『鋼彈』的。或者要用布幔把它蓋住，用拖車載過來呢……？」

看到警方部署於議事堂周圍的裝甲車，就連巴納吉也能想像，這樣的計畫並不實際。拉普拉斯程式開示出來的座標，正是他現在所站的地方──不偏不倚地重疊在議事堂中央玄關的前庭。「關於這一點，我父親似乎有他的想法。」從背後聽到羅妮如此說道的聲音，巴納吉走離兩人身邊，仰望起太陽。

好熱。即使不像沙漠那樣熱得令人發狂，與海風交雜的熱氣卻會潤濕肌膚，感覺就像被放到鍋子裡等著煮熟一樣。巴納吉認為，待在這裡也整理不出什麼想法。不，自己會站在這裡，其實就是腦袋沒有好好在運作的證據。因為自己竟然和新吉翁的軍人一起仰望著聯邦議事堂，打算參與跟恐怖攻擊沒有兩樣的入侵計畫……

但是，巴納吉的想法並非僅止於此。想了解狀況、感覺了解狀況有其重要性的自己也確實存在著，如果是為此必須採取的行動，他大概都願意做，前些時間絲毫不會有的心理，正

在巴納吉內部漸漸茁壯。因為自己想知道「答案」，巴納吉在心中如此做了確認。他想知道隱藏在「拉普拉斯之盒」裡頭的是什麼，也想知道卡帝亞斯打算將其開啟的用意。會像亞伯特所說的一樣，卡帝亞斯是為了掀起戰亂，才設計出這一切的嗎？或者其中還有其他的動機？只要這個疑問還不能獲得明確的解答，巴納吉也不知道自己該何去何從。

所以，他願意幫忙搜尋「盒子」。不過，如果戰鬥又因此產生——似乎是到了自由活動的時間，孩子們高亢開心的叫聲穿過巴納吉的鼓膜，他忽然感到一陣目眩。周圍是暑氣與重力，還有四處奔跑的小孩們。巴納吉把手擱在昏沉的腦袋上，當他走到中央玄關的階梯前面時，突然被擱在玄關前的石碑奪去了目光。

默默俯視前庭的第一任首相銅像腳下，有塊反射著陽光的六角型平面，那是個每邊長達一公尺的巨大擺設品。石碑上刻著細小的文字，一層樓之下的階梯平台上則設置有解說牌。巴納吉站在階梯下面，凝視起解說的文字，說道「那是宇宙世紀憲章」的聲音，嚇得他回了頭。也不知道羅妮是從什麼時候站到了巴納吉背後，她仰望向階梯上的石碑。

「與改元宣言同時頒布的這部憲章，就是聯邦政府的基礎。對於你們這些宇宙居民而言，則是決定了往後百年命運的一道禁咒。」

「禁咒？」

「你看那邊，第九條。」指著刻在石碑上的複數條文，羅妮繼續說道。「做為構成地球聯邦政府的自治體，各宇宙都市得以發揮其機能，其權能基本上歸屬於中央政府……明明其他條文都只有列出概略的方針，你不覺得只有這條的內容特別具體嗎？聯邦訂定的宇宙政策，全是以此為基礎。要說一年戰爭以來發生過的所有戰火都是為了去除這項條文才點燃的，應該也不為過。」

仔細一看，在條文之下還刻有無數的人名。以里卡德·馬瑟納斯第一任首相為首，當時的各國代表都在上面留下了簽名。與寫字臺上的筆跡連動，遙控式的雷射會將簽名刻進石碑，署名則是在改元宣言頒布當晚，於首相官邸「拉普拉斯」進行的。照解說牌的說明來看，憲章同樣是在官邸中制定而出，原本預定會在改元宣言的最後向全世界發表。一邊回想著小學社會課學到的事情，巴納吉偷看了羅妮的臉。

「在早期殖民衛星才剛完成，證明人類也能在宇宙生活的時候，一切都很美好。因為宇宙居民都是開創新天地的開拓者，沒有餘裕去在乎往後的事情。但在強制移民開始，各個SIDE都具有足以稱為國家的規模後，他們總算才察覺到事情有異。不管住到哪裡，宇宙居民對於中央議會並不具選舉權，就連決定SIDE首長的權限也沒有。不管住到哪裡，SIDE都不會被認同為國家，只是隸屬於中央政府的地方自治體……一切都是在最初就計畫好的。」

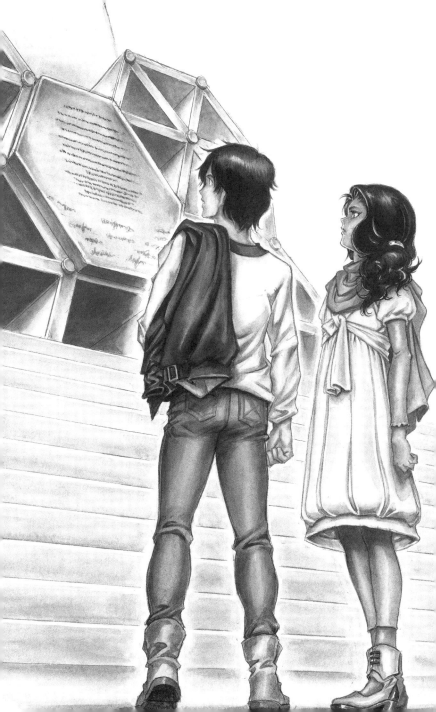

與奧黛莉一樣的翡翠色眼睛，逐漸泛上一陣陰沉的光芒。感覺到親近的氣息從那張臉上消失，巴納吉忍不住將視線從羅妮身上挪開了。

「為了讓地球與人類存續下去，聯邦將過度增長的人口捨棄在宇宙。不只殺了人類，也殺了我們的神。就因為他們說了『告別神的世紀』這句話。」

「可是，聯邦並沒有禁止宗教本身吧？地球上各地方與民族的風俗都還保留著，第一任首相也說過，他沒有否認神的存在啊⋯⋯」

在自己心中設定更高層次的存在，是人類健全精神活動的表現──於「拉普拉斯」殘骸中聽見的亡靈話語，與眼前的銅像重疊在一起，巴納吉反駁道。「倒也沒錯。只聽改元宣言的內容，我是可以相信，里卡德首相是個思想自由開明的人。」儘管羅妮如此回應，她臉上的表情卻全無鬆緩的跡象。

「所以他才被暗殺了，下手的恐怕就是同樣隸屬於聯邦政府的人們。這塊石碑只是複製品喔。原本的石碑已經和『拉普拉斯』一起炸碎了。」

在「拉普拉斯」殘骸內看見的，那幅悲壯而沉靜的破壞景象湧上腦海，巴納吉在肚子裡感到一陣寒意。他什麼也沒說地閉了嘴。

「清真寺和教會的確都還保留著。去南島上也能看見只有茅草小屋的村落，更有許多人

遵從著以前的風俗在生活。不過，那是為了保留帶有地球味道的景觀，才勉強留下的形骸。

跟主題樂園裡的表演沒什麼兩樣。面對認為只要穿上民族服飾，就可以免去移民之苦的人們，根本無法談及民族的榮耀與文化。就好比現在的宇宙居民一樣。」

「這是什麼意思？」

「地球居民的靈魂都被重力束縛住了，人類應該全部登上宇宙才對……這是九年前，夏亞・阿茲那布爾佔領這座議事堂時說的話。到了現在，你周圍還有相信這句話，並且努力在打拚的活動家嗎？」

「是有一些『落魄潦倒』的活動家沒錯……」

「但即使看在小孩的眼裡，那些人也只像喪家犬而已。望向語帶含糊的巴納吉，羅妮再添上辛辣的話語：「雖然戰後仍有要求自治獨立的聲浪，但經過兩次的新吉翁戰爭之後，那些聲浪實際上已經完全消退了對吧？」

「所有人都失去了幹勁，對聯邦的支配也變得毫無感覺。地球的都市也是這樣，不過我倒覺得，住在殖民衛星的環境中，好像會讓人養成怠惰的性格呢。那就像把人當成飼料雞在養。」

毫不留情的這番話，讓巴納吉嗅到一股吉翁主義者的偏激。「對不起，我沒有責怪你的

意思。」朝著不自覺地皺起眉頭的巴納吉補了一句後，羅妮才停止仰望石碑。

「要是沒有像聯邦這樣的強權崛起，人類早在地球上坐吃山空了，這一點的確是事實。

可是，從人類開始將宇宙做為生活的場所算起，馬上就要滿一百年了。宇宙居民不能再滿不在乎地接受聯邦的規矩，該改變的事情，就要被改變才行。」

「即使人們會因此流血……也在所不惜嗎？」

巴納吉的疑問沒有得到回應。站在微微噬氣、別開視線的羅妮旁，巴納吉將無處可去的目光移回階梯上的石碑。

為了跨越民族、宗教、國境等界線，名為聯邦的人工之神將宇宙世紀的十誡交付予人類——做為其代價，有人像羅妮一樣，認為自己所信的神已被弒殺；更有人像辛尼曼一樣，轉而信奉在棄民中誕生的新世代之神，吉翁。神、希望、可能性，要用什麼來稱呼都可以。瑪莉妲說過，要是沒有光，人類就無法生存下去。在實現世界政府的過程中，聯邦也從許多人手上奪走了光明嗎？他們是出自於愧疚，才打造了這樣的石碑嗎？壓抑著人類打算要改變的可能性，這塊鎮石牢牢地被名為原則的枷鎖所捆住。勉強能用MS抬起的一塊石頭，竟然為一百二十億人居住的世界上了蓋。那陣聲音的主人們展望的是遙遠的未來，卻只能留下這麼一塊規制住世界的石碑……

154

呀。腳邊傳來的一陣叫聲，為巴納吉沉浸在思考的時間畫上句點。有個小孩在衝上階梯的途中絆了一跤。雖然那名女孩有設法用手撐住，但膝蓋似乎還是重重撞在階梯邊，小小的身軀僵住一瞬，隨後她便哭花了整張臉。正當巴納吉因為哭聲之大而退縮時。說道「哎呀，妳很痛吧？」的羅妮立刻伸手扶起女孩。

「膝蓋伸出來讓大姊姊看看。……嗯，這樣應該沒關係的。大姊姊來把弄髒的地方清乾淨喔。」說著，羅妮一面用手帕按住女孩的傷口，同時也幫對方拍掉衣服上的灰塵。她指著銅像吸引女孩注意，再從包包裡拿出消毒噴霧罐，迅速朝傷口噴去，羅妮一連串的動作都頗得要領，讓一旁只顧著的巴納吉盯得入迷。「這樣就好了，別再跌倒囉！」如此說道的羅妮輕拍女孩的背；微微點頭後，女孩便如脫兔般地跑掉了。站起身目送對方的羅妮臉上又傳來親切的氣息，巴納吉覺得心裡方才的蕭殺之氣受到了洗滌。他認為這樣的羅妮是耀眼動人的，而這並不是因為羅妮是女性的關係。

「妳很喜歡小孩吧？」

講著，巴納吉沒來由地想到，對方應該比自己大兩歲。羅妮則轉回毫無戒心的臉回答……

「當然囉，因為小孩子就像是可能性的聚集體嘛。我至少想生十個左右吧。」

「十個……！」

「這也是一種抵抗喔。為了不讓民族滅種，生孩子或許就是女人所能做出的做大抵抗了。」

露出帶著些許魅力的笑容後，羅妮離開了現場。她身上也有這種美好的想法呢。感覺到有股輕柔的風吹進腦子，巴納吉目送著羅妮姿態端正的背影。不知是從什麼時候就在旁邊看著，辛尼曼悄悄伸出他那令人感覺悶熱的蓄鬍臉孔，在巴納吉耳邊低語道：「你就追人家看看吧！」

「剛才那番話，可不是對任何人都說得出口的。我想她對你有意思哪。」

跟周圍的氣溫無關，巴納吉知道自己紅了臉。「現在哪是做那種事的時候啊！」巴納吉嘟嘴說道，背對竊笑著的辛尼曼，他追向羅妮身後。似乎也已到了孩子們回家的時刻，老師吹哨的聲音遠遠響起。

戈瑞島過去曾是奴隸的集散地，如今則成了觀光區域，而帝國飯店就蓋在能遙望戈瑞島的海岸上。這間飯店高一百五十層樓，客房多達四千餘間。除了商業活動外，在觀光業也同樣興盛的達卡市內，此處的建築與住宿費用都比同業高一截，堪稱城裡最高級的飯店。

而在頂樓只有五間的套房中，馬哈地‧賈維正等在其中一間裡頭。在羅妮的帶領下進到

156

房內，巴納吉走入兩面牆壁皆為玻璃帷幕的客廳，並在燦爛的亮光中和馬哈地見了面。

「好久不見了，辛尼曼。現在該叫你上尉吧？」

背對著擴展於窗外的藍天，男子穿的似乎是上等作工的西裝，他張開雙腕。比想像的還年輕呢，這就是巴納吉對馬哈地的第一印象。在巴納吉的觀念中，若提到大企業的會長，年紀大概也有六十歲以上，所以他以為對方的模樣應該與卡帝亞斯差不多，但眼前的馬哈地卻只有五十歲上下，那張緊繃而精悍的臉孔，即使說是四十來歲也還讓人相信。巴納吉覺得這是眼神造成的影響。嘴邊蓄有鬍子的馬哈地長了對凶悍的眼睛，在褐色的皮膚間顯得閃閃發光。光是以目光銳利一詞，還不足以形容馬哈地那冷酷的眼神，而這也使得他輪廓深邃的臉孔，看起來比實際年齡更年輕。

「叫我船長就好。落魄軍人就算擺出派頭，也成不了事。」

辛尼曼答道。互相握手，只在嘴形顯露出笑意，馬哈地目光略過巴納吉，直接望向站在門口的羅妮。聽見他說道「辛苦妳了，羅妮」的聲音，巴納吉感覺背後的羅妮端正了姿勢。

「阿巴斯跟瓦里德在等妳，先回去吧。我馬上也會過去。」

「是，父親。」接在回答的聲音之後，開門的聲音傳來。巴納吉與離開房間的羅妮交會到視線，對方微笑著道別的臉，穿進了他的胸口，而馬哈地問道「你就是『裂角』的駕駛員

嗎?」的聲音,又讓巴納吉慌忙轉回目光。

「是的……」

「換句話說,你就是『盒子』的活鑰匙囉。歡迎你。」

依舊是一副皮笑肉不笑的態度,馬哈地立刻別開了視線。「很抱歉選了個西洋風味的房間,你放輕鬆。」先不論這句接著出口的譏諷,對於馬哈地沒有報上名字,也不打算詢問自己姓名的態度,巴納吉暗暗產生了一股反感。

「雖然也積了很多話想講,畢竟彼此時間都不多,先確認現狀吧。」

將客房服務的冰咖啡倒進杯裡後,馬哈地將那遞給坐到沙發上的辛尼曼與巴納吉。巴納吉注意到,隨後坐上沙發的馬哈地腰際,還配著一柄疑似短刀的物品。

「『裂角』……那是叫『獨角獸鋼彈』沒錯吧?你們將其安然確保下來了嗎?」

「是啊,『葛蘭雪』也完成應急修理。只要補給完燃料,隨時都能飛。」

「那好。這樣我們馬上就能執行作戰。」

「什麼作戰?」

「攻打達卡。」

抓在杯子上的手緊繃著,辛尼曼惡狠狠地盯向馬哈地。馬哈地揚起嘴角,苦笑著說道:

「別擺出那種表情。都這年頭了，我不會要人去做自殺攻擊。」

「雖然只是暫時性的，但我有鎮壓達卡的計策。船長你只要在上空待命，等鎮壓完成後再讓『裂角』降落就好。只要將那擺到指定座標上，機體就會提示出新的資訊，連駕駛員設計的沒錯吧？」

「是這樣沒錯……但這不是我一個人可以決定的，我希望能有和上面商量的時間。」

「如果你指的是弗爾·伏朗托，那我已經取得他的同意了。他還派來了增援，連駕駛員在內，總共有三架新型的水中專用機。」

這番話應該是在辛尼曼的想像之外。巴納吉可以辨別到他嚇了氣，說不出話來的跡象。

「『帶袖的』之前一直沒對地球出手，這次的手筆卻如此闊綽，看來『盒子』的價值，的確得讓人認真估量。」一邊繼續說道，馬哈地將堅定的目光投向辛尼曼。

「這還難說，隨意加以判斷是很危險的。」

「只要將那拿到手，事情自然就一清二楚了。」

「要是從正面攻打達卡，聯邦不可能默不作聲。會變成全面戰爭哪。」

「應該是這樣沒錯。」

「對你也是一樣，他們不會再睜一隻眼閉一隻眼。讓公司垮台也行嗎？為了根本搞不清

楚內容的『盒子』，你想浪費掉杜拜的遺產——」

「那份遺產就是為了這種時候準備的，我已經等夠了。」

收斂起笑容，馬哈地站起身。背對吃了一驚的辛尼曼，他走向布滿整面牆的玻璃窗，像是克制不住自己壓抑已久的感情那般，馬哈地嘆息出來。

「等待的不只是我。我的父親、祖父也一直在等著，而他們等不到這一刻就死了……」

大海與天空，兩個世界相互交集的水平線描繪出廣大的弧度，襯托著馬哈地絕不算魁梧的身軀。巴納吉覺得自己似乎能明白地球居民喜愛高處的理由。

「知道石油資源終將枯竭，我的祖先們定下百年之計，建造了經濟都市杜拜。脫離依賴石油的經濟體制後，杜拜原本會帶給阿拉伯永遠的繁榮，但它卻讓白人的謀略鬥垮了——只因為白人將它誣指為分離主義者的巢穴。」

隨著白人將這個聽不慣的字音傳來，露出自嘲笑容的馬哈地將視線瞥向巴納吉。學者沉默的辛尼曼，巴納吉也小心地回望對方。

「白人的手法一直都一樣。先是討好習慣耀武揚威的王族們，要他們答應不利的投資條件，等到經營狀況走了下坡，就將對方連根併吞。從設立地球聯邦的時候……不，還更之前，白人就已經盤算好了。他們想將阿拉伯乃至伊斯蘭社會逼上絕境，讓整個民族破產。」

將手擺到佩於腰際的短刀刀柄上，馬哈地陰沉的目光轉向了窗外。那種圓圓地呈現弧狀的刀身，巴納吉也在電影中看過。若他記得沒錯，那好像是叫半月刀——

「拉普拉斯」的爆炸攻擊事件、掃蕩分離主義者、杜拜的崩毀，一切都是按著白人的劇本在走。名列阿布達比王族的賈維家，則保管著王族們不為人知的資產，也就是杜拜的遺產，一路營運至今日。我們在沙漠中建造太陽光發電廠，還打著人文派穆斯林的名號，混進了白人的社會……」

馬哈地緊緊握住半月刀的刀柄，更添銳利的眼神則轉向巴納吉與辛尼曼。一肩扛下「杜拜末裔」這個詞的重量，馬哈地用著壓抑的聲調繼續說道。

「這全是為了讓支配聯邦的白人們還債，現在正是採取行動的時候。」

「可是，我們就連『盒子』確實存在的證據都還無法掌握喔！」

「無所謂，只要能帶來起事的機會就夠了。所謂的神諭就是這樣。」

某種絕對無法與其他意見相容的剛愎化作風壓，讓坐在沙發上的巴納吉感到一陣搖晃；讓他產生動搖的，並非是馬哈地的話語。「我聽說，負責守護的畢斯特財團也沒預料到『盒子』會外流。」馬哈地立刻接著說道，他再度轉到了窗戶的方向。

「謠傳『盒子』之所以會外流是出自於前財團領袖，卡帝亞斯·畢斯特的獨斷，但我能

了解他的用意。我見過卡帝亞斯。那男人是軍人出身的企業主，就同樣會奪人性命的角度來

看，他認為戰爭與經濟都是一樣的。如果這件事是他所為，就能將『盒子』看成是真有其

物。你們不認為他在設定座標時，就有花上心思嗎？」

「什麼意思？」

「『拉普拉斯』的殘骸之後是達卡……兩邊都是體現聯邦罪孽與汙穢的地點。通往『盒子』

的路途會經過這些地方，表示卡帝亞斯是在號召有志起事的人。他要我們憤怒、崛起、推翻

聯邦。獲得『盒子』的人一旦起事，軍需產業也會跟著蓬勃。亞納海姆電子公司，還有在背

後操舵的畢斯特財團正是蒙受其利者。」

如此斷定的口吻與表情，顯示男子心中已無接納其他想法的餘地。與亞伯特的話重合在

一起來聽，巴納吉認為其中的確有其道理，望向自己意外冷靜的內心，他試著自問：真的是

這樣嗎？

至今經歷的路途中，巴納吉覺得的確有幫助人認知現實的用意。多虧如此，他也察覺以

前一直沒發現的幾項迷思。巴納吉了解，用單方面的道理去議論事情是不可靠的，而面對跟

馬哈地一樣用武斷口氣說話的大人，則必須存疑才行。這些都是巴納吉在過程裡想通的事。

辛尼曼持續用沉默的目光朝向馬哈地。儘管巴納吉不了解兩人在戰時有過什麼交情，但

他們的關係應該不像口頭上那樣的平起平坐。或許是顧慮到吉翁殘黨軍至今仍接受著賈維公司的援助，在巴納吉眼中看來，辛尼曼正單方面地居居守勢，而馬哈地也明白這一點，才會只顧自己地侃侃而談。巴納吉重新將觀察的目光投向名為馬哈地・賈維的男子。他注意到，馬哈地示威一般地擱在半月刀的手腕上，還戴著一只軍用的粗獷手錶，不知為什麼，巴納吉的太陽穴在這時湧上了一股脈動。

象徵中東民族榮耀的半月刀，以及疑似聯邦軍供給的手錶。即使知道對方在面對政經界時，有穿上高級西裝的必要，但這兩項東西卻不一樣。實在太不搭調了，可以對此毫不在乎的神經，讓巴納吉感到無法信任。在西裝底下藏著民族榮耀的男子，為什麼會用超出表面需要的西洋文物來點綴自己？好奇怪，似乎有哪裡不對勁。

「是這樣嗎？」

注意到的時候，巴納吉的嘴巴已經自己動了。無視於訝異地轉頭的辛尼曼，巴納吉直直望向馬哈地的臉。

「每個人去過那些地方之後，會出現的想法都不一樣。不一定只是為了促使戰爭發生吧？」

別說了。辛尼曼用手肘頂了巴納吉的側腹。眼神中只湧現一瞬間的不耐，馬哈地鬍子底

下的嘴唇一扭：「這可真讓人驚訝，鑰匙竟然開始說話了。」如此說著的他擺出笑容。聽到不把自己視為人類的這一句話，讓巴納吉決定自己要討厭馬哈地。

「那麼，就聽聽鑰匙的意見吧。」卡帝亞斯交出『盒子』時，要人多繞這幾段路的真正用意是？」

「為了讓人理解歷史曾經發生過哪些事情，以及使事情如此發展的現實。我是這樣認為的。」

對於自己能簡簡單單地說出這些話，巴納吉也感到很意外，他不禁摸了太陽穴。並沒有脈動的感觸。這不是父親植入自己腦子的話，千真萬確是從巴納吉心中發出的感想。回道

「喔？」的馬哈地微微瞇起眼睛。

「如果『獨角獸』判斷駕駛者與自己相配，就會自己開啟通往『盒子』的道路。卡帝亞斯·畢斯特這樣說過。『獨角獸』所看的並不是資質或能力，而是更加柔軟的某種特質。那種特質應該可以用心靈來稱呼……」

「心靈？你是想說，那架機械具有能偵測心靈的系統？」

「我也沒辦法肯定。該怎麼說呢，它有時會增幅我的情緒，並且讓情緒反映在系統上。」

朝巴納吉投以懷疑其神智的目光後，馬哈地將視線移向辛尼曼。「我也看過幾次，那上

面裝的的確不是普通的精神感應裝置。」辛尼曼說道。受到這句話所鼓舞，巴納吉再度正面

接下馬哈地拋來的視線。

「我沒辦法想像『拉普拉斯之盒』是什麼樣的東西，不過要是那真的具有能改變世界的力量，就必須慎重對待才行。我想這些過程，都是在測試有意取得『盒子』的人。如果不能了解現實及發展至今的歷史，自然也無法思考未來。『獨角獸』之所以會觸及心靈，一定是為了確認駕駛員所感受到的的想法……」

「如果從一開始就是將小孩預設為鑰匙，你說的或許有道理。但現實並非如此，你會成為鑰匙完全出於偶然。」

以嚴肅的聲音打斷後，馬哈地背過身去。

「你說的沒錯，但大人不一定就能正確地理解所有事吧？」如此辯駁道，巴納吉不自覺地從沙發上站起身子。

「大人和小孩都一樣，會將事情解釋得對自己有利，或只從自己希望的角度來看待事物。光靠蠻力是不行的，因為『獨角獸』想傳達的是……」

「巴納吉，你別太過分了。」

語中帶威嚇之意，辛尼曼的聲音撼動眾人的鼓膜，巴納吉沒有再說下去。自己太多嘴了

——受這樣的後悔所牽引，巴納吉坐回沙發時就像具斷了線的傀儡。馬哈地也呼出一口氣，將手從半月刀上放開。空調良好的房間裡，冷冷地傳出刀柄與刀鞘撞擊的沉沉聲響。

「抱歉，我沒把人教好。」

「沒辦法，畢竟是現地徵用來的人手。你也真是勞碌不斷哪。」

朝辛尼曼回以僵硬的笑容後，馬哈地重新轉向玻璃窗。他的背影看起來比剛才要小，巴納吉忽然將那與亞伯特的背影重疊在一起。無從選擇地背負起家族的宿命，明明被那逼得喘不過氣，卻只能對人虛張聲勢的背影——

「雖然不是在對增援要求回報，但伏朗托也交付了其他任務下來。」

隔著一段足以讓內心波濤平靜下來的沉默，馬哈地突然提起別的話題：「他要我搜索米妮瓦‧薩比殿下的行蹤。目前只知道殿下到了北美，之後的消息還在調查。不過，牽線讓殿下來到地球的是羅南‧馬瑟納斯。米妮瓦殿下八成在他身邊吧。」

巴納吉和辛尼曼都吃驚地抬了頭。在腦海裡找出利迪‧馬瑟納斯這個名字後，巴納吉立刻想到，這表示奧黛莉他們平安地和聯邦的官員接觸了吧？而在他旁邊，辛尼曼則低聲嘀咕道：「羅南‧馬瑟納斯……是移民問題評議會的議長嗎？」

「沒錯。他與聯邦宇宙軍重編計畫也有關，想趁機將『盒子』納入手裡的同樣也是羅

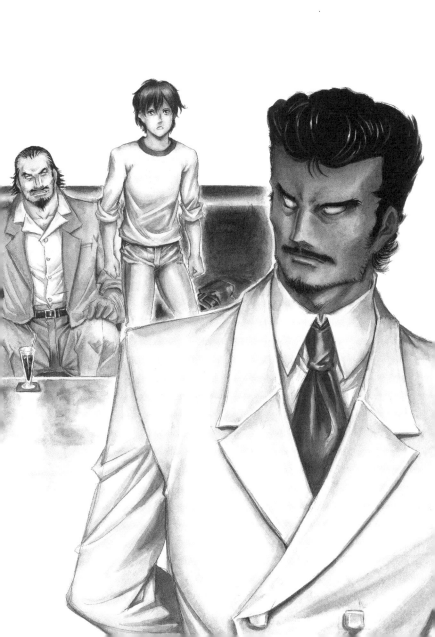

南。之所以會庇護殿下，或許也是為了準備跟畢斯特財團對畢……在展開調查途中，我倒是聽到一項可疑的風聲。畢斯特財團的幹部，似乎和奧古斯塔的新人類研究所有了接觸。」

「和ＮＴ研接觸……？」

辛尼曼的臉色很明顯地變了。瑪莉姐・庫魯斯搭上財團的太空梭，和亞伯特一起到了地球——「對於研究所那些瘋狂科學家來說，這回得到的可是難得的實驗品。簡直就像將羊隻推入狼群裡哪。」馬哈地如此接話的表情，看得出他事先就知道辛尼曼會有什麼反應。

「我對自己的心急並不是沒有自覺。但與顛覆聯邦的『盒子』一起掉到地球上的，竟然剛好就是你。我自然會以為這是神諭了。」

給了辛尼曼足夠理解並接受事實的空檔後，馬哈地又以煞有其事的聲音補充道。儘管巴納吉認為這樣的聲音也在對方計算之中，但辛尼曼卻沒抬起低垂的臉。

「事態的動向正在催促我們起事。你也沒忘記葛洛卜的悲劇吧？就在現在這個瞬間，殿下還有你的部下，或許也正受到同樣的遭遇哪。」

終於抬起臉的辛尼曼狠狠地瞪向馬哈地，而後馬上又讓沉默的目光落到了地板上。在巴納吉眼前的，是個只顧解決眼前問題的男人。若是為了堅持自己的主張，他會毫無躊躇地利

用別人的弱點。正眼都不瞧一下重新對其產生反感的巴納吉，馬哈地平靜地補充：「我這邊都已準備妥當。」

「剩下就看你要怎麼做了，你會協助我們吧？」

背對著開始失去白天景致的天空，馬哈地銳利到狡猾的雙眸正閃閃發亮。將擺在膝上的雙掌交握住以後，辛尼曼什麼也沒說。紋風不動的臉龐透露出他深深的苦衷，巴納吉則握緊自己無能為力的拳頭。

沿著普拉托地區的海岸往北走去，可以看見麥地那地區鄰接在旁的漁港。漁港的風景自舊世紀以來並未變過，但是在只知道度假衛星裡那種人工海岸的宇宙圈居民眼中，那一樣是具有地球風味的迷人光景。有句話說：魚幫水、水幫魚，漁港是靠著每日造訪的觀光客在過活，這一帶自然也設有和魚市場直通的咖啡廳與餐館。這類店家的賣點在於，可以當場為客人剖開剛撈上岸的魚，並且趁鮮送到廚房料理，據說在企業與公家機關進行接待時，也常會帶人來光顧。

羅妮安排讓巴納吉與辛尼曼回去的飛機，要等到晚上才會起飛。回絕用餐的邀請後，兩人早早離開了馬哈地下榻的飯店，他們來到麥地那的露天咖啡座休息兼殺時間。太陽已逐漸

西下，泛上紅暈的夕日與水平線時時刻刻都在拉近彼此的距離。傍晚時分將沿海染作金黃色的太陽，和巴納吉在沙漠中見識到的景致又有不同的美感。最初吹不習慣的海風，現在則讓他覺得舒適宜人，群樹枝葉窸窣的聲音也十分悅耳。雖然魚類的刺鼻腥臭有時會使巴納吉招架不住，但在食用其他生命的地方，會聞到死亡的氣味應該也是當然。在殖民衛星裡，從養殖到加工都有專營工廠經手，魚類只是一種事先抽掉生命的蛋白質來源。

隔著繫於碼頭的漁船船桅，能看見一架搭乘在氣墊船上的MS經過。以直線構成的人型機體上，裝備著有稜有角的背包與輔助噴射器，那是名叫「吉姆III」的聯邦制式機種，應該是為了守衛首都而部署的。從巴納吉所在的位置看去，它那趴在氣墊船上的身影，倒也像是人在衝浪的模樣。要是攻打達卡，也會和它展開戰鬥吧？體會不到任何真實感的巴納吉在心裡嘀咕後，便看向坐在自己對面的辛尼曼。辛尼曼轉眼間就喝掉送上的第一杯啤酒，而第二杯啤酒如今也已所剩無幾，他那鋒芒盡失的臉，正面對著彼端的地平線。辛尼曼的眼睛毫無醉意，好似為熱鬧的咖啡座帶來了一道陰影。

「……那個，剛才的事我很抱歉。」

走出飯店之後，巴納吉就沒有正眼跟對方說過話。也因為辛尼曼才被馬哈地戳到痛處，是否還保有身為船長的冷靜。就在疑思無法抹去的情況下，巴納吉隔了幾分鐘

才開口。辛尼曼的眼珠銳利地轉向他。

「我在馬哈地先生的面前，自以為是地講了那麼多話……」

「不，你感覺到的並沒有錯。」

辛尼曼再度將目光擺到地平線，他講話的語氣意外平靜。巴納吉屏息注視起對方的臉。

「衝進大氣層時……主動靠近『葛蘭雪』的『獨角獸』簡直就像活生生的人一樣。儘管你應該已經失去意識，它動作的方式卻不像機械。我想『獨角獸』大概感應到了你的心。」

講到「心」這個詞的時候，辛尼曼一面露出帶有些許困惑的表情，一面繼續說道。

「或者……該說那是存在於表層意識的深處，連本人都無法碰觸的無意識領域吧。『獨角獸』就是被這種意念驅動的。其中應該是有機械性的道理在裡面，例如透過精神感應裝置進行自律控制之類的……」

「你把心封閉住，那架機體仍然感應到了。它知道你還想活下去、還留有生存的氣力。就算你把我帶去沙漠的傢伙。」一方面感到安心，心裡受了些許衝擊的巴納吉試著問道。辛尼曼只是淺淺一笑，什麼也沒說。

大口灌進啤酒後，把玩起空酒杯的辛尼曼苦笑著補了一句：「實際上，待在裡面的就是個殺也殺不死的傢伙。」船長果然沒變，他還保持著平時的本色。「你是為了確認這一點，才把我帶去沙漠的嗎？」

機動戰士
鋼彈UC UNICORN
MOBILE SUIT GUNDAM UNICORN

「……你會協助馬哈地先生的作戰嗎？」

隔上一陣時間，巴納吉提出自己最在意的問題。辛尼曼嘴邊的笑意消失。

「馬哈地先生說要鎮壓達卡，表示他會對這座城市發動攻擊對吧？」

「是啊……」

「別做這種事啦。既然都知道瑪莉妲小姐的下落了，我們還不如去救她。如果是奧黛莉

……米妮瓦公主，也一定會這樣——」

「沒辦法說去就去啊，軍隊就是這樣。」

以焦躁的聲音打斷巴納吉後，辛尼曼將啤酒杯放回桌上。見他的臉籠罩上一股職業軍人

的嚴肅，巴納吉只得收口。

「……咭，巴納吉，你要不要來我們這裡？」

盯著空酒杯，這次換辛尼曼咕噥出一句。巴納吉聽到自己的心臟猛然跳起的聲音。

「你是要我加入新吉翁嗎？」

沉默成了辛尼曼的回答。一面陷入喉嚨突然被堵住，而變得無法呼吸的錯覺，巴納吉低

下無法作答的臉。辛尼曼靜靜問道：「你不肯嗎？」

「也難怪啦，畢竟你住的殖民衛星，就是被我們這群恐怖分子搞得七葷八素的。」

「……並不是因為那樣，像我也殺了奇波亞先生和其他駕駛員。我漸漸明白，不可以只用其中一邊的價值觀來判斷事情。」

從剛才與馬哈地對話時──不，比那還更早，自己心裡有某種觀念正逐漸改變；面對這樣的心境，巴納吉說道。辛尼曼則刻意對他投以銳利的目光。

「現在的立場，已經不能讓我再待在安全地帶做批評了。我是狀況的一部分，必須負責任。但這不是參加任何一方就能了事的……」

其他想法沒能化成言語，巴納吉緊緊握起攔在膝蓋上的手掌。塔克薩與奧特艦長也曾把「責任」這個字掛在嘴上。這個棘手的字眼會將人綁住、讓自己無言以對，有時甚至會逼人為惡。但要是不能承受它的重量，便無法在這個世界有任何作為。若不想當個無力的旁觀者，就得對本身的角色有所自覺，並扛起伴隨而來的責任才行。在這個前提下，即使只有一點點成效也好，巴納吉會盡可能去找出能改善現況的方法。承擔世界重量的覺悟──卡帝亞斯想表達的意思，一定就是如此。如果有想做的事情，要先找出什麼是自己辦得到的，然後一點一點地將接近目標的能力納入手中，這就是他想教給巴納吉的東西。

「雖然我還不太清楚自己到底該做什麼……但某個人曾叫我去思考，要怎麼使用『盒子』才會帶來好的結果。說不定這就是我該做──」

忽然舉起手，辛尼曼把經過身邊的女服務生叫住。「再拿啤酒來，這傢伙也要。」指著

巴納吉這麼說道後，他又擺出若無其事的臉，要對方繼續說下去。「我還未成年耶？」被人

影響到心情，巴納吉朝辛尼曼投以驚訝的目光。

「你喝就是了，今天算特別的日子。」

「有什麼特別的啊……？」

「你變成大人了，慶祝一下也不會遭報應吧。」

未曾見過的溫和笑容，讓巴納吉感到一陣暖意。一邊體會著有點害臊、又好像無

法再回頭的複雜心情，巴納吉將目光轉到染上夕色的海面。

在海平線那端，為了終止這場無益的戰爭，奧黛莉一定也在尋找自己能做的事。不安與

亢奮在心中來回交織，巴納吉忽然想起：利迪少尉又怎麼了呢？希望他那邊也能進展順利，

不過——

※

自甘迺迪角越過北美大陸，再沿西印度群島南下大西洋過了一小時。在聖路西亞外海西

南方一千公尺的上空，利迪發現做為此行目的地的戰艦。

「就是它嗎……？」

利迪將全景式螢幕的擴大游標移向目標，讓影像進行ＣＧ修正。線條俐落的艦體上承載著構造單純的艦橋部分，那肯定是「拉·凱拉姆」的身影沒錯。

由亞洲東半部的碼頭出航，隆德·貝爾的旗艦在繞了地球半圈後抵達大西洋上空。望著比「擬·阿卡馬」更像「船」的形影，利迪體認到，自己心裡並未掀起任何波濤，他留意地調整了機體的速度與高度。化作 wave rider 型態的「德爾塔普拉斯」微微動起主翼，在空中留下一道帶弧度的飛機雲後，與飛機唯妙唯肖的機影便開始慢慢拉低高度。

「拉·凱拉姆」目前正位於洋上五百公尺。儘管了解原理，遠遠看見宛若海上艦艇的艦影浮游空中，仍讓利迪感到詭異。既然能維持在時速三百公里的低速，新型米諾夫斯基航宙引擎的性能應屬完美。利迪計算以亞音速飛行的自機與戰艦的相對速度，確認預計抵達時刻並無變更後，他微微嘆出氣，打開了頭盔的面罩。揉著這陣子因為睡眠不足而顯得睡眼惺忪的眼睛，在利迪將薄荷錠含進口裡的剎那，接近警報的尖銳聲響徹於駕駛艙內。

利迪關上面罩，重新握起操縱桿。自動啟動的感應器捕捉到從「拉·凱拉姆」接近的三道機影，並在全景式螢幕的一角顯示擴大視窗。從視窗上可以辨別，發出我方識別信號的三

道機影，是各別搭載輔助飛行系統的三架ＭＳ。對方的高度在一千兩百公尺，由相對關係換算出的速度則是零點八馬赫。ＳＦＳ使用的是標準的噴射座，但趴在上頭的ＭＳ卻無法在「德爾塔普拉斯」的資料庫查到。

「無吻合資料……會是之前提到的新機體『傑斯塔』嗎？」

凝視著塗裝成中藍色的人型機體，利迪想起在「拉・凱拉姆」進行評價測試的新型機名稱。這時，採取倒Ｖ隊形的編隊突然散開，使利迪反射性地屏住氣息。追尋著分散的機影，擴大視窗分成三塊，並配合個別的行進方向掠過全景式螢幕。以亮度變低的傍晚天空為背景，呈橢圓形的噴射座拖著短短的飛機雲，伏於其上的巨人局部短瞬地燒烙進利迪眼底。雖然那也是吉姆型機體，肩膀與腿部卻具備厚實突起的裝甲，各部位則露出有大口徑的噴嘴。若提及吉姆型ＭＳ的優勢，自然會想到它那苗條的體態，但這些傢伙卻有著美式足球選手般的體型。

幾架體格壯碩的ＭＳ，正駕馭著代步機──無人式ＳＦＳ急速接近。先行的兩架飛入「德爾塔普拉斯」的對向航道，利迪對此皺起眉頭，若想錯身而過，對方的距離未免也太近了，而兩架ＭＳ隨後的舉動更讓他大吃一驚。在三機交會的前一刻，兩架「傑斯塔」竟突然蹬離噴射座，讓軀體躍向空中。

 機動戰士 鋼彈UC UNICORN MOBILE SUIT GUNDAM UNICORN

sub flight system

「搞什麼⋯⋯!?」

像是要堵住「德爾塔普拉斯」的去路，點燃背部與腳部推進器的兩架MS在空中交錯。

搭載有巨大的米諾夫斯基宇宙引擎的艦艇也就罷了，未具備變形結構的MS絕無可能自由飛翔於天空。在空中交會了一瞬，立刻往下掉落的兩機眼看就要佔滿整塊全景式螢幕，利迪趕忙壓低機體的高度。由兩架MS冒出的煙霧混雜著水蒸氣，遮蔽了利迪的視野，遭亂流撲上的「德爾塔普拉斯」不穩地搖晃起來。特技表演般地完成零距離交錯後，兩架MS分別搭上對方的噴射座，逕自飛到了把操縱桿推到底的利迪後頭。

這類交換噴射座的空中換乘，在重力環境下是經常會有的訓練，但一般是由飛行編隊一上一下進行練習，像剛才那樣讓並行機體做交換的情況，其實並不尋常。利迪以目光追著兩架從後方遠去的MS，但緊跟著響起的鎖定警報又讓他為之一顫。不知道對方是什麼時候繞到了上方，利迪看見另一架「傑斯塔」舉起光束步槍瞄準，槍口則從噴射座上對準著「德爾塔普拉斯」。

「這些傢伙是什麼意思⋯⋯!」

利迪立刻讓機體側轉，逃離對方的彈道。同時看見後方兩機急速轉向，再度繞到自機左右後，利迪在猛烈G力中開啟了無線電的公用迴路。

「接近中的友軍機體，這裡是擬・阿卡馬部隊R008，利迪・馬瑟納斯少尉。我受命轉任至『拉・凱拉姆』，正要前往貴艦。請讓開航道。」

沒有答覆。轉眼間由左右跟上「德爾塔普拉斯」後方的兩機，逐步接近了相對距離。既然有另一架機體守在前頭，利迪這時也無法加速將他們甩開。「你們應該有聽見吧！快回答！」像是在嘲笑如此怒斥的利迪，並列於左右的兩機再度自噴射座躍起，兩道身影在上方交錯，為機體帶來亂流的漩渦。wave rider機首急速下沉，失速的警訊開始在儀表板閃爍。

利迪才剛設法讓機體重整態勢，剩下的一架MS又從正上方用光束步槍對準他。一面為對方完美的配合咂舌，利迪理解自己正被人玩弄，血氣衝頂，他往上瞪肩膀上標有U007編號的「傑斯塔」。「如果你們想鬥……！」嘴裡擠出這話，利迪將目光掃過緊緊貼在左右的兩機。左邊是U008、右邊是U009，辨別肩膀上的編號後，利迪猜測單獨行動的一機就是隊長機，他刻意減緩速度，讓左右兩機先行而去。

對方似乎認為利迪在害怕，兩機機警地調整相對速度，打算三度進行空中換乘。在兩機蹬離噴射座的瞬間，利迪拉起變形的操作桿，讓「德爾塔普拉斯」改換為MS型態。飛機的輪廓順時瓦解，重新構成人形的機體上飛散出水蒸氣的薄膜。利迪點燃推進器抵銷迎面撲來的空氣阻力，並朝著正要在眼前交會的兩架「傑斯塔」衝去。

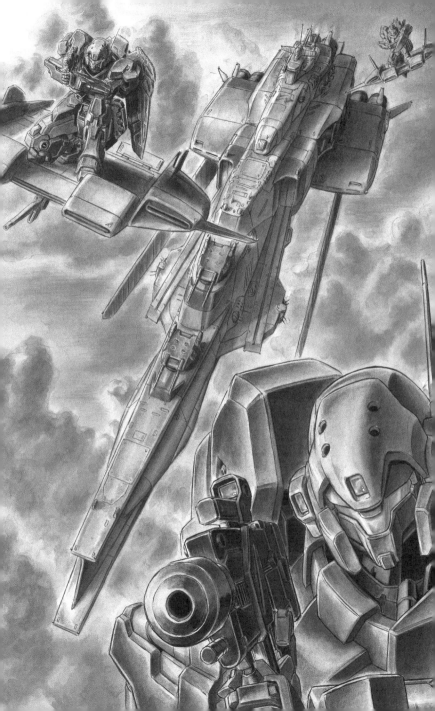

作勢衝撞後，利迪飛上趕忙要迴避的U009頭頂，一在腳邊看到吉姆型的面罩式主攝影機，他緊接著將機體的節流閥全開，要「德爾塔普拉斯」一腳踩在「傑斯塔」背上。

『竟然把我當成墊腳台……！』

駕駛員的怒罵聲從接觸迴路傳來。靠著這一踩的勁道，利迪接觸到U009原本要站上的橋接器亮起規格吻合的訊息，這表示噴射座現在已交由「德爾塔普拉斯」進行操作。全球適用的噴射座。「德爾塔普拉斯」的左腕抓住了平台上的握柄，右腕則拔出光束步槍。

被人當成墊腳台的噴射座，U009一路朝一公里下的海面墜落而去。與噴射座接觸後，U008則立刻掉頭前往回收僚機，對其不予理會，利迪尋找起隊長機U007的機影。順著錯綜於眼前的飛機雲找去，利迪將槍口轉向自機背後的一條雲氣。幾乎同一時間，遭對方鎖定的警報響起，『OK，我們到此為止』的無線電聲音也從頭盔傳出。

『我清楚了解少尉的實力了』，特別待遇似乎不是白白得來的哪。』

早一步瞄準「德爾塔普拉斯」的U007把槍口提到上頭。這人在說什麼？無法立刻理解事態，利迪仍把準星對著噴射座上頭的「傑斯塔」，隨後，鎖定警報又從另一個方向傳來，他急速讓機體攀升。看準從正下方追上來的U008的噴射座，利迪將槍口轉向對方，

就在此時，『戴瑞，還不住手！』U007的無線電聲音徹現場。

『可是，奈吉爾隊長……！隆德・貝爾的三連星怎麼可以被人看扁──』

『會被對方看扁，是因為我們的實力就只有這種程度。去把華茲的「傑斯塔」回收上來，即使泡了海水，明天的訓練還是要照常跑。』

『了解！』吼著回話，U008的噴射座掉頭朝海面下降而去。他們就是傳言中隆德・貝爾的三連星嗎？利迪在這瞬間並無任何感慨，他仰望被稱為奈吉爾隊長的男子所駕駛的「傑斯塔」，U007半蹲在噴射座上，將左手水平舉起的動作讓利迪大感訝異。

像是在表達「歡迎」一樣，機械手掌伸去的方向，可以瞧見飄浮在空中的一個黑點，那就是「拉・凱拉姆」的艦影。這似乎表示歡迎活動已經結束了。被一箭穿過的三個星形──確認了機體胸前上的個人圖樣後，利迪對其厚顏的舉動發出嘆息，他讓「德爾塔普拉斯」從噴射座上離開。背對著開始自動盤旋的SFS，變形為 wave rider 的機體點燃推進器。

將隆落海面的U009回收上來的戴瑞機、奈吉爾機則隨後跟上。一面在背後感覺到混有敵意與好奇的視線，利迪開啟與「拉・凱拉姆」通訊的迴路。以傍晚的天空為背景，聯邦宇宙軍首屈一指的巨大戰艦不過是一個黑點，看著那副光景，使得往後得將其當成母艦的利迪產生了一抹不安。

艦體巨大而白皚的「拉·凱拉姆」，在左右兩弦備有跟艦身一體化的彈射甲板，其艦齡與隆德·貝爾組成的時間幾乎等長，可以歸屬為新造的戰艦。細長的艦體在質量上雖遜於「擬·阿卡馬」，卻有將近五百公尺的全長，可搭載的MS數更達十二架。

在三年前的第二次新吉翁戰爭中，「拉·凱拉姆」曾率領隆德·貝爾艦隊張開防衛線，並且成功地阻止宇宙要塞「阿克西斯」墜落地球，向世人昭告了它的活躍。據說當時半毀的戰艦能分配到大筆預算進行修復，繼續擔任隆德·貝爾的旗艦，其中八成有其政治上的考量。新吉翁戰爭可以視為是一場由於雙方都傷亡慘重，才得以收尾告結的戰役，因此聯邦政府不得不大肆宣傳自軍的勝利，將拯救地球的「拉·凱拉姆」拱作得勝的象徵。

布萊特·諾亞上校在大戰中擔任艦長的事實，應該也是引起政治考量的一大因素。儘管與當事人的意志無關，「白色基地」的年輕指揮官曾被捧成一年戰爭的英雄，而經過十幾年的時光，這名英雄又再度被捧作戰爭勝利的象徵。就任艦隊司令後，破例得以繼續留任艦長的人事命令之所以會被容許，其中自然大有文章——布萊特本身希望與中央政府保持距離的意願，以及對「新人類部隊的指揮官」這個別號感到危險，使得參謀本部刻意讓布萊特與中央疏遠的盤算——或許就是這兩種想法局部地出現吻合，才導出現在的結果。

若是如此，對這艘戰艦來說，不會有比自己更麻煩的「客人」了。「讓「拉·凱拉姆」

收容，連駕駛裝都還來不及脫下，利迪就被叫到艦長室裡，想到自己正不變臉色地思考著這些事，他在內心發出苦笑。以往對政治深痛惡絕的他，現在竟然先顧及對方的政治立場……

「今天的訓練計畫中，並未包括『傑斯塔』的耐水性測試吧？奈吉爾上尉。」

沒看向想著這些事的利迪，布萊特朝著一同被命令至艦長室報到的奈吉爾・葛瑞特上尉發話。「是，我很抱歉。」如此答話的三連星隊長似乎明白，王牌駕駛員的言行舉止並不會被階級束縛。儘管立正不動的姿勢還留有分寸，略長的瀏海下，發亮的目光卻顯得平穩鎮定，毫不掩飾表情裡「聽長官數落也是工作之一」的想法。以二十七歲的軍人而言，奈吉爾的眼神顯得沉穩內斂，除了自詡為冷靜的翩翩斯文男外，他身上還透露著一股傲慢，彷彿自己是最受信任的駕駛員，但就整體含來看，他仍蘊含某種深不見底的氣質。

不知道是否已對這類事故司空見慣，布萊特在辦公桌前也是擺著一副不以為意的表情。

與「擬・阿卡馬」相同，艦長辦公室裡保有邊長五公尺的正方形空間，除利迪與三連星的成員以外，在場的還有梅藍副長，不過他臉上卻從一開始就流露著灰心的神色。利迪想起諾姆隊長曾說過，母艦與駕駛員之間必須要有夫妻般的默契。要是讓駕駛員鬧起彆扭，母艦的防衛就會出狀況；而駕駛員若是遭遇到被母艦的成員嫌棄，也會變得無家可歸。

「飛行訓練時，這幾名遭遇到利迪少尉的『德爾塔普拉斯』。」在奈吉爾上尉的提議下，少

尉同意配合進行訓練。結果在空中換乘途中，華茲中尉出現操控失誤，使得Ｕ００９墜海…

「…我說的與事實有不符嗎？利迪少尉。」

儘管灰心，梅藍副長仍皺起粗眉，朝利迪發出與魁梧體格相稱的粗獷聲音。利迪原本打算答話，但華茲・史提普尼中尉走向前說道「我並沒有失誤」的聲音，讓他收了口。圓臉而缺乏腰身的華茲，並不知道自己與奈吉爾正好呈對比。華茲在三連星中似乎最為衝動，一登艦就找利迪麻煩的同樣也是他。雖然當時在奈吉爾的喝止下得以無事收場，等到離開艦長室後，利迪應該還得迎接他的另一波情緒。

「我完全照平時的方式操縱，是因為——」

「華茲中尉。」

打斷華茲的話，站在身旁的戴瑞・麥金尼斯中尉開口。「梅藍副長問的是利迪少尉。」

站在惱火地沉默下來的華茲旁邊，戴瑞的目光沒有和任何人對上，只朝著正面。拉丁血統較濃的淡黑色臉孔與捲髮相輔相成，讓他散發著一股超然的氣質，但這人仍不是可以輕忽的角色。戴瑞只是認為，這裡並不是讓他們解決事情的地方，與單細胞的華茲不同，他身上具有另一種危險性。忍住口裡的嘆息，利迪向梅藍答道：「您說的是事實。」不管怎樣，利迪的想法和三連星另兩名成員並無不同，他也想早點離開這裡。

uniform nine

當然，提問者應該也知道這並非事實。看了面無表情的奈吉爾，再看過戴瑞與華茲桀驚

不馴的臉孔，梅藍帶著嘆息之意說道：「熱心訓練是很好。」

「但『傑斯塔』是聯邦宇宙軍重編計畫的關鍵機體。要是因為你們胡亂操控而壞了測試的評價，只會徒增困擾。更何況我們之後或許會參加實戰。你們到底懂不懂？對趕不上參加新吉翁戰爭的你們來說，這是久候多時的機會吧？要是機體在危急時動不了，你們打算怎麼辦？」

似乎也覺得那的確會很困擾，奈吉爾等人的表情微微僵硬起來。他們靠著獨特的協力攻擊刷新訓練紀錄，並且以隆德·貝爾的三連星之名打響知名度，的確是在這兩、三年才發生的事。如果無法證明自己的技術在實戰中也能通用，現在的名聲也只是座空中樓閣罷了——或許三個人都有著這樣的焦慮。

「夠了，梅藍。這件事我不追究，但你們對亞納海姆公司的技師可得盡到意思。」

一面從椅子上站起，布萊特說道。「是！」奈吉爾等人則併攏腳跟回答。

「對甲板要員也一樣，你們要負責把流滿甲板的海水清乾淨。」

「是……」答話的三人臉上蒙上陰影。「有什麼疑問嗎？」接著如此確認，布萊特睜眼

朝向三連星的眾成員。

「自己的屁股自己擦，我話就說到這。你們去吧。」

三人份的「是！」撼動了艦長室的空氣，利迪在身旁感覺到他們一起向後轉的動靜。戴瑞拉著拋來險惡眼神的華茲肩膀先後從房間告退，最後才由奈吉爾穿過房門。「奈吉爾上尉。」布萊特開口說道時，房門剛好合上了一半。

「那麼，你對利迪少尉的評價是？」

「他合格了。」

乾脆地回答後，奈吉爾沒有與利迪對上眼，逕自關了門。利迪不知道該擺出什麼表情，只好先將視線移回布萊特身上。對說道「那我也失陪了」的梅藍點過頭，布萊特重新將臉轉向牆壁上的儀表板，待梅藍離開房間，他便發出微微的嘆息。

「讓你遇上了粗暴的歡迎儀式�)，利迪少尉。」

「是……」

「本艦的航路會調向非洲。報告指出，潛伏於撒哈拉沙漠的吉翁殘黨開始積極動作。若是與造成問題的偽裝船有關，也可能在接觸後立刻發生戰鬥。」

收斂起一瞬間露出的微笑，布萊特在儀表板上叫出西非的衛星圖像。一面用眼睛追尋吉翁殘黨軍這幾天的動向，布萊特繼續說道。

「確保『拉普拉斯之盒』是最優先的考量，但我們或許沒那種餘裕。想當本艦的駕駛員，你就得繃緊神經好好幹。」

布萊特只說了這些。利迪原本預測對方會談得更深，他一邊回答「是」，一邊也將意外的臉朝向布萊特。注視著沉默地催促自己離去的背影，利迪下決心開了口：「我可以說句話嗎？」

「什麼事？」

「無論出身如何，我也是聯邦宇宙軍的駕駛員。希望您不要對我有特別待遇。」

三連星那些人之所以會有使壞的小動作，也是因為利迪受特別待遇的風聲在艦內傳開。會惹人嫌這點利迪心裡早有準備，但要是被人當成麻煩的貴客而坐冷板凳，變得什麼也不能做，他就無法忍受了。望著無意看向自己的背影，利迪用壓抑的聲調繼續強調。

「我也經歷過實戰。不必因為我有監督的責任，就將我從危險的任務剔除——」

「你別天真了！」

布萊特轉身發出的斥責穿過駕駛裝，讓利迪全身肌膚發顫。「這種想法本身，就是你將自己視為特權分子的證據。要是你想做個普通的駕駛員，就去幫忙打掃甲板。」回望僵直的利迪眼睛說道，布萊特撥起有些不修邊幅的黑髮，然後把視線轉向掛在牆上的數張遺照。

「我看過很多駕駛員，他們都相信自己不會死。但人在會死的時候就是會死。」

過去服役於這艘戰艦，卻沒能歸還便消失在戰場上的駕駛員們——順著布萊特的視線看去，利迪將目光停在標示有「阿姆羅·雷中校」的照片上，感覺就像讓人堵住了嘴，他將視線轉回對方身上。布萊特的臉只顯露出一瞬的沉痛，隨後又立刻找回指揮官的表情，他重新將冷靜的目光望向利迪。

「不管你是什麼人，我都沒有給你特別待遇的打算。若有必要，自然會叫你幹活。但你一定要回來。只要能辦到這點，我就認同你是普通的駕駛員。」

如此說完之後，不等利迪回話，布萊特坐回辦公桌之前。唯有身經百戰的指揮官才能講出這些話，一方面被話語的分量所壓倒，利迪心裡也想反駁：這還用你說？他悄悄地握緊了貼在大腿上的手掌。

我沒有急著尋死的意思。現在的我根本就沒有那樣的自由——在贖清自己受詛血統的罪過前。在凍結的胸中嘀咕過後，答道「是」的利迪敬禮並轉身。布萊特無意抬頭，目光只停在桌面的文件上。

走出艦長室，首先映入利迪眼底的，是靠在通路牆壁上的奈吉爾。與投以無言目光的三

連星隊長對上臉，利迪混著嘆息說道⋯「我懂。」

「我會幫忙清理甲板，請讓我跟隊長打個赴任的招呼。」

奈吉爾只是三連星的隊長，「拉‧凱拉姆」的MS部隊自有另一名中校擔任隊長。雖然對方是這裡的王牌，但利迪沒道理讓不懂其中緣由的男子對自己說教。經過什麼也沒說的奈吉爾面前，利迪打算前往MS甲板，但一道說著「你腦袋太死了」的聲音讓他止住腳步。

「你的心跟身體都繃得死死的，難得有不錯的才華，這樣下去只會白白浪費掉而已。」

被看穿了，利迪無條件地感受到這般的落敗感。籠罩在舷窗照進來的夕陽下，奈吉爾對利迪投以老鷹一般的眼神，別過臉的利迪拋下一句「我不會給你們添麻煩的」，隨後便離開現場。離開牆邊的奈吉爾開了口⋯

「你是連隊伍這個詞都不懂的小雞仔嗎？哎，我們三連星也是隨自己高興在幹啦，沒必要給你出意見。但你要是做出扯拉‧凱拉姆隊後腿的舉動，小心我從背後對你開槍哪。這句話你給我記好了。」

沒放過利迪隔著肩膀轉來的視線，奈吉爾語帶陰狠說道。果然在提防我，到對方的排外感，利迪說服自己，他反口相譏⋯「這真是艘好戰艦呢！」一邊重新體會

「有實戰派的艦長，再加上團結一致的MS部隊，你不覺得很理想嗎？」

「就只有風涼話說得比較像回事。你是想說，我們這群只懂訓練的傻子在搞小團體嗎？」

「我沒這樣講，只是覺得很羨慕而已。因為我已經……」

沒辦法走進你們裡頭了——意料外的一句話沉到肚子裡，利迪收口。奈吉爾鬆緩身上殺氣，朝利迪投以訝異的目光，嘆了一口氣之後，他把臉轉向牆上的通訊面板。

「你應該知道吧？『傑斯塔』是為了支援ＵＣ計畫而製造的機體。」

在平常，通訊面板會播映外圍監視器捕捉到的影像。頭一次聽說的話題，讓利迪窺伺起奈吉爾注視傍晚天空的側臉。

「在預定中，我們三連星原本會成為ＵＣ計畫的測試駕駛員。但計畫卻中途告停，我們才會落得搭乘支援用量產機的下場。」

為了與那架「獨角獸」共同行動、並給予支援而開發的機體——若是如此，利迪就能明白兼顧耐久性與機動性的「傑斯塔」，為何會有異於量產機的性能了。按捺住胸口的忐忑，利迪重新轉向奈吉爾。

「計畫中斷的同時，『帶袖的』的行動也變得頻繁。才以為雙方在宇宙打了起來，全軍卻一股腦地搜索起掉到地球上的偽裝船。結果就連管不上這些事的隆德‧貝爾也被找來幫忙。會讓人變得神經質也是當然的吧？要是ＵＣ計畫的產物被『帶袖的』搶走，而且還藏在

那艘偽裝船上頭——」

「這些事我不懂。」

利迪沒自信能再維持面無表情的臉。朝著快言快語地打斷話鋒並且轉身的利迪，奈吉爾講出充滿諷刺意味的一句：「我看也是。」

「駕駛員不需要環顧全體的腦袋。即使上面的人都是傻蛋，也只能信任他們的指示來作戰。就這一點來說，我覺得我們運氣算是好的。」

「你是指布萊特艦長嗎？」

「是啊，畢竟他是率領歷代『鋼彈』一路打拚過來的人，可沒有那麼好攏絡。你最好有點骨氣哪。」

自始自終，奈吉爾都沒有放下將利迪當成外人的態度，最後留下這句話之後，他便離開了通訊面版前面。這也不能怪他。如果中央議會派來的監督人員擺出一副駕駛員的臉孔，利迪也會擺出一樣的態度。審視著來到遙遠地方的自己，利迪突然感到一種遭人扭斷牽繫的痛楚，「事情沒那麼簡單。」如此說道的他，在臉上露出了微微的笑意。奈吉爾停住腳步，並再度隔著肩膀拋來帶有殺氣的目光。

「因為我們的敵人，搞不好就是『鋼彈』哪。」

無視於露出訝異表情的奈吉爾，利迪望向通訊面版上的朱紅色天空。能夠開啟百年前的

憾恨——「拉普拉斯之盒」的ＭＳ，以及被選為其駕駛員的少年，巴納吉‧林克斯。我認定

你是個男子漢。將那道聲音從腦中抹去，利迪凝視著染上夕色的海洋，彷彿正在燃燒的濃烈

色澤，使他感到一陣目眩。「拉‧凱拉姆」的速度與利迪抵達時相同，猶如血泊的大海無窮

無盡地流動於他眼底。

※

『……「傑‧祖魯」的測試結果應屬良好。駕駛員的適應速度也很快。知道要協助馬哈

地會長進行作戰，他們都鬆了一口氣。』

戴著面具的臉孔在螢幕那端說道，羅妮並不覺得那是人類的臉。面具底下露出的鼻梁與

嘴角都太過端正，豐密的金髮則讓她聯想到人偶。自己看見的該不會全是人造物的影像吧？

注視著露出平靜笑容的弗爾‧伏朗托，羅妮感到有些毛骨悚然，她聽見馬哈地在旁回答「這

也是你訂定的作戰」的聲音。

「鎮壓達卡的作戰一旦成功，全世界的同志就會跟著行動。屆時救援米妮瓦殿下的機會

應該也會出現。能為復興吉翁盡到一份心力，是我打從心裡的願望。」

『真是讓人感到安心的話。如您所知，我們失去了在地球上進行作戰的手足。您能跨越信仰的差異，接納我們這些來自宇宙的居民，實在令人高興。』

巧妙的措詞，使羅妮父親也朝著通訊操控台揚起了嘴角。賈維企業擁有的港灣設施一角，在禁止電話撥入的會長室裡頭，只有羅妮與馬哈地的身影而已。沉浸於只能依靠螢幕光芒的昏暗之中，馬哈地重新以銳利的目光望向伏朗托，「在我的認知中，你們並非異教徒，而是失去神的子民。」如此說道，他張開蓋在純白阿拉伯服下的雙臂。

「我們承繼了最後一名預言者的無上恩典，當然得對你們伸出手。伊斯蘭的懷抱是對所有人類敞開著的。」

『我了解了。我會祈禱這次作戰成功。Insha Allah。』 ［一切皆奉阿拉的旨意］

「吉翁萬歲。」

最後，伏朗托微笑的臉孔在羅妮心中留下印象，通訊結束了。同時，房裡點起照明，光源照出安坐於皮革椅子上的馬哈地，以及站在他斜後方的羅妮。在此他們無須顧忌任何人的目光，馬哈地身穿阿拉伯服，還搭配著亮色系橫紋的男用圍巾 kufiya，但他的表情卻微妙地透露出想漱口清嘴的訊息。

若是讓性情直率的人講出違心的社交辭令，就會出現這種反應。想起父親說著「吉翁萬歲」時的表情，羅妮微微露出苦笑。

「妳覺得那是吉翁·戴昆之子嗎？」「怎麼樣，羅妮？」聽見馬哈地的問話，她抬起臉龐。

與伏朗托通訊時，父親之所以會讓自己同席，就是為了確認這一點。與母親各異的兩個哥哥不同，羅妮從以前就有一股奇妙的直覺。她把手湊到被女用圍巾覆蓋的太陽穴上，誠實地回答：「我不知道。」

「因為夏亞·阿茲那布爾這個人會隨時代不同而改變自己的出現方式。」

「有道理。我也沒有直接與夏亞見過面。或許那是打算靠張面具，來讓自己成為偶像的吉翁後人……」

比起令伊斯蘭教徒忌諱的偶像崇拜，馬哈地顯得更加唾棄這種耍小聰明的手段。「算了，這些在大事之前都不過是小事。就現在來說。」說著，他從椅子站起身。

「在自古以來就有穆斯林構築共同體的非洲土地上，聯邦政府傲慢地建造了首都。面對這項大罪，大多數的罪業都會失去意義。聯邦一方面把反對勢力定罪成恐怖分子，又為了維持軍隊營運，而將其放養至今。就這點來說，我們與新吉翁的立場是有相同之處。……對聯邦那幾隻老鼠做的情報工作沒問題吧？」

「是的。針對情報局的臥底，我已經放出了四套欺敵的情報。我們的實際戰力，也沒有對『帶袖的』的駕駛員與整備兵公開。」

「這樣就好。伏朗托肯定會視作戰的進展情況，趁機對我們下手。要說『盒子』的事也好、米妮瓦殿下的事也好，我們對『帶袖的』內情知道的太多了。」

「白人終究只會玩伎倆……是這個意思嗎？」

「沒錯。這層道理在辛尼曼身上一樣適用。我真正能信任的，就只有你們這些親人。」

把手擱在羅妮肩膀上，馬哈地露出身為父親的笑容。擁抱著受到期待的真實感，羅妮從正面仰望父親的眼睛，但並非所有的白人都是壞人，想起那個名叫巴納吉的少年與他的溫吞感性，羅妮閉上的嘴唇微微蠢動起來。馬哈地似乎沒有察覺，以軍用潛水錶確認時間後，說道「差不多了」的他將手從羅妮肩上收回。

「出港吧。不知道明天以後會是什麼情勢。」

那是句沉重的話。沉默地點頭，羅妮忘去一瞬之前的躊躇，跟在父親背後離開會長室。

賈維企業的港口，建設於達卡北方一千五百公尺的撒哈拉地區沿岸，在與沙漠鄰接的海岸中，只有該處能看見醒目的灰色人工建築。往內陸推進約十公里的地方還有太陽能發電

廠，但點狀散布於沙漠中的鏡面原野，也一樣是形影孤伶。配置為環形的聚光鏡會吸收太陽光，並透過位於圓心的蓄電塔轉換成電力，而後再經由併用微波的供電系統，將其輸送至契約用電者身邊。聚光時所產生的莫大熱能，也有利用在有害廢棄物的焚化處理上，賈維太陽能發電廠的一大特色，就是同時具備廢棄物處理場的功用。與發電廠以高速公路連接起來的這座港口，其實就是從世界各地領受廢棄物的窗口，即使將進出港口的貨船稱之為巨大垃圾搬運船，也不會與事實有所出入。

碼頭排放著數具吊貨用的台棒與橋式起重機，在那後頭則有一間間附有頂篷的處理廠比鄰而立。由於焚化設施在最近一個月斯停止運作的緣故，碼頭邊只能看見賈維企業擁有的拖船而已。與馬哈地一同離開辦公棟之後，羅妮走進一座在外貌上與海運倉庫並無二致的處理廠。那裡與其他處理廠不同，在構造上可以讓船隻直接繫留於附有頂篷的碼頭——令人聯想到廣大海蝕洞的無際昏暗中，有著「尚布羅」停泊於碼頭的巨大身影。

傍晚的陽光從正面的出入口射入，紅紅地照出大部分機體都沉在水中的ＭＡ。一腳踩上由碼頭伸出的舷梯後，忙於點檢作業的阿巴斯與瓦里德便注意到來者，羅妮看見他們離開整備士的行列，一起跑了過來。兩個哥哥的圍巾都用額頭上的繩子繫著，以目光與他們互相知會之後，羅妮爬完剩下的階梯，並踏上相當於「尚布羅」肩部的裝甲。殿後的瓦里德爬上舷

梯時，設置於頂篷的喇叭剛好啟動，讓聽慣的阿拉伯語響徹於機庫之內。

Allahu Akbar、Allahu Akbar（偉大的阿拉）。聽從著模糊的聲音，羅妮等人當場跪下。他們每天應做五次禮拜，但今天為了為巴納吉領路，羅妮漏掉了一次。待在碼頭的整備士們同樣跪了下來，當所有人朝地中海遙遙的那端——聖地麥加叩頭時，羅妮比平常更聚精會神地將額頭貼向「尚布羅」的裝甲。

機庫裡設置有港灣，由於方向背對大西洋的緣故，出口朝的是東方。可以在太陽底下朝聖的日子，今天說不定就是最後，明天以後能否繼續，誰也不知道。細細體會了父親這麼說過的話，羅妮做著不知是第幾次的禱告，此時，她發現有道奇妙的長影落在碼頭上。

整備士一律跪在地上，蜷伏的背影四散於各處，而保持站姿拖著長長影子的，則是「帶袖的」一夥。與水中專用MS「傑・祖魯」一起由伏朗托派來的幾名新吉翁駕駛員，在這幾天的共同生活中似乎已經停止表示困惑，他們俯視著將額頭貼到地面上的整備士們，臉上則露出淡淡的取笑意味。儘管禮拜的儀式在近代逐漸變得徒具形骸，但也沒有道理要受到不信神的人們嘲笑。羅妮惱火地瞪視著那些人，但她聽見馬哈地在旁說道「別在意」的聲音。

「宇宙大可讓給那些人，我們只要使穆斯林之子在這塊大地上增加就好。羅妮，妳要生許多可愛的孫子給我看哪，還有你們也是。」

持續進行禮拜的父親並未回頭，在出入口照進來的夕日餘暉下，羅妮看見他的背影浮現於昏暗。「是的。」與哥哥們一同答道，羅妮再次將額頭貼到了「尚布羅」的裝甲上。

除阿拉以外再無真主，穆罕默德乃真主的使者。快來禮拜，快來獲救。反芻著幾乎已成為生理中一部分的禱詞，羅妮又看了一次父親的背影。小時候，與現已過世的母親一起仰望的父親背影就好似山峰，當年形影與眼前景象重疊，隱約讓即將迎接聖戰的身心暖了起來。

※

瑪莉妲走在陰暗的夜路上。街燈照下昏黃不安定的光，讓沿路無窮無盡地接連下去的行道樹浮現在眼前。手跟腳，還有身體都好沉重。我要去哪裡？我為什麼在走著？瑪莉妲用遲鈍的腦袋思考，抬起頭以後，她看見昏暗道路上到處是腳步沉重的身影。

所有人都穿著喪服。這麼一想，瑪莉妲自己的服裝也是一身黑。這裡是哪裡？我又是誰？把手湊到臉上，不像自己臉蛋的觸感讓瑪莉妲感到困惑，但她卻無法停下腳步，只得持續在黑暗中邁步。行道樹終於出現間斷，開闊的草原一擴展於眼前，點狀豎立的無數墓碑便進入了瑪莉妲的視野。

那是塊冷颼颼的墓地。圍在棺木旁邊的一排人中，有瑪莉姐在裡頭。所有人看起來都格外地高，棺木裡明明有很重要的人的臉，瑪莉姐卻看不見，也完全無法靠近。再不快點，那就要被埋葬入土了。

塵歸塵、土歸土⋯⋯牧師習用的悼詞開始傳來，由繩索支撐的棺木，也開始慢慢地降到墓穴裡頭。大聲鼓動的心臟變得像別的生物一樣，呼吸也急促起來，身體撕裂般的痛苦讓瑪莉姐扭著身子，她察覺到，精神與肉體在一瞬間之內分離了。拋下被彈出肉體的瑪莉姐，先前與她合為一體的喪服少女鑽進人牆之中。黑色的帽子被擠落，也不管綁在後頭的金髮已經散開，少女跳進墓穴，依偎在棺木之上。

「爸爸⋯⋯！是誰讓你變成這樣的？是誰殺了你那些人。不管是殺了你的傢伙，還是擺著世故表情默許事情發生的傢伙，我都不會原諒。若說這就是所謂的世間，我就要憎恨全世界。我要用自己的一切，來改變男人們創造的無聊世界⋯⋯！」

站在墓穴底部，少女將雙拳握得慘白，並朝俯視自己的大人們吐出詛咒的言語。注視著年紀與自己相仿的少女，瑪莉姐口中低語：瑪莎？下個瞬間，她從背後讓人架住，當場被制服在地。

數隻手按住瑪莉姐的雙手雙腳，從上伸來的手則摀在她的嘴巴。穿在身上的貫頭衣被剝

下，瑪莉妲連掙扎都來不及，就變成了全身赤裸，隨後，朝著腹部侵入的沉重體溫讓她產生一陣絕望。

啊啊，又來了。那東西又進來了。男人污穢的東西進了她的身體。不撐過去不行，瑪莉妲心中的聲音如此說著。即使微微隆起的乳房被粗魯地搓揉，大腿也被打開到極限，聽從這些就是她的任務。但這又是為什麼？是因為活下來的只有她一個人嗎？瑪莉妲自問。我明明不是為此被製造的，就算我與姊妹們都是同一個人的複製品，也擁有會疼會痛的靈魂啊──

「妳根本沒必要忍耐。」

撲向自己的男人後頭，有名神似瑪莎的少女說道。在身體硬是被撐開的痛苦中，瑪莉妲聽進了那道聲音。

「去抵抗他們吧，將這些男人的脖子全部折斷。妳有這樣的力量。」

我沒辦法。我不可能做得到。被壓住的手腳動也不能動，瑪莉妲變回了十歲左右的少女，受制的身體正掙扎扭動著，而瑪莎則對她拋回冷酷的觀察者目光。不行，妳要自己想辦法。我對自己逼自己屈服的軟弱者才沒有興趣，那種女人只適合被男人當成道具。沉默地如此訴說的眼睛，正隔著男人的肩膀閃閃發亮，瑪莉妲再度試著在手腳上用力。果然還是不行，動不

救救我，叫他們住手。不知道是從什麼時候開始，瑪莉妲投以懇求的視線。

了。如果勉強要動，關節就好像要碎掉了……

「有什麼關係呢？與其屈服在他們面前，妳還不如將自己毀掉。比起讓無聊的規矩束縛住，毀掉一切還更好。為了破壞男人們訂下的規矩，我想要的是力量。我要支配只懂鬥得頭破血流的男人，靠力量重建這個世界。我們有這種權利，而妳則有我要的力量。去戰鬥吧，去跟壓抑自己的人事物戰鬥、去跟從妳身上奪走『光』的世界戰鬥。讓摧殘生命的男人們，全都跪倒在孕育生命的女人面前。」

「光」——在身為人造物的身體裡，所出現的唯一一道光芒。墮胎用具的冰冷光澤浮現於腦海，讓瑪莉姐鼓勁在四肢上使力。她將纏住自己的數隻手扳開，並把自己抽回眼前的手掌伸到男人脖子上。壓在瑪莉姐腰部的力道變弱，當男人被逼得仰起身子，陷入喉頭的拇指掌握到某種僵硬的感觸。殺了他們、打倒他們，讓奪走「光」的人們接受報應。受腦中響起的聲音催促，瑪莉姐招碎那僵硬的感觸。

「喀」的一聲沉沉地傳到指尖，男人的脖子無力地垂下。在他嘴邊的血與唾液流下之前，瑪莉姐從男人底下掙脫了。肩膀因喘息而起伏著，瑪莉姐一面以目光追尋其他男子的動向。制服住自己，並且對自己施暴的男人們，都不知不覺地消失了。地上盡是趴倒橫躺的男人屍體，看不見瑪莎的身影。

取而代之地，瑪莉姐看到一名十歲左右的赤裸少女，正依偎在男子的屍首旁，伸手搖著不再動彈的背影。MASTER，你起來嘛。為什麼你不動了？聽見混有嗚咽的聲音這麼說著，瑪莉姐害怕地將目光落到自己掐死的男人身上。口裡流著血，受壓迫的眼球彈到了眼眶外頭，那是斯貝洛亞·辛尼曼的臉。他披著平時那件舊皮革外套，手裡緊握船長帽，臉上的瞳孔則在血泊中睜得老大。

「MASTER壞掉了。」

與自己同樣長相的少女，抬起了讓眼淚濡濕的臉孔。不可能，這一定是假的。抱頭尖叫的瑪莉姐忘我地狂奔。她撥開深沉的黑暗，沒頭沒腦地在分不清天地的空間中奔跑。不管再怎麼跑，黑暗都沒有絲毫散去的跡象，唯有殺人的感觸沾上指頭，逐步讓那份真實感加劇。

※

以渾身力氣發出的尖叫聲好似要衝破隔音玻璃，以鐵環銬在座椅扶手上的手掌使勁張開著。因恐懼而睜大的眼睛，以及痙攣的指尖，都反應劇烈得不像是單純的生理反應。人的腦內有著喚醒恐懼與絕望的開關，若以電流持續刺激該處，就會出現這樣極端的反應──不禁

讓人聯想到某種機械裝置。

心和靈魂這類字眼只能用以聊表慰藉，人類的喜怒哀樂，終究得靠腦內電流的些微差異來決定。洗腦裝置會直接動搖存在的根本，就這層意義來看，其駭人程度或許不是活體解剖可以相比的。嵌有電極的頭套被固定在瑪莉妲頭上，因苦痛而表情扭曲的雙眸逐步變得眼神空洞，亞伯特忍不住將視線從封死的隔音玻璃挪開了。似乎沒人料到瑪莉妲會持續出現如此強烈的反應，就位於監控室管制器材旁的研究員們，也都顯得臉色發青。顯示各種生命跡象的螢幕正警報大作，唯獨表情冷靜地注視著手術室的檢體，問道「狀況怎樣？」的，正是瑪莎・畢斯特・卡拜因。

「體溫、脈搏都已呈現危險值。對檢體額外注射異丙醇，間隔一會再繼續可能比較好。」

「事前催眠的效果比想像中的差呢！不得已，先停下吧。盯緊血濃度螢幕，強化人的藥效半減期根本佔不準。」

聽到研究員的報告，班托拿所長貌似嚴肅地答話並靠近管制器材。儘管亞伯特暗自放了心，但這僅限於瑪莎制止道「不行」前的短短一瞬。

「要是現在中止，之後又要從頭再來吧？我沒那種時間。讓他們繼續下去。」

「可是，這樣恐怕會讓檢體的自我崩潰……」

「不打緊。這點程度的事就讓她崩潰的話，表示她沒有拿到手的價值。」

這麼說道，瑪莎仍望著潰不成聲地持續呻吟的檢體，沒人對她發出反駁。毀去貴重檢體的可能性，以及失去新人類研究所所長位子的危險性。將這兩項擺在天平上，班托拿的目光一沉：「實驗繼續。」指示的聲音在監控室沉重地響起。「可是……」研究員回頭質疑，班托拿則朝對方駁斥道「你們繼續就是了」，並且親自操作起管制器材。

瑪莉妲的四肢仍固定在椅子上，此時她的身體開始像遭通電般地猛然弓起。研究員用光筆照向她的眼睛，確認了瞳孔的反應，但卻無意為瑪莉妲擦拭嘴角湧出的唾沫。看見瑪莎的表情絲毫不為所動，亞伯特張著嘴，結果什麼也沒能說出口，只得低下臉。亞伯特直接轉身，並朝監控室門口踏出腳步。

「你要去哪裡？」

瑪莎突然說道，望向瑪莉妲的眼光則未有挪動。亞伯特顫然止步。

「不可以逃避喔，要好好看著她才行。這是對她應盡的禮儀。」

這句話出乎亞伯特的意料。「禮儀……？」亞伯特鸚鵡學話地在嘴裡重複，沒跟他對上目光的瑪莎繼續說：

「這是她與我的戰鬥。如果你有繼承財團的意思，不好好看完這場戰鬥是不行的。你一

定要實際看清楚，人變節到底是怎麼一回事。」

像是從對方身上找到了自己的另一半，望向手術室的臉孔浮現出自虐的笑容。在瑪莎的提議下，促進洗腦的催眠內容設定得與她相關。他人的精神正在侵蝕自己的精神——如果瑪莉姐是因為兩者間衝突，才出現如此劇烈的排斥反應，那瑪莎毫無疑問地是與瑪莉姐在進行戰鬥，或許還可以視為兩人賭上本身所存在的較勁。亞伯特沒有勇氣甩頭離去，他又望向手術室裡頭的瑪莉姐。瑪莉姐的肉體就像以電力控制的人偶一樣，反覆出現痙攣，堅強直率的目光也逐漸失去光輝。那時為自己挺身而出的纖弱身體，即將變質為徒具外皮的另一個東西……

這種痛楚，這種像是自己把肉扒下來的瘋狂痛楚是怎麼回事？把手湊到陣陣搏動的胸口上，亞伯特迷惑的目光落向地板。他並不是不想觀察人變質的過程，而是不想看到瑪莉姐變質。這句話在心裡忽然變得具體，一邊對此感到困惑，亞伯特將目光挪回玻璃後頭的瑪莉姐。儘管痛苦至極，她那纖細的下巴線條仍只能用美麗形容，強度更勝方才的鼓動，傳到亞伯特擱在胸口的手掌上。

達卡港位於集政經中樞機能於一處的普拉托地區東北方。港區沿岸完全被港灣設施填滿，灰色的防坡壁綿延不斷地接續至相鄰的貝爾‧艾爾工業地帶。若將構成港灣的人工碼頭計算在內，水際線總長達三十公里餘，一天內航行於港內的船隻則有三百多艘。儘管達卡港不算是令人眼界大開的大型港，但這塊林立著瓦斯化工中心以及鋼鐵、化學工廠的海埔新生地，仍肯定是支撐達卡生產與能源供給的一大據點。對陸續有企業移進的當地來說，此處在物流機能方面亦為不可或缺的設施。

港內的平均水深深達五十公尺，不過這是由於一部分海底經人工深入挖鑿的緣故，大部分的水深仍保持在二十五公尺前後。由碼頭垂直鑿了一百公尺以上的區塊，則是在大戰中為了讓聯邦軍的航宙艦艇停泊而設置的「避難壕」故跡——讓與水上艦艇具備同等質量的宇宙

戰艦沉入海面下，藉此防範敵人轟炸的荒唐策略，當時就是實施於此處。實際上，一度沉到海裡的艦艇大多無法繼續服役，是以避難壕在達卡港內並無啟用的機會，但被鑿空的一帶至今仍保留著原樣，通往港口的潛航水路也像大蛇般地蜿蜒在海底。之於首都的警備狀況而言，現已毫無用處的這些設施全成了製造死角的負面遺產，只得讓海中的雷達網──SOSUS集中設置於此。

五月一日，因SOSUS探查到異常的聲音來源，時刻與格林威治標準時間同步的達卡於上午六點六分，讓兩架MS潛入達卡港的海底。在沿著碼頭壁面潛降一百公尺之後，所屬於聯邦海軍達卡潛水隊的兩架RAG-79「水中型吉姆」，便一邊清開堆積在海底的淤泥，一邊著陸，並在各自全開感應器以後，動身前往海中的港口。

「水中型吉姆」的機體各處都裝有水流噴射裝置，兼可用作壓載艙的雙肩則高到頭部，就以體型苗條為特色的吉姆型MS來說，「水中型吉姆」在輪廓上便顯得有些粗線條。在大戰中急就章地打造出來之後，幾乎未受改良的機體在操作性上稱不上良好，塊狀構造的軀體從外觀來看亦是古色盎然，但聯邦軍也沒有比這更出色的水陸兩用機體。在搭載了米諾夫斯基航空引擎的航宙艦艇飛上空中、MS本身又獲得名為輔助飛行系統的翅膀的現在，能由海底潛入敵陣的水陸兩用機失去優勢已有很長一段時光。若將不易運用的缺點也考慮進去，弱

勢化的吉翁殘黨自然難以張羅到潛水母艦為其代步，聯邦軍更是連其存在都忘記了一半。

但是，不管是什麼樣的機體，都會有人將心血傾注於開發與運用上。降落至達卡港的「水中型吉姆」之一，是由獲得「魚叉1」代號的費多上尉駕駛，他從一年戰爭時期以來，便一直是操縱水陸兩用MS的駕駛員。吉翁的水陸兩用MS曾履次對沿岸據點進行奇襲、或切斷海洋補給線，肆虐於地球的大海，儘管它們現在已經消失蹤影，海底依然是監視目光不易遍及的世界，那裡充滿名為「水」的天然米諾夫斯基粒子。即使有乘坐於氣墊型登陸艇的「吉姆Ⅲ」在海面上戒備，有些事態仍舊得潛入海中才能應對。這方面的信心讓費多回絕了換乘訓練，並繼續擔任水陸兩用機的駕駛員。對他來說，這次出動算是證明自己論調的難得機會。從聯邦海軍潛水艦「北梭魚」遇難以後，突然變得具有現實味的大西洋妖魔「海底幽靈」，它在過去被視為SOSUS系統出現故障而了事，當時該處就連海域反潛哨戒也沒有實施。這次的出擊，則是由於據判為吉翁殘黨潛水艇的腳步聲在距達卡極近的距離被偵測到。

離航行於近海的友軍潛水艦抵達，還需要一些時間。若真有敵艦潛伏，能確實應付的除潛水隊的MS之外，絕不做他想。一面看著LCAC來回於頭頂的航跡，費多一口氣推進至港口，並讓「水中型吉姆」的機體著陸在深度一百五十公尺的海底。在肉眼連伸出的手都無

法瞧見的光量下，全景式螢幕的ＣＧ影像頂多能分辨出沉船與岩礁，他靠著夜視攝影機與聲納捕捉海裡周圍狀況。等代號為魚叉2的「水中型吉姆」著陸於後方之後，費多開啟了光纖通訊頻道。

開始散開，之後的通訊以主動聲納進行。回應護目鏡閃爍發亮的費多機，魚叉2的聲波發訊器發出尖銳一聲，隨後便藉著背部與腿部的噴水流蹬向海底。手持裝備魚雷的飛彈發射器，緩緩浮起的機體宛如潛水夫般地張手划水，朝著與「水中型吉姆」身影重交錯的岩礁群另一端游去。好似極光搖曳的海面，就連星光程度的光量都透不過，機體立刻溶入了海水厚厚的面紗之中。

海面上的聲波發訊器也會定期發出聲響，朝海底幽靈潛伏的海裡撒下音波的羅網。除此之外，還能發現應為反潛哨戒機投下的聲納浮標。有艘運輸輪在港口前朝左大幅切舵，肯定是巡邏中的氣墊船要求其改變航向的緣故。儘管出入港口的船隻數量還不算多，但出擊若是在中午之後才能結束，就有必要與沿岸警備隊配合，將港內的交通完全規制住才行。等到企業與媒體為了連帶造成的經濟損失等等大表不滿時，首當其衝的肯定是海軍。連出口咒罵的時間都捨不得花，費多讓自機航向外海。

靠著壓縮空氣將壓艙海水排出後，「水中型吉姆」的機體變得輕盈了些。留下噴射水流

的餘波，機體離開海底。戰時挖鑿的「退避壕」自後方遠去，視野所及的海底才擴展於眼

前，費多剎時目擊黑色塊狀物體由沉船死角中冒出。

看來雖然像MS，但那並不是吉姆型機體。機身全體帶有圓弧，頭部則陷入在矮胖軀體

之中。鬆弛垂下的兩腕並未持有武器，基本上，那雙手的形狀根本不可能具備「握持」的機

能。顯得粗肥的腕部末端長著與前臂幾乎一樣長的巨大爪子，與甲殼類的螯唯妙唯肖的那副

身形，簡直就像——

「……不會吧。」

那道形影，讓費多聯想起吉翁公國軍的水陸兩用MS「茲卡克」。會是大戰時的殘骸

嗎？費多根本連自己所見是否為真都無法肯定，他凝視那道猶如幽鬼的形影。都這種年代

了，不可能會出現這種東西才對。不知是不是確有其物的海底幽靈，以及理應消失殆盡的大

戰亡魂——這一切未免設計得太好了。就在費多逞強地想要苦笑時，突然間，某樣物體從

「水中型吉姆」的背後撲來，遭受衝擊的駕駛艙劇烈震盪。

「什麼東西……!?」

具有五根指頭的機械手掌由背後伸來，遮住了主攝影機。全景式螢幕的視野被人掩去，

費多立刻按下宣告情況緊急的聲波發訊器按鈕。

只要聽見傳導速度比空氣中快四倍的音波，魚叉2就會察覺到異狀。即使在此被擊沉，應該也能將往後的應對交給對方——費多如此盤算，但機體的主動聲納卻保持沉默，聲波發訊器並未產生效用。因為從背後壓制住「水中型吉姆」的手，已經堵住了裝備於面具部位的聲波發訊器。

機體右臂也完全遭制服，無法射出裝備於手中發射器的魚雷。費多一股腦地讓「水中型吉姆」左臂拔出腰部的光束鎬。考慮到光束在水中會被抵銷的特質，這種武器在接觸到敵機裝甲時才會發射光束，但沒能來得及發揮本身的性能，那支光束鎬便已掉落海底。才剛摧毀聲波發訊器，敵機迅速舉起的另一隻手臂，已經用高熱短刀穿透「水中型吉姆」的駕駛艙。

穿透過三層裝甲，以陶瓷系的高分子化合物構成的刀刃伸入駕駛艙。費多的肉體先是被刀刃一刀兩斷，跟著荷電的刀鋒便發出高熱。連駕駛員一同被烤焦的駕駛艙產生小規模爆炸，裝甲的裂縫冒出幾絲氣泡與傳導液。僵硬的機體前傾倒下，搶在多餘的聲音發出前，由背後伸出的手臂撐住化作亡骸的「水中型吉姆」。讓滴血般地流出傳導液的機體橫躺於海底，頭部單眼一閃，那架機體——「傑・祖魯」向僚機比出信號。

舉著的手腕握起高熱短刀，裝備於前臂側面的三道利爪正好與那成對，讓機體顯現出與螃蟹螯爪相仿的輪廓。接到信號而開始動作的黑色機影也具備相同結構，儘管輪廓酷似吉翁

往年製造的水陸兩用機，但那不過是「傑・祖魯」所具備的一面罷了。

「傑・祖魯」的基礎形狀與新吉翁的主力機體「吉拉・祖魯」並無太大差異。然而，在上面裝備格鬥用爪刃，並配備全套背心狀的潛水裝置之後，便讓「傑・祖魯」有了與「吉拉・祖魯」截然不同的樣貌。套在脖子周圍的壓載艙頭部與軀體的邊界變得模糊，兩腳的蛙蹼則帶來末端粗大的印象。具備人型又非人型，足可稱為體現出海中妖魔的異色機體──這是架繼承了濃厚吉翁基因的水陸兩用MS。才從沉船死角中浮出，把岩礁當成掩蔽物的「傑・祖魯」迅速欺近另一架「水中型吉姆」，並且在碰頭的瞬間，便用彎曲成勾狀的利爪直取敵機腹部。

魚叉2的駕駛員並沒來得及理解事態。轉瞬間用鉤爪貫穿駕駛艙，「傑・祖魯」將駕駛艙連同駕駛員的肉塊一同挖出，無視於準備採取下一項行動的僚機，它朝旁邊打出聲納。混在從海上打出的大批聲納之中，波長與聯邦機體有著微妙不同的音波傳了數公里，由依附在SOSUS聲納收報器旁邊的第三架「傑・祖魯」所接收。

回以代表了解的聲納之後，第三架「傑・祖魯」用高熱短刀切斷聲納收報器蜿蜒於海底的纜線，然後以裝備蛙蹼的雙腳蹬離海底。其機體開始朝港口移動後沒過多久，聳立於身後的岩礁便發出震動，並且一邊捲起大量的粉塵，一邊緩緩浮上。巨大的黑塊體積猶如一片浮

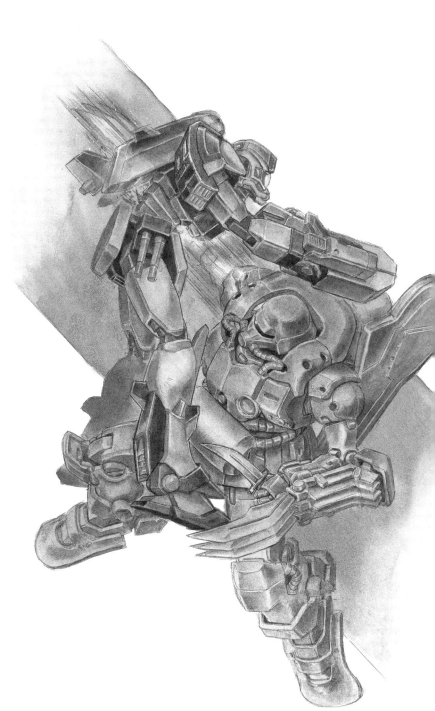

起的地殼，透過蘊含於中心部單眼的光芒，人工物顯露出真面目，並追著先行的「傑·祖魯」朝達卡港接近。

航行於纜線遭切斷而失去作用的聲納收報器之上，如今已現出明確實體的海底幽靈——

「尚布羅」開始推進。海上的聲納浮標並不會探測到MHD推進裝置的聲響，沿著聲納收報器移動的機體更不可能被聲納的網目所困。為了不對聲納收報器的收音機能造成負擔，從海上發出的聲納全限定在SOSUS的設置範圍之外。

當然，SOSUS的操控台馬上會發覺纜線遭切斷的事實。但等海軍了解事態並採取動作時，早就為時已晚。達卡港已經出現在「尚布羅」眼前。從主螢幕望著延續至「退避壕」的海溝，馬哈地·賈維笑著。做為史上最龐大的權力機構——地球聯邦政府首都的達卡，竟會如此輕易地讓敵人入侵……

「時候就快到了。」

毋須多餘的話語。將各自穿著駕駛裝的三名兒女——阿巴斯、瓦里德、羅妮的背影納入眼底，馬哈地戴上刻有賈維企業社徽的頭盔。開展葉片的十七根棕櫚枝為圓圈所圍繞，社徽是以過去建造於杜拜近海的人工島——棕櫚島的俯瞰圖為藍本設計出來，而在駕駛艙的操控台與座椅上，也印有同樣的圖案。由於「尚布羅」在建造時也受到吉翁後援者的資助，在名

義上仍得將吉翁的徽章展露在表面，而這道小小的刻印，則暗暗顯示「杜拜末裔」的本心。

跟在前導三架「傑・祖魯」後頭，變成巡航形態的「尚布羅」朝達卡陣陣逼近。對於在水面下蠢動的妖魔未有察覺，在早晨的日光照射下，達卡港反射在水波盪漾的海面上。

06：20

接納核融合混合引擎的動力，裝備於船尾的三具主推進器發出噴射轟鳴聲。捲起漩渦的熱風使沙塵噴湧，包覆住垂直屹立的一百一十二公尺船體後，「葛蘭雪」便開始緩緩上升。

最初只是緩慢上升的船體，在數秒後就已脫離噴煙與沙塵的漩渦，特異的三角錐形狀一口氣升上了高空。宛如許久以前發射太空火箭那般，垂直上升的船體立刻融入藍天，讓微微傾斜的柱狀噴煙聳立於撒哈拉沙漠一帶。

未裝備米諾夫斯基航空引擎的「葛蘭雪」，並無本事在重力底下自由懸浮升空。與一般的航空機相同，它在離陸後就只能利用流線型的船體，在留意不要失速的同時進行滑翔。一舉穿越雲海後，「葛蘭雪」描繪出廣大的弧度上升至平流層，並徐徐地讓船體進入水平飛行的態勢。襲向船體的Ｇ力逐步失去勁道，被壓在椅背上的身體漸漸取回了區分上下的感覺。

辛尼曼呼地一嘆,鬆弛下來的手則從船長席的扶手離開。坐在航術士席的布拉特與操舵席的亞雷克也都放鬆肩膀,露出轉回各自操控台的跡象。

「現在高度,九千八百公尺。核融合引擎的狀況良好。」

「全船解除加速防禦。改為水平飛行。預定標準時間0八00飛抵達卡。MS要員維持出擊態勢待命。甲板乘員開始船內總盤檢,嚴格檢查各零件、機具於重力下運作情形。」

接在布拉特之後,亞雷特聲音生硬地利用麥克風進行船內廣播。儘管這名男子的操舵技術真價實,但不知道是不是放不開代奇波亞執行勤務的意識,一舉一動間都還透露著緊繃的情緒。別緊張,辛尼曼原想如此開口,不過在注意到自己口乾舌燥後,他便收了聲。將飲料水的吸管含進嘴裡,辛尼曼在內心裡嘀咕起來⋯⋯自己也沒辦法說別人呢。要是不繃緊神經,根本幹不了殺進地球聯邦政府首都這種大事——

「還要一小時半多一點的時間才會抵達達卡⋯⋯如果只是去的話,倒沒什麼困難。」

或許是察覺了辛尼曼的心情,布拉特吐出一句。從達卡回來經過兩天,雖然忙於船隻整備與補給的辛尼曼沒跟對方好好講上話,但布拉特對此次作戰抱持的懷疑已是不用多問。

「你似乎有話想講呢!」辛尼曼探起對方的口風,布拉特便隔著航術士席的椅背聳來一眼,聳肩說道:「我沒什麼意見。」

「不過，攻打達卡是一件大事。與聯邦間的妥協一旦破裂，若沒處理好，就會引發第三次新吉翁戰爭。但照現在情況看來，與其說缺乏真實感，倒不如說是猜不透伏朗托肚子裡的盤算……」

「這一次作戰的主角是馬哈地·賈維。我們只要在達卡的上空放出『獨角獸』，讓它跟護衛機降落到議事堂就行了。剩下能做的也只是在附近待命，等拉普拉斯程式解除封印。」

「當然也不是這樣就能高枕無憂。邊應付辛尼曼聲音緊繃的話鋒，布拉特迴避對方視線地說道：「這我也明白。」

「為了不讓援助吉翁的議員官僚受波及，刻意選在國會休會的時期動手，這種協調的考量也是可以理解。不過，馬哈地大爺不是說要殲滅達卡的所有戰力嗎？就算有『杜拜末裔』名號，那人畢竟是連軍隊伙食都沒吃過的大人物，誰知道他幹的事能不能信……」

「所以才要派護衛給『獨角獸』，也會讓它帶武器出擊啊。若情勢不妙，也可以不讓機體降落，直接折返——」

「不對喔。敢講那種大話，表示馬哈地手中握有強力的王牌。要是讓外行人來操控那種東西，搞不好會反過來被操控哪！」

就像反被「獨角獸」支配住的巴納吉一樣。布拉特拋來帶有弦外之音的視線，讓內心擔

憂被說中的辛尼曼胸口一陣忐忑。察覺辛尼曼噤聲不語的臉色，小小嘆了氣的布拉特繼續說：「而且伏朗托並沒有直接與馬哈地見過面，不是嗎？」語畢，他將臉轉回操控台。

「也得考慮躲在背後的共和國意圖吧？那些傢伙願意幫新吉翁幫到什麼程度呢？我也不覺得面臨解體前夕的共和國能有力量抑制住聯邦的反彈……『拉普拉斯之盒』的價值，值得用新吉翁整體去交換嗎？」

以質疑來說，這段發言顯得過於直接，就連旁邊的亞雷克也將不安的目光投了過來。都這節骨眼了——不，就因為是這種節骨眼，才更該確認自己踏腳處安不安全，這種想法每個人都有。一直以來，為了避免面對某項局面，雙方不斷繞路迂迴，因為一旦直接對上面，一切將告結，而到此時，局面終於逼到眼前。望向自己壓抑隱瞞動搖的胸口，辛尼曼緊咬收起真心話的嘴唇，並以指揮官的厚顏回應：「我只能說，發生過的事實已經道出了『盒子』的價值。」

「聯邦與畢斯特財團都追紅了眼。不管裡頭裝的是什麼，都值得拿一座或兩座首都來換吧。比起這個，我們更得注意的是——」

「巴納吉嗎？」

眼中顯露出被人敷衍的不滿，布拉特搶先回道。「……沒錯。」如此回答的辛尼曼則是

「雖然他現在還願意聽從指示，等目睹達卡遭受攻擊後會變得如何，就難講了。要是他認真加害於我方，光靠我們的戰力也抑制不了他。」

講完後，辛尼曼抱著過意不去的情緒沉默下來。會將巴納吉帶去沙漠，以及順水推舟將他當成隊員之一來對待，都是為了防範剛才提到的情況。這點布拉特也了解，主要乘員事先也都接獲告知。這世界上沒有無償的善意存在。既然「獨角獸」會感應心──也就是感應駕駛員的精神活動，藉此開啟通往「盒子」的道路，那麼拉攏駕駛員自然是再合理不過的想法……

但是，自己所做的一切真的只為如此嗎？辛尼曼心想。

他無法確定。原本就不純粹的他承認了自己虛偽的處事方式，辛尼曼移動目光追尋窗外染上陰霾的藍天。要是將對作戰的疑慮說出口，就會沒完沒了，但自己心中也沒有堅持反對立場的信念。被騙的不只是巴納吉，所有搭乘這艘「葛蘭雪」的人都一樣。欺瞞著怨念附身的靈肉，儘管復興吉翁已無意義與目的，當自己為了逃避而投身戰鬥中時，第一個欺騙的不是別人，正是自己本身。

而那個謊言，已快被圍繞「盒子」的一連串事件所戳破。不管是辛尼曼自己，或是馬哈地，恐怕就連伏朗托也是如此。所以全部的人才會顯得一頭熱。「盒子」是否真的存在已經

無關緊要，只要能製造契機就夠了。就像馬哈地所說的，我們這些人已經等得太久，對於等待已經感到疲倦。必須趁著自己還沒忘記在等什麼之前，先採取行動才行。即使那會促使自己與一直以來迴避的醜惡爭鬥碰面，即使那條以血償血的道路會通往破滅——

「哎，應該不必擔心那傢伙吧。」

布拉特突然發出悠哉的聲音。辛尼曼則從沉思中回過神，抬起了目光。

「畢竟那傢伙現在已經完全相信船長了嘛。」

與悠哉的口氣相反，布拉特眼底蘊藏著直通心靈深處的耿直光芒。我們也都相信船長。

無法承受住他如此訴說著的眼神，辛尼曼將視線別到窗外。對於睡眠不足的眼睛來說，才剛升起的白色太陽顯得太過刺眼。

06：35

不管是人類或ＭＳ，橫躺時看起來都會比較大。在採取水平飛行的「葛蘭雪」內，ＭＳ甲板跟著旋轉了九十度，格納於其中的機體自然也全橫倒在地。受拘束器固定，「獨角獸」橫躺在懸架上的威嚴容貌正適合以巨人一詞相稱。

「我將兩挺光束格林機槍裝上左臂的閂座了。因為是用特別訂製的聯結框架接在一起的，瞄準與射擊的操作都能一元化。當然，對於盾牌的啟動也不會有影響。」

從「獨角獸」被回收以來，一直負責照顧的整備兵特姆拉說道。他似乎是只要能聊機械的話題，無論對方是誰都無所謂的類型，所以在對待巴納吉時心理也不會有疙瘩。一面將那張二十來歲、長滿粉刺的臉與拓也的形象重合在一起，巴納吉一面仰望裝備了光束格林機槍的「獨角獸」。格林機槍原本是開發給「剎帝利」用的附屬武器，現在則以雙雙包夾在「獨角獸」前臂的形式固定上去，裝備上兩挺各為四連裝的長槍身，讓機體的輪廓顯得粗獷。共計八門的砲口隔著盾牌伸出，將兵器的肅穆氣息透露無遺，更令人無法不去想像使用時會有的慘狀。

結果，在情勢所逼下，巴納吉仍被安排進入作戰的一環。為了解開拉普拉斯程式的封印，他將降落指定目標的達卡中央議事堂。鎮壓達卡是馬哈地·賈維的工作，「獨角獸」被捲入戰鬥的可能性並不高，但這些事不實際臨場也無法知道。調鬆駕駛裝的領口，巴納吉掩飾著陣陣逼上心頭的窒息感，「這樣不會變重嗎？」他將首要的憂慮問出口。

「照理說，應該可以靠著改變ＡＭＢＡＣ的設定來應對才是。如果你不喜歡太重的武器，要用光束步……麥格農嗎？那只剩下一發彈藥，就算擱在這也無妨。不過，帶在身上或

許對機體的平衡也有幫助。哎，反正靠『獨角獸』的出力，使喚起來都輕輕鬆鬆啦。」

看向懸架另一端，被懸置在裝備架上的專用光束步槍，巴納吉感覺到心情變得沉重了些。麥格農彈匣一次能釋放出相當於四發普通步槍彈的能源，雖說光束的威力在大氣下多少會被抵銷，但在城市中使用，又會造成何種後果——拍了拍嚥下口水的巴納吉肩膀，特姆拉帶著苦笑說道：「別想得那麼嚴重」

「帶去只是預防萬一。為你擔任護衛的艾邦跟庫瓦尼都是老手，只要聽他們的指示就沒什麼好擔心的。再說，等到抵達達卡，戰鬥應該也已結束了。」

漫不在乎的聲音，讓巴納吉想起原本還有一名駕駛MS的老手——奇波亞的臉。至少在巴納吉面前，特姆拉及其他乘員都不會露出怨嘆奇波亞不在的言行。巴納吉不知這是基於對他的體貼，或者是戰爭就會像讓人們的感情逐漸麻痺。「我沒有特別擔心。」敷衍了一句，巴納吉踏上通往駕駛艙的梯子。來到伸出於機體腹部的平台，他將放不下沉重心情的目光拋向「獨角獸」。

「感覺真奇怪，新吉翁的武器在聯邦軍的MS身上竟然也合用。」

「因為兩邊用的都是通用規格嘛。基座也是有互換性的。」

「明明在這種部分可以取得協調，為什麼就不能停止打仗呢？」

「在打仗的過程中，只有這部分的技術變得純熟了啊。畢竟製造的來源都一樣，將規格統一，效率也比較好。」

「所以，這只是為了亞納海姆公司的方便嗎？」

「也是為了現場方便。像現在就發揮了功用，不是嗎？」

隔著平台的扶手回答，托姆拉臉上的表情顯示：這種事想再多也沒用。如果有靠著戰爭才能活絡的經濟存在，那用效率一以貫之也是當然嗎？咀嚼著這層苦澀的理解，巴納吉爬下位於腳邊的駕駛艙。一頭倒進朝上的座椅，巴納吉將駕駛裝的背包與扣具連接。預備電源已經開啟，「獨角獸」裝備了光束格林機槍的CG圖像顯示在狀態畫面上。

搭乘新吉翁的船隻，並且等待出擊的自己——巴納吉知道這很愚蠢。但是若想究明「盒子」的真面目，只得這麼做才行。讓指頭遊走於儀表板的觸控式面板上，巴納吉確認起久未坐上的駕駛艙配置，忽然他覺得聞到一股塔克薩的味道，便停下了手邊的動作。

座席旁的輔助席仍收在全景式螢幕內側，沒有任何東西能表露塔克薩曾待過。如果戰鬥還沒結束，落得和聯邦軍交戰的下場要怎麼辦？不管再找藉口，這都是背叛塔克薩的行為，不是嗎？即使自問也求不出答案，巴納吉讓雙掌緊緊交握。大氣隆隆地撼動著船體的聲音，自耳邊呼嘯而過。這告訴巴納吉，他與達卡的距離正確實在縮短——

06:40

在石油資源枯竭宣布已久的現在，儘管往來於大洋間的油輪幾乎都已消失蹤影，但這不表示運輸輪本身已經失去了需要。雖然天然氣幾乎是與油田一同枯竭的，不過開採技術長久以來都尚未安定的天然氣水合物礦脈依然健在，由該處分解抽取的天然氣，仍繼續做為化學工業或都市瓦斯的原料在利用。除了透過管線直接輸送外，將瓦斯液化經海路輸送的方法也自舊世紀沿用至今，而這項工作則是由液化天然氣運輸輪來擔任。在往來於達卡港的船隻中，約具二十萬立方公尺積載能力的LNG運輸輪算是最大號的「客人」，遠看易錯認為航空母艦的巨大船隻，時常會寄港於工業地帶。

受到聯邦海軍所實施的海上交通管制影響，而繞了一大圈入港的「茲尤思IX」，也是這類LNG運輸輪當中的一艘。運輸輪慣有的扁平船體上，備有薄膜式的低溫隔熱槽，宛如巨大貨櫃的方形儲存槽則在露天甲板露出一部分。儘管這是艘全長達三百五十公尺的運輸輪，蒙受著自動化的恩惠，乘員連船長加起來也不過十五人。船上滿載的液化瓦斯，將會被送往貝爾·艾爾工業地帶的LNG複合園區，這也是液化瓦斯運入瓦斯化工企業的儲存槽時，在

自動化工程中所需經過的程序之一。只要讓運輸船鄰接至專用的海上停泊處，港口方面的收容設備就會進行所有的應對。

上午六點四十分，比預定時間晚二十分鐘進入達卡港的「茲尤思IX」，已經來到本身在LNG複合園區分配到的二十三號停泊處眼前。在港灣管理事務所派來的引水人指示下，於船頭安裝有緩衝材的拖船一在「茲尤思IX」前後就位，排水量達二十萬噸的巨船便靜靜地被推入停泊處。進行到這個階段，入港作業已經等同完成。一面望著熟練做出指示的引水人背影，船長正打算安心地呼出一口氣，但這些都是在腳下傳來的振動讓艦橋劇烈震盪前的事。

類似於開上岩礁時的感觸，衝擊由正下方穿透上來後，宛如船底被一陣一陣刨削的振動依舊持續傳來。這一帶原為航宙艦艇的「退避壕」，深度將近一百公尺深，吃水深度二十一公尺的「茲尤思IX」沒道理在這種地方觸礁。一邊讓持續不斷的振動絆住腳步，船長趕往正面的窗戶。確認到排列在露天甲板的儲存槽沒事，當船長正要指派人員進行安全檢查的剎那，由舷外上浮的某樣物體在他的視野邊緣出現了。

切開冒泡的海面，流下大量海水的同時，舉起的那樣物體看起來像是「爪子」。上方兩根與下方一根能彼此咬合的銳利「爪子」，令人聯想到猛禽類的腳。無法以重工機械的尺寸來測量，完全張開後不下三十公尺長的巨大「爪子」直接劈在露天甲板上，讓現場傳出鋼鐵

凹陷的巨響。不自覺地摀住耳朵的船長，看見那道「爪子」陷進舷側，並刺穿甲板上儲存槽的光景。舷側的扶手扭曲變形，構成儲存槽的鎳鐵合金像紙一般被撕裂，揮發性瓦斯隨即從裂縫噴出，眼看著白色蒸氣雲籠罩了整塊露天甲板。

保存於負一百六十度以下的LNG一旦揮發，會讓空氣中的水分凍結，並讓比重較空氣重的極低溫瓦斯滯留在周遭。那樣的低溫也讓深陷儲存槽的「爪子」結凍，更讓薄薄的冰層擴散於周圍海面，但這點程度並不足以拖住「爪子」的動作。一面撒下海水凍結成的冰柱，「爪子」在儲存槽中陷得更深，好似要連舷側一起扒開地在儲存槽開出大洞。瓦斯爆發性地洩出，隨外界溫度中和後，比重變輕的瓦斯變成白色的蒸氣雲，籠罩「茲尤思IX」的船體。

這樣下去，艦橋與待在裡頭的人都會跟著凍結。警報大作中，船長命令艦橋裡的所有人員退避，自己也離開早早開始結霜的窗口。其他乘員也打算立刻脫離艦橋，但他們並沒有時間能逃到船外。

不知是遭撕裂的隔牆冒出火花，或是「爪子」的主人刻意引起。不管原因為何，被蒸氣雲籠罩的「茲尤思IX」在某處發出高熱，使達到燃點的瓦斯轉變為火焰。此類火焰的燃燒速度較石油瓦斯慢，但紅蓮般的熾焰仍在轉瞬間包覆住船體，促使儲存槽內的液化瓦斯跟著揮發點燃。液化瓦斯一口氣全部氣化，膨脹幾百倍的氣體體積撐破儲存槽，更穿透包裹住儲存

槽的雙層船殼。「茲尤思Ⅸ」從內部產生大規模爆炸，巨大的衝擊讓餘波緩緩擴散至達卡港內。

膨發的火焰讓周圍的拖船在瞬間破碎、翻覆，火頭猶如慢動作般地緩緩燃向天際。衝擊波引起的小型海嘯撲向岸壁，爆炸的巨大聲響傳到市區中心，但沒有人能馬上理解狀況。最初採取行動的，是達卡警備隊部署於港內的MS，一目擊到湧上的蕈狀雲，他們便立刻改採戰鬥隊型，開始接近爆炸的中心處。

兩具推進用螺旋槳轟作響，氣墊式的船底破浪而行，趴在氣墊船上的RGM-86R「吉姆Ⅲ」隨時預備以光束步槍射擊。才剛得悉與潛水隊聯繫中斷，駕駛員們的應變都相當迅速。出港外的反潛哨戒機也馬上折回，打算搜索似乎已潛入港內的敵機，但被著火的運輸輪吸引去的這些人，卻不知事態已然將他們擱在一旁，並逐步有了意料外的發展。

位於貝爾·艾爾工業地帶對岸的普拉托地區沿岸，有著排列成群的海濱倉庫，從會有運輸卡車毫不停歇地出入的此處看去，熊熊燃燒的運輸輪殘渣不過像是近海上的燒紅火鉗。現在，岸壁邊際的海面已然隆起，巨大的「爪子」隨著大量水花現出了身影。那道「爪子」朝著附近的碼頭揮下，吊貨用的橋式起重機宛如紙糊的一樣被其推倒，三根銳利的爪刃隨即便陷入了水泥地之中。

支撐著「爪子」的撓性機械臂從框體傳出振動，至今一直潛身於海底下的本體開始緩緩

上浮。海面再度突起，在連接著機械臂的「腿」浮出水面的途中，長有單眼的「頭」，以及具備生物輪廓的「軀體」，也依序露出了姿態。等到所有部位都上浮完之後，那具小山般的龐大身軀將太陽遮住，有「爪子」深陷的碼頭被短暫的陰暗所包覆。海水宛如瀑布般地由其全身傾瀉而下，該物體藉著好比艦艇的自體重量將碼頭踏碎，並將另一條腿伸出的「爪子」也刺進岸壁，緩緩地攀上了陸地。

好似象腿的大腳連卡車帶蟹一起踏穿，令人聯想到寄居蟹殼的尾部氣墊轟鳴作響。於水中形態下跟腿一體化的「爪子」，在此時則是透過撓性機械臂來活動，跟獨立的雙腕一樣伸展自如。紅褐色的機體色與外形相輔相成，為其醞釀出有如龍蝦揮舞螯爪的形象。由鼠蹊朝左右伸出的裝甲腿想到蝙蝠翅膀，自其縫隙朝前方突出的頭部則綻放出幾分爬蟲類的色彩。儘管所有部位帶來的形象零零碎碎，那具備奇妙整合感的樣貌就好比一頭瘋狂的蓋美拉

（註：chimera，希臘神話中具獅頭、羊身、蛇尾的吐火女怪。）——改變為陸上形態的「尚布羅」邊推倒航道上的台棒邊登陸，同時也將固定於可動臂的利爪朝前的海濱倉庫揮下。

海濱倉庫的屋頂輕易被粉碎，將裡頭貨櫃群捏碎的利爪深陷地基。撓性機械臂將腿向前拖曳，一併前進的身體則將剩餘倉庫完全粉碎。全高最高可達三十二公尺弱、總幅七十公尺餘的巨大身軀光是前進，就能把聲勢與地毯式轟炸同等的破壞力帶到地上。在尾部氣墊推動

力輔助下，將行經的海濱倉庫一棟不剩地踏毀的「尚布羅」，開始朝達卡市中心進擊。

對於以著火運輸輪為目標朝海上移動的「吉姆Ⅲ」隊來說，那副光景看起來就像一座由鋼鐵構成的山脈在移動。從那裡到普拉托地區的官廳區只有四公里不到的距離。敵人的目的自不用多想，他們急速轉向，朝著疑似MA的物體的登陸地點趕去。但是，這樣的動向全被潛伏於海中的「傑・祖魯」隊察覺到了。

舉起裝備於前臂的格鬥用爪刃預備，三架「傑・祖魯」各自接近移動於海上的氣墊船。雙方交錯，刺進船底的爪刃輕易將強化橡膠製的氣墊組件撕裂，氣墊船打滑似地停止運作。被四十節的慣性拖累，機體大幅失衡，被氣墊船甩開的「吉姆Ⅲ」摔落海中。儘管不會溺水，並非水陸兩用機的MS也沒道理能在水中維持運動性。就在連上下都分不清的混亂中，「吉姆Ⅲ」的駕駛員連忙想辨別海面的位置，但映於他眼中的卻是直直劈落的高熱短刀。

將高熱短刀插進「吉姆Ⅲ」的駕駛艙後，「傑・祖魯」立刻將其拔起，並背對湧上的幾道氣泡與傳導液打水離去。其他的「傑・祖魯」也收拾了各自的獵物，再度潛身海底，等待著後續的敵方部隊。由於這一切都發生在海中，達卡警備隊想掌握事態並採取正式的應對行動，還需要幾許時間。著火的運輸輪與陸續沉沒的氣墊船，目前仍不過是因果關係未明的事態片段而已——毫不理會那陣混亂，「尚布羅」確實地將異形般的身影朝普拉托地區推進。

巨大軀體引發地鳴的同時，緊急警報的音色也在街區響起。睽違數年，那陣嗡鳴聲在市內各處的喇叭傳出，讓早晨尚未完全睡醒的市街騷動起來，挾帶暗中接近的慘禍預兆，警報撼動著達卡的空氣。

07：02

「你說達卡遭受敵襲!?」

為了迎接即將發布的對空監視部署，當布萊特正在艦長室洗臉讓自己清醒時，消息傳到了他的耳中。一衝進艦橋，布萊特便高聲確認。「是參謀本部傳來的報告。」立刻如此回答的梅藍副長一臉正經，讓布萊特嚐到被人堵住呼吸的滋味。

「是空襲嗎？敵人數量有多少？」

「不知道。本部似乎還沒有掌握住狀況。與達卡警備隊的衛星連線也中斷了。」

米諾夫斯基粒子──無論是由敵人或我方所散布，戰鬥的規模肯定非比尋常。這不會是小事，與這麼說著的梅藍交會眼神，布萊特將視線轉向背後的航術螢幕，並且概略計算了從

「拉·凱拉姆」的現在位置到達卡間的距離。接獲觀測到疑似V-TOL船噴射煙的通報，

「拉‧凱拉姆」將航向定往西撒哈拉地區已過三十分鐘餘。仍在加速過程中的戰艦正行經利比亞沙漠上空，到達卡有五千公里弱的距離。若將加速與減速的工夫考慮進去，抵達達卡是在約一小時後。鑒於戰艦在大氣底下的加減速性能，已不可能讓時間縮短更多。即使先開上宇宙再衝入大氣層，在這距離下也會超過達卡的所在位置。只能直接從高空全速趕去嗎──

「全艦，乙種警戒配備。要ＭＳ部隊待命。」

做出結論前，布萊特的嘴已經先動了。眼前既沒時間、也沒必要等候參謀本部的指示，首先得趕往現場、首先得確認狀況，對於針對聯邦政府設施的急迫侵害，隆德‧貝爾部隊被賦有無條件的處置權限。「本艦自現在起將趕赴達卡。加快設定最短航術的腳步。讓斥候的『傑斯塔』搭乘噴射座，上頭加裝噴射器，將其射上彈道軌道。」一面將能想到的指示發布下去，布萊特坐在艦橋中央的艦長席。「拉‧凱拉姆」的一般艦橋橫幅為十五公尺強，縱深則為六公尺強，呈現橫長的構造，於一般航海部署下共有八名乘員執勤。在警報響起後沒過多久，會在警戒配備時增補的兩名執班乘員也趕至現場，艦橋裡浮現帶有些許緊張的活力。

「視情況，也會開啟戰鬥艦橋。各部檢查迴路！」粗聲叫喊的梅藍，也擺出久隔三年沒展現的實戰臉孔。即使教育再徹底，訓練時也無法製造出這種空氣。自覺幾天來的倦怠已從腦袋一掃而空，布萊特自言自語地嘀咕：「對方布的是什麼局……？」這兩天內，「拉‧凱

拉姆」特地前往中東，只為守候吉翁殘黨軍的動靜，但他們零星分布於沙漠的據點，卻始終沒有醒目的動作。不知道是從天上掉下，還是從地裡頭冒出，來路不明的敵人突然攻打達卡。「會與通報中的Ｖ－ＴＯＬ船有關係嗎？」站在艦長席旁邊的梅藍小聲地接腔。

「如果在西撒哈拉觀測到的噴射煙，就是來自於那艘『葛蘭雪』……」

「這有可能，但我不認為對方具備足夠攻打達卡的戰力。要是船上載有『拉普拉斯之盒』，理應會先思考返回宇宙的方式才對。」

「我聽說『帛琉』也被放棄了。『帶袖的』一夥失去據點後，有沒有可能發動不顧一切的特攻？」

「自詡為夏亞後裔的那些人，不至於單細胞到那種程度……我們是被先發制人了吧。」

布萊特多講的一句，讓梅藍皺起臉上的粗眉。從「工業七號」的異變開始的一連串事件，究竟與達卡遭受攻擊有無關聯？光從羅南・馬瑟納斯給予的情報來看，根本推斷不出真相。如同「拉普拉斯之盒」這個充滿謎團的字眼所暗示的，一連串的事件底下，應該有更複雜而根深柢固的緣由存在。只要無法接近那個核心，布萊特明白，自己只會被當成一顆好使喚的棋子，永遠在事態的外側徘徊而已。

他想要情報。可以不必藉由主義或利益等有色眼鏡來看的純粹情報，這就是布萊特想要

得到的。這麼想著，當布萊特在腦海裡喚出幾張有因緣的臉孔時，通訊士說道「早期預警機

uniform eleven

U011要出動了」的聲音傳來。布萊特則脊椎反射地回了一句「要他們快點」。

「可能還會有後續的出動。要駕駛員保持著出擊態勢待命。」

「了解，轉告MS部隊。」

「機關室，反應太慢了。你們在搞什麼！」

事情一旦開始，習於應對的身體便自己動了起來。邊朝著艦內的無線電怒斥，布萊特觀察在這三年內多少已變得遲鈍的乘員動作，忍住心中的焦躁，他將視線轉回正面。在任由自己陷入盤算之前，得將正確情報弄到手才行。在艦橋全體正因加速的律動微微震盪時，這般想法急速穩固於布萊特的心中。

07：09

由於雙肩裝備有巨大得覆蓋到頭部的電子戰組件，使EWAC形態的「傑斯塔」遠看像是無頭的機體。架設於兩腕的觀測機器也是氣派十足，率先離開了MS甲板，EWAC機在穿過與彈射甲板相通的氣閘後，便從視野消失得無影無蹤。

彈射器上準備有噴射座，EWAC機的任務就是在搭乘上去後，先行到前線將收集的情報回傳母艦。雖然有MS搭乘的噴射座速度不到1馬赫，但若額外裝備噴射器並使其搭上彈道軌道，就能比加減速都需要花時間的戰艦早一步到達卡。即使只能早個十分鐘的程度，這樣珍貴的差距已能在戰場決定生死。

加速中的艦內會依移動方向不同，而讓身體感到有如登上坡道般的負荷感。氣閘開放，解除加壓狀態的MS甲板上缺乏充足的氧氣，因此利迪是隔著頭盔面罩目送EWAC機離去的。而後他直接跑在牆際的窄道上，透過懸架的吊艙進入「德爾塔普拉斯」的駕駛艙。利迪之所以會一頭撲進去，讓自己落得斜栽在線性座椅前的下場，是因為他在無重力狀態之下已經養成了習慣。一被駕駛裝包得密不透風，就會讓人不自覺地產生待在宇宙的錯覺。

「注意一點！這裡有重力哪！」

將上半身伸進駕駛艙之後，哈南上士隔著彼此接觸的頭盔朝利迪怒斥。為「德爾塔普拉斯」擔任專屬整備長的她，在「拉‧凱拉姆」之中似乎算是數一數二的整備好手。儘管沒有上妝的臉與往後束起的金髮都讓哈南看起來毫無魅力，但是就一起工作的女性來講，不會因為利迪的出身便特意關照的這一點，仍然讓他感到無可挑剔。「了解！」吼著回答的利迪一面摸起疼痛的脖子，一面將儀表板拉到面前。動力已經啟動，全景式螢幕上映出了廣大的M

Ｓ甲板，以及ＲＧＭ－９６Ｘ「傑斯塔」排列在甲板上的威武模樣。

將預備出擊的ＥＷＡＣ機以及停在檢修處的一架機體算進去，艦內的ＭＳ總數為十二架。會將「里歇爾」與「傑鋼」一類的既有機體盡數移去，並替換為評價尚無法定論的新型機，完全是因為此次出航的目的只限定於測試機體。看來「拉・凱拉姆」的乘員似乎也跟自己一樣，都對於預定外的事態感到困惑，只得拚死命地去應對。忽然這麼想到，利迪跟著思考；敵人在這種時候攻打首都的企圖為何？思索到一半，無線電發報『Ｕ００１通告各機』的聲音，又讓他豎起了耳朵。

『前線的狀況判明後，由索頓中隊先發。視戰況發展，也可能讓多特中隊出動。各機維持現狀，待命出擊。』

軍服１號——擔任拉・凱拉姆ＭＳ部隊隊長的索頓中校，帶有一種聲音聽來過於簡潔的味道。利迪不禁抬起頭，他注視索頓映於通訊視窗上的臉。包含奈吉爾等三連星的成員，索頓中隊共有六架機體，而多特少校率領的多特中隊同樣也有六架機體。利迪不屬於任何一支中隊。『所有人都掌握到「傑斯塔」的特性了吧？雖然其中也有缺乏實戰經驗的人……』打斷索頓繼續說的聲音，利迪放聲：「請等一下！」

「我的羅密歐００８是由哪支中隊指揮？」

『羅密歐008在編制外。請你在艦內待命。』

「請讓我也加入先發！若是在艦內待命，我就無法完成參謀本部直接下的命令。」

在通訊視窗另一端，即使隔著面罩，鷹勾鼻皺起臉看向自己，正惡狠狠地轉動細細的眼睛。利迪也感覺到，聽著無線電的所有人正悶聲皺醒目的索頓，但他顧不得這些。不管敵人的目的是什麼，達卡受到攻擊，十分可能與「盒子」有關。要是不能讓自己永遠置身狀況前，就會失去來這裡的意義。

『這段通告不會變更。噴射座的數量有限。先發部隊沒那個餘裕讓你加入。』

「『德爾塔普拉斯』是可變機種，即使在重力下也能自力飛行──」

『我說過，通告不會變更。』

索頓冷淡的聲音中，能嗅出最後通牒的味道，利迪無法將吞進嘴裡的話吐出。對方並不是在刁難。不能讓來路不明的新成員加入部隊，為實戰帶來不確定因素。身為指揮官，索頓做出了正當至極的判斷。明白這一點的自己，以及執意要履行「家」的義務的自己。被兩個自己給扯裂，利迪又嗜到身心扭曲的痛苦，這時，他聽見一陣聲音插口道：『隊長。』

『噴射座剩餘數為六架。在多特中隊出擊之際，先發隊的噴射座必須全部回母艦。考慮到這點，若是將羅密歐008當成先發隊的代步工具，就能為後發隊留下一架噴射座。』

和平常一樣，闖進通訊視窗的奈吉爾仍舊是一副讓人讀不出心思的眼神。索頓也承認三連星的實力，這番辯護使動搖的空氣散播在無線電之中。

『相對的，有一架可以不用回來。或許只靠先發部隊就能發動空陸兩面的立體作戰。』

『但是……』

『要是能將噴射座留給後發隊，還能讓負責中繼的機體持續滯空。就確保通訊的觀點來看也是——』

『我明白了。那麼，就讓羅密歐008與先發部隊同行。由三連星的人來照顧。』

既然雙方有在「歡迎儀式」中交手的因緣，就算將新成員給三連星帶領也不會有問題。

以有實戰經驗者的風範，索頓迅速改變結論，留下『詳細資訊隨後會告知各位，通訊結束』後，便從通訊視窗上消失。失去答謝的機會，利迪隔著視窗注視奈吉爾那對讀不出心思的眼睛。你是什麼意思？質疑的視線沒有得到回答，切斷通訊的奈吉爾也從利迪視野裡消失。

『你可別誤解了。』

取而代之地，是華茲的聲音從個別迴路切入。『我們沒有承認你的技術。奈吉爾隊長只是為了顧及效率而已。』

『沒錯。不過，你還是欠我們人情哪。參謀本部到底對你下了啥直接命令，之後可要說

給我們聽聽。』

同樣是透過個別迴路，戴瑞接著說道。這些人原本都會成為UC計畫的測試駕駛員，潛伏於事件裡的真相相對他們來說，大概也是切身的問題。在曖昧間認知到這點，利迪讓身子沉沉坐進線性座椅。如果事情能和人講明，一開始就不會這麼辛苦了。內心嘀咕到一半，一陣搖撼肚子底部的轟鳴聲響徹周遭，甲板內的吊車與索具開始微微震動起來。

聲音來自於預備先行離去的EWAC機，載著它的噴射座已經點燃了火箭引擎。跟著則有線性驅動的彈射器發出獨特運作聲，兩道聲音相乘在一起後，火箭噴射的轟鳴聲便逐步從艦首的方向遠去。射出的下一個瞬間，與爆炸聲相去無幾的巨大聲響從隔牆另一側傳來，利迪彷彿看到噴射座拖著長長噴射煙飛去的幻覺。趕過早已超越音速的母艦，名副其實地，那是一顆描繪著拋物線軌道朝達卡飛去的子彈──

希望能趕上。小時候在父親帶領下見識的達卡光景浮現腦海，利迪不自覺交握起雙拳。

07：24

集政經中樞於一處的普拉托地區中，也有住宅區存在。雖然大多數都是提供給高級官僚

使用的官舍，但其中也有幾間讓企業作為宿舍使用的集體住宅，這些房屋在達卡的頂級地段構成了一處幽靜的公寓大廈區。

正因為這個地段幾乎完全實現職住一體，居民迎接早晨的時刻也特別晚。由此到辦公大樓區只有兩公里不到，若是利用公車或自家用車，即使八點半才出家門也能趕上上班時間。

因此，平時每個家庭都要過七點才會起床，但只有這天不同。從七點以前就響起的緊急警報，已經強制將居民們從睡眠中喚醒。

『繼續為您播送新聞快報。軍方正於達卡港展開防衛戰，普拉托地區一帶已發布命令，請居民疏散至警戒區域外。住在警戒區域的觀眾，請留意電視或收音機的新聞，冷靜進行避難。隨身行李應控制在必要最小限度內……』

像是有東西墜落在附近的地鳴聲，讓房屋的窗戶跟著搖晃起來，開口時神色緊張的播報員，則在畫面中變得模糊。衛星電視無法收到訊號，攜帶型電視與收音機只能聽到雜訊。收看新聞的一名主婦，嫁的是服務於海洋財團的丈夫，那也是在普拉托地區設置分公司的企業之一。她放棄辨識應避難地區的字幕，離開電視之前。這名主婦從雜物間中取出防災背包，整座達卡市的居民都被賦予了準備防災背包的義務，但她沒想到真的會有用到的一天。也讓剛滿五歲的小孩背上兒童用背包，主婦迅速將其背在肩上。從九年前發生議會佔領事件之後，

速將換洗衣物與瓶裝水塞進包包。「你快一點！」她朝著待在盥洗室的丈夫怒斥。「我懂

啊！」這麼吼了回去，丈夫的臉看起來還有一半沒睡醒。

「不會是防災訓練吧？」

「訓練哪會有這種聲音？喏，米奇也快點！」

望著電視轉播畫面，就讀市內幼稚園的兒子一副不了解事態的表情。他看到轉播畫面中冒出黑煙的港口，還悠哉地指著電視說：「啊，是貝納德公園！」想到要是照這樣下去，恐怕連電梯都會停止運作，主婦急著將手伸向門把。就在這時候，至今以來最大的爆炸聲響徹於周遭，房間的地板婦走向玄關。一家人是住在大廈的二十五樓。

也浮起了幾公分。

餐具破裂的聲音，以及東西倒塌的聲音隨後傳來。叫道「怎麼回事！？」的丈夫衝向窗戶旁，主婦也抱著小孩起到他身邊。打開震動尚未停止的窗戶，他們來到陽台。由於幾乎同高的公寓就蓋在對面，這座陽台的景觀並不算好，但隔著對面公寓的樓頂，火焰與黑煙正噴湧而上，一幕從未見過、好似全景畫一般的光景正呈現於他們眼前。黑煙緩緩膨脹，蕈狀的傘面高高在空中張開，無數火球則從傘底逐步擴散向四方。描繪出拋物線，火球撒落在市區之中，主婦目睹到其中一顆飛向了他們。

某種著了火的細長物體背對膨發而上的黑煙，在他們眼前逐漸變大。「那是什麼？」

「是手嗎……？」低聲與丈夫如此對話的片段，成了她最後的記憶。「是手手耶！」抱緊指著外面這麼叫道的孩子，打算離開陽台時，已為時已晚，那物體直擊了一家人所住的公寓。

「吉姆Ⅲ」讓爆壓扯斷的手腕，從斜上方穿進了公寓大廈上層，並且壓碎數層樓的地板，深深陷進建築物之中。仿造人手打造出來的五指埋入瓦礫下，混有玻璃碎片的粉塵爆散而出，籠罩住整棟公寓。像是要將這陣煙塵撕開，兩架MS掠過公寓的上空，但對於和建築物一起粉碎的人們來說，這已是跟他們無關的事情了。

組成每兩架一組的隊形，不斷跳躍的六架「吉姆Ⅲ」朝港口的方向前去。每次著地，柏油地上便出現龜裂，抬起巨大身軀的核融合火箭的噴射煙正掀湧陣陣熱風。背對因風壓橫倒在地的卡車，前頭的「吉姆Ⅲ」著地於阿仙奴大街。立刻躲進大樓的死角後，「吉姆Ⅲ」將手持的光束步槍指向大街。槍口朝著的方向，出現了從港口登陸的異形MA身影。

不知道該以蝦子或是寄居蟹比喻其身形，那架MA動起身子，威嚇一般地將巨大的尖爪伸向前方。就算是再寬闊的大街，也不可能在毫不毀損任何建築物的情況下讓這架MA通過。在它爬過之後，由焦黑瓦礫堆成的路徑自港口一路接續至此，途中更有顯示出MS爆炸痕跡的大洞。只對峙了短短的一瞬，意外敏捷的利爪將大樓劈成粉碎，「吉姆Ⅲ」則與碎散

機動戰士
鋼彈UNICORN
MOBILE SUIT GUNDAM UNICORN

的瓦礫一同後退到一個街區之前的交叉路口。

不能隨便接近對方。包覆在鼠蹊左右的裝甲上開有孔穴，那正是令「吉姆Ⅲ」戒慎恐懼的擴散MEGA粒子砲砲口。只要那裡一發出閃光，霹哩作響的人工雷光就會放射狀地肆虐於當場，使周圍的大樓與道路瞬時熔解、飛散。

「從外表看不出，對方速度很快。別站得太前面！」

「總之先引誘它到市區外，將它逼回港口的方向！」

那是「吉姆Ⅲ」駕駛員之間的暗號。當前頭的一機吸引住MA注意時，後續五機要趁機散開到對方周圍，並各自從大樓死角用光束步槍瞄準。相對於能夠輕易躲在六層樓高的大樓後的「吉姆Ⅲ」，MA的全高相當於十層樓高的建築物，橫幅長度更有縱幅的兩倍以上。至於將利爪伸出的全長，則恐怕已達一百公尺，要射偏目標反而比較困難，但六架「吉姆Ⅲ」所射出的光束並沒有傷害到MA。

受到包圍的前夕，MA開啟突出於後方的貨櫃艙門，將小型的物體發射到空中。噴煙由貌似甲殼的貨櫃區塊湧上，總計有十件物體被射出。遠看像是飛彈的物體在射出的同時，便點燃了姿勢協調推進器，並且靠本身的推力漂浮於空中。

貌似小型氣球的物體下方開作三叉，展開宛若花瓣的組件上，綻放有鏡面一般的光澤。

242

包圍在MA周圍的反射BIT迅速移動，擋到了從四面八方射來的光束彈道上，並以其鏡面組件將MEGA粒子彈阻擋下來。與被光照射的鏡子相同，高熱粒子聚合而成的光彈以光速受到反射，使得垂直扭曲的光束被彈向意料外的方位。

受反射的光束貫穿大樓、道路，也穿透了「吉姆Ⅲ」的駕駛艙。遭僚機發射的光束直擊，立刻有兩架「吉姆Ⅲ」失去機能，隨即噴湧出爆炸的火焰。飛散的裝甲碎片炸垮街燈，煙霧瀰漫的市街湧上新的黑煙。

「它將光束彈回來了……？」

等到隊長理解的時候，生存下來的部下早已自暴自棄地胡亂發射出光束，這又讓兩架「吉姆Ⅲ」被反射的光束所擊潰。紅褐色機體為爆炸的返照光芒所籠罩，MA若無其事地再度前進。宛如群聚於大魚周遭的小魚那般，一併作出行動的反射BIT在空中搖曳；疑似頭部的部位上，MA的單眼正在縫隙之中閃爍著。從那目光感受到非人的妖異氣息，隊長的情緒於瞬間迸發。降落至路邊，他讓機體拔出光劍，「吉姆Ⅲ」一面以光束步槍朝MA做牽制射擊，一面衝進了對方的懷裡。

「你這傢伙！」

只要能突破BIT的防禦陣勢，並鑽進MA的內側就有勝算。描繪出Z字形軌道，隊長

機擊劍劈向MA，但迅速移動的尖爪比他更快一步，根本連後退也來不及，「吉姆Ⅲ」就被招住了。讓尺寸匹敵自己身高的巨爪夾住，「吉姆Ⅲ」被高高舉起，變成了一只敲向左右大樓的人形榔頭。機體二度、三度被甩在空中，最後更以倒蔥的體勢重重撞上地表。於瞬間達到音速的衝擊將「吉姆Ⅲ」頭部砸扁。從線性座椅被甩出的隊長也折斷了頸骨，當場死亡，但這對MA而言都無所謂。拋下變成壞掉的人偶的「吉姆Ⅲ」，MA將兩支巨爪當作推土機的鏟子舉起，一邊摧毀著礙於去路的大樓，一邊持續前進。

構成尾部的巨蛋狀氣墊撐起其巨大身軀，內藏於兩腿的小型米諾夫斯基航空器，則在腳底製造出I力場，靠著與地面的反作用力，質量龐大的巨爪得以靈活驅動。獲得在地上才能發揮真正價值的米諾夫斯基航空器的力量，「尚布羅」有如在冰上滑步般前進，並藉著本身的巨大身軀將辦公大樓區的建築物一一推垮。對於總算開始避難的人們來說，那副姿態完全就是鋼鐵的「怪獸」，區區空襲不能引起的恐懼與混亂，支配了整塊普拉托地區。好似小山的身軀每次移動，就會有大樓倒塌，粉塵的怒濤在街道掀起茶褐色的濁流。瓦礫與玻璃的瀑布傾瀉至不知該逃向何方的人們頭上，被爆炸風壓彈開的車子則撞進百貨公司的展示窗。

由達卡航空基地起飛的聯邦空軍戰鬥機——TIN CODⅡ的駕駛員們，從上空一千公尺看到了那幕地獄般的景象。為了進行檢修，剛配署的可變式MS都已移送至工廠。除了

ＴＩＮ　ＣＯＤⅡ之外，達卡航空警備隊並無其他戰力，駕駛員們原來是抱著從旁支援的想法出擊，然而現場的狀況卻背叛了他們的預測。理應守在第一線的ＭＳ一架不剩地被擊毀，可說是毫髮無傷的ＭＡ依舊持續進擊。

『光束武器對目標無效。允許戰機使用空對地飛彈。拖住目標的腳步。』

「可是，市民還沒避難完……」

在駕駛艙罩另一端捕捉到逼近眼前的ＭＡ威容，駕駛員不禁叫道。隔著滯留的粉塵與噴煙，也能看見蠢動於路上的市民行列。難民集團的尾端與目標距離不到兩百公尺，來不及逃跑而留在目標腳邊的人也不少。使用飛彈會帶來什麼樣的結果，根本無須多想，但防空司令部的命令並未被推翻。

『阻止目標接近議事堂是最優先的事項。開始攻擊。』

沒有選擇的餘地了。前往議事堂的中途也有住宅區。一瞬間閉起眼睛，駕駛員將點綴路上的無數衣服色彩趕出視野，回答道「了解，開始進行攻擊」之後，他拉下操縱桿。與僚機一同進行攀升，ＴＩＮ　ＣＯＤⅡ在提升高度的同時，也發射出機翼底下的空對地飛彈。

飛彈群亦從後續的兩架編隊射出，拖著數道白色噴射煙，彈頭殺到ＭＡ面前。剎那間，ＭＡ的擴散ＭＥＧＡ粒子砲發出光芒，浮游於周圍的反射ＢＩＴ也染上同色的閃光。理應朝

機動戰士
鋼彈UC UNICORN
MOBILE SUIT GUNDAM UNICORN

四面八方放射的光束射向BIT，以BIT為交點，反射又反射的光束交織出一張光網。光網變成一道狂暴閃爍的雷光屏障，讓直線前進的飛彈包裹上一層高熱粒子構成的薄膜。

火球陸續膨發，爆發的煙霧覆蓋住MA。風壓粉碎周圍大樓的玻璃，來不及逃離的人與車宛如玩具般地被吹飛，但目標明顯未受損傷。飛彈全都在MA跟前遭到擊墜，並且爆發。

「光束構成的屏障……它是將那當成了防護罩嗎!?」

行經目標上空後，戰機在飛到港外時緊急轉向。一面受到劇烈的橫向G力侵襲，駕駛員將火器管制裝置切替為火神砲。如果屏障是由反射的光束構成，應該不可能長時間持續張開。用連續砲火突破屏障，倘若順利，或許還能擊墜一架BIT下來。不到一秒內便定好對策，也對僚機做出指示後，駕駛員在抬頭顯示器的準星上瞄準了目標的背部。指頭放上扳機的瞬間，MA忽然轉過身，並且迅速抬起本身細長的頭部。

酷似蛇頭的頭部朝上下裂開，左右的護罩也跟著滑移，宛如一隻張開大口的大蛇，MA的單眼詭異地發出光芒。位於口腔深處的大口徑MEGA粒子砲只在瞬間冒出帶電的火花，隨後粗大的光帶便朝著接近的戰鬥機編隊迸發。

一邊從口中吐出光束火焰，由蛇腹構造支撐的MA頭部微微偏向右方。一併移動的光帶也化成扇形薄膜，掃射過上空。面對威力匹敵艦砲的MEGA粒子砲，不具裝甲概念的戰鬥

機就跟紙飛機一樣。接觸光帶的TIN COD II轉眼間就被剝去外裝，駕駛員更在確認到光芒之前便已慘遭焚殺。受到直擊的兩架戰機幾乎完全成為黑炭，失去原形的機體四散於空中。剩下的兩架戰機也被衝擊波彈開，還來不及啟動逃生裝置，就迎接了墜落市區的命運。

墜落的戰機隨即爆炸，使新的火頭在達卡升起。望向牆際整面螢幕上的黑煙，馬哈地，賈維忍俊不住地笑出聲。「尚布羅」發揮了預料中的性能。即使達卡所有戰力都在此集結，也無法在它身上造成任何損傷。深信地上已不會再有大規模戰鬥的聯邦軍，竟是如此脆弱。

負責操縱的阿巴斯、負責索敵的瓦里德，以及透過精神感應裝置，操縱反射BIT為「尚布羅」張開銅牆鐵壁的羅妮。三名兒女的操作都沒有需要擔憂的地方。只要有BIT的屏障在，「尚布羅」的防空能力就可說是無敵。達卡警備隊的MS不足為懼，從海上接近而來的敵人增援則有「傑‧祖魯」部隊負責牽制。若不將核彈或熱壓炸彈投下，聯邦根本無以應對，但他們不可能會有在首都中央使用這些武器的膽量。

「方位一四七，戰鬥機編隊再度接近。」

「前方也有MS部隊過來。議會周圍亦有MS聚集。吉姆型MS六架，坦克四架。」

「對空防禦！」

在阿巴斯與瓦里德的報告間，羅妮澄澈的聲音交織而入。其敏銳的感性經精神感應裝置

增幅，驅動著反射ＢＩＴ對充滿的敵意產生反駁。猶如生物般地重覆著聚合離散，馬哈地對

ＢＩＴ反彈敵方光束的動作感到滿意，隔著捲起漩渦的火花望向帝國飯店的高層建築。在達

卡的摩天樓之中，那座高達一百五十樓的超高層大樓顯得格外高聳。無視於眼底的地獄，象

徵西洋物質文明的高樓仍舊以無關己事的表情聳立於彼端──

「阿巴斯，將機首轉向方位一七八。」

順從忽然湧現的狂暴衝動，馬哈地下令。「攻擊目標，帝國飯店。準備發射主砲。」

坐在前方座席的三個人同時肩膀一顫。「您是說，飯店嗎？」第一個轉頭的阿巴斯開

口。也看見羅妮睜大的眼睛的馬哈地，發出辯駁：「那不是飯店，而是象徵。」

「那象徵著玷污我等穆斯林的土地，並且吃垮了這顆地球的白人們的文明。」

「可是，父親，那裡是與作戰無關的地方。無意義地讓損害擴大，只會煽動人心中的敵

意而已。」

無視於說不出話的兩位哥哥，從座席起身的羅妮緊繃地望向父親。承受住她的視線，馬

哈地靜靜說道：「羅妮，那裡的人都曾嘲笑我。」

「只會在外表上模仿白人，骨子裡仍是把刀子掛在腰上的野蠻人……他們是這樣看我

的。不管是櫃檯人員、門房，還是擦身而過的客人都一樣。即使嘴巴上不說出來，只要看眼

晴就知道。不管皮膚是什麼顏色，那些傢伙都把靈魂賣給了白人社會。對那些人來說，我們不過是獸籠中的動物罷了。為了換取承認多元文化的自我滿足，我們這些悲哀的野獸才會被養在動物園裡。」

我瘋了嗎？在腦袋的角落如此自問，馬哈地給自己的答案是「那就瘋吧」，他從啞口無言的羅妮面前別開目光。父親、祖父、以及羅妮的母親，都是在絕望與悔恨中死去，為了讓那些靈魂的遺憾得到發洩，自己才會苟活。一邊在白人的社會裡接觸頂級的教養與文化，一邊也繼續當個憎恨他們的異類，嚐盡困苦、欺瞞、背信的滋味。過著如此充滿矛盾的人生，即使會心智錯亂也是理所當然，但一切都是為了今天這個日子。現在不發狂又該如何？是誰讓自己發狂的？

「白人殺了神，並且將用不著的人類丟到宇宙，他們在這顆星球上建立了屬於自己的會員俱樂部。那座愚弄神的傲慢高塔必須被摧毀，快攻擊！」

再度打開口腔，讓ＭＥＧＡ粒子砲露出的「尚布羅」抬起沉重的頭部。以ＢＩＴ反彈數發敵彈之後，高出力的光束使得周圍空氣等離子化，直線伸展的豪光瀑布直擊帝國飯店。

光束穿進中間的樓層，從五十三樓到五十九樓被燒穿，光束在瞬間內便貫通至另一側。

光是如此，就有數百人在避難途中被蒸發，但射出時間長達兩秒的ＭＥＧＡ粒子不只穿透大

樓，更順著發射角帶來了橫掃而過的破壞。

貫通大樓的光束由左揮向右，讓醜陋的焦黑痕跡擴散在鋪有玻璃的外裝。帝國飯店遭到橫線切開，以橫斷面而言，它已失去橫幅的四分之三，更有縱高七層樓的空間被挖空──理所當然地，以消失的部分為界，帝國飯店折成了兩截。

粉塵宛如土石流一般湧瀉，喪失支撐的上部樓層緩緩傾倒。一面傾倒、一面瓦解，上部樓層最後終於橫躺在地，化作數千噸的灼熱沙土，撒落到眼底的大樓群上。融合在一起的瓦礫、玻璃、人類從天而降，讓周遭的大樓與道路埋入粉塵底下。周遭建築的原形逐漸崩壞，而勉強保留住大樓形體的上部樓層又靠到其上，遭壓垮的大樓群頓時讓慘烈巨響響徹市區。

粉塵構成的海嘯注滿所有能稱為道路的道路，更吞沒了陷入恐懼的人們，範圍越發擴大。一邊身陷於茶褐色的霧靄底下，「尚布羅」將頭轉向議事堂所在的方角。張開的口腔彷彿正要將天空吞入，使得妖魔咆哮的身影隔著煙塵浮現而出。

『各位觀眾看到了嗎!?⋯就在剛剛，帝國飯店倒塌了！這簡直像是支撐大地的支柱折斷的

聲音。粉塵與熱風甚至也吹到了這裡……！』

「達卡的轉播影像傳來了！」當某個人這樣開口時，「葛蘭雪」抵達作戰空域已經經過十分鐘，也將出擊前檢查從上到下完成了一遍。

約有十名乘員待在MS甲板，零零星星地聚集到甲板的一角。看見護衛機的兩名駕駛員也加入那陣行列，巴納吉也跟著離開「獨角獸」的駕駛艙，湊到了人牆的最後一列。接收到電視轉播的訊號，牆上的通訊面板播映出畫面，巴納吉從螢幕看見由海岸上空拍攝到的摩天樓。簡直就像城市整體在燃燒般，放眼望去盡是升煙瀰漫，達卡的摩天樓有一半已沉入粉塵的汪洋之中──

『是誰在什麼樣的目的之下，發動這樣的攻擊？詳細情形完全尚未得知。也有未確認消息指出，被稱為MA的兵器上頭，標示有新吉翁的徽章……啊，它又發射光束了！正在爆發的是聯邦的MS嗎？好大的聲音。我也不知道自己能繼續在這裡播報多久……』

變強的雜訊掩沒了之後的話語，綻放於畫面的爆炸光芒也不復看見。在米諾夫斯基粒子散布下，光是能接收到電視轉播訊號就已接近奇蹟了。所有人都沉默不語，與嚥下口水注視著螢幕的乘員們一樣，巴納吉也凝視著拍攝到目前達卡情況的影像。在雜訊另一端，可以看見新的蕈狀雲因爆發而噴湧。他明白，從中折成兩段的高層大樓似乎就是與馬哈地進行會面的

帝國飯店。像是有大得驚人的壓路機開過一樣，破壞的軌跡由港口一直線延續而去，前頭則是迸發光束光芒的異樣物體……若是由上方看去，那架MA也像是一隻張開翅膀的甲蟲。它踐踏過航道上的一切物體，並且讓破壞的慘禍逐漸擴大的情狀，都能從畫面上清楚看見。

這是怎麼回事？與羅妮一起走過的街道，讓辛尼曼請了酒的沿海城市，就好像被橡皮擦擦過一樣地逐漸在消失。和「工業七號」一樣──不，在那裡的時候，還能感覺到敵我雙方都努力想把損害壓抑到最低的意思。這裡卻沒有。那架機械正重複著為了破壞而破壞的行動。看來就像是蓄意要煽動起敵意、讓損害擴大，藉此誇耀自身一樣。

「這不是一面倒嗎……？」

「那就是什麼『杜拜末裔』駕駛的機體嗎？」

乘員們臉色發青地低語。邊注視著MA的動向，特姆拉也是一副被景象壓倒到說不出話來的表情。攻打達卡──指的就是這回事？這就是名為馬哈地‧賈維的男人的做法？心臟陣陣狂跳，感覺到衝上頭頂的血液正讓自己變得昏沉，巴納吉握緊雙拳。等待這場破壞將達卡剷平，再讓「獨角獸」降落至指定座標。這就是自己分配到的工作？承認自己身為狀況的一部分之後，所謂「狀況」的內容就是如此？

我不能接受。不管是容忍這種事的人，或是自以為清楚狀況就讓人安排進其中一環的自

己，我都絕對不能接受。從圍著通訊面板的人牆退了一步，巴納吉仰望默默地橫躺著的「獨角獸」，以此為契機，他拔腿衝了出去。

穿過ＭＳ甲板，巴納吉來到通往船首的通路。一邊忍住想將硬挺的駕駛裝脫下扔棄的衝動，他以手動開啟閉鎖中的氣閘，朝位於通路盡頭的艦橋跑去。這一定是搞錯了，對所有人來說，這都是預料外的事態才對。朝著停不下悸動的胸口反覆說服，巴納吉來到讓紅色燈照亮的艙門前，他撲也似地衝進艦橋。

定員三名的「葛蘭雪」艦橋只有客機操縱室的寬廣程度而已。走進門口，旁邊馬上就有船長席，由那走下一階的地方則有操舵席與航術士席並列。只用手遮了一瞬由前方窗戶照過來的光，巴納吉看向坐在船長席上的辛尼曼。有些驚訝地轉頭後，辛尼曼立刻別過目光，領教到方不自然的態度，巴納吉感到自己就要叫出「船長」兩字的嘴僵住了。

操控台的螢幕畫面上，播放的果然也是達卡的轉播畫面。注視著辛尼曼不願與自己對上視線的臉龐，巴納吉穿過門口，而布拉特說道「光學感應器出現反應！目標為艦艇等級！」的聲音，又讓他吃驚地望向了前方。

「方位三〇二，距離約六百。種別……似乎是拉・凱拉姆級。目標正在降低高度，好像有意從海邊繞到達卡。」

塊狀雜訊投影在天花板的螢幕上，經過CG修飾後，構成了一艘艦艇的輪廓。看見移動於雲層間的白色艦影，即使是巴納吉，也能判別出那是聯邦的宇宙戰艦。朝著低語道「是隆德‧貝爾的旗艦嗎？」的辛尼曼，布拉特若有深意地附和：「要怎麼辦？」辛尼曼朝巴納吉瞥了一眼，他答道：

「我們別出手。那架叫『尚布羅』的MA有銅牆鐵壁般的防空能力。就算有增援過來，也沒辦法輕易接近達卡才對。」

短瞬間對上的視線再度別開，「先和馬哈地通報一聲。這種狀況下雷射通訊大概也傳送不到。」辛尼曼接著說。在他的視線前方，是達卡為粉塵與黑煙籠罩的影像。這個人是明白的——對於馬哈地作戰的實情，以及自己會來這裡的事，他都明白。感覺像要被那張頑固臉孔的壓迫感扳倒，巴納吉仍然走進了艦橋。在背後關上的自動門宣告他已失去退路，發出的聲響聽來格外大聲。

08：15

「⋯⋯沒錯。敵方擁有強力的火砲與對光束武器。由空中接近是自殺行為。要噴射座中

止出擊。」

減速的Ｇ力減退，可以從望遠影像直接觀測到達卡之後尚不到五分鐘。布萊特自螢幕上確認了比預料中更甚的慘狀，他以壓抑的聲音朝艦內無線電的受話器下命令。映於通訊螢幕的索頓隊長焦急地回應：『能夠用艦砲進行牽制，為ＭＳ部隊製造接敵的空檔嗎？』

「不行。敵方已經製造出能讓ＭＥＧＡ粒子砲偏向的防護罩。若是隨意進行砲擊，市區會被反彈的艦砲破壞。」

從艦內資料庫搜索到的資料中，有反射ＢＩＴ這個名詞。那是在格利普斯戰役時由聯邦軍開始出來的精神感應兵器，爾後則有形跡指出，這項技術已交到新吉翁手中。要說疑似刻印在ＭＡ上的徽章也好，這會是新吉翁下的手嗎？先行前往的ＥＷＡＣ機也無法接近到半徑十公里圈內，凝視著不鮮明的望遠影像，感到事有蹊蹺的布萊特皺起眉頭。已經變更為甲種警戒配備的「拉・凱拉姆」艦橋之內，剛結束另一端通訊的梅藍悄悄遞來一張手寫的字條。

接過字條，布萊特朝受話器開口：「剛才已和達卡警備隊取得聯繫。」

『這樣太花時間了……！』

「他們會調來ＭＳ的海上用氣墊船。就讓索頓中隊搭乘那個，從海上登陸達卡。」

「也是不得已的吧。情報顯示，港口也潛伏有敵方的水中ＭＳ。你們得分兩路從港外登

陸，左右包夾ＭＡ，將其誘導至市區外。由侵攻路線來看，敵人的目標肯定是議事堂。」

只要判別出目的地，就能先一步準備好包圍的陣形。由於要邊攻破壞路途上的障礙物，ＭＡ的腳程沒有那麼快。面對低聲問『他們的目的是劫持議會嗎？』的索頓，答道「不知道，國會應該在休會中」的布萊特，又因異樣感噤了口。沒錯。占據唱空城的議事堂沒有用。沒有戰略的一貫性，敵人重複著像是只為破壞而破壞的攻擊──簡直像在發洩經年的怨恨。

果然，這明顯與新吉翁以往的做法不同。砸下殖民衛星或隕石來讓目標潰滅還有可能，但從能聽到哀號的距離直接踩躪都市，並不是他們會有的心態。到底是為什麼？朝情報量不足的腦袋發出質疑，在判別局面上完全慢了的自己讓布萊特咬緊牙關，而另一陣說道『容我報告！』的聲音又讓他抬起頭。

『請讓羅密歐008先行趕往現場。若是可變形的「德爾塔普拉斯」，即使單獨作戰，也能發動立體性質的攻擊。在主力部隊登陸之前，我可以先吸引住敵人的注意。』

插進通訊螢幕後，利迪少尉一口氣說完自己的主張。被那全神貫注的眼神壓倒，布萊特一時失去斥責對方強辯的時機，他反而先直截了當地答道：「會被打下來喔！」不顯畏懼的利迪則立刻反駁：『我會讓無人的噴射座同行。』

『可以將噴射座當成盾牌，在遭到擊墜前立即退離，然後變形成wave rider由低空展開

進攻。只要把大樓當成防壁利用，應該就能瞞過敵人的眼睛。』

有道理。馬上做出判斷，布萊特一面朝公用迴路問道：「你怎麼看，索頓隊長？」索頓回答：『關於羅密歐008的事情，我想交由艦長裁定。』MS部隊隊長聲音中透露出超越了焦躁，已經屬於愕然的情緒，布萊特聞言有了呼叫另一名駕駛員進行通訊的意思。

「奈吉爾上尉，你有在聽吧？你的意見如何？」

『反正是個沒辦法與部隊進行配合的累贅，讓他隨自己高興去做不是挺好？』不改平常那副難以捉摸的表情，奈吉爾像是早有準備地做出回應。儘管言詞辛辣，但他只會對自己承認的對手用這種口氣。「有派出斥候誘導登陸部隊的必要。」也確認了梅藍如此插話的表情，布萊特以鼻子呼出一口氣，然後重新握起無線電的受話器。

「好，就讓利迪少尉先行趕往現場。但任務是偵查，別太過深入。」

08：22

「拉‧凱拉姆」的船速仍接近音速。彈射器兩側狀似隆起的船體受風壓擠軋，咯軋咯軋、咯

右舷彈射甲板的閘門開啟，強風夾帶駭人呼嘯吹進艦內。雖說幾乎感不到減速的G力，

噠喀噠的震動聲不間斷地傳進耳朵。將隔著裝甲傳來的那些聲音趕到意識外，利迪握緊操縱桿。與其連動的「德爾塔普拉斯」手臂抓住噴射座的握柄，儀表板上亮起數據吻合的標示。

『航道淨空。羅密歐008，射出準備完畢。』

通訊長的聲音響起。那是陣一絲不苟的男性聲音。美尋與「擬‧阿卡馬」的大家不知道怎麼樣了？忽然這樣想起，認為多思考也無益的利迪甩過頭，隨後奈吉爾說道『少尉大人，你可別心急』的聲音又讓他抬起了低垂的目光。

『我說的只是真心話而已。要是讓你戰死，我睡醒時可會不舒服呢！』

「我明白。達卡是我熟悉的地方，我會先過去準備帶路。」

『首都就跟自家後院一樣嗎？真不愧是議員的公子。』同樣是透過個別迴路，戴瑞插進一句風涼話。『我們和你還沒分出勝負，別擅自先掛掉了。』也聽見華茲如此插話的聲音，自己似乎還是比較適應駕駛員的習氣。短暫懷抱起苦澀的感傷，利迪隨即將其拋開，他將重新繃緊的臉龐朝向正面。

利迪回答「了解」。「我們和你還沒分出勝負，別擅自先掛掉了。」的嘴角微微揚起。壞話也算是精神安定劑之一。

『利迪‧馬瑟納斯，羅密歐008。要出發了！』

噴射座輕輕浮起橫向滑移至舷外，在逆風吹襲下一口氣脫離母艦。讓攀在噴射座的「德爾塔普拉斯」放低姿勢，利迪設法承受比想像還強的風壓，看著前方遠去的「拉‧凱拉姆」

邊調降高度。俯視著維德角半島的海岸線，利迪讓機體下滑至海上五十公尺的低空。先行於達卡外海的母艦身影為雲朵隱沒無蹤，滯留在半島尖端的幾道黑煙燒烙進利迪的視網膜。那朝水平線彼端看去，在海與空與大地交融的一點上，有道變成污垢滯留的黑色痕跡。那是由達卡燃起的升煙——到底有多少損害已經造成？以衝擊波鐙向眼底的海面，利迪飛行在半島沿岸的速度略遜於音速，不消兩分鐘，他已抵達能用肉眼辨認其慘狀的位置。自二次遷都以來，藉著將資本集中投入，而獲得驚人繁榮的宇宙世紀的曼哈頓，如今則成了一座巨大的火葬場——由黑炭般冒出升煙的摩天樓，以及滿是瓦礫的地表所構成的火葬場。

吹過高層大樓的盛行風將噴煙帶到海上，眼下已經連火災發生在哪都無法判別。瀰漫的粉塵擴散至普拉托地區全體，使得由港口延伸至市區中心的破壞痕跡難以辨視。被剷平的瓦礫險徑橫幅一百公尺、長度則超過兩公里，宛如牽引機在玉米田裡橫越留下的一條軌跡。那是條灼熱的軌跡，倒塌的大樓重重交疊、被爆發扯碎的ＭＳ散見各處。

在最初遷都後沒過多久，曾與父親手牽手走過的嶄新首都，面容如今已不復見。由鼻腔吸入空氣，利迪壓抑就要衝上腦門的血氣，進一步調降高度，讓機體直線飛行於貝爾・艾爾工業地帶。眼底是瓦斯化學工業中心以及化學精製廠林立的海埔新生地，利迪選擇了大幅迂迴的路徑接近市區。做出這種破壞的敵方ＭＡ在哪？凝神注視著比鄰而立的大樓群縫隙，在

隔著噴煙確認到新的爆發火焰的剎那，蠢動於摩天樓腳跟的紅褐色塊狀物穿越利迪的視野。

「在那裡……！」

比想像的還大，這就是利迪的第一印象。從敵機與大樓的對比來推算，其全高將近有「德爾塔普拉斯」的兩倍，伸出巨爪的全長則能匹敵中型艦艇。閃爍於它周圍的光芒，就是情報中指出的反射ＢＩＴ嗎？以目光追尋著依角度不同，發光方式也會跟著改變的浮遊物，利迪原想以擴大視窗將其鎖定，霎時，一股令人心驚的寒意令他拉起操縱桿。

利迪感覺到，背對「德爾塔普拉斯」的ＭＡ微微挪動身子，並且惡狠狠地轉動了單眼。

讓噴射座抬升高度的下個瞬間，ＭＡ發出閃光，類於雷鳴的重低音隨後疾馳過滯空的機體腳跟。撕開粉塵的面紗，霹哩作響的閃光包裹住眼底的瓦斯化工中心。液化瓦斯儲存槽瞬時破裂，噴發出紅蓮火焰，但利迪並未看見其下場。機體受衝擊波影響而上升，承受到撲面而來的熱風，利迪索性讓機體衝進膨發於眼前的巨大火焰。聽著炎熱地獄中的隆隆轟鳴聲，在全身豎起雞皮疙瘩之前，利迪便讓「德爾塔普拉斯」脫離了噴射座。

成為自由落體僅只短短一瞬，變形成 wave rider 的「德爾塔普拉斯」穿透黑煙而上升。

ＭＡ再度發出光束，將無人的噴射座粉碎成塵屑。爆發產生連鎖，背對著陸陸續續噴湧出火焰的瓦斯化工中心，利迪將 wave rider 機首調往市中心。利用陷入火海的工業地帶的熱與煙

做掩蔽，機體一口氣衝進摩天樓之間。

變形為wave rider的「德爾塔普拉斯」在速度上並不比噴射座。選中距MA行進路線隔了兩個街區的大街，利迪將大樓當作護盾，並藉由高度三十公尺的低空飛行讓機體滑翔至該處。路上的車輛被衝擊波震開，左右大樓的玻璃一片不剩地碎裂。與MA的距離破五百公尺之後，利迪再度進行變形，讓轉換為MS型態的「德爾塔普拉斯」降落在路面。承受到加速度的機體腳底陷進柏油地，滑行了兩百公尺才總算停止。

在重重交疊的大樓另一端，可以望見舉起巨大尖爪的MA身影。「德爾塔普拉斯」架著光束步槍放低姿勢奔跑於大樓間，然後將背靠到一棟面對交叉路口的百貨公司。推倒路徑上的大樓，陣陣推進的敵人要來到兩個街區之前的路口，用不著三十秒。若是在極近距離下開火，BIT應該來不及反應。宛如人探頭而出那般，「德爾塔普拉斯」將頭部從建築物後頭伸出，窺伺著周遭的情況，利迪順勢發現蠢動於百貨公司窗戶的身影。那兩道貌似與二十公尺高的巨人對上眼而嚇得後退的人影，似乎是負責在百貨公司打掃的老人與女性。

還有人來不及逃走？無法立刻理解自己看到什麼，利迪凝視擴大視窗映出的兩人臉孔，光束發射的巨響隨即在近距離傳出，使利迪訝異地看向正面。有架「吉姆Ⅲ」衝撞對面的大樓朝這裡退，同時不停亂射手中的光束步槍，跌坐在路口。一看到在兩塊街區前的交叉路口

劈下巨爪的ＭＡ的頭部前端冒出，那架「吉姆Ⅲ」便立刻以裝備於雙肩的飛彈發射器開火。

利迪來不及阻止對方。沒經過仔細瞄準就發射的飛彈直擊沿街的大樓，使得爆發的火焰連續膨發而上。利迪看見其中一發飛彈穿進百貨公司的玻璃窗，並且在建築物深處引爆的景象。由內部迸發的風壓與衝擊波炸開數層樓的外壁，在爆散的瓦礫中，利迪也清楚看見老人與女性的身軀就夾雜在裡頭。

朝著被粉塵與噴煙籠罩的大街，「吉姆Ⅲ」仍胡亂地以光束步槍開火。利迪擒住那架機體的手臂，並將其拉到百貨公司倒塌造成的死角。『凱爾被宰掉了……！』朝著胡言亂語的駕駛員，利迪透過接觸迴路向對方發出怒吼：「你在做什麼！」

「竟然在這種地方用飛彈！市區裡還有人耶！」

『可是，我們不能讓那傢伙接近議事堂……』

「你只為了保住那種面子，就……！」

怒斥到一半，利迪再度從背後感受到令他毛骨悚然的寒意。反射性踩下踏板的瞬間，某樣宛如閃亮鏡子的物體從百貨公司的死角現蹤，放電的光芒與巨響立刻佔據了利迪的五感。

承受住ＭＡ發射的光束，反射ＢＩＴ將直角偏向的ＭＥＧＡ粒子彈折射進「吉姆Ⅲ」的駕駛艙。儘管在前一刻已經脫離現場，「德爾塔普拉斯」仍無法完全避開「吉姆Ⅲ」爆發後

的衝擊波，機體撞毀大樓的外部招牌，倒到了路上。受到線性座椅的緩衝裝置所保護，利迪勉強得以保持住意識，他立刻利用姿勢協調噴嘴讓「德爾塔普拉斯」起身。隨後，旁邊的大樓爆發性地潰散，MA的巨爪鋪天蓋地般逼近了「德爾塔普拉斯」的頭頂。

從那龐大的身軀來判斷，其敏捷度以及眼光之快簡直令人無法置信。MA的頭部在倒塌大樓的那端現出蹤影，單眼更隔著噴煙閃閃發光。慘叫出聲，利迪一股腦地點燃主推進器。動能與腳力相乘，一躍而上的「德爾塔普拉斯」躲過巨爪追擊，再度變形為 wave rider。揮空的巨爪抓碎地面，脫離時，wave rider 讓飛散的碎片砸中了機體下部。

「別開玩笑……！」

閃避掉隨即齊射的擴散MEGA粒子砲，在利迪讓機體縱轉的過程中，從其他方向飛來的實體彈命中在MA身上。坦克形的下半身與戰車唯妙唯肖，上半身則近似人型的「鋼坦克II」部隊，開始從議事堂方向展開砲擊。兩肩備有的一百二十公厘低反動加農砲噴出火光，多方飛來的砲彈讓MA裝甲點起著彈的火花。包圍住MA的BIT一起發出光芒，飛向四面八方的光彈烤焦周圍的大樓，更穿透了「鋼坦克II」的機體。爆發，飛散，落下。慘烈的哀號此起彼落，四處都可窺見來不及逃離的人們，下一個瞬間，他們的身影便讓崩落的瓦礫與火焰所抹去。不分男女老幼，一瞬之前仍具人類形體的肉身，都逐步化成了零碎的肉塊。

「他們根本沒有理由，要因為這種事而死……！」

如果，這就是「盒子」引發的慘劇。利迪讓機體變形，他一面俯衝，一面將光束步槍的扳機扣到底。被ＢＩＴ彈回來的光束撕開粉塵，掠過「德爾塔普拉斯」頭上。直接著地於數塊街區前的馬路上，機體又開火射擊。不顧反彈的光束擦過盾牌，叫道「跟我過來！」的利迪再度讓「德爾塔普拉斯」跳躍。

「我不會讓你再殺任何人。『盒子』的犧牲者有我一個就夠了……！」

光束步槍吐出光彈，不到一秒便反射回來的光束搖撼著機體。利迪奮不顧身地持續攻擊，並且一點一點地讓機體後退到沿岸。總之得先將ＭＡ誘離市區，讓避難的民眾有時間脫離才行。能撐得了多久？這麼思考的頭腦完全無法運作，反覆進行著等於自殺行為的射擊，

「德爾塔普拉斯」飛舞於達卡的天空之中。

08：40

重複進行著絕望性的牽制射擊，聯邦的ＭＳ打算將「尚布羅」誘離，它應該是為了讓避難民眾逃走才這麼做的。那是在「帛琉」戰役中遭遇過的新型機體──利迪少尉的「德爾塔

普拉斯」，這點巴納吉也能判別得出來。

會是同型機體，或者戰鬥的正是利迪少尉？注視著夾帶雜訊的空攝影像，巴納吉懷抱一項結論：這不是在旁觀看的時候。他轉身離開「葛蘭雪」的艦橋。手才伸向自動門的開關，辛尼曼問道「你要去哪裡？」的聲音便拋了過來，巴納吉湧上熱潮的身體顫然做出反應。

「我要駕駛『獨角獸』出擊。只要能解開拉普拉斯程式的封印，就沒有理由再讓這種事情持續下去了吧？」

不與辛尼曼面對面，巴納吉以壓抑的聲音說道。要是看到對方的臉，他可能會大罵出口。打算直接穿過門口的巴納吉，在聽見回答「不行」的強硬聲音後，再度停下了腳步。

「現在出擊的話，會受到狙擊。要等到清掃結束之後。」

「清掃……有好幾個、好幾百個不相干的人們死了耶！你覺得這樣對嗎!?」

「這是作戰。沒有所謂對錯。」

並未別開對上的目光，辛尼曼斬釘截鐵說道。受對方強勢的眼光所壓倒，巴納吉一瞬間認為，真的是這樣嗎？他也跟瞥向自己的布拉特交會了視線。布拉特本來也想將抱怨的目光拋向辛尼曼，但他無功而返地將臉轉回正面。

這些人也都明白事情會如此發展。這太奇怪了。這樣是錯的。甩開辛尼曼緊盯不放的視

線，巴納吉打算這次一定要走出門口，但是──

「別去。」

不容分說的聲音傳來，一股冰冷的感觸同時吹過了巴納吉背脊。回過頭，巴納吉將辛尼曼依舊毫無動搖的眼睛，以及握在他手上的手槍槍口一起納入了視野。

「船長……」如此低吟，操舵席的亞雷克站起身。布拉特只隔著座席椅背拋來觀望的目光，沒做出干涉的舉動。被槍口對準的身體僵住，巴納吉一邊感覺到力量正從肚臍之下逐步流失一邊咕噥：「你是認真的嗎……？」瞄準的自動手槍紋風不動，辛尼曼以沉默作回答。

與在馬哈地身上感覺到的一樣，一股徹底不相容的剛毅由辛尼曼眼中流露，那股剛毅化作風壓，讓巴納吉的身體搖了一下。在沙漠與達卡瞥見的哀傷眼睛，以及眼前空洞有如黑暗深淵的眼睛。不去思考哪邊才是對方的真心，巴納吉再度確認，這兩者都是辛尼曼具備的特質，他回望眼前的漆黑瞳孔。螢幕之中又出現新的爆發，燒灼城市的白色閃光漸漸擴大──

08:44

就在陷入火海的工廠地帶越發濃煙密布，倒塌的飯店殘骸被煙霧遮蔽的瞬間，奈吉爾‧

葛瑞特察覺到由腳邊衝上的危險壓迫感。

「來了哪……」

凝視著流動的海面，「傑斯塔」七號機舉起光束步槍預備。載著「傑斯塔」疾馳於海上的氣墊船操舵手，則尚未發覺到潛伏於海面下的壓迫感存在。他只想著要盡早橫渡這片飄有升煙霧靄的海面，駛到達卡沿岸。要是為這種反應力普通的傢伙分神，原本感覺得到的東西都會變得感覺不到。奈吉爾回望身後，隔著全景式螢幕，他看向後續跟上的戴瑞機與華茲機。見到他們各自讓趴在氣墊船上的「傑斯塔」繃緊神經，並且將光束步槍保持在隨時可以射擊的位置，奈吉爾確信自己的知覺並未出錯。

達卡警備隊送來的代步工具——氣墊船的總數為六艘。自達卡港外海十公里的海域由「拉・凱拉姆」出發後，索頓中隊分別乘上待命於海面的氣墊船，並分為兩隊逐步接近達卡沿岸。索頓率領的隊伍是從工業地帶的北側登陸，之所以各自避開直抵港口，是為了警戒潛伏於港內的敵人對我方展開迎擊，奈吉爾率領的三連星則是由南端的貝納德海岬深入內陸。但若靠這點程度的工夫就能逃掉，也用不著大費周章地繞路了。敵人早就察覺我方的接近，他們已經分散潛伏在海中守候。鑒於水深已低於四十公尺，如果要發動攻擊，這一帶就是敵人能出手的極限。

「戴瑞、華茲！坐船旅行就到這裡為止。空中換乘！」

聽見隊長毫無預警地高聲宣布，兩人附和『了解！』的聲音從無線電傳來。『你們要做什麼!?』也聽到氣墊船操舵手如此叫道，交代過「與後續僚機橫向排成一線，等我們一脫離，你們就立刻散開」之後，奈吉爾讓機體起身。

隔著約一百公尺的距離，船體幾乎呈長方形的氣墊船橫向排成了一線。屈膝跪在平台上的「傑斯塔」各自以雙手握著光束步槍，並且讓閒置於背部的專用盾牌在左腕側面展開。盯著橫越於一公里前的海岸，奈吉爾以開展向四方的直覺持續補捉著腳邊的壓迫感。不連貫地溶在海中的壓迫感收斂於一點，開始散發出殺氣。像是被冰冷的刀械抵在背後，這種令人發毛的感覺是──！

「上吧！」

奈吉爾叫道，踩下腳踏板。背部與小腿的推進器一起點燃，三架「傑斯塔」同時從氣墊船上蹬起。在舊世紀以前就已運載過笨重戰車的氣墊船，並不會因為MS這麼一蹬便翻覆。被高出力的推進器所舉起，奈吉爾飛舞至三百公尺的高度，他看見有黑影緩緩地從氣墊船的航跡底下浮出。

沒有預測到我方突然讓機體抬升的舉動，新吉翁的水陸兩用MS在對氣墊船發動攻擊時

有了猶豫。戴瑞機與華茲機各自斜向躍起，於奈吉爾機腳邊交錯的瞬間，兩架機體同時舉起步槍朝黑影開火。穿進海面的ＭＥＧＡ粒子之矢讓海水沸騰，爆發性的水蒸氣一湧現，裂開的海面頓時浮現背負兩具水流噴射背包的敵機背影。奈吉爾立刻將準星瞄向目標。

「在那裡啊……！」

扣下的發射扳機與「傑斯塔」的食指連動，步槍發射出光束。由上空射下的一道雷光刺入圓筒型的噴射水流背包，更貫穿了潛伏於海中的敵機腹部。瞬時膨脹的閃光驅散海底淤泥，化作超音波的衝擊波使得海面水分變為蒸氣。因爆發而掀湧的海水噴發而上，在巨大水柱聳立於海上之後，讓空氣鳴動的重低音隨即擴散在達卡沿岸。

首先收拾掉一架。操縱著變成自由落體的機體，奈吉爾在氣墊船上進行著著陸，他背對著聲勢洶湧的水柱細查沿岸。戴瑞機與華茲機交錯於空中，在他們換乘至彼此的氣墊船之前，奈吉爾已將隆起於海岸一角的水泡納入視野。宛如一名上岸的潛水夫，滴著水的敵方水陸兩用機迎向海岸，下個瞬間，推進器點燃火光，其機體開始攀登面朝海岸的崖壁。

一邊跳躍，敵方機體捨棄腹部的壓載艙，並折起兩腕的爪刃。光是如此，原本矮胖的身影便搖身一變，展露出屬於薩克型機種的人型，敵機隨後又從肩上的防水匣取出光束機槍。「別停下來！」大顆的ＭＥＧＡ粒子彈由崖上連射而下，讓氣墊船周圍竄起數道細細的水柱。

直接跳上去！」如此叫道，奈吉爾在發射牽制的光束之後，便一口氣跳向了海岸線。

在留有自然景觀的貝納德海岬附近，機體降落在水深五公尺左右的淺灘，並且以光束步槍再度射擊一發。把高約三十公尺的海崖當成護盾，扣下扳機回以顏色的敵機躲到斷崖另一端。趁此空隙，載著戴瑞機與華茲機的氣墊船陸續登陸，讓裝設氣墊的船底上了海岸。「從這裡開始沒辦法再利用氣墊船，各自散開。」這麼做出指示，奈吉爾的「傑斯塔」不斷踹著海岸的沙子，讓機體靠近崖壁。

從氣墊船下來的戴瑞機與華茲機一面以步槍朝崖上瞄準，一面向左右分散。潛伏的敵機還剩幾架呢？索頓的小隊平安登陸了嗎？受到米諾夫斯基粒子侵襲的雷達根本派不上用場，奈吉爾望向滯留於連綿斷崖另一端的升煙，並且以手勢朝著各自躲進海崖死角的戴瑞機以及華茲機打出信號。「傑斯塔」左手的指頭指向戴瑞機，跟著又抵到了自己的主攝影機上頭。

等著收到偵查指示的戴瑞機採取行動，奈吉爾將光束步槍的槍托緊緊地靠上「傑斯塔」的肩膀。

「少尉大人，你可要撐住哪⋯⋯」

以這句低喃做為發難的契機，奈吉爾讓機體放低姿勢，開始移動。持續在市區中心發出的戰鬥聲響，讓空氣斷斷續續地發出震動，也使眾人無法聽進海潮的聲音。

08：46

漂浮在空中的無形殺氣，有時會忽然凝集成一陣風。那就是敵人攻擊的前兆。閉上眼睛，羅妮將意識集中在橫向吹來的「風」上頭，並想像自己朝著風吹來的方向伸手。

拾取到羅妮腦中的想像，精神感應裝置與反射ＢＩＴ產生連動，促使防禦網在「尚布羅」的左側張開。反彈的光彈鑿穿大樓屋頂，直追變形為戰鬥機迴避的敵方ＭＳ而去。這傢伙與其他人不同。在意識底部咕噥出口，羅妮咬了嘴唇。其他敵機只會毫無計畫地攻擊，但這架可變式機體卻散發著一股明確的壓力。無論如何都要將我方誘離的堅定意志化作強風，吹進羅妮的頭蓋骨。

睜開眼，羅妮從正面的主螢幕確認對方的機影。凝視著再度變形為ＭＳ，並且移動於大樓與大樓間的瘦弱人型，羅妮在前方的交叉口上辨識出聚集的難民行列，為此她倒抽一口氣。儘管登陸之後已經經過近兩個小時，但羅妮並未發現具組織的避難活動的形跡。受到聯邦ＭＳ過於散亂的行動所逼，避難民眾也只能雜亂無章地四處流離。結果避難的行列在眼前的交叉路口碰上，打算各自逃向不同道路的人群全擠成了一團。手持擴音器高聲制止的警

官們，則完全沒有發揮誘導的作用。

為了守護避難民眾，那架可變式機體正在孤軍奮鬥。對方反覆進行著無益的牽制攻擊，只為改變「尚布羅」的航道。疼痛竄過如此理解的頭腦，羅妮將手湊向頭盔，她在動彈不得的車陣中發現了一輛校車巴士。那與在議事堂前庭看見的是同一輛。跌倒哭泣的女孩子就在那上面——

「父親。」

甩了甩頭痛越發加劇的腦袋，羅妮目光轉向背後。「前方有太多避難民眾聚集。我們先折向沿岸，從東側進攻議會吧。這麼一來，那架纏人的可變機也會安靜。」

「不行。『尚布羅』的能源並不是無限的。我們沒有餘裕繞路。」

坐在機長席上，馬哈地仍將視線投注於螢幕，一動也不動。那剛才為何要無謂地消費能源，用主砲破壞飯店呢？「可是……！」拉高音量的羅妮，與眼神意外沉靜的父親對上了目光，這讓她吞進原本要說的後半句話。

「羅妮，我們繞的路已經夠多了。從這裡開始，要選擇最短的路徑。這也可以成為往後起事者的榜樣。」

這麼說道的馬哈地，在聽見瓦里德報告「正面，有戰車過來了」的聲音後，再換上另一

張臉，他將似乎已記不得自己說過什麼的目光投注於螢幕。命令道「將其掃滅」的眼神頓時扭曲，抬起細長頭部的「尚布羅」將律動傳進駕駛區塊。蘊藏瘋狂的律動竄上背脊，羅妮不自覺地想起身，然而阿巴斯說道「羅妮，集中在防禦上」的聲音，又讓她嚥下了這口氣。

「父親說的沒錯。要是持續受到實體彈直擊，就算是『尚布羅』也會支持不住。」

「已經沒有退路了。」看著長兄透露出弦外之音的眼睛，羅妮閉上眼，讓意識融入於精神感應裝置。反射BIT的兩架「鋼坦克Ⅱ」，羅妮無奈地坐回位子上。由雙肩挺出的砲身小小地閃爍，「鋼坦克Ⅱ」隔著避難民眾的頭頂發射出滑膛彈。羅妮閉上眼，讓意識融入於精神感應裝置。反射BIT展開於機體前方，放射出的擴散MEGA粒子砲一偏向於各處，「尚布羅」的龐大身軀便為劇烈閃耀的光束屏障所籠罩。

接觸屏障的滑膛彈爆散開來，黑煙瀰漫到霹哩作響的光網上。等離子化的空氣彈開周圍的瓦礫，也震飛在交叉路口不得動彈的校車巴士。巴士的車身宛如讓巨人踹飛地高高彈起，砸到了避難民眾的行列之上，在視野邊緣看到那副光景，羅妮一股腦地重新閉緊眼睛。那架可變式機體立刻從橫方發射出牽制的火線。你們在搞什麼？要殺多少人你們才肯罷手？堅定的怒氣化作「風」吹襲而來，讓羅妮頭痛欲裂的腦袋更添負擔。

我是在做什麼？這樣的想法由意識底部竄起，讓感應波出現了些微的紊亂，但已學習到

展開模式的ＢＩＴ並未變得遲緩。隔著眼皮，光束反彈的閃光對眼球造成苛責，羅妮深陷於系統中的身心正在掙扎。

08：47

「……我不記得自己有把你硬綁上船。照理來說，你也可以選擇不穿那套駕駛裝。會認為事情不應該變成這樣，是因為你的想像力不夠。」

背對著在螢幕中發出閃光的「尚布羅」，槍口與目光都毫不動搖的辛尼曼說道。和第一次碰面時一樣，那是親手殺過人的眼睛──宛如石頭一般，毫無表情的漆黑瞳孔。一邊嚐到被人強詞奪理，幾乎要跌坐在當場的滋味，「船長事前就預測到這些了嗎？」巴納吉擠出發抖的聲音問道。「所謂鎮壓都市，指的就是這麼回事。」辛尼曼回答的聲音在「葛蘭雪」狹窄的艦橋內迴盪不去。

「鎮壓就是開火攻擊無關緊要的地方、踩扁逃亡的人嗎？這根本連戰爭都稱不上，只是在發洩恨意而已……！」

令人聯想到圍棋黑子的眼睛微微顫抖，被堅硬鬍子覆蓋住的嘴巴則露出語塞的跡象。沒

錯，巴納吉回想起來，這個人第一次拿槍指著自己的時候，也沒有扣下扳機。他只短短說了一句「不用管小孩子」，就什麼也沒做地走了。

對方與自己並不是沒辦法互相了解。這個人的心也在哀嚎。「船長，請你要他們停止做這種事。」巴納吉咄咄逼人地朝辛尼曼接近了一步。

「你也明白吧，那個叫馬哈地的人並不正常。再這樣下去，達卡真的會全部毀滅。」

巴納吉望向對方動搖的眼睛，與槍口之間的距離又縮短一步。辛尼曼坐在船長席上的身體並未移動。

「和那種人比起來，你看這個世界應該看得更清楚吧？如果你想說這就是戰爭，那為什麼要把我帶去沙漠？為什麼要救瑪莉姐小姐？她會叫船長MASTER並不是因為她是強化人。和我一樣，瑪莉姐小姐的心靈也是讓船長救回來的，所以她才會──」

「閉嘴！」

沉沉的衝擊撲上巴納吉臉頰，飛出去的身體撞到了牆壁。狹窄的艦橋裡無法讓人倒下，巴納吉直接癱坐到地板，在他對不上焦距的視野裡，辛尼曼正盛怒地站著。

「別講得你好像都懂。我會關心你，都是為了得到『盒子』的鑰匙。畢竟先將你拉攏過來，對以後也比較方便。」

對方放話的聲音，迴盪於巴納吉耳鳴不止的腦袋之中。你騙人，發出到一半的聲音在嘴

裡溶解，巴納吉望向坐在航術士席的布拉特。才在對上的視線裡感覺到一絲尷尬，布拉特便

什麼也沒說地將臉轉回到正面了。

「你剛才說，這不是戰爭對吧？張開眼睛看清楚，戰爭裡就會發生這種事。沒有主義、

沒有名譽、更沒有尊嚴。有的只是殺人的傢伙與被殺的傢伙而已。」

揪起駕駛裝的領口，辛尼曼硬要巴納吉站起，並將他搬向操控台。手撐著螢幕，看見紅

黑色火焰正在畫面中閃爍，巴納吉不禁背過了臉。

「能夠一口氣死成算是好的。還有人是讓更殘酷的方式，從活著的時候一直被折磨到

死。發洩恨意有什麼不對？我們的戰爭本來就還沒結束。」

「這種理論……跟放火燒了吉翁城鎮的聯邦軍又有什麼不一樣！」

辛尼曼鯁住聲音，但巴納吉沒有空觀察對方的眼神。再度飛來的耳光打在臉上，巴納吉

第二次跌坐到地上。出現輕微腦震盪的腦袋耳鳴著，牽絲的鼻涕滴在地上。這似乎成了一項

契機，巴納吉體內的熱潮減退而去，想要站起身的下盤也突然失去力氣。辛尼曼呆站著，巴

納吉就連仰望對方臉龐的氣力都沒有，一滴又一滴，夾雜唾液的血珠從他低垂的臉上滴下。

想像力不夠。對此巴納吉無話可答。實施鎮壓作戰時會出現傷亡。心裡缺乏這種真實

感，卻還是走到這一步的自己——不，並不是這樣。死一百人是太過火，但死十個人就無可厚非，巴納吉在心裡某處敲著這種算盤，更容許自己成為狀況的一部分。這是為了辨明「盒子」的真面目、這是為了盡到自己的責任；在心裡準備出這些說詞，結果自己卻是從獨善其身的立場在看待事情，並且行動。

辛尼曼不一樣。他從最初就知道會變成這樣。他在這個前提下加入了作戰，現在也仍想要扮演好被分配的角色。即使作戰中有失當的部分，那也是接受馬哈地提案的新吉翁高層的責任，辛尼曼並沒有接受批判的必要。軍隊正是如此運作的組織，而辛尼曼則是徹頭徹尾的軍人。巴納吉領悟到，他會對「獨角獸」出手相救，會對自己付出關心，是因為那全都是工作的一環。一方面對瑪莉妲投注父親般的愛情，辛尼曼也一直將其當成戰力在利用。一邊待在無名無實的落魄軍人集團中臥薪嘗膽，同時也將對聯邦的憎恨隱藏於心，若有必要，這個不容小覷的男人就會徹底變得冷酷——但如果是這樣，為什麼自己的心中會如此高昂？他的話、他的眼神都扎進了自己胸口，讓心裡感到絞痛不已。為什麼？

一邊說著這就是現實，其實他自己根本就不能承認。把並非出自本心的想法硬當成真心話來講，他在折磨著自己。身為軍人的責任、照顧「葛蘭雪」乘員的責任。不將這些扛起來，他就什麼也沒辦法做，但一將責任挑到肩頭，則會讓不符本心的想法附到自己身上，有

時更得扼殺本身的聲音。他明明知道，這正是人悲哀的地方。對於自己懷著一顆無法在最後一線妥協的心，他明明就感到無所適從——

「悲哀的人們⋯⋯是為了拋去悲哀才活下來的⋯⋯真心地講出這種話的人，是有資格揍人的。我願意被那種人揍。」

就在巴納吉自己也搞不清楚的時候，話已經從嘴裡說了出來。擦去嘴邊的血跡，巴納吉抬起頭，面對面地望向挑了眉毛的辛尼曼。

卡帝亞斯、瑪莉妲、塔克薩與「擬・阿卡馬」的眾人都是如此。一邊被過去所束縛，一邊受組織的規範所限，那些人仍打算貫徹個人的意識。接受著他們的支持，才會有現在待在這裡的自己。扶著牆壁，巴納吉讓搖晃晃的身體站起，他握緊雙拳，並且緊盯著對方說道：「現在的你沒那種資格！」

「想揍人的話，就揍你自己！」

順著大吼的氣勢，巴納吉揮出了右拳。儘管辛尼曼立刻避開了這一記，但他魁梧的身軀卻撞到背後的操控台，顯得有些踉蹌，巴納吉馬上又往上揮出左拳。蓄鬍的臉孔讓上勾拳打個正著，吼道「你這小鬼⋯⋯！」的辛尼曼舉起手槍握柄揮下。巴納吉則乘隙衝進辛尼曼的懷裡，用全身體重賞了對方肚子一記頭槌。

或許是撞到骨突的緣故，悶聲吭出一口氣的辛尼曼讓手槍脫了手，跌坐在地板。巴納吉立刻騎到對方身上，隱隱作痛的拳頭猛揮，接連不斷地打在被制服在地板的蓄鬍臉孔上。

「自己欺騙自己，講得你好像都懂一樣……！你其實也明白，這只是在濫殺無辜而已，根本就不能彌補任何事……！」

挨中三記拳頭，嘴角滲血的辛尼曼猛然睜開眼睛。他揪住正要揮出第四拳的手臂，才叫道「你這什麼都不懂的小鬼！」，熊一般的腕力就把巴納吉的身體輕輕鬆鬆地舉了起來。巴納吉束手無策地被舉起，隨後辛尼曼的鞋底便從正下方踹進他的肚子。讓人踹飛到後頭，巴納吉的後腦杓重重地撞在地板上。

「你要我原諒聯邦嗎？開什麼玩笑，原本有妻子跟小孩的人是什麼心情，你怎麼會知道？別說是用自己的命來抵，就算拿全世界來換也換不回她們。她們是世上獨一無二的寶石，是可以將誕生的意義、活下去的意義全部教給我的寶石。在她們被折磨至死之後，我是什麼樣的心情，這你能懂嗎!?」

……！」

「就因為這樣……！不能因為你自己看過地獄，就也將其他人一起推進地獄啊！」

自己騙自己這種事，我根本就做不來。我等的就是這個時刻，甚至還想立刻下去幫忙呢

吐出嘴巴裡的血，巴納吉用力蹬向地板，再度用身體衝撞對方。讓低吟道「你這纏人的

小鬼！」的辛尼曼揪住胸口，巴納吉被對方壓在牆邊，但他馬上胡亂抬起腿，猛踢辛尼曼的

要害。忍住潰不成聲的慘叫，辛尼曼變得青黑的臉孔逐步佔據巴納吉的視野。龐大的身軀才

向後倒下，辛尼曼便連巴納吉一起拖倒，兩人雙雙在船長席旁邊的狹窄空間跌跤。

雙方立刻揪住對手的胸口，爭相壓制彼此，兩人的身體在地上扭打翻轉。做你覺得該做

的事，把「就算這樣」繼續講下去。受到脈動於身體內側的話語激勵，巴納吉一直想咬向辛

尼曼的喉嚨，將他的下巴推開，辛尼曼則怒聲喝道：「布拉特！別光在旁邊看，快打發掉這

傢伙！」巴納吉用眼角餘光看見亞雷克正慌忙地準備起身，但是——

「不好意思，我現在手離不開。請您自己想辦法。」

別管他們。像是這樣暗示著，制止亞雷克的布拉特淡淡說道。「你們……!?」如此低

吟，辛尼曼的手臂失去力道，巴納吉將招在自己下巴的手掌向旁邊揮開。朝著訝異的蓄鬍臉

孔用拳猛捶，巴納吉再度將上半身就要坐起的魁梧男子壓回地板。抓著船長席的扶手，辛尼

曼勉強免去了倒向後方的下場，他發出意味不明的嘶吼，並將樹幹般粗壯的大腿伸向對方。

巴納吉被反擊的一腳深深踢進肚子，彈飛有兩公尺遠的身體重重撞上牆壁。變得無法呼

吸，只得將嘴拚命張大的巴納吉，就那樣癱軟地坐到了地板上。即使想站起來，膝頭也使不

上力，巴納吉全身都變得跟心臟一樣痛苦，他彎下身子，肩膀不停因喘息而起伏。辛尼曼圓圓的肚子也上下波動著，腫起的臉頰則望向了天花板。

兩人份的喘息滯留於艦橋，毫不間斷的引擎聲逐步將其吞沒。亞雷克只隔著椅背微微拋來視線，布拉特對兩人則是看都不看一眼。動著已經分不清楚是哪裡痛楚的身體，巴納吉將辛尼曼納入視野，他將腫脹眼皮底下的眼睛轉向巴納吉。

緩撐起靠在牆壁上的背脊，一邊讓喉嚨顫抖著發出模糊嘶啞的聲音。「我不懂……我當然不懂……」

「不管是妻子與小孩被殺的痛苦……還有什麼是對、什麼是錯……我都不懂……」

自己說不出「就算這樣」來反駁。還無法真正理解他人悲哀的自己，根本沒有資格這麼說。對此再理解不過的巴納吉咬緊牙關，硬是讓麻痺失去知覺的膝蓋立了起來。辛尼曼連嘴角的血也沒去擦拭，他將腫脹眼皮底下的眼睛轉向巴納吉。

「但是，只因為不懂……只因為悲傷的事太多……就讓心靈停止去感受，是不行的。」

可以自己為自己做出決定的唯一零件──為了忘記悲傷，人們的生命才得以繼續。把以往聽進心裡的話語當作支柱，巴納吉將兩腳踩向地板。

「我有顆能夠體會別人悲傷的心，這一點我並不想忘記。我想成為能承受悲傷的人……

就跟船長一樣。」

辛尼曼微微睜大了眼睛，巴納吉與對方交會視線的時間不到一秒。下一個瞬間，對方或許就會從自己背後開槍。這樣好嗎？如此自問，巴納吉在自答之前已經把手伸向自動門的開關，他憋住呼吸，走出了艦橋之外。

將通路吹來的外部空氣吸進肺裡，並瞇開短暫閉上的眼睛，巴納吉在丹田使上力氣，然後跨出步伐。自動門關閉聲傳來的同時，直盯在背部的視線也被阻絕，只剩籠罩紅色燈光的通路留在眼前。辛尼曼沒有用手槍。只要有意，他明明隨時可以擊斃自己，但他卻沒這麼做。是顧忌到「盒子」的鑰匙嗎？承受住湧上心頭的問號，巴納吉接納了如此得來的現在，他握緊拳頭跑去。

從身體深處萌生的「熱潮」，正壓制著陣陣作痛的脈動，擴散到全身。只要穿過這條陰暗的通路，就能抵達「獨角獸」等著的MS甲板了。

08：50

由撓性機械臂支撐的巨爪被舉起，跟著便順勢劈了下來。頭部遭一擊粉碎，「吉姆Ⅲ」

的機體滾到馬路上，然後直接被襲來的巨爪當廢鐵般地捏碎。

宛如一頭踏扁人類的巨象，緩緩抬頭的MA發出鋼鐵咆哮。另一架「吉姆Ⅲ」由大樓死角衝出，並且一面發射裝備於雙肩的飛彈，一面拔出了光劍。接觸到光束屏障的飛彈冒出火球，「吉姆Ⅲ」則縱身一躍，從上頭舉劍朝MA劈下。但反射BIT的力場並不會因為這點程度的攻擊就產生動搖。

為閃爍的高熱網所擒，機體四肢像是觸電般地發抖，而後重重摔在路面。「吉姆Ⅲ」撞飛棄置於馬路的車輛，更刮去了數十公尺的柏油地，瞄了一眼受創的僚機，利迪發射出牽制的光束。同時他又抓起「吉姆Ⅲ」的手腕，並將其拉進倒塌的大樓死角中。隨後，MA揮下巨爪，劈碎了兩機原本所待的路面。

『是象牙海岸的援軍嗎……？』

「吉姆Ⅲ」駕駛員的聲音透過接觸迴路傳來。「雖然你講錯了，但援軍就是援軍。」利迪回應，並讓「吉姆Ⅲ」的手臂搭上「德爾塔普拉斯」的肩膀，用攙扶傷兵的要領讓僚機站起。在移動到下一個街區的路口前，繼續傳來駕駛員問『只有你？其他人呢⋯⋯？』的朦朧聲音，絆住腳步的「吉姆Ⅲ」跪到了路上。「你振作點！」利迪開口怒斥。

「登陸部隊馬上會過來。還能動的話就趕快撤退。」

利迪邊說，邊將最後的能源ＣＡＰ裝上光束步槍，並隔著大樓瞪向捲起煙塵前進的Ｍ
Ａ。不知道是不是分神對付潛伏於沿岸的水中ＭＳ，拉‧凱拉姆隊到現在還沒有與利迪進行
通訊。達卡警備隊的ＭＳ也已大致後退完畢，正在議事堂周圍展開最後的防線。如今已沒有
手段能阻止ＭＡ進擊，也無法誘導來不及逃難的市民，但利迪也不能從這裡撤守，讓敵人加
快腳步。看著機能不全的警示在狀態畫面上到處亮起，還能撐得下去，利迪在心中如此低
喃，他讓滿身瘡痍的「吉姆Ⅲ」靠到大樓上，並重新舉起殘彈八發的光束步槍瞄準。

『平衡儀故障，這架機體已經不行了……』

像是要叫住利迪一樣，「吉姆Ⅲ」由後伸來的手腕拉住「德爾塔普拉斯」的手，駕駛員
的聲音跟著傳來。不知為何，利迪心頭一冷，回望對方的機體。

『這前面有醫院，不能讓那傢伙再往前……你身上的步槍彈還有剩吧？』

「嗯……」

『那好，我試著滑到那傢伙腳邊。要是能順利鑽進去，你就對我開火。』

利迪感覺到「吉姆Ⅲ」那具有裂痕的主攝影機，彷彿與具有體溫的人類視線重疊。「這
……這種事我做——」朝著嚥了一口氣的利迪，那名駕駛員語氣平靜地強調：『你非做不
可。』

『只要能用爆風在那張光束屏障上開洞，就再好不過了。聽好，可別直擊發電機哪。』

囑咐過後，在「德爾塔普拉斯」攙扶下站起的「吉姆Ⅲ」踏到大街上，但腳步卻顯得跟蹌不已。毫不理會喊「等等……！」的利迪，「吉姆Ⅲ」點燃背包的推進器，彈射似地讓前傾的機體前進。

『喬爾！你要聽媽媽的話……！』

駕駛員的叫聲由雜訊底部傳出，兩腕拔出的光劍同時發振出粒子束。來到交叉路口的MA惡狠狠地轉動單眼，才睥睨著猛衝而來的「吉姆Ⅲ」，迅速組成防禦陣型的反射BIT就發出了光束的反射光。

「吉姆Ⅲ」的右腕連光劍一起被彈飛，裝備盾牌的左腕也從肩頭逐漸扯裂。即使如此，持續前進的「吉姆Ⅲ」仍直直衝向光束屏障，讓幾乎烤焦的機體鑽進了MA腳邊。嚴重程度更勝方才的雜訊充斥於無線電，通訊忽地中斷。從僵住的「吉姆Ⅲ」身上踐踏而過，MA若無其事地打算繼續前進，由正面捕捉到此情此景，利迪擱在步槍扳機上的手指顫抖著。

「混帳！」

自己又成了看人赴死的角色。靠著由肚子裡擠出的聲音拋去猶豫，利迪扣下扳機。ME GA粒子彈由「德爾塔普拉斯」的光束步槍迸射而出，直飛向防護罩無法遍及的MA腳邊。

理應直擊在「吉姆Ⅲ」身上，讓爆壓打亂BIT陣勢的光束，卻在命中前一刻遭揮下的巨爪彈開，變成向四方擴散的零碎粒子。

抗光束覆膜。不只能用反彈BIT反彈光束，那傢伙在「爪子」上也施有抵銷MEGA粒子的覆膜，對於死角的防禦可說臻至完美。絕望感貫穿利迪背脊的瞬間，那道巨爪用迅雷不及掩耳的速度揮出，佔據了全景式螢幕的視野。

原本打算後退的機體由地面浮起，跟著則有猛烈的橫向G力侵襲駕駛艙。大樓壁面以驚人的速度迎面撲來，就在利迪不自覺地閉上眼的剎那，爆發性的衝擊與轟鳴聲便將「德爾塔普拉斯」包覆住。

讓MA巨爪掐住的機體，被重重掄向了沿街的大樓。雲霧般的粉塵由粉碎的大樓中湧現，與瓦礫一同被撈起的機體，這次又狠狠地被掄向對面的大樓。支撐著線性座椅的輔助臂咯嘰作響地搖晃，利迪的腦袋埋進由儀表板彈出的氣囊裡頭，在他撐起身子之前，新的衝擊又接踵而至。將「德爾塔普拉斯」從瓦礫下拖出後，MA將擒住機體的巨爪舉至頭頂，並藉助重力將其砸向地面。

儘管利迪馬上點燃背部的推進器，卻沒能收到多少減速的效果。「德爾塔普拉斯」的背部重重摔在路面，機體有一半陷入了碎裂的柏油地。抓住機體下半身的巨爪制服其行動，而

另一隻巨爪則緩緩舉到「德爾塔普拉斯」的頭頂，展露出要將其大卸八塊的惡意，銳利的爪刃已然張開。預測到自己的身體將被這一擊粉碎，並且拆散得零零落落，利迪咬緊帶有血味的牙關。

到此為止，是嗎？什麼也辦不到，誰也救不了的自己即將死在這裡。受衝擊攪拌的腦髓擠出這些想法，還真令人討厭，正當利迪在不具真實感的心裡自言自語時，撲通，一陣熟悉的波動穿過頭蓋骨，他察覺到與其共振的身體打了哆嗦。

撲通，撲通。連續發出的波動從頭頂穿透，被駕駛裝包裹的皮膚漸漸豎起汗毛。與心臟同步鼓動，撼動著時空的那陣波動——隔著MA巨爪仰望天空，利迪在粉塵瀰漫的另一端看見一陣閃耀的光芒。行經遙遠高空的光芒來源，似乎正逐步減速，讓光輝與波動逐漸增強。

那傢伙要來了。 直覺與影像連接在一起，麻痺了被制服在路面的身體。就連近在咫尺的死神面容也看不進眼，利迪凝視著讓升煙燻成褐色的天空中一點。

08：53

右舷的側面艙門完全開啟，因氣壓差所產生的水蒸氣一流去之後，全景式螢幕便顯示出

由上往下奔流的薄薄雲氣。從雲層間能窺見七千公尺下的地面，更能窺見燃起墨汁般黑煙的達卡市街。

即使是從這裡，也能清楚辨認出「尚布羅」經過的痕跡。看著縱貫灰色都市的漆黑破壞軌跡，巴納吉嚥下一口口水，然後牢牢握緊已逐漸熟悉的操縱桿。由水平飛行的「葛蘭雪」機腹懸吊而下，在懸架的拘束具解除之後，「獨角獸」便會如炸彈一般地被拋向地面。從艙門湧入的氣流正轟鳴作響，整備兵特姆拉則以不輸其勢的聲音吼道：

『下面還在戰鬥。如果現在下去，你一定會被狙擊！』

『無所謂，隨小鬼高興……對吧，船長？』

模仿著辛尼曼的口氣，布拉特說道。即使影像迴路並未接通，從聲音中仍聽得出他在苦笑。巴納吉也揚起嘴角，但臉上隨即傳來一陣刺痛，他又往整張腫脹的臉噴了一次消炎噴霧。忍住滿臉疼痛，在巴納吉不停眨眼的時候，特姆拉的聲音傳來……『上面是這樣說的。沒問題吧，巴納吉？』

「是的。特姆拉先生，以及『葛蘭雪』的各位……還有船長，謝謝你們的照顧。」

沒有人回應。覺得這樣正好，巴納吉關上頭盔的面罩。已經不需要話語了。該接納的東西，自己已經全部接納在心裡了。『你那什麼口氣？少講不吉利的話啦！』無視於聲音中帶

有疑惑的特姆拉，巴納吉正面望向眼底的市街，然後向辛尼曼應該也在聽著的無線電做出告別的離艦報告。

「巴納吉・林克斯，『獨角獸鋼彈』，要出發了！」

繫留住四肢的拘束具被解除，遭卸下的「獨角獸」自「葛蘭雪」脫離。穿透雲層，成為自由落體的白色機體撕裂氣流，大舉撲來的G力將巴納吉壓向線性座椅。高度計的數值逐次下降，受黑煙籠罩的達卡細部漸漸變得清晰。

粉塵瀰漫，周遭盡是粉碎的大樓群，更有MS的殘骸潰散四處。堆積成山的瓦礫散發餘熱，底下應該埋著無數的屍體。作夢也沒想到會死於今日，原本各自有預定行程的人們，現已成為知性與血性的殘渣——漆黑的濃煙由該處噴發而出，在巴納吉眼中看來，繚繞的升煙就像擁有意識一樣。殺人的一方與被殺的一方——那股氣息平等地由兩者散發而出，並化作一層冰冷刺骨的覆膜，將「獨角獸」包覆進其中，好似在傳達人們不得善終的怨念。

撲通，如此響起的脈動與其呼應，巴納吉感覺到體內的「熱潮」已然醒覺。那是「獨角獸」的脈動……不，那是接納了駕駛員的心，並使其得到機械性增幅的機體脈動。憤怒、憎恨、打倒敵人。那股脈動來自於自己，它想讓心靈成為持續爆發的爐心，好讓精神受系統控制……！

「沒錯，我應該要生氣的。這太沒道理了。」

不自覺地把話說出口，巴納吉舐了帶有血味的嘴唇。撲通，脈動大聲響起的「獨角獸」也給予回應。

「你是為此被製造的。面對不合道理的事情，就非得戰鬥才行。但別被憤怒所吞沒。」

像是感應到巴納吉的想法，在肚子裡翻攪的熱潮也開始搖擺。由感情迸發的熱潮，希求的心所孕育出的熱潮。不能讓它熄滅。可是，也不能被它吞沒。不使其褪去、不沉溺其中，要讓它成為自己身體的一部分。如果這是由體內製造出來的東西，自己沒道理會駕馭不住。

懷著兼有光明與黑暗的心，取其中間的途徑——

「我並不是『盒子』的鑰匙，而是活生生的人。我也是與不合理的事物戰鬥，並且盡可能想往前進的人之一」，而你則是負責為那種人增幅力量的機器。

如果你能體會人類的心，也能體會心中到的哀傷，『鋼彈』！將力量借我吧……！」

撲通，撲通。脈動加速，染紅的儀表板亮起NT-D的標誌。鼻子裡一陣刺痛，與脈動同步的心臟也加快鼓動的頻率。閉上眼，巴納吉想像出一道迎面而來的大浪，跟著他便在睜開眼睛的同時，將手從操縱桿上放開了。

像是與睜開的眼皮相互呼應，複眼感應器由開啟的面罩底下露出。同一時間，全精神感

應框架一邊發光一邊擴張，額上的獨角也逐步展開為 V 字。張開的盾牌承受住氣流，讓自由落下的機體回轉一圈，靠自己意識「變身」的「獨角獸」隨即在天空中伸展四肢。精神感應框架的燐光從中迸發，讓「鋼彈」的形體顯現於達卡的天際。

頭枕上的拘束具銬住頭盔，減輕抗 G 負荷的藥劑隨滲透壓注入體內。感覺像是被浸漬在凝重的液體，一秒好似被拉長為十秒，感覺就連自己的心跳聽起來都變得緩慢──巴納吉告訴自己，沒問題，我能控制得住。看了數值已破兩千公尺的高度計，巴納吉望向急速逼進的地表。「尚布羅」的位置、被其巨爪抓住的「德爾塔普拉斯」的狀況，巴納吉全都了解。包括自機由大氣滑落的預測落下曲線，他都能清楚判讀。

重新握住操縱桿，巴納吉將現在需要的思維傳送給自動意向擷取裝置。拾得感應波的感應裝置與精神感應框架連動，機體在空中翻身，並伸出裝備於左腕的光束格林機槍。比巴納吉扣下扳機的速度更早，兩挺四連格林機槍便已吐出大粒光彈，讓灼熱的光之豪雨朝「尚布羅」傾盆而下。

來不及張開光束屏障，「尚布羅」因直擊的苦痛而扭身，在它上頭，則有拖曳出紅色燐光軌跡的白色機體飛過。「獨角獸鋼彈」的韁繩肯定掌握在自己手上。一面冷靜地判斷，巴納吉持續扣下想像中的扳機。被無數光彈籠罩的屏障冒出劇烈閃光，「尚布羅」的龐大身軀

好似在害怕。

08：54

穿越反射BIT的MEGA粒子彈燒灼到裝甲，駕駛區塊首度被激烈震盪所貫穿。連防眩遮光罩也無法完全抵銷的閃光佔滿螢幕，過於耀眼的光芒讓羅妮不禁背過臉去，她聽見瓦里德用近乎慘叫的聲音說道：「是『裂角』！」

「離『裂角』出動的時機還早吧！不對，它為什麼要攻擊我們!?」

感染到馬哈地的動搖，「尚布羅」的機體跟著傾斜。巨爪順勢離開了地面，擺脫拘束的可變機立刻脫離現場。於攻擊意識形成後同時放射的光束──「風」。感覺到已無空間去察覺「風」的動向，羅妮在目送變形飛離的可變機之後，便將意識凝聚在從上空接近的新敵人之上。無暇咀嚼「裂角」這個字裡頭的意義，羅妮設法集中在精神感應裝置的操作上，然而吼道『馬哈地‧賈維！』的憤怒聲音又讓她睜大了眼睛。

『「盒子」的封印馬上會解除。再繼續戰鬥也沒意義，立刻讓軍隊撤退！』

羅妮認識這聲音。一個名為巴納吉‧林克斯的姓名浮現於腦海，羅妮回頭望向背後的機

長席。「『裂角』的鋼彈……是『盒子』的鑰匙在說話嗎?」如此低吟,馬哈地的面容逐步為怒氣所佔據。

「那麼,你為什麼要妨礙我們!是辛尼曼下的指示!?」

『這不是任何人的指示。我說過,再戰鬥下去也沒有意義。如果你不撤退,我就要用「鋼彈」的力量阻止你繼續侵略!』

與那名少年判若兩人的聲音傳來,同時間,白色機體降落在「尚布羅」前方。如同剛才的宣言,機體伸出裝備於左腕的兩挺光束格林機槍,展露其成為難民護壁的意志,那肯定是羅妮在新聞影像中看過數次的「鋼彈」沒錯。相異於單純敵意的鮮烈之「風」由那吹來,羅妮再度回望父親臉龐。「與『葛蘭雪』的通訊呢?」向阿巴斯詢問後,馬哈地得到「沒有回應」的答覆。「辛尼曼那傢伙背叛了嗎…!」怒罵了一句,他將拳頭掄向操控台。

「……無所謂。將『裂角』——」『鋼彈』擊潰。」

在訝異地轉過臉的瓦里德旁邊,阿巴斯也將動搖的視線拋向父親。「可是,那架機體上有『拉普拉斯之盒』的情報……!」狠狠瞪向高聲反駁的長兄,馬哈地喝道:「閉嘴!」並且將充血的目光投注向螢幕。

「反正那只是外星人與我們在口頭上的約定。既然對方有意阻擋,就必須強行突破。前

進，用『尚布羅』的爪子將那架『鋼彈』撕裂……！」

說這話的人，有著猙獰的面容。坐在機長席的身影看來格外卑微，羅妮感覺到胸口中有某種東西被解開了。這就是聖戰嗎？連巴納吉這樣的少年都要與我們為敵，我們到底在做些什麼？得不到答案的問題緩緩浮現，逐步精神感應裝置奪去的意識拉回肉體。接納父親高昂情緒的「尚布羅」發射出擴散MEGA粒子砲，由內側向外擴張的那股壓力，苛責著羅妮與BIT相繫的思維。

<p style="text-align:center">08：55</p>

等離子化的空氣遭撕裂，放射狀飛散的光束長針將周圍大樓刺垮。白色MS立刻讓機體後退，只在後方約三百公尺處的交叉口點燃煞停的推進器一瞬，它在速度未減的情況下垂直拐彎。幾乎達到音速的機體將路上車輛彈飛，被撕開的大氣變成水蒸氣，拖曳出白色軌跡。

「『獨角獸鋼彈』……是巴納吉‧林克斯嗎？」

從腳邊望向刻畫於粉塵中的白色航跡，利迪將半已愕然的目光投注到意外的闖入者身上。「拉普拉斯之盒」的鑰匙，以傳說中的白色機體為藍本，由UC計畫所打造出的產物。

可說是一切元凶的那架機體，再度救了自己——

撒落著精神感應框架的燐光，蹬向路面的「獨角獸鋼彈」齊射手中的光束格林機槍。從外表上看來，其機體正毫不停留地玩弄著MA，但反射BIT張開的屏障並不允許攻擊在身上造成致命傷。被彈回的光彈在「鋼彈」蹬過的大樓上留下焦黑彈孔，而熱線的網目也已張於其去向之前。儘管「鋼彈」一面以盾牌的I力場將攻擊化解，承受反作用力的機體仍減慢了速度，便使得MA的擴散MEGA粒子砲有機可乘。

在無重力下，那架機體能以宛如瞬間移動的速度為豪，但現在卻被濃密的大氣所絆住，深陷其中。利迪甩甩頭，告訴自己思考應該擺到以後，他讓變形成wave rider的「德爾塔普拉斯」緊急掉轉方向。被光束絆住而陣腳大亂的「獨角獸鋼彈」一背撞在大樓牆壁上。沒放過機會，以驚人速度回頭的MA隨即將巨爪戳向對手。在其腳邊，仍有剛才那架勉強保留住原形的「吉姆Ⅲ」躺著——將反射在主攝影機上的光芒捕進視野，利迪毫不猶豫地扣下光束步槍的扳機。

自斜上方貫穿而來的光束箭矢穿過「吉姆Ⅲ」，使其機體轉變成亮橘色的火球。膨發而上的衝擊波讓四周的大樓瓦解崩潰，更使爆炸的風壓充斥於所有巷道，MA那首當其衝的龐大身軀立刻劇烈幅傾斜。被火焰籠罩的MA抬起頭，當鋼鐵正哀號一般地咯嘰作響時，利迪讓

變形成ＭＳ的「德爾塔普拉斯」緊急降落。推進器在著地的同時點燃，機體藉著與氣墊船同樣的原理疾馳於路面，並且一把抓起埋入瓦礫的「獨角獸鋼彈」的手臂。

「快跳躍！這不是能規規矩矩應付的對手！」

『利迪先生……!?』巴納吉如此回應的聲音，利迪並未聽進耳裡。他拉起「獨角獸鋼彈」，並在確認對方獨力站穩的同時便讓主推進器噴發火焰。「德爾塔普拉斯」的機體縱身躍起，「獨角獸鋼彈」緊接著點燃推進器追隨。兩機剛從現場跳離，ＭＡ的巨爪就發出了咬合的聲響，放射於四面八方的光束則錯綜於黑煙繚繞的天空。

千鈞一髮地逃離光束構成的天羅地網，兩機降落於相隔兩塊街區的大街。在林立的大樓遮蔽住ＭＡ身影前，利迪凝神觀察其龐大的身軀，他確認到尾部的氣墊組件已經損傷。那是「吉姆Ⅲ」爆炸造成的損傷。換言之，這傢伙並非不死之身。只要打破光束的屏障，就能將其擊敗。問題在於，該如何讓ＢＩＴ的陣形崩潰。

瞬時間，利迪腦中閃過一個主意。看著在旁邊著地的「獨角獸鋼彈」，又望向握於其右腕的專用光束步槍，利迪讓「德爾塔普拉斯」將手掌放上對方的肩膀。「我們得針對一點進行突破。」朝著接觸迴路這麼說道，利迪從視窗中叫出普拉托地區的地圖。

「將你的打擊力與我的機動力合而為一，就能打穿它的肚子。那挺光束麥格農可以用

吧？』

『彈藥只剩一發就是了。』

「那麼，機會就只有一次而已。坐到我上頭。以wave rider
掃射。趁著BIT被牽制的空隙，再發射光束麥格——」

竄上心頭的冰冷寒意將下半句話抹去。解除接觸，利迪讓「德爾塔普拉斯」脫離現場。

「獨角獸鋼彈」亦退至後方，同時間，噴發而出的MEGA粒子彈衝斷大樓，使得粉塵膨脹
擴散。

『利迪先生……！』巴納吉喊叫的聲音流經雜訊底部。「有話待會再談，要上了！」利
迪大叫，讓縱身躍起的「德爾塔普拉斯」變形成wave rider。於眼底看著爆炸潰散的大樓，
戰機緊急旋迴，並且一面閃躲MA狙擊，一面讓高度下降。自大樓樓頂猛力一蹬，「獨角獸
鋼彈」跳到wave rider上頭，承受住三十噸餘質量的機身頓時大幅傾斜。

設法將失速前夕的機體拉起，利迪延著道路繞往MA背後。採取蹲跪姿勢的「獨角獸鋼
彈」也讓背部的主推進器噴發，得到兩機份推力的wave rider一舉提升速度。閃躲著緊追於
後的光束，機體飛往帝國飯店倒塌後的殘骸背面。才進行緊急旋迴，機上的「獨角獸鋼彈」
也立刻讓機體朝旋迴方向傾斜，它好似駕馭滑雪板那般地抓握住wave rider。幾乎橫倒的機

體完成近九十度的旋迴，穿越於摩天樓之間的兩機直逼MA而去。

自己果然和這傢伙在直覺上很合。將既甜又苦的真實感藏進胸口，利迪全開節流閥，讓機體盡可能壓低高度。飛行中的「德爾塔普拉斯」掠過大樓縫隙，待在上頭的「獨角獸鋼彈」則把左腕的格林機槍挺向前方。就是現在，與利迪默念的時間點一絲不差，四連裝的槍身一邊回轉一邊射出MEGA粒子彈，細密的光彈豪雨掃過了MA斜上方。反射BIT的編隊將其彈開，綻放出四散的閃光。一面高速移動，一面追著掃射出光束的敵機，集中於一處的B IT移動到MA上方，貌似寄居蟹外殼的氣墊組件出現了短瞬的破綻。

好機會。利迪口中叫道的瞬間，MA的龐大身軀卻猛然回轉，讓飛散的瓦礫掀起爆發性的粉塵。瞬時轉了一百八十度的MA口腔上下張開，MEGA粒子砲的砲口正望向兩機。利迪拉起操縱桿的同時，MA也吐出粗大的MEGA粒子光帶。位於光束彈道下的大樓樓頂一棟不剩地熔解，在瓦礫有如火山彈一般炸上天空時，wave rider驚險萬分地從炎熱地獄中逃脫。利體，與衝擊波一同襲來的飛散粒子烤焦下方的飛行裝甲。霹哩作響的熾熱大氣叩向機

『可惡……！』巴納吉如此低吟的聲音從接觸迴路閃過。明明只差一口氣而已。利迪也咬緊牙關，並且瞪向由下方遠去的MA。

「就是不能簡簡單單地收拾掉嗎……！」

乘坐於變形為戰鬥機的可變式MS，閃避掉主砲砲擊的「裂角」躲進大樓死角。「風」呼嘯而來的感覺漸漸遠去，羅妮屏息追尋起重疊的兩道機影。兩股氣息合而為一，兩架MS掀起足以讓反射BIT產生物理擺動的「風」。「一直閃來閃去……！」坐在機長席的馬哈地如此怒罵。

「才從新吉翁的船現出身影，這會兒又跟聯邦的MS並肩作戰。這架『尚布羅』，可不讓那種跟蝙蝠一樣見風轉舵的『鋼彈』擊墜……！」

無視於握著操縱桿的阿巴斯，馬哈地操作起主砲。看見貿易中心大樓就位於彈道上，當羅妮欲出口制止時，馬哈地的指頭已完全按下主砲的發射鈕。「尚布羅」再度吐出熾熱的光帶，白熱化的空氣讓閃光染遍螢幕。

受到直擊的貿易中心逐步熔解，貫穿上層的破洞漸漸擴大。失去支撐，上層的構造物傾斜崩坍，直到墜落地面為止，根本沒費上十秒鐘以上的工夫。以全高由上算來三分之一處為

界，化作巨大火把的貿易中心斷成兩截，落下的構造物則在腳邊引發海嘯般的猛烈粉塵。看著與瓦礫一同墜落的無數人類，羅妮聽見肉塊摔到地面並反彈的聲音。沉沉的聲響迴盪於腦中，感覺到飛散的內臟彷彿黏進了頭殼內，羅妮渾身顫然。

不分男女老幼，大樓中的人們全都潰裂崩解，變成一團團連人類形體都不具的穢物。現在還沒到上班時間，常駐於大樓內的人理應有時間避難。羅妮一方面以理性說服自己，另一方面，人類潰裂的聲音卻毫不間斷地接連傳出，生命最後的慘叫與哀號，以及人們活活燒死的呻吟都朝她一擁而上。好痛、好熱、救命——數千道聲音如此嚎叫著。羅妮也聽見與議事堂前面跌倒的那個女孩一樣的哭聲——

「父親，可以住手了……！」

解開領口的扣具，羅妮脫掉並丟棄與精神感應裝置連動的頭盔。不自覺地這麼做了以後，她忍住仍然無法消退的噁心感，並且回望背後的機長席。

『裂角』說得沒錯。再戰鬥下去也沒有意義，我們回去吧。」

無視於肩膀顫然抖起的兩名兄長，羅妮直視父親的眼睛。先是露出愕然的表情，隨後說道「妳說什麼……？」的馬哈地目露凶光，羅妮不禁由內藏精神感應裝置的座席站起。

「我們的想法，應該已經充分傳達給人們了。阿拉有著一顆慈悲與寬容的心，這是我所

學到的。再繼續製造殺戮，我們等於是背棄了神。」

爬上座席旁的短梯，羅妮接近機長席。對於說道「妳在做什麼，回位子上」的馬哈地不予理會，羅妮靠到他的身旁。

「聯邦的城鎮中也有婦孺。父親，請你發發慈悲……」

「閉嘴！妳忘記妳母親是怎麼死的了嗎？」

馬哈地揮開打算伸到自己肩膀上的手，他將銳利如刀刃的視線抵向羅妮。被忘記收斂力道的手臂推開，羅妮的背撞到了後頭的牆壁。

「在戰後混亂的時期中，妳母親殺了聯邦的士兵。她殺的，是在難民營中打算非禮穆斯林女性的卑劣士兵。審判完全是單方面的。妳母親被宣判死罪，我卻沒辦法救她。就為了守護公司的信用，就為了守護受詛咒的『杜拜末裔』的遺產，我只好對妳的母親見死不救！

我做的一切忍耐，都是為了這個時候。我要用這架『尚布羅』摧毀議事堂，促使所有的穆斯林一同起事。家族悲壯的願望明明就要實現了，現在連妳都要背叛我嗎！」

眼淚從猛然睜大的眼睛落落而出，濡濕了父親的臉龐。這不是父親，這種男人不可能是自己的父親。這麼想著，羅妮卻又發覺，或許自己是第一次看見父親真正的姿態，她感覺到一股難以言喻的失落感正在心中擴張。與接獲母親死亡的消息時一樣，以往所待的世界與自

己被切割開來，感覺就像被遺棄在黑暗之中——現在這個瞬間，自己切身體會到的正是失去

親人時，那種根本無法形容的失落感。

禮拜時那道總是聳立於眼前，有如山峰般高大的背影，已經不復存在了。垂下頭，羅妮

將背靠著牆壁，她以下定決心的臉孔重新望向馬哈地。迅速拭去淚水，不與女兒對上目光的

馬哈地說道「屏障會變弱，快回座位」，注視著那樣的父親，羅妮悄悄將手伸向腳踝。

「父親，請你收手。」

從腳踝槍套拔出的自動手槍上了膛，羅妮將槍口抵向眼前的頭盔。「羅妮……」如此低

吟，馬哈地的眼睛發出顫抖，他黑色的兩顆瞳孔與羅妮的瞳孔重合在一起。

「母親也不會希望你做這種事。我們正在讓與我們相同的仇恨和悲傷擴散到世界上。」

「妳……妳將槍口……朝向了父親？」

由毛細孔滲出的憤怒讓眼神扭曲，更在澄澈宛如黑曜石的眼睛裡撒上了沙子。不忍繼續

看下去，羅妮將發抖的槍口指向對方，叫道「你的靈魂已經被這架機體吞噬了！」的她，從

父親眼前別過了視線。

「請你恢復正常，變回平時的父親——」

「囉唆！」

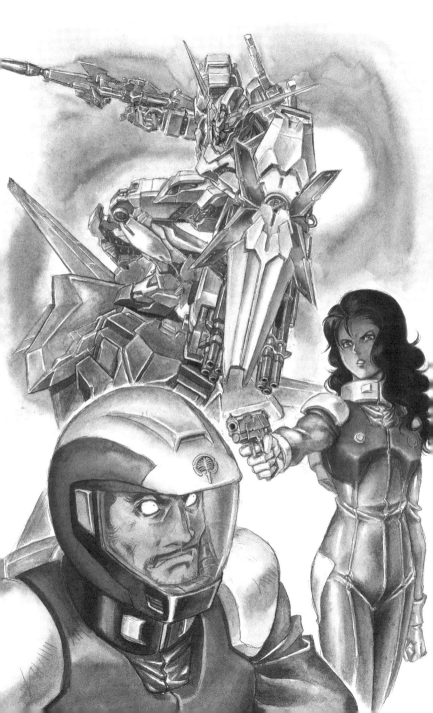

如此吼道，馬哈地朝羅妮伸出的手上，也握著自動手槍。羅妮看見那道槍口，也看見父

親手指扣向扳機，她的視野被忽然冒出的閃光所佔去。

羅妮並沒有聽到槍聲。被爆發於胸口一帶的衝擊彈飛，她撞到背後的牆壁。閃光消失，

緩緩恢復的視野映照出槍口，映照出繚繞上頭的硝煙，映照出父親哭泣的臉。眼看著那些景

物逐漸倒向旁邊，並且徐徐地變得模糊，羅妮橫躺的身體倒到了機長席旁邊。

「父親，你怎麼……！」「閉嘴！」如此重疊的憤怒聲音漸漸遠去，好不容易恢復的視野

開始急速變暗。羅妮用最後的意識轉頭，她將目光朝向主螢幕。

被海市蜃樓與噴煙玷污的天空中，有著「裂角」飛翔的身影——擁有傳說中神獸名諱的

「鋼彈」。讓那陣鮮烈之「風」吹起的人，肯定不會犯這種錯。他應該不會被扭曲的刻板觀念

所束縛，更能夠懷著堅強的意志，將侷限住人們的柵欄斬斷。即使被毀謗為蝙蝠——不，那

才不是蝙蝠。它是名副其實的存在。輕靈地飛翔在被二分為敵人與同伴的世界，它遲早會回

歸至可能性的地平線。獨角獸這個名字與其完全匹配，它是高潔的思維器皿。

好不容易與你相遇，我卻只能這樣做而已。對不起，巴納吉……在就要消散的意識底部

如此低喃後，羅妮閉上眼睛。父親與哥哥們爭論的聲音不復聽見，清澄透明的寂靜降臨在橫

躺的身軀之上。

09:00

那股思緒化成痛切的鼓動，讓巴納吉的胸口與之共振，更震撼了他的骨與肉。眼前的機體正發出一股思維，有如吹過沙漠的熱風——

「羅妮小姐……是羅妮小姐嗎？」

巴納吉不明白理由。但是，他能確定自己的感覺絕對不會錯。羅妮正在呼喚自己。她正待在「德爾塔普拉斯」的機首前方，巴納吉隔著噴煙的覆膜俯視「尚布羅」的龐大身軀，對於敵機奇妙地靜止下來的模樣，他皺起眉。利迪似乎也懷抱著同樣的感觸，他叫道：『BIT的動作很詭異！』

待在動作變遲緩的「尚布羅」周圍，BIT也無所適從地滯留在空中。守護著「尚布羅」的那股力量，那股將所有干涉反彈回去的壓力消失了。行得通，將羅妮的感觸從如此判斷的腦袋抹去，巴納吉大聲回了一句：「衝過去，利迪先生！」立刻做出反應的「德爾塔普拉斯」拉低高度，並且讓收束於後方的所有推進器一口氣發出噴射。

巴納吉也踩下腳踏板，同時獲得「獨角獸鋼彈」推力的「德爾塔普拉斯」朝「尚布羅」

大聲叫道：打倒這架機體，打倒這讓人走上歧路的東西。

衝去。急速襲來的危機讓「尚布羅」抖動身子，光束的火線隨即朝侵入低空的兩機張開。看見反射ＢＩＴ再度開始活動，巴納吉無意識地讓「獨角獸鋼彈」的左腕伸向前方。方才的硬質壓力已經不在了，這次能打倒對方。隨本能凝聚住意識，巴納吉閉上眼睛，感應其思維的

「獨角獸鋼彈」猛然張開了五指。

ＮＴ－Ｄ的標誌閃爍，精神感應框架則增強亮度。看不見的波動由張開的手掌放射而出，包圍「尚布羅」的反射ＢＩＴ像被強風吹過似地搖晃起來。各自噴發著姿勢協調推進器，ＢＩＴ們終究無法抵抗那股目不可視的壓力，像被彈開一樣地四散於各處。

幾架ＢＩＴ失去控制而彈飛，幾架則衝撞到周圍大樓而墜落。『將屏障打破了……！』

利迪的聲音傳進耳朵，巴納吉睜開眼。

「主砲要來了！拉低高度！」

以衝擊波撞倒街上的路燈，「德爾塔普拉斯」立即採取超低空飛行。一面望向飛速行經左右的大樓群，巴納吉將武器切換成只剩一發的光束麥格農。迅速轉身的「尚布羅」張開口腔，將嘴裡的ＭＥＧＡ粒子砲朝向兩機。「直接衝過去！」如此叫道，巴納吉將指頭擱到扳機上頭。

「尚布羅」主砲噴出火光，衝擊波與飛散粒子的狂嵐掠過兩機頭頂，一面朝上舉起盾牌

保護機體，以右手拿起光束步槍瞄準的「獨角獸鋼彈」撕裂熱波直衝而去。因光束餘熱而顯得熱燙的口腔底下，在刻著新吉翁徽章的胸部裡，具有讓人走上歧路的狂亂根源。馬哈地以及辛尼曼，或許都是因為那陣熱潮而發狂。以人類的知性與血性孕育而成，那樣的負向重力也存在於自己體內！

「羅妮小姐，我能看得見……！」

張開了身體，羅妮正告訴巴納吉該瞄準的位置。與奧黛莉同樣顏色的眼睛，酷似母親的眼睛導引著巴納吉。指頭僅僅發抖一瞬，巴納吉冷靜地扣下光束步槍的扳機。

最後一枚彈匣彈出，凝縮了普通步槍四倍能源的ＭＥＧＡ粒子彈自槍口迸射而出。那直貫通「尚布羅」的身體，燒穿了駕駛區塊，並且突破尾部的氣墊組件。羅妮的餘香散去，由內側爆發的「尚布羅」自口腔噴出爆炸的黑煙。聽得見馬哈地在慘叫，當巴納吉這麼想著的時候，「德爾塔普拉斯」已掠過「尚布羅」頭頂，穿越至它的後方。

誘爆於內側連鎖，裝甲上所有的縫隙都噴出黑煙後，「尚布羅」宛如爬蟲類的頭部便無力地垂下了。由撓性機械臂支撐的巨爪臨死掙扎般地繃緊，原本微微漂浮於地上的氣墊組件則接觸到路面。「尚布羅」完全停止了活動，使其巨大的亡骸暴露在廢墟之中。瀰漫的噴煙猶如小山般地籠罩住機體，掩蓋了「杜拜末裔」的臨終。

09：06

「敵機的動作停止了？」

為了避開敵人的砲擊，定位於上空三千公尺的ＥＷＡＣ機所拍到的影像，即使形容得有所保留，也絕對算不上清晰。將目光凝聚在螢幕，布萊特注視著疑似ＭＡ的身影，聽見ＥＷＡＣ機的駕駛員回答：『看起來是這樣。似乎是「鋼彈」』

「鋼彈」。在心中重覆著這個與自己頗有因緣的名字，布萊特呼出一陣鼻息。潛伏於沿岸的敵機也大致掃蕩完畢，索頓中隊已平安登陸至達卡，「拉・凱拉姆」的艦橋正逐漸取回接近於平常的沉靜。覺得殺氣的確已經消失，布萊特從貌似靜止的ＭＡ別開視線，他望向待在通訊長旁邊的梅藍背影。「放出『鋼彈』的船隻位置呢？」聽見布萊特如此質問，梅藍將淺黑色的臉孔轉向對方，並以略有深意的聲音答道：「方位〇八七，正逐漸遠離。」

「或許就是那艘『葛蘭雪』，要追上去嗎？」

走向艦長席，梅藍用只有布萊特能聽見的音量說道。如果那是「鋼彈」的母船，可能性就很高。在ＵＣ計畫中，做為「盒子」鑰匙的ＭＳ──「獨角獸鋼彈」。被新吉翁奪走的機

體，為什麼會為我方挺身而出？因為那是『鋼彈』的關係嗎？思考了一會，布萊特編織出一段具孩子氣的自問自答。「不，不用了。」這麼回答對方之後，他將視線轉回正面。

「確認達卡的被害情形，先研討救援對策。『鋼彈』還在那裡嗎？」

「是。似乎正與羅密歐008同行。」

「那好。要利迪少尉確保住『鋼彈』，也將登陸部隊派去。」

總而言之，目前能做的只有這些。無視於面對通訊席的梅藍，布萊特瞇眼望向滯留於水平線上的黑煙。即使戰鬥已經結束，在達卡點起的火焰也不會立刻消失。距離議事堂究竟有何企圖？阻擋其進擊的「獨角獸鋼彈」又有什麼意涵──將手湊到完全無法釋然的頭上，「和參謀本部的通訊迴路還沒接上嗎？」就在布萊特正朝通訊長問出口時，接近警報的短促警示聲響起，緊接著是通訊長喊「有高熱源物體自方位〇九三接近！」的聲音。

「雖然有發出我方識別訊號，但對方所屬不明。目前朝達卡直線前進。」

「應該是援軍吧？雷射通訊的狀況如何？」

在浮現騷動色彩的艦橋之中，通訊長答道「無回應」的聲音響起。「持續向對方呼叫。」

「對空監視，別鬆懈下來！」瞄了一眼這麼怒斥的梅藍，布萊特將目光擺在雷達螢幕上。以D

Ｏ-ＤＡＩ起頭的識別碼，的確是聯邦軍使用的ＭＳ輸送機的代碼，但搭載於機上的ＭＳ熱源則閃爍著未登錄的代碼。雖說是友軍機，底細與目的都不明的飛行物體，卻拖到這個時候才航向達卡——

一度消失的殺氣，又讓布萊特產生了汗毛直立的感覺。不自覺地握緊拳頭，他望向升起在彼端的黑煙。

09：09

『羅密歐008，聽得到嗎？索頓中隊正逐漸朝你那裡接近。將鋼彈型的未確認機確保下來。若對方有意抵抗，你行使任何手段都無所謂。要將鋼彈型ＭＳ——』

夾雜雜訊的通訊聲音，讓原本因興奮而沸騰的身心沉沉地冷靜下來。利迪切斷只有聲音的通訊螢幕，然後將主攝影機的視野轉向左。降落於瓦礫平原的「德爾塔普拉斯」頭部與其連動，將濃煙不斷由機體內冒出的ＭＡ身軀納入視野正面。隔著那張煙霧的面紗，令人聯想到人類眼睛的雙眼發出閃光，展開作Ｖ字的複劍天線一露出輪廓，朝利迪接近的「獨角獸鋼彈」便徐徐露出身影。

從裝甲露出的精神感應框架已消退了光芒，近似紅色反射材的光澤猶如刺青般覆蓋著全身。重新於近處審視，鋼彈型機種的頭部就像戴著頭盔的人類那般栩栩如生──其雙眼蘊藏著的平靜光芒，好似將其中駕駛員的表情也表露了出來，利迪的神經暗暗被此觸怒。

藏有「盒子」鑰匙的MS。只要這傢伙不存在，所有事情都不會發生。如果可以不去了解「家族」的宿命，自己也不必將其扛在肩上，還能用平凡駕駛員的身分安坐在駕駛艙。要是這傢伙沒有出現在眼前、要是米妮瓦能當個無趣的女人──悔恨與憤懣互相爭鬥並膨脹，使利迪逐步忘記與眼前機體心靈相通時的感觸。一面為彼此加速，一面疾馳的爽快感，曾使利迪的所有神經都變得敏銳。要是可以只委身於那個瞬間的愉悅，不知道有多好……

『你是利迪少尉吧？』

鋼鐵間接觸的沉沉震動聲傳出，同時駕駛員的聲音也插入通訊視窗之中。「獨角獸鋼彈」碰觸「德爾塔普拉斯」的肩膀，開啟了接觸迴路。興奮一旦冷卻，對方似乎也已經恢復正常。利迪微微抬起頭，將巴納吉·林克斯映於通訊視窗的臉龐納入視野。

『沒想到會在這種地方遇見你……奧黛莉沒事吧？有沒有和「擬·阿卡馬」的人取得聯──』

話說到興頭，巴納吉打算將身子湊向前，但利迪並未看對方的臉。他屏住呼吸，實行了

自己現在所需的操作。

甩開擱在肩膀上的手，「德爾塔普拉斯」將「獨角獸鋼彈」推開。「鋼彈」的機體踩空

一步，等到靠自動平衡儀站穩時，「德爾塔普拉斯」的光束步槍已經抵在其腹部。

『利迪先生……』

「我接到捕獲那架『鋼彈』的命令。巴納吉，從駕駛艙下來。」

解除接觸迴路時，幸好通訊視窗的影像也一併被切斷。『利迪先生，你為什麼……!』

只讓巴納吉如此叫道的聲音苛責著耳朵，利迪抓著操縱桿的手發起抖。

「別叫得那麼親密。只要沒有你，事情就不會變成這樣……」

『這是為什麼？利迪先生，奧黛莉她──』

「為了讓你口中的奧黛莉──米妮瓦平安活下去，你與『鋼彈』都是阻礙。快下來！」

胸口彷彿快裂開了。再這樣下去，我也會神志錯亂──就像眼前這架曝露著自己亡骸的

MA一樣。利迪伏下眼，並以祈禱的心情等候巴納吉回答。我承認你是個男子漢，奧黛莉就

拜託你照顧了。眼神堅定的少年曾用那句話詛咒、束縛住自己，儘管利迪希望對方能在推量

出事態之後讓步，然而──

『我不要。』

斥退了利迪自私的想法，一如想像的回答傳進耳中。睜大眼，咬緊牙關的利迪順勢伸出光束步槍的槍口。

「小心我將你連駕駛艙一起燒光！」

『我不下去。我不會將「獨角獸」交給講這種話的利迪少尉。請你告訴我，請告訴我理由！』

「獨角獸鋼彈」後退一步，並將複製駕駛員視線的雙眼重新對向「德爾塔普拉斯」。話說至此，對方已將不會退讓分毫的頑固眼光湊向自己，利迪擱在扳機上的手指顫抖著，他將目光從「鋼彈」與人類酷似的面容上別開。

扣下扳機，利迪在心裡這麼告訴自己。「盒子」絕不能被打開。你應該已經聽過真相了。不可以讓「顛覆現今世界的力量」獲得解放。任何人都沒有那種權利。即使不回收，只要在這裡將「獨角獸鋼彈」破壞，祕密就會被守住。這麼一來，一切都將結束，你就能回歸原本的人生。沒有人會責怪你。既然天平的另一端擺的是世界的命運，任何行為都會被容許。就算是米妮瓦也——

不。如此閃過的回答使握著操縱桿的手一陣顫然，也讓利迪知覺到冒出的汗水有多冷。米妮瓦不會原諒我。我也無法原諒自己。即使成為百年謊言一部分的自己已經污穢不堪——

利迪垂下視線，他撐開緊繃的手掌。鎖定的標誌消失，「德爾塔普拉斯」舉起光束步槍的手臂無力地垂下。

「……你走吧。」

我是個笨蛋。在不感後悔也不感安心的胸口裡低喃，利迪將指頭從扳機挪開。「獨角獸鋼彈」抖動了機體，巴納吉發出疑惑的聲音……『利迪先生……』

「快走！聯邦的增援馬上會過來。你要在受到包圍之前離開達卡。再拖拖拉拉下去，我——」

原本應接續下去的話語，被尖銳的接近警報聲所掩蓋。利迪馬上確認起方位，並與擺出防衛架式的「獨角獸鋼彈」一起仰望天空。

噴煙被風吹動，短暫地露出藍色的天空中，有道白色的飛機雲延伸而過。某樣約為指尖大小的物體行經頭頂，幾乎為正方形的機體上加裝有翅膀，其輪廓才在陽光下現出形跡，由該處投下的人型身影隨後便燒烙進利迪的眼裡。

好似高空跳傘那般，大大張開四肢的MS急速下降而來。仍帶有早晨鮮烈的太陽照出其直線的身影，由額上伸出的黃金色獨角亦因此閃耀出光芒。那架機體是漆黑的。在陽光照耀下，黑暗色澤一面狂暴地閃爍，同時也將一切吸收進去——

「是黑色的……『獨角獸』？」

被面罩隱藏的雙眼，發出了攻擊性的色彩。身體無條件地產生動作，利迪讓「德爾塔普拉斯」退後。「獨角獸鋼彈」幾乎也在同一時間飛身而退，晚上一拍，灼熱的光柱插進路面。那道光束使周邊的瓦礫瞬時蒸發，更對MA的遺骸造成震撼，爆發性的閃光與衝擊波在距離兩機極近處膨發。

那不是普通的MEGA粒子彈。會是跟「獨角獸鋼彈」同類型的專用步槍——光束麥格農嗎？縱身於飛散的瓦礫中躲避，利迪讓機體湊向MA造成的死角，並以光束步槍瞄準降下中的黑色機體。酷似黑色「獨角獸」的機體點燃推進器，一在空中扭過身子，便以不像自由落體的速度避開了彈道。「獨角獸」的光束格林機槍吐出成束的光軸，藉此在落下曲線上張開MEGA粒子的火線，但這對黑色「獨角獸」並未發揮牽制作用。讓裝備於左腕的盾牌展開，製造出I力場之後，黑色「獨角獸」一發不漏地彈開了格林機槍的火線。

自盾牌內側展開成X字的框架中，綻放的是黃金色的光。黃金光芒也從對方裝甲的接縫中滲出，這副景象讓利迪一陣戰慄。與「獨角獸鋼彈」同樣的構造、同樣由精神感應框架所散發的光輝——於黑色底色描繪有黃金花紋的機體躲進大樓死角，在利迪不自覺地挪身向前的剎那，那棟大樓的樓頂潰散粉碎了。將兩層樓完全摧毀的MEGA粒子彈刺進「德爾塔普

拉斯」腳邊，柏油地蒸發的熱波與衝擊波同時叩向機體。「德爾塔普拉斯」與瓦礫一起被彈開，一背撞在大樓倒塌的殘骸上。

粉塵掀湧，掩蓋住陷進大樓壁面的機體。對於受困的「德爾塔普拉斯」不屑一顧，黑色「獨角獸」降落無損的屋頂，面罩底下的複眼感應器朝向了「獨角獸鋼彈」。其手臂迅速將光束步槍舉起，瞄準起蹲跪在地的「鋼彈」。目擊到「獨角獸」與「獨角獸鋼彈」對峙的異樣光景，利迪無謂地將沒有反應的操縱桿拉扯作響，他傾盡聲量叫道：「你快逃！」

「那傢伙的目標是你，快後退！」

崩坍的瓦礫砸向機體，更逐步奪走全景式螢幕的視野。粉塵的面紗遮住兩機身影，最後只看見對峙的紅光與金光滲出，深沉的黑暗封閉住利迪的視野。

09：13

仔細一看，降落在應有二十層高的大樓的黑色「獨角獸」並非是獨角。複數長角沿著頭部中線排成了一列，營造出馬鬃抑或雞冠的形象。一根一根的長角閃耀著黃金色彩，不只為清一色黑的機體上點亮出鮮豔色澤，也為面罩底下的無表情面孔加上了過多裝飾。

閃耀於黑色面罩下的雙眼直視著巴納吉，同時也綻放出與睥睨此字一點不差的險惡氣息。殺，如此表達的「氣」穿透裝甲朝駕駛艙撲來，巴納吉反射性地扣下了光束格林機槍的扳機。速射出的ＭＥＧＡ粒子彈粉碎大樓樓頂，使該處噴湧出新的粉塵。黑色「獨角獸」好似早有預料地蹬離樓頂，一點燃推進器的火光飛向空中，背對太陽的機體便猛然張開四肢。

其手腳自內側擴張，裝甲縫隙則露出黃金色的光芒。腰部的裙甲、肩部的裝甲瞬時滑移，兩把光劍劍柄才從背後豎起，頭部的鬃毛隨即從中央分作兩道。具有複數突起的分岔長角朝左右裂開，令人聯想到閃電的複劍天線為額頭做了點綴。同一時間，面罩朝上方回轉半圈後，以黃金色界定出明暗的複眼感應器展露在外，樣貌酷似人類的雙眼。

『鋼彈』……!?

沒有其他語詞能夠形容。那是黑色的「獨角獸鋼彈」──不，展開成Ｖ字的鬃毛閃耀著金色光輝，那是架宛若獅子的「鋼彈」。降落在路面上的它踩裂柏油地，跟著便以全力噴發與「獨角獸」具同等出力的推進器。撕裂噴煙衝來的黑影在眨眼間佔滿視野，巴納吉訝異地睜大了眼睛。

「好快……！」

意向自動擷取裝置根本無暇感應，敵我雙方在機動性上差距甚大。挨了黑色「鋼彈」一

記衝撞，彈飛數十公尺的「獨角獸鋼彈」陷進一棟玻璃帷幕商業大樓。就在大量玻璃片撒下，正要將陷入大樓的機體掩埋時，點燃推進器煞停的黑色「鋼彈」再度衝刺而來。巴納吉以格林機槍開火牽制，並且讓「獨角獸鋼彈」的機體起身。黑色「鋼彈」輕靈地由路面蹬起閃過火線，最後又以一記跳越欺進至「獨角獸鋼彈」背後，沒等巴納吉回頭，機體的右臂已被向上擒制。

「獨角獸鋼彈」直接被掄向商業大樓，順著拉起時的勁道，黑色「鋼彈」又將它摔向對面的大樓。三十噸餘的質量與速度相乘，接住「獨角獸鋼彈」的大樓頓時爆散潰裂。機體所受的衝擊線性座椅霹哩作響，更使巴納吉嚐到內臟震盪的滋味，不堪其苦的他發出慘叫。渾濁的感應波催促機體做出反應，自動起身的「獨角獸鋼彈」將手伸向肩上的光劍。當手掌握住劍柄時，黑色鋼彈已悄悄繞至「獨角獸鋼彈」的正面，並且電光火石般地賞了其腹部一腳。

世界砰然扭曲，緩衝裝置也無法完全吸收的衝擊力搖撼腦髓。頭盔的扣具脫落，從座椅上被扯開的身體倒向儀表板，巴納吉的視野隨即被膨脹的氣囊堵住。胸腔感受到的壓迫直達肺臟，意識漸漸由無法呼吸的身體遠去。遭到猛踹的機體彎下身，一面撞飛路上車輛一面翻轉的「獨角獸鋼彈」並未再起身，白色機體在瓦礫平原上仰臥不起。

背對太陽，黑色機體忿然而立，貌似獅子的「鋼彈」將無表情的視線投注向「獨角獸鋼彈」。彷彿人類的雙眼與認識的某人重疊在一起，會是自己的錯覺嗎？在意識逐漸淡出的過程中，巴納吉回望黑色「鋼彈」的眼睛，並且將那個人的名字由喉嚨深處擠出。

「瑪莉姐……小姐……」

黑暗的水位上升，巴納吉殘留的些微意識漸漸被吞沒。與黑色「鋼彈」的裝甲一樣，那股直通冥府的冰冷黑暗也包裹住巴納吉，將他拖進昏睡的深淵。

《第七集待續》

機動戦士鋼彈UC（UNICORN）6　在重力井底

作者
福井晴敏

角色設定
安彦良和

機械設定
KATOKI　HAJIME

插畫
虎哉孝征

原案
矢立肇・富野由悠季

設定考證
岡崎昭行
小倉信也
白土晴一

協助
佐佐木新（SUNRISE）
志田香織（SUNRISE）

日文版裝訂
住吉昭人（fake graphics）

日文版本文設計
泉榮一郎（fake graphics）

日文版編輯
古林英明（角川書店）
平尾知也（角川書店）
石脇　剛（角川書店）
大森俊介（角川書店）
若鍋吉彥（角川書店）

國家圖書館出版品預行編目資料

機動戰士鋼彈UC. 6, 在重力井底/福井晴敏
作;鄭人彥譯.——初版. ——臺北市:臺灣國際
角川,2009.09
面;公分. ——(Kadokawa fantastic novels)
譯自:機動戰士ガンダムUC. 6,重力の井戶の底

ISBN 978-986-237-269-2(平裝)

861.57 98015069

Kadokawa
Fantastic
Novels

機動戰士鋼彈UC 6 在重力井底

（原著名：機動戰士ガンダムUC 6　重力の井戸の底で）

2024年6月26日　二版第1刷發行	
作　者 :: 福井晴敏	
原　案 :: 矢立肇・富野由悠季	
角色設定 :: 安彥良和	
機械設定 :: KATOKI HAJIME	
插　畫 :: 虎哉孝征	
譯　者 :: 鄭人彥	
發 行 人 :: 台灣角川股份有限公司	
總　監 :: 呂慧君	
總 編 輯 :: 蔡佩芬	
主　編 :: 林秀儒	
設計指導 :: 陳晞叡	
美術設計 :: 黃永漢	
印　務 :: 李明修（主任）、張加恩（主任）、張凱棋、潘尚琪	
發 行 所 :: 台灣角川股份有限公司	
地　址 :: 104台北市中山區松江路223號3樓	
電　話 :: (02) 2515-3000	
傳　真 :: (02) 2515-0033	
網　址 :: www.kadokawa.com.tw	
劃撥帳戶 :: 台灣角川股份有限公司	
劃撥帳號 :: 19487412	
法律顧問 :: 有澤法律事務所	
製　版 :: 巨茂科技印刷有限公司	
I S B N :: 978-986-237-269-2	

※版權所有，未經許可，不許轉載。
※本書如有破損、裝訂錯誤，請持購買憑證回原購買處或
連同憑證寄回出版社更換。